건축을
철학한다

건축을 철학한다

초판 1쇄 인쇄일 2023년 1월 5일
초판 1쇄 발행일 2023년 1월 15일

지은이 이광래
펴낸이 양옥매
디자인 송다희 표지혜

펴낸곳 도서출판 책과나무
출판등록 제2012-000376
주소 서울특별시 마포구 방울내로 79 이노빌딩 302호
대표전화 02.372.1537 **팩스** 02.372.1538
이메일 booknamu2007@naver.com
홈페이지 www.booknamu.com
ISBN 979-11-6752-266-5 (03600)

* 이 도서는 한국출판문화산업진흥원의 '2022년 중소출판사 출판콘텐츠
 창작 지원 사업'의 일환으로 국민체육진흥기금을 지원받아 제작되었습
 니다.

건축을 철학한다

비트루비우스에서 르 코르뷔지에까지

PHILOSOPHY

이광래 * 지음

Of ARCHITECTURE

책과나무

머리말

◆

1

'건축'은 저자가 선택한 또 하나의 철학적 망명지다. 틀에 박힌 철학으로부터 기꺼이 도피해(?) '문학'에서 잠시 망명지를 구했던 푸코처럼 말이다. 푸코가 "예술을 통한 정신적 일탈의 은밀한 기쁨을 놓치지 않기 위해 문학적 게임을 통한 사유를 시도했다."[1]면 저자는 지난 20여 년 동안 철학의 일탈, 즉 자폐적 철학으로부터의 탈주와도 같은 예술과의 통섭과 융합의 즐거움을 향유하기 위해 철학적 사유의 게임을 시도해 왔다.

하지만 이제 2000년도에 예술 속의 철학, 철학을 지참한 예술, 철학하는 예술, 그리고 철학 속의 예술들을 탐색하고 천착하기 위해 떠난 그 망명의 종착지(『철학을 철학한다』)가 멀지 않았다. 이 책 『건축을 철학한다(1): 비트루비우스에서 르 코르뷔지에까지』는 철학을 통한 인문학과 예술의 가로지르기 여행을 갈무리하기에 앞서 이제껏 저자가 거쳐 온 아홉 번의 경유지들 ―『미술을 철학한다』(2007)로부터 『미술의 종말과 엔드게임』(2009), 『미술관

1　미셸 푸코, 이상길 옮김, 『헤테로토피아』, 문학과 지성사, 2009, pp. 130-131.

에서 인문학을 만나다』(2010), 『미술철학사 1·2·3』(2016), 『미술과 문학의 파타피지컬리즘』(2017), 『미술과 무용, 그리고 몸철학: 문예의 인터페이시즘』(2020), 『고갱을 보라: 욕망에서 영혼으로』(2022)까지—을 지나 이정표의 열 번째 경유지가 될 것이기 때문이다.

지난 20여 년간 망명지를 찾아 '철학을 지참하고' 줄달음쳐 온 저자의 '예술 가로지르기' 여행은 예술의 장르마다 통시적 고고학과 공시적 계보학의 관점에서 그것들을 다시 보기 하는 작업이었다. 그것은 특히 부역으로 남겨진 고고학적 유물로서의 예술과 자율적 표현으로서의 계보학적 예술을 횡단하는 여행이었다. 이미 『미술철학사』의 서론에서도 밝혔듯이 전자가 유전인자형(génotypes)으로서 예술 의지와 예술혼이 단지 세로내리기(종단)해 온 흔적들 찾기였다면, 후자는 당대를 가로지르기(횡단)하려는 그것들의 표현형들(phénotypes)에 대한 철학적 다시 보기였다.

2

프로이트는 "철학자들은 항상 안경을 닦기만 할 뿐 그것으로 무언가를 한 번도 들여다보지는 않는 사람들이다."[2]라고 지적한다. 그것은 철학의 고질적 폐역성이나 철학자들의 자폐적 오만을 나무라는 말일 게다. 하지만 적어도 푸코를 비롯하여 들뢰즈와 가타리, 데리다와 리오타르의 안경, 특히 제2차 세계대전의 패전 직후 폐허의 상태에서 행한 「건축한다, 거주한다, 사유

2 한스 제들마이어, 남상식 옮김, 『현대예술의 혁명』, 한길사, 2004, p. 76. 재인용.

한다』(Bauen, Wohnen, Denken, 1951)라는 제목의 다름슈타트(Darmstat) 강연에서 '건축은 다리다'라고 천명하며 건축의 횡단적 실존성을 강조한 하이데거의 안경은 그렇지 않았다.

　저자 또한 프로이트에게 '철학을 위한 변명'으로서 이의 제기해 온 여정을 멈추지 않고 있다. 저자의 철학 여행은 위에서 말했듯이 출발부터 철학안경으로 예술 마당을 깊숙이 들여다보기였다. 두 개(고고학과 계보학)의 렌즈가 달린 안경으로 진행해 온 저자의 들여다보기는 이 책『건축을 철학한다(1): 비트루비우스에서 르 코르뷔지에까지』와 '이접과 주름의 미학'을 주제로 하는『건축을 철학한다(2): 레이트모더니즘에서 신바로크주의까지』(집필중)에서도 마찬가지다.

　이 책들에서도 저자는 고고학적 · 계보학적 탐색이라는 연장선에서 건축의 역사가 남긴 주름과 너울들을 철학적으로 다시 보기 하려 한다. 다시 말해 그것은 건축예술의 특성―'건축은 권력(정치권력이나 금권)에서 나온다. 또는 건축은 권력을 지향한다.'― 때문에 '부역의 미학' 또는 '대자(對自)의 예술'로 발전해 온 건축의 운명을 재조명하며 '건축이란 무엇인가?'를 다시 묻기 하려는 작업이다.

　그래도 그동안 일탈해 온 수학여행이 즐거웠던 것은 프로이트의 지적과는 달리 여러 예술 마당 안으로 들어가 그것들을 파헤치며 다양하게 인터페이스해 온 탓이었다. 이제 저자는『건축을 철학한다(1 · 2)』에서도 이른바 '메타인문학'(metahumanities)을 향해 달려온 그 즐거움을 이름 모를 독자들과도 공유하고픈 마음뿐이다. 철학의 성곽 밖에서 뇌리에 박혀 온 사유의 편린들을 독자들과 나누기 위해서다. 일찍부터 철학의 허물벗기, 예술로 철학하기를 해 온 저자는 이번에도 새로운 메뉴를 들고 독자들과 만나는 설

렘, 동행하는 행복감, 그리고 사유하는 순간들을 또다시 함께하고 싶다.

끝으로, 이 책의 출간을 맡아 준 출판사 책과나무의 양옥매 대표님의 결단에 고마움을 우선으로 전해야겠다. 저자는 인문학 저서에 대한 국내의 연구자들이나 집필자들에게 저간의 출판 사정이 여의치 않음을 누구보다 잘 알기에 더욱 감사할 따름이다. 이 책의 편집, 교정, 디자인 등을 직접 챙겨 준 책과나무의 편집진을 비롯하여 여러분들의 수고에 대해서도 말빚으로 대신하는 안타까움은 여전하다. 그 고마움을 마음으로나마 안다미로 드리고 싶다.

2023년 1월
저자 이광래

차례

제1부
왜 건축철학인가?

제2부
바로크가 르네상스다

4 인식론적 장애물(3): 후기 고고학 시대

제3부
고고학에서 계보학으로

5 건축철학의 변이적 상전이

서 론

◆

1

도시와 건축은 정주를 위한 '노마드의 배신'이다. 본래 지상에 '노마드'로 출현한 인간이 다른 동물들과 달리 감행한 노마드에 대한 배신은 원초적 주거공간 만들기(건축하기)에서부터 시작된 것이나 다름없다. 그것은 무한한 (limitless, boundless) 대자연(공간)에 대한 막연한 불안과 공포에서 벗어나기 위해 노마드들이 유한한(limited, bound) 공간화 작업을 스스로 학습해 온 결과이기도하다. 그것은 자연, 즉 초원과 같은 개방공간에 대한 자발적 반작용으로서 '곽(郭)=반(反)초원'에 대한 정주의식이 노마드로 하여금 '건축과 도시화=반(反)노마드화'를 시도하게 한 탓이다.

노마드의 변심(變心): 가로지르기(횡단) 욕망의 변심

건축은 언제부터인가 천지간(天地間)에 느닷없이 침입하려는 이들이 보여 준 '틈입(闖入)욕망'의 산물이다. 특히 자연을 누더기로 수놓은 도시와 건축은 침입자로 변심한 노마드들의 욕망상징태들인 것이다. 그것은 무엇보다도 천연(天然)에 화응하며 적응해 온 '중간자들'(In betweens), 즉 '간(間)

건축을 철학한다

존재들'(inter-beings)이 변심하기 시작했기 때문이다. 그들은 천지간의 일정한 공간을 차지하며 그곳을 저마다의 중간지대로서 말뚝질하려 한 것이다. 심지어 그들에게는 천지 사이의 "중간지대(zone médiane) 없이는 사유할 수 없다."[1]고 푸코가 말하는 '공간강박증'(obsessions de l'espace)까지 생겨났다.

노마드의 변신(變身)

이동과 유목에 대립하는 정지와 정주는 변심한 노마드가 만든 안티테제들이다. 비교적 빠른 속도로 고도화를 진행해 온 농경기술이 노마드의 일상을 붙박이 삶으로 변신하도록 부추긴 탓이다. 그들이 변신하며 건축과 도시라는 폐쇄적이고 배타적인 주거공간화와 도시집단화, 이른바 '문명사회'와 '시민사회'의 개념이 탄생했다. 다시 말해 도시화는 유목으로부터 변심한 노마드, 즉 중간자들이 정주민(문명시민)으로의 변신을 기득권화하고 정당화하기 위해 남겨 온 거대한 권력의 지도를 상징한다.

노마드의 배신

노마드로서의 인간, 인간으로서의 노마드는 유목민에서 정주민으로 변신할지라도 유목(이동)의 본능마저 버리지는 않는다. 그들은 유목하는 공간을 단지 초원에서 도시로 달리할 뿐이다. 예컨대 지상에 헤아릴 수 없이 많은 다리들이 놓여 있는 까닭이 그것이다. 또한 그들은 유목하는 공간을 따라 가축 대신 재화를 동반할 뿐이다. 다리들이 초원의 평원 대신 건축의 밀림으로 이동하는 재화와 재물의 관절인 이유도 마찬가지이다. 이렇듯 다리

1 앞의 책, p. 101.

는 변심한 노마드들이 유토피아의 구축을 위해 마련한 탈주의 통로들이다.

정주민으로 변신한 노마드는 도시의 이곳저곳에서 건축에 탐닉하며 자연에 대한 배신을 즐긴다. 자연(초원)의 처녀성을 탐하듯 천지간에 틈입하여 건축하며 도시를 유목하는 그 중간자들은 지상을 자신들의 안마당으로 만드는 것이다. 이렇듯 '건축'이 정주민의 아지트라면 '도시'는 그들의 사냥터이다. 그들은 크고 작은 부와 사치, 명예와 권위, 지배권과 통치권 등 다양한 종류의 권력을 사냥하고, 소유하며, 즐기기 위해 지상을 유목한다. 레테 (Léthé, 망각의) 강을 건너온 이들처럼 원향을 잊은 지 오랜 그들은 결국 권력을 배설하기 위해 건축하며 도시를 유목하는 것이다.

하지만 권력의 상징으로서, 권력의 지도로서, 욕망의 정치적·예술적 흔적으로서 밀림화된, 다시 말해 철학적 반성이 부재하거나 빈곤한 도시들과 가능태로서의 영혼은커녕 그것에 대한 감각—아리스토텔레스에 의하면 감각은 운동과 더불어 영혼의 속성이다[2]—조차 없는 건축들은 반자연적인 중간지대만을 위한 인공물들일 뿐이다. 그것은 무엇보다도 변심하며 초원을 배신하는 정주민의 영토(지배)욕망과 배치욕망의 흉물스런 배설물들인 것이다.

정주민들은 피아(彼我)의 공간 구분을 위한 차단벽과 성곽 쌓기를 하며 천지간의 중간지대를 끊임없이 확장하려 한다. 그나마 그 인조 밀림의 지배자들은 (동서양의 수도나 궁정들에서 보듯이) 다용도의 광장(agora)이나 사이비초원으로서 대정원이나 공원 만들기를 하며 천지에 대한 인위적 배치의 누적된 피로감에서 오는 잃어버린 초원(원향)에 대한 노스탤지어를 달래

2 아리스토텔레스, 오지은 옮김, 『영혼에 관하여』, 아카넷, 2018, p. 24.

건축을 철학한다

기도 한다.

예컨대 규모가 크거나 작거나 유럽의 도시들을 광장 없이 생각할 수 없는 까닭도 거기에 있다. 유럽인들은 광장 꾸미기에서 잃어버린 원향에 대한 노스탤지어나 낙원(신의 동산)에 대한 꿈을 대신 실현하려 했을 법하다. 이탈리아의 캄포광장(Piazza del Campo)이 아름답기로 첫째 손꼽히는 이유도 다른 데 있지 않다.

이처럼 천지간의 틈입 이래 빠르게 진화해 온 침입자들의 생산욕망을 상징하는 도시와 건축은 변심과 변신을 마다하지 않은 정주민들이 지상에 남긴 흔적들이기도 하다. 그것들은 자연을 마구 탐하며 도적질해 온 정주민이 이제껏 보여 온 유목공간에 대한 '배치욕망'의 배설물들인 것이다. 그것은 최고의 맹수로 돌변한 정주민이 갈수록 유한한 인력을 무한정 외재화하려는 온갖 기술과 도구(기계)들을 개발하여 저마다의 삶터로서의 영역 표시에 더욱 열을 올리기 때문이다.

기계화나 산업화 같은 '문명화'의 미혹에 스스로 걸려든 그들은 '자연'(自然)을 말뜻대로 놓아두기보다 편의적으로 상전이하려는, 즉 '최적화=반자연화'하려는 강박증에서 좀처럼 헤어나려 하지 않는다. 그 때문에 거시적인 틈입욕망이 낳은 '집단적 공간강박증'의 상징물인 도시들은 보다 넓은 중간지대에서 정주의 장기 지속을 위해 모자이크한 파편들로 변모되고 있다. '거대한 버덩'(grand plateau)이 된 그곳들은 욕망의 놀이터임을 상징하고 있다.

고도의 기술과 산업, 자본과 정치가 결탁하여 인조 밀림으로 잉태시킨 현대의 거대 도시들일수록 도시 사냥에 나선 신유목민(정주민)들의 이율배반적인 욕망과 강박증이 공간의 점령과 지배, 배치와 조작의 시니피앙들

(signifiants)을 자발적/비자발적으로 코드화한 시니피에(signifié)인 것이다.

하지만 그것들은 공간의 점령과 배치에 눈뜬 이들이 즐기는 배신의 욕망 실현을 위한 노리개들만은 아니다. 곰파 보면 그것들은 순진무구한 자연을 마음대로 강간하듯 소유욕망과 밀당하며 쟁취해 온 이성의 전리품들이나 다름없다. 간계한 이성과 공모한 배치욕망이 공리(公利: 이익을 앞세운 공모의 위장)와 복리(福利: 행복을 내건 희생의 대가)를 핑계 삼아 자연을 탐욕스럽게 강탈해 온 탓이다.

다시 말해 그것들은 이제껏 정주민의 매우 지능적이고 탐욕스런 욕망과 지나치게 이기적인 이성과의 야합에 의한 성과물인 것이다. 동서고금을 막론하고 건축물이란 거시적이든 미시적이든, 공적이든 사적이든, 훈육적이든 고백적이든, 기능적이든 예술적이든 가릴 것 없이 크고 작은 권력(부, 권위, 명예 등)을 합리화하려는 야합의 회전문들을 생산하며 도시화에 봉사해 왔기 때문이다.

건축의 역사가 곧 종교권력(교황)이나 정치권력(절대군주와 귀족) 또는 경제권력(대부호)과 같은 거대권력들에 의한 고고학의 역사가 되었던 까닭도 거기에 있다. 건축가들에게 독자적인 자율권이 주어진 19세기에 이르기까지 건축의 역사만큼 '부역의 미학'을 강요받은 역사, 이른바 '부역의 고고학'으로 장기 지속되어 온 역사가 흔치 않은 이유도 마찬가지이다.

2

부역의 미학을 뽐내 온 서양의 건축사가 '부역의 역사'라는 오명에서 자유롭지 못한 것은 건축이 거대권력자들의 인정욕망에서 비롯된 취득욕망, 소

유욕망, 과시욕망들 때문이다. 예컨대 르네상스의 의미를 비웃듯 15-16세기의 건축광인 교황들이 건축, 미술, 조각 등의 천재들을 경쟁적으로 비자발적/자발적 부역에 동원시키며 벌인 성전, 영묘, 궁전, 별장 등의 건축게임이 그것이다. '편리(片利)공생'(commensalism)의 건축물들이 고고학적 유물로서 건축의 역사를 장식했던 것이다.

특히 각종 신전과 같은 고대건축물을 상징하던 '오더'(기둥) 경쟁에서 15세기 르네상스 이래 종합건축물로서 웅장하고 화려한 성전건축을 상징하는 '돔'(인공하늘) 경쟁으로 발전하면서 부역의 미학과 역사는 본격화되었다고 말해도 과언이 아니다. 종교적 거대권력은 고대 그리스·로마의 신체현시(神体顯示)에서 중세에 이어 르네상스를 거치면서 성체현시(聖體顯示), 나아가 성도(聖都) 건설로 상전이를 이루려 했기 때문이다. 15-16세기의 교황들은 저마다 이러한 현시욕망의 실현을 위한 문턱값으로서 건축, 회화, 조각 등의 분야를 망라한 예술가들의 부역동원도 마다하지 않았던 것이다.

그 이후 '돔 강박증'에서 벗어나려 하지 않았던 서양의 건축사는 20세기 현대건축의 문지방 앞에 이르기까지 성전이건 궁전이건, 별장이건 성(城)이건 돔 건축의 선형적 진화 과정이나 다름없었다. 장기 지속하는 부역의 고고학적 역사는 좀처럼 '상리공생'(mutualism)의 계보학으로 상전이하려는 역사적 변이를 시도하지 않았다. 돔의 덫에 걸린 거대권력들의 사디즘적 욕망이 건축가들을 부역의 덫에서 쉽사리 풀어주려 하지 않았기 때문이다. 건축의 역사가 어떤 역사보다 고고학의 시대를 장기 지속한 까닭도 마찬가지이다.

건축의 역사는 '전기 고고학 시대'로 간주되는 15-16세기 르네상스의 고

전주의를 지나 17세기의 바로크 시대, 18세기의 신고전주의 시대와 낭만주의 시대, 19세기의 역사주의 시대를 거쳤어도 건축가와 건축주가 '호혜공생'하는 획기적(계보학적) 상전이를 맞이하지 못했다.

종교적 절대권력(교황)에서 정치적 절대권력(군주와 귀족)으로 바뀌면서 전기 고고학 시대에 비해서 이들 '후기 고고학 시대'는 단지 '부역공생'에서 '타협공생'으로 진화하는 정도에 그치고 말았을 뿐이다. 닫힌사회일수록 건축가들에게 부여되어야 하는 자율성들이 그만큼 충분히 제공될 수 없었던 탓이다.

건축의 아카이브이자 역사책인 도시들의 모양새도 크게 다르지 않다. 서양의 건축처럼 도시들 또한 철학이나 이념을 담고 있기보다 종교와 정치 등 거대권력들의 힘에 주눅 들어 있기는 마찬가지이다. 사디즘적인 욕망이 강한 거대권력일수록 열린 사고와 인본주의적인 철학에 귀 기울이기보다 자신의 지배이데올로기에 스스로 노예가 되거나 독단적인 나르시시즘에 빠져버리기 때문이다.

역사는 사디즘과 마조히즘의 두 얼굴을 모두 놓치지 않고 담고 있는 야누스일 수밖에 없지만 역사를 찾고 즐기는 이들의 기호는 양자택일적이기 일쑤이다. 건축물과 도시들을 눈요깃거리로 삼기 위해 고고학적 유물 찾기에 열을 올리는 야누스적인 구경꾼들의 심리가 엇갈리는 까닭도 마찬가지이다.

하지만 대부분의 구경꾼들은 강자의 논리를 편애하는 역사의 생리에 무비판적으로 동참하거나 공감하게 마련이다. 건축의 역사에서는 더욱 그러하다. 그들은 역사 왜곡의 덫에 자발적으로 걸려들며 자신도 모르는 사이에 자연과 건축가에 대해 거대권력들(건축주들)이 보여 온 병적 욕구(자연에의

틈입과 강간, 건축가들에게 부여한 부역 행위), 즉 건축에 대한 리비도의 해소에 주저하지 않던 사디스트의 대열에 합류해 있는 것이다.

<center>3</center>

건축은 욕망을 담고 있는 도시의 '얼굴'이다. 한마디로 말해 건축은 또 다른 의미의 페르소나(persona)인 것이다. '멋지고 잘생긴' 건축에서는 공급자와 수요자 모두의 인격과 인품이 보인다.

'영혼(얼)의 통로(굴)'를 의미하는 '얼+굴'의 뜻에서 보듯이 잘생긴 '살아 있는' 건축에는 (사람의 얼굴처럼) 그것을 만들거나 거기에 살고 있는 사람의 얼(영혼)이 깃들어 있기(empsychos) 때문이다. 거기서는 누구라도 겉모습만 번지르르하거나 그럴싸한 눈속임보다 속 깊은 사유와 사려가 (가능태와 활성태로서) 그 몸속에 구석구석 배어 있음을 느낄 수 있는 것이다.

하지만 얼(영혼)이 없는(apsychos), '죽은' 건축들은 도시를 누더기로 만든다. 다시 말해 철학적 반성이나 사유가 없는 건축들은 대도시의 좀벌레들(Bristletails)이나 다름없다. 천지간을 잠식하는 좀벌레들인 것이다. 천지사방을 둘러보라! 기계화 시대 이래 공룡 같은 고층건물이나 신유목민의 점령지 같은 집단거주기계들은 세계의 어딜 가나 흔히 볼 수 있는 현대도시들의 자화상이다.

특히 20세기 들어 만연해 온 기계건축들은 이미 자연을 두부백선 (Tinea Capitis: 머리의 뿌리에 곰팡이균이 기생하는 전염성이 강한 질환)이라는 기계충이 파먹은 머리통같이 만들고 있기도 하다. 이를테면 도시와 농촌

을 가릴 것 없이 파먹고 들어온 얼빠진 '아파트 단지들'이 그것이다. 강산을 뒤덮고 있는 이기적인 욕망들이 야합하여 만들어 내고 있는 그것들이야말로 이 시대의 어두운 그림자임이 분명하다. 곰팡이균보다 전염성 강한 배치욕망이 반세기도 못 버틸 시공의 이정표를 뒤죽박죽으로 표류시키고 있는 것이다.

이렇듯 무반성적이고 무책임한 유목의 배신, 그리고 그로피우스의 '바우하우스'나 르 코르뷔지에의 '위니테 다비타시옹'(Unité d'habitation)처럼 도시를 구두상자를 쌓아 놓은 듯 거대한 직사각형의 시멘트 성곽들로 밀림화시킨 그 배신의 역설은 이기적 욕망이 낳은 심리적 표층의 반영이다. 하지만 그 성곽들은 따져 보면 도시인의 심층에 자리 잡고 있는 초원 위의 '홀로서기'(독존)에 대한 실존적 두려움에서 비롯된 것이기도 하다.

애초부터 대평원의 원시적 유목을 경험해 보지 못한 도시인의 정서적 불안이 열린 공간에서 단독자로서의 홀로서기를 저어하게 할 것이다. 타자의 욕망(대상이든 방법이든)을 욕망하는 데 유달리 예민한 탓에 홀로서기의 삶에 대해 심약한 도시인의 소유욕망이 공간(또는 광장)강박증만 부채질할 뿐이다. 예컨대 영리하고 계산 빠른 정치인들의 위선과 불의를 측정하는 리트머스 시험지로 작용하며 소시민들에게 보란 듯이 유혹하는 이른바 아파트 열병이 그것이다.

하지만 대개의 아파트나 빌라는 감옥처럼 '얼굴 없는 건축', '얼굴이 필요 없는 집'의 전형이다. 거기엔 지은이의 '얼'(혼)이 담겨 있지 않기 때문이다. 얼의 굴(통로)이 소용없는 까닭도 마찬가지이다. 눈이 퇴화되어 앞을 못 보는 두더지처럼 입주자들에게도 자신의 미래를 비추는 지혜의 눈(=얼) 대신 르 코르뷔지에가 1925년 파리의 도심에 최초로 필로티 구조로 설계하여 주

차장을 선보인 '빌라 라로슈'(Villa La Roche) 이래 지하의 굴(주차장)만 크면 그만이다. 투기자본의 노리개가 된 '똑똑한 아파트'일수록 더욱 그러하다.

이렇듯 현대인의 집(아파트) 소유에 대한 집착과 강박의 증후군은 '정신병리적'이기까지 하다. 그 때문에 미국정신의학회(APA)가 아마도 앞으로 발간할 『정신장애 진단통계 편람』 제6판(DSM-6)에는 도시유목민의 '아파트 편집증'인 '집병'이 추가될지도 모른다. 일반적으로 인간은 '타인과의 사회적 관계에서 타인이 욕망하는 대상을 욕망하고, 타인이 욕망하는 방식으로 자신도 욕망한다'는 욕망감염증 때문이다. 공급자이건 수요자이건 집단적 편집증으로서의 '집병'에 걸린 미래의 유목민들의 예후가 희망적이지 않은 이유도 마찬가지이다.

왜 건축철학인가?

생명체로서 인간이 '존재한다'는 것은 곧 지상에 '거주한다'의 다른 표현이다. 다시 말해 인간은 거주할 때만이 존재한다. 존재는 애초부터 거주를 전제한다. 그것은 인간이 거주할 때만이 존재한다는 것을 뜻한다.

한편 '존재한다'는 '거주한다'뿐만 아니라 '건립하다'를 함의하기도 한다. '건립'은 거주를 위한 습관적 존재방식을 전제하기 때문이다. 그것은 특히 '짓다', '세워 올리다', '건축하다'를 뜻하는 'build'(영)나 'bauen'(독)이 '존재하다'를 뜻하는 be나 bin 동사의 인구어(印歐語) 'bheu'에서 유래한 탓이기도 하다.

건축을 철학한다

"철학은 어떤 진리도 설립하지 않으나 진리들의 장소를 마련한다. … 철학은 그것을 조건 짓는 공정들의 상태를 '공동의-장소에-놓음'(mise-en-lieu-commun)을 통해서 철학의 시간을 사유하기를 기획한다."[1]

"유목민의 실존은 필연적으로 전쟁기계의 조건들을 공간 속에서 실현시킨다."[2]

1) 왜 건축철학인가?

"철학의 역사는 여러 면에서 웅장한 서사시적 소설과도 같다. 거기에는 후손들의 번영을 위해 커다란 고통을 감내하며 전통을 확립해 나가는 존경

[1] Alain Badiou, *Manifeste pour la philosophie*, 1989, p. 18. 장용순, 『현대건축의 철학적 모험』, 미메시스, 2010, p. 26. 재인용.

[2] Gilles Deleuze, Félix Guattari, *Mille Plateaux*, Minuit, 1980, p. 471.

건축을 철학한다

스러운 선조들이 등장한다. 그리고 거기서는 … 해묵은 방법들이 폐기되고 새로운 방법들이 그 자리를 차지하는 일들도 관찰된다."³

이것은 철학사가 제임스 피저(James Fieser)가 『소크라테스에서 포스트모더니즘까지』(2003)의 서문에서 한 말이다. 다시 말해 철학의 비선형적·구조적 역사란 시대 변화에 따라 인간의 사유하는 방법들이 그대로 지정(止定)해 있지 않음을 의미한다는 것이다. 실제로 사유의 물결은 때로는 높이 솟았다가 저 아래로 곤두박질하기도 하며 역류가 있는가 하면 소용돌이도 있고, 평온한 순간과 아울러 혼란의 순간도 있다. 바다가 그렇듯이 사유의 저 깊숙한 곳에서는 생명과 운동을 가능하게 하는 인간의 역동적인 삶들이 그것과 연결되어 있다.

이렇듯 사유는 삶에서 나오며 삶을 반영하는 동시에 그 삶을 수정시킨다. 사유의 수많은 파동은 문명과 역사의 파동이며 거꾸로 문명과 역사는 사유의 파동을 일으키는 동시에 그 파동의 영향을 받는다. 한마디로 말해 역사의 실재를 형태로 만드는 여러 힘들의 정신적 투영, 이것이 곧 사유의 역사이다.

따라서 '비선형적·공시적(가로지르기) 역사'—이에 비해 선형적·통시적(세로내리기) 역사는 '역사 없는 시스템'(ahistorical system)의 기록일 뿐이다—속에서 가로지르며 작용하고 있는 여러 힘들의 패턴처럼 사유(철학)의 패턴도 대립에서 동일로, 동일에서 대립으로 부단히 옮겨 간다.

예컨대 프랑스의 '68년 혁명' 이후 탈구축(déconstruction)을 앞세운 푸코,

3 제임스 피저, 이광래 옮김, 『소크라테스에서 포스트모더니즘까지』, 열린책들, 2004, p. 5.

들뢰즈, 데리다 등 신니체주의자들에 의한 포스트구조주의의 등장이 그러하다. 그들은 레비-스트로스나 알튀세에 의해 구축된 사유의 패턴(구조주의)마저도 대립과 차별의 거센 파동, 사유를 이른바 하나의 '전쟁기계'(une machine de guerre)로 만든 기묘한 계략가로서 니체를 재발견하는 '니체 르네상스'를 위해 해체하기에 주저하지 않는다.

하지만 그들이 요구하는 해체(탈구축)는 니체 이전의 사유들에 대한 전체적인 소멸의 문제가 아니라 역사적 전이와 단절에 따른 '강조의 문제'이다. 나아가 이와 같은 철학의 당대성은 철학적 이념의 내재적 변형에 국한되지 않는다. 사유의 파동이 문명과 역사의 그것과 따로 할 수 없듯이 예술의 당대성 또한 당대를 가로지르는 이념적 파동에 따라 결정되기 일쑤이다.

사유 방법들이 바뀌면 문학, 미술, 무용, 영화, 연극, 광고, 그리고 건축 등 삶의 여러 분야마다 새로운 철학적 이념과 다양한 양태(공감 · 공명 · 공유)로 상호콘텍스트성이나 지평융합이 활발하게 이루어지게 마련이다. 달라지는 시대정신에 따라 여러 분야마다 변화에 민감하고 영민하게 사유하는 예술가들에게는 또 다른 영혼의 감흥(영감)이 생겨나기 때문이다.

무용평론가 월터 소렐이 '많은 예술가가 위대함으로 향하는 여권을 가질 수 있다. 하지만 용감한 예술가만이 여행을 떠날 수 있다.'[4]고 말하는 까닭도 거기에 있다. 달라진 시대정신에 따른 새로운 사유 방식의 수용에 이어서 적응과 창발(創發)에 이르기까지 주저하지 않는 예술가만이 새롭고 더 넓은 신작로를 내달릴 수 있다는 것이다.

역사가 그들의 새로운 철학적 사유를 위한 보상 공간인 이유도 마찬가지

4 Walter Sorell, *Dance in Its Time*, Anchor Press, 1981, p. 333.

이다. 실제로 1979년부터 하얏트 재단(Hyatt Foundation)의 설립자인 프리츠커 가문(Pritzker family)이 필립 존슨(1979년 수상)에서 이본 파렐과 셰릴 맥나마라(2020년 공동수상)에 이르기까지 새로운 역사의 장으로 과감하게 여행을 떠난 건축가를 찾아 '역사의 보상'을 자청하고 나선 경우가 그러하다.

이른바 '프리츠커 건축상'을 수상한 건축물들의 출현은 역사의 비선형적 사건이다. 그것들은 입체(작품)로 외화(外化)된, 즉 가시화(Sichtbarkeit)되고 실물화(Entäußerung)된 '사유나 이념의 상전이와 가로지르기'를 비트루비우스 이래 건축의 역사에 확인시키는 철학적 사건이나 다름없기 때문이다. 그것으로써 우리는 새로이 기획되고 경작된 영감에 대한 또 하나의 역사적 보상을 목격하고 있는 것이다.

① 다른 시대에는 다른 영감이 있다

낭만주의 시대의 독일관념론자 셸링의 말이다. 하지만 이때 이전과 다른 '영감'(inspiratio)이란 '철학적 이념'에 대해 영혼을 부추기는 감흥을 뜻한다. '시대'가 달라지면 영혼을 부추기는 '새로운' 이념으로서의 철학적 감흥이 떠오른다는 것이다.

하지만 '영감'(靈感)이 신으로부터(ex divino) 주어지는 것이 아닌 한, 인간에게 일어나는 영혼의 감흥도 '무(無)로부터'(ex nihilo) 생겨나는 것이 아니다. 다시 말해 인간의 어떠한 창의(creatio)도 무로부터의 창의가 아니듯 어떠한 영감도 무에서 생겨나지 않는다.

창의적인 일의 동기가 되는 영혼의 감흥은 '영매'(靈媒)로부터 그 단서를 얻는다. 창의에서 영감이 동기라면 영매는 그 '감흥의 단서'이기 때문이다. 한마디로 말해 영혼을 자극하는 영매는 영감의 선구적 단서인 것이다. 예컨

대 19세기 말의 데카당스에 맞선 니체의 철학은 제2차 세계대전을 겪은 프랑스의 신니체주의자들에게 새로운 철학에 대한 영감의 단서, 즉 영매나 다름없었다.

무엇보다도 존재의 기원이나 원초에 관한 어떠한 토대적이고 수목적(樹木的)인 진리(형이상학)도 받아들이기를 거부하는 니체의 이념과 철학이야말로 새로움에 허기진 젊은 영혼들을 부추기고 감흥을 불러일으키며 그들의 갈급한 영감을 크게 자극했기 때문이다.

이미 1945년 『니체에 관하여』(Sur Nietzsche)에서 '모든 표상 방식의 (코페르니쿠스적) 전회'를 부르짖은 조르쥬 바타유(G. Bataille)를 비롯하여 '니체의 철학을 성찰하는 것은 곧 철학의 종말을 성찰하는 것과 같다.'고 주장하는 모리스 블랑쇼(M. Blanchot)가 그들의 전위와 다름없었다. 새 포도주를 새 통에 담기를 원했던 이 아방가르드들은 세계대전이 끝나면서 '니체에 취하기'를 주문하고 나선 것이다.

이윽고 1964년 7월 4일은 그들이 자극한 영매로 각자 1900년에 죽은 니체의 영혼과의 혼접(魂接)과 혼내림을 경험한 전위적인 철학자들이 파리근교의 루와요몽에 모여 '니체 르네상스'를 선언했다. 사회자인 철학사가 마샬 게루(M. Gueroult)를 비롯하여 푸코, 들뢰즈, 클로소프스키, 장 발, 보프레, 몬티나리, 바티모,

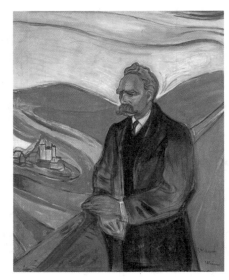

에두바르드 뭉크, 〈니체의 초상〉, 1906.

뢰비트 등 17명이 모여 5일간의 발표를 이어 가며 니체의 부활을 합창한 것이다.

푸코는 「니체, 프로이트, 맑스」를 발표하면서 니체가 『인간적인 너무나 인간적인』의 첫 문단에서 형이상학에 의해 추구되는 '경이로운 기원'(Wundersursprung)에 대해 의문을 제기했던 것과 마찬가지로 '근원적인 기원(Ursprung), 그것은 하나의 고안이요, 속임수요, 재주요, 비밀스런 공식'[5]이라고 주장한다. 그가 '기원의 이야기는 항상 하나의 찬송가로 노래된다'든지 '역사의 단초를 기만적'이라고 비판하는 것도 그 이유를 니체에서 찾고 있기 때문이다. 특히 '오직 형이상학만이 기원이라는 머나먼 이상향에서 그것의 영혼을 찾아 헤매곤 한다.'[6]는 그의 메타포 역시 니체를 너무나 닮았다.

한편 들뢰즈는 니체의 상속인들인 포스트구조주의자 가운데 푸코보다 먼저 니체 후예의 족보 안에 자신의 이름을 등재시켰다. 비선형적(非線型的=요소결연적) 유전인자형(génotype)이기는 하지만 그러한 혈연관계를 증빙이라도 하듯 그가 1962년에 출간한 『니체와 철학』(Nietzsche et la philosophie)을 통해서였다. 그는 니체의 철학을 영매로 하여 자신의 내부에서 진행되고 있는 뿌리 찾기식(수목형) 형이상학의 종말과 단절에 대한 영감을 감지하고 있었기 때문이다.

그에게는 존재의 기원과 토대에 대한 해명을 답습하는 것이 단순 노동에 불과한 것으로 느껴졌다. 또한 그는 '기존의 가치라는 이름 아래에서 상황

5 미셸 푸코, 이광래 옮김, 「니체, 계보학, 역사」, 『철학, 오늘의 흐름』, 동아일보사, 1987, p. 295.

6 앞의 책, p. 299.

들을 비판하는 데 만족하는 자들, 즉 데카르트, 칸트, 헤겔과 같은 '철학의 노동자들'에 반대한다고도 잘라 말한다. 심지어 그는 니체를 다룰 때 다음과 같은 사실에서 출발해야 한다고도 주장한다.

> "니체가 구상하고 시작한 것처럼 가치 있는 철학이란 참된 비판을 실현하는 것이다. 그것은 전면적인 비판을 실현하는 유일한 방식, 다시 말해 철학을 '망치질'(coups de marteau)하는 방식이다."[7]
>
> "사유를 전쟁기계로 만드는 것은 하나의 기묘한 계략으로, 니체를 통해 이 계략에서 사용되는 엄밀한 절차를 연구할 수 있다. … '반-사유'가 절대고독을 증언하고 있더라도 이것은 사막 자체와 마찬가지로 절대적으로 민중적인 고독, 앞으로 도래할 민중과 밀접하게 연결되어 있는 고독이다. … 우리가 찾고 있는 것은 바로 민중의 지지이다. … 모든 사유는 이미 하나의 부족으로서 국가와는 정반대의 것이다. … 사유의 외부성의 형식, 즉 항상 자체의 외부에 존재하는 힘은 사유를 '진리', '정의', '법'이라는 모델(데카르트의 진리, 칸트의 정의, 헤겔의 법)에 종속시킬 수 있는 모든 가능성을 파괴하는 힘이다."[8]

존재의 기원에 대한 진리에 매달려 온 형이상학에 대한 비판으로 시작된 니체증후군은 자크 데리다에게도 예외는 아니었다. 오히려 전통적인 철학의 종말과 해체에 대한 데리다의 표현과 몸짓은 푸코와 들뢰즈보다 더 적극

7　Gilleuze Deleuze, *Nietzsche et la philosophie*, PUF, 1962, p. 2.
8　앞의 책, p. 467.

적이고 극단적이었다. 그는 존재의 '기원 찾기'에 순치된, 그리고 '이성의 타성'에 사로잡혀 온 형이상학을 해체하기 위해 '니체의 망치'를 빌려 '고막을 파열한다'(tympaniser)거나 '철학의 머리를 단두대(guillotine)에 올려야 한다.'고 표현할 정도였기 때문이다.[9]

다시 말해 그는 전통적인 형이상학을 지지하여 그것만을 들으려 해 온 고막을 파열시켜야 할 뿐만 아니라 나아가 『즐거운 학문』(1882)에서 '신은 죽었다.'고 선언한 니체처럼 신적 존재도 모두 단두대에 올려놓아야 한다는 것이다. 그는 훗날 『아르크』지가 주선한 페미니스트 작가 카트린 클레망(C. Clément)과의 인터뷰에서도 자신의 철학적 관심이 고대 그리스의 자연철학 이래로 가장 근본적인 존재와 원칙들, 즉 불변적인 현전(présence)으로서의 아르케(arche), 에이도스(eidos), 텔로스(telos), 우시아(ousia), 알레테이아(aletheia), 초월성, 신 등에 대한 탐구에만 몰두해 온 '철학의 머리를 절단하는 것', 또는 '철학을 토해 내는 것'이라는 사실을 확인시킨 바 있다.[10]

이렇게 보면 뒤늦게나마 '니체의 망치질' 소리로 깨어난 신니체주의자들이 1964년 루와요몽에 모여 니체 르네상스를 개막한 것은 결코 우연한 일이 아니었다. 푸코가 니체와 마찬가지로 '학문이 스스로 알고 있는 것의 이면에는 그 학문이 알지 못하는 어떤 것이 있으며, 역사·생성·사건들도 몇 가지의 규칙과 결정에 종속되어 있다'고 주장한 까닭도 마찬가지이다.

'내가 드러내려 하는 것이 바로 그러한 미지의 규칙과 결정들'이라고 하여 그 역시 니체와 같이 비선형적 역사와 사건들을 통해 달라진 시대정신을 통찰하며 거기에서 (들뢰즈가 말하는) 탈영토화하려는 유목적 사유의 영감을

9 이광래, 『해체주의와 그 이후』, 열린책들, 2007, p. 21.

10 Jacques Derrida, *L'écriture et la différence*, Seuil, 1967, p. 411.

얻고자 했다. 이를테면 이념적 정주를 거부하고 탈영토화하려는 유목의 속도와 힘, 게다가 범위와 방향까지도 통찰할 수 있는 유목의 벡터(vecteur)와 같은 사유의 영감이 그것이다.

그 때문에 들뢰즈도 '유목민은 탈영토화의 벡터이다.'라고까지 말한다.

> "유목민의 탈영토화 그 자체에 의해 재영토화된다. 즉 대지 그 자체가 탈영토화된 결과 유목민은 거기서 영토를 발견하는 것이다. … 유목민은 이러한 장소에 머무르며, 이러한 장소를 증대시켜 나간다. 이러한 의미에서 유목민이 사막에 의해 만들어지듯이 사막 또한 이들에 의해 만들어진다."[11]

탈영토화함으로써 재영토화하는 역사의 파동(주름)을 일으키며 유목적(리좀적, 가로지르기의) 사유가 '지평선 없는 환경'에서 전개된다는 것이다.

1960년대 이후 프랑스에서 이러한 니체주의적인 반철학의 징후들은 (들뢰즈/가타리의 주장처럼) 이미 정주의 땅 밖으로 욕망을 가로지르기 하려는 유목적 '사건'이 되었다. 그것은 1967년 『니체: 루와요몽 노트』(Nietzsche: Cahiers du Royaumont)의 발간과 더불어 혁명적인 학생운동의 이념적 나침판으로도 작동했기 때문이다. 이념적 벡터의 역학이 촉매로 작용한 듯 급기야 반문화적 욕망을 분출하는 화산처럼 '68년 5월 혁명'이 폭발한 것이다.

60일간이나 계속된 '68 운동'의 거대한 반문화적 츠나미가 지난 뒤 신니체주의자들은 결국 1972년 7월 세리지라살(Cerisy-la-salle)에 다시 모였다. 그

11 Gilles Deleuze, Félix Guattari, *Mille Plateaux*, Minuit, 1980, p. 473.

건축을 철학한다

들에게 '오늘의 니체는 과연 누구인지'를 확인하기 위해서였다. 그들이 선택한 주제도 다름 아닌 '오늘의 니체'(Nietzsche aujourd'hui)였다.

새 영토를 발견한 유목민은 그곳을 더욱 확장시켜 나간다는 들뢰즈의 말처럼 여기에는 64년 르와요몽 회의 때보다 더 많은 유목민들이 모여 성대한 부활제를 꾸몄고, 그 이듬해에는 『오늘의 니체』라는 사건보고서도 세상에 내놓았다. 「집중」(intensités)과 「열정」(passion), 두 권으로 나눠야 할 정도로 부활의 메시지는 뜨겁고 강렬했다.

이렇듯 세리지라살의 반향은 '메아리가 원음보다 더 멀리 퍼진다'는 사실을 새삼스레 확인시킬 만큼 유목민들의 재영토화를 위한 '반철학 사건'이자 자신들의 열정을 과시하는 페스타였다.[12]

② 역사의 결정은 '중층적'(surdéterminé)이다

'역사적 사건'일수록 그 결정 과정은 중층적(重層的)이다. 그것은 구축된 역사와의 단선적 종말과 단절에 목적이 있다기보다 새로움을 위한 복합적이고 차별적인 강조에 있기 때문이다. 이른바 과학적 실천을 강조하는 구조주의조차 거부하는 포스트구조주의자들의 반철학적·반역사적 강조가 그것이다.

그들은 인간과 사회, 시대와 역사에 관한 철학적 문제들을 한결같이 레비-스트로스의 구조주의가 보여 주는 연쇄발생의 주체들마다의 닫힌(보편적) 구조, 닫힌 퍼스펙티브에서가 아닌 열린 구조와 퍼스펙티브에서 조명하려 한다. 그들은 시대와 사회를 관통해 온 기원과 토대를 근거로 한 철학

12 앞의 책, pp. 23-24.

의 체계화, 시스템화에 대한 무근거성을 주장하면서 철학의 문제들을 그러한 보편적 설명 체계의 밖으로 이끌고 나가려 한다.

하지만 그들은 시대와 사회를 가르는 철학의 어떠한 주제들도 단선적(연속적)이거나 단층적(인과적)으로 결정되지 않는다고 생각한다. 어느 시대에도 새로운 이념이나 철학을 배태(胚胎)하는 사회구조는 빈틈없이 체계화된 시스템이 아니라 서로 중첩되고 엇갈리는 불연속의 상태로 열린 채, 즉 미결정상태로 구조화되어 있다는 것이다.

그것들의 결정 과정은 마치 프로이트가 『꿈의 해석』(1900)에서 원망(願望)의 형상이 왜곡되어 나타나는 꿈을 표상들의 '중층적 결정'(overdetermination)의 결과로 해석하는 것과 크게 다르지 않다. 프로이트는 꿈을 잠재적 사고(잠재 내용)들의 단선적이고 단층적인 결정 과정으로 이뤄지는 것이 아니라 그것들이 무의식의 수준에서 이뤄지는 표상의 왜곡 방법인 이른바 '응축'(condensation)과 '대체'(displacement)라는 이중 구조의 중복 작용 속에서 결정된다고 생각했기 때문이다.

또한 프로이트가 제기한 이와 같은 결정 과정의 구조적 중층성은 개인이 아닌 그 당시 사회구성체의 변혁을 통찰하는 알튀세의 영혼에도 결정적인 감흥을 제공했다. 이를테면 사회적 변혁은 사회의 전체적 구조와 분리될 수 없다. 다시 말해 변혁을 가져오는 모순들은 사회의 공식적인 존재조건들과 분리될 수 없다.

심지어 시간이 지날수록 더욱 심화되고 축적되는 그 모순들은 각각의 계기마다 사회구성체를 형성하는 구조들을 왜곡시키는 변혁의 지배적 요인이 된다. 다시 말해 혁명과 같은 사회구성체의 역사적 사건으로서의 상전이가 성공하려면 단지 생산력과 생산 관계 사이의 경제적 모순만이 아니라 그 밖

건축을 철학한다

의 다양한 모순들의 융합 및 응축이 필요하다는 것이다.

나아가 그러한 복합적이고 다면적인 모순들은 존재조건들로부터 영향받고, 결정도 할 뿐만 아니라 반대로 결정되기도 한다. 다시 말해 혁명과 같은 상전이(사회적 변혁)는 사회구성체의 다양한 지배적(응축적) 수준과 결정적(전이적) 계기에 의해 중층적으로 결정된다. 지배적인(dominante) 상황에 최종적인(finale) 계기가 더해지는 중첩된 과정들이 사회체구성의 변혁을 일으키는 결정적 원인[13]인 것이다.

작용에 대한 반작용처럼 19세기 말부터 꿈틀대기 시작한 새로운 변화의 거센 너울과 파동들, 예컨대 니체철학이 주장하는 형이상학적 기원의 무근거성을 비롯하여 절대정신의 우선성을 강조하는 헤겔의 관념론이 주도해 온 의식철학에 대한 프로이트의 무의식 세계의 발견, 전통적인 조성음악의 역사에 대항한 쇤베르크의 무조음악, 브라크와 피카소의 입체주의가 보여 준 무재현주의, '춤추는 니체'(Dancing Nietzsche)라는 별명의 이사도라 던컨이 보여 준 현대무용의 탈질서화와 무신체화, 이단적인 건축가 아돌프 로스의 무장식주의 등 그 전쟁기계들은 모두 니체의 사망을 전후로 하여 일어난 일련의 대립적 파동이자 철학적 · 예술적 변혁을 주도해 온 '지배적'인 사건들이었다.

그것들은 하나같이 건축에서도 신전으로 상징되던 그리스 로마 시대 이래 근대에 이르기까지 지배해 온 수목적 · 정주적 사유의 기나긴 고고학적 역사와 그것이 갖는 고답적이고 권위적인 이미지들을 파괴하고 해체함으로써 과학사가 바슐라르가 말하는 '인식론적 단절'(la coupure épistémologique)을 감행

13 Louis Althusser, *Pour Marx*, Maspero, 1965, pp. 99-100.

하려 했던 것이다. 회화사가 인상주의를 분기점으로 재현과 탈재현, 고고학과 계보학의 시기로 시대 구분되듯이 건축의 역사에서도 니체의 사상은 인식론적 분기와 단절의 계기가 되었던 것이다.

이를 두고 프랑스의 철학자 알랭 바디우(Alain Badiou)는,

> "19세기 말부터 20세기 초에 이르는 사건의 연쇄발생(séquence)은 모든 예술이 재정립되는 시기였습니다. … 예술 전체를 아우르는 그런 규모의 변동들이 단지 20년 남짓한 기간 동안만 이어진다는 것을 확인한다는 것은 매우 인상적입니다."[14]

라고 평한다. 기원전에 있었던 동서양의 현자 시대에 비하면 아주 짧은 기간이었음에도 일련의 탈구축 사건들은 역사의 지남을 다시 한 번 뒤흔들기에 충분한 인상적인 파동이었다.

바디우의 말처럼 예술적 사건들의 연쇄발생이 '인상적'인 것은 그 이전과 대립하는 이념적 파동들이 유목의 벡터로서 일련의 상황을 지속적으로 지배해 오기 때문이다. 이를테면 무근거, 무의식, 불연속, 미결정, 비체계, 비폐쇄 등을 강조하는 사건들의 속발이 변혁의 상황에 더욱더 지배력을 발휘해 온 경우가 그러하다. 프로이트의 '꿈의 해석'에 비유하자면 그것들은 원망 충족을 위해 무의식을 지배하는 잠재적인 표상들의 응축 과정과 유사하다.

하지만 1960년대의 신니체주의자들에 의해 일어난 상전이, 즉 니체 르네

14 알랭 바디우, 『철학과 사건』, 서용순 옮김, 오월의 봄, 2015, pp. 122-123.

건축을 철학한다

상스는 그와 같은 지배적 사건들만으로 결정된 것이 아니다. '응축' 과정에 대한 인상은 그 이상의 철학적 영감이었을뿐더러 '대체'의 결정적인 영매가 된 그것들이 중층적으로 작용함으로써 '르네상스'와 같은 상전이를 결과한 것이다.

포스트구조주의와 포스트모더니즘으로 변신한 철학과 예술에서의 상전이는 건축의 이념에서도 마찬가지이다. 모두 그와 같은 중층적 결정과정을 거쳐 니체주의의 계승이라는 이념적 주제—바디우는 낡은 이념을 일소하자는 이러한 현상을 '20세기의 위대한 야망'[15]이라고 평한다—를 '철학적 리좀'으로 하여 생겨난 역사적 현상이었다. 철학과 예술에서 차별성, 개방성, 이질성, 다양성, 다원성 등과 같은 이념들이 그것을 설명하는 역사의 인식소(episteme)이자 역사적 지층의 단면도에서 드러난 중층적 결정 구조가 된 까닭도 거기에 있다.

한마디로 말해 건축과 도시는 이념적 상전이의 바로미터나 다름없다. 예컨대 오스트리아의 수도 빈의 미카엘러프라츠에 위치한 아돌프 로스의 〈골드만 살리치 빌딩〉이 그것이다. 이렇듯 새로운 사유와 이념으로 갈아입은 건축이 더욱 인상적인 것은 그 전이된 상(相)이 사유에 대한 이성적인 문자 해독보다 감관에 의한 경험적(시각적) 지각(perception)에 의해 먼저 전해지기 때문이다. 사상(事象)에 대한 감지력과 관찰력이 예민한 사람일수록 낯선 양식의 건축을 보고 그것의 잠재태(dynamis)로서 이념의 전이 과정을 '재빨리', 그리고 '생생하게' 눈치챌 수 있는 까닭도 거기에 있다.

경험론자 흄의 주장처럼 대상에 대한 인식에 있어서 이른바 가시적인 '전

15 알랭 바디우, 앞의 책, p. 124.

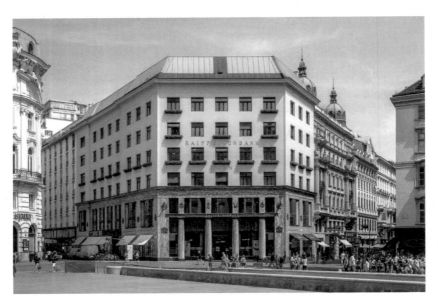

아돌프 로스가 무장식으로 디자인한 〈골드만 살리치 빌딩〉

시'(ex+hibition, 밖에+놓기)에 대한 감관의 반응만큼 (절차적으로) '우선적'이고 (경험적으로) '인상적'인 작용도 흔하지 않다. 그의 주장에 따르면 사유의 원초적 재료인 인상은 관념에 비해 훨씬 더 생생하다(vivid). 관념들은 감관이 느낀 경험적인 인상에 대하여 반성할 때 가지게 되는 것이므로 인상보다 덜 생생한 영상에 불과하다.

예컨대 고통을 느끼는 것이 하나의 인상이라면 그 감각에 대한 기억은 하나의 관념이다. 감관에 의한 경험 이전의 아 프리오리(a priori)한, 즉 선천적인 인식의 구조를 주장하는 칸트의 인식론과는 반대로 흄에게 관념은 인상의 모사(copy)이므로 경험적인(a posteriori) 인상 없이는 어떤 관념도 있을 수 없다. 예컨대 궁전문화가 전염병처럼 번지던 르네상스 이래 수목형의 특권의식에 길들여진 프란츠 1세가 〈로스하우스〉를 보고 겪은 충격적 인상이

건축을 철학한다

그것이다. 황제는 건축가 로스의 무장식주의가 표출한 낯선 건물에 대한 시각적인 인상 때문에 극도의 불쾌한 기억에 사로잡혔던 것이다.

본래 반역(낯섦이나 다름)은 개혁(새로움)과 동전의 양면에 불과하지만 현존재(Dasein)의 특정한 감정인 실존적 기분(die existentielle Stimmung)이 그것에 부정적으로 작용하기 때문에 공감보다 반감에 대한 인상에 지배당하는 것이다. 같음(le même)이나 동일에 대하여 실존을 위한 전쟁기계와도 같은 다름(l'autre)이나 차이가 긴장이고 불안인 것도 그것이 곧 실존의 조건이고 속성이기 때문이다. 이전 것과의 다름이나 차이가 존재를 현존재(거기에 있는 존재), 또는 세계-내-존재(In-der-Welt-Sein)로 확인시키는 이유도 거기에 있다.

오스트리아의 황제 프란츠 1세는 감각적 풍요와 생동감을 극대화하기 위해 화려한 장식물이 가득한 바로크양식의 종합예술품 쉰브룬 궁전과 대각선에 위치한 낯선 무장식의 건물 〈로스하우스〉를 매우 보기 싫어한 나머지 미카엘러플라츠 광장의 출입구를 막았다. 그뿐만이 아니다. 심지어 그는 이 건물이 보이는 궁전의 창문들을 모두 두꺼운 커튼으로 가려 보이지 않게 했을 정도로 그것의 인상에 대해 매우 부정적이었다.

이렇듯 건축을 통한 새로운 이념의 공시적 효과는 어떤 미술작품 그 이상이다. 예컨대 건축의 닫힌 통시적 · 고고학적 계보의 구축에 길들여 온 황제 프란츠 1세에게는 〈로스하우스〉의 모습이야말로 눈속임의 재현미술 시대와의 분기점이 된 모네의 〈해돋이〉(1873)가 준 충격적인 인상, 그 이상이었을 것이다.

그것은 교황이나 사제, 또는 황제나 귀족, 사업가나 부자 등 지배계층과 상류사회가 고대 이래 로마네스크, 고딕, 르네상스 등 양식의 형태적 · 구

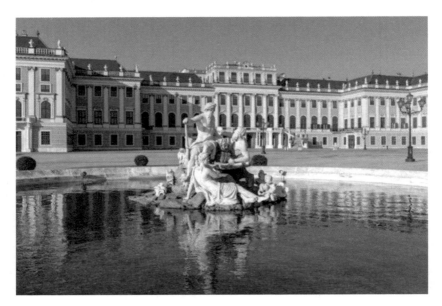

쇤브룬 궁전

조적 진화를 거치면서도 변하지 않고 이어진 건축을 앞세운 특권적 권위를
고집해 온 탓이다. 설사 양식과 구조에서 고딕의 완성품으로 간주하는 샤르
트르 대성당이나 랑 성당이 로마네스크의 그것들을 극복했다 하더라도 오
히려 로마기독교의 바실리카 모델에 충실하려 한 점을 부인할 수 없다.

심지어 쇤브룬 궁전과 같은 바로크 양식에 이르기까지도 수목적 이념과
신앙뿐만 아니라 그것의 현세적 부산물인 권세와 권위에 대한 세속적인 욕
망은 극복되지 못한 채 여전할 뿐이었다. 그것은 '땅 위에서의 하나님의 명
령을 상징한다.'는 모세의 율법에서 한 발짝도 벗어나지 않으려는 오더(명
령)의 강박증과 더불어 그것의 이용 가치 때문이었다.

이를테면『서양건축사』에서,

건축을 철학한다

"이것은 땅 위의 일에 더 관심을 두겠다는 종교관을 상징한다. …
실제로 진행되어 온 기독교의 역사를 보면 세속의 권력으로서 기독
교를 추구하겠다는 지상주의의 발로로 해석할 수 있다. 그것은 기
독교의 의미를 지상에서의 권력으로 정의한다는 뜻이다."[16]

는 평이 그것이다.

이렇듯 인류의 역사에서 고대 이래 주류의 건축물들이 보여 온 양식의 눈
속임과 위세만큼 무너뜨리기 어려운 인식론적 장애물도 없을 것이다. 돔을
떠받치는 열주들(orders)이 상징하는 수목적 사고방식이 그들의 허위의식을
철옹성처럼 지켜 주었기 때문이다. 그것은 '오더'(서열이나 순서)의 어원적
의미에 대한 의지결정론적 해석, 그리고 그에 따른 인식론적 오해와 오용이
건축의 고고학적 역사를 좀처럼 단절시킬 수 없게 했던 것이기도 하다.

16 임석재, 앞의 책, p. 214.

인식론적 장애물(1):
전기 고고학 시대

　'인식론적 장애'(obstacle épistémologique)는 프랑스의 과학철학자 가스통 바슐라르가 과학적 지식이 탄생하는 조건을 지시하기 위해 사용한 용어다. 『과학적 정신의 형성』에서 과학적 정신이 객관적 지식에 도달하기 위해서는 '인식론적 장애물을 차례로 극복하지 않으면 안 된다'는 것이다. 이때 그가 말하는 장애물이란 무엇보다도 심리적인 것으로서 정서적·감각적 장애물, 즉 과학정신이 지닌 '심리적 곤경'이다.[1]

　한편 알튀세는 이 장애의 개념을 자신의 맑스주의의 과학적 해석에 이용한다. 그는 바슐라르의 인식론적 장애물을 맑스의 이데올로기와 등치시킨다. 다시 말해 맑스의 사적유물론에서 헤겔의 관념론과 역사의식은 극복하지 않으면 안 될 장애물이 된다는 것이다. 더구나 역사의 토대(하부구조) 결정론을 강조하는 맑스에게 '인류의 역사는 절대정신의 자기 전개 과정이다.'라는 헤겔의 역사관보다 더 큰 장애물은 있을 수 없기 때문이다.

1　　Gaston Bachelard, *La formation de l'esprit scientifique*, Vrin, 1983, pp. 17–22.

　　　　　　　　　　　　　　　　　　　　　건축을 철학한다

1) 구축의 고고학: 비트루비우스 효과

구축의 '고고학' 시대는 건축가의 욕망이 억압을 직간접으로 강요받던 고·중세 시대를 거쳐 르네상스가 끝난 뒤 절대왕정이 통치하던 시기까지 건축과 건축가들이 닫힌 사유와 이념에 사로잡혀 온 기간을 가리킨다. 그동안은 건축가의 철학적·이념적 사고가 적극적으로 투영되거나 자율적으로 반영될 수 없었던 탓에 아무리 훌륭한 건축물일지라도 고고학적 유물로서의 가치만 지닐 수밖에 없던 기간이었다.

존재의 기원에 대한 수목적 이념의 성(城)이 구축한 건축의 역사는 미술의 역사와는 달리 르네상스마저도 전후를 구획 짓는 역사적 마디가 되지 못했다. 르네상스 이후의 미술은 캔버스의 중심을 독점해 온 그리스, 로마와 기독교의 신상들 대신 절대군주나 귀족의 초상들이 차지해 버렸지만 건축에서는 그렇지 못했다.

신전과 성전(성당)이 건축문화의 중심을 차지해 오던 시기에 이어서 르네상스와 바로크 시대를 거치면서도 (탈구축의 계보학 시기에 이르기까지) 성전과 더불어 권세들의 화려한 궁전과 별장들만 경쟁적으로 난립했다. 결국 수목적·형이상학 이념의 성곽들만 확장되는 데 그치고 말았던 것이다.

하지만 그러한 건축의 '닫힌 계보'인 고고학적 구축의 역사는 철학사를 장식한 어떤 인식론의 계보보다도 장구하다. 그것은 인식론적 이념보다 형이상학적 상상력과 종교적 오더에 기반해 온 탓이다. 그것의 효과는 비트루비우스Marcus Vitruvius(B.C. 80-15경)의 『건축서 10권』(De Architectura Libri decem, B.C. 30-20경)이 미친 영향을 살피는 것만으로도 충분히 알 수 있다.

만일 존재의 기원에 대한 형이상학이 지배해 온 상황에서 수목형의 건축철학을 시작한 비트루비우스의 건축서가 없었다면 르네상스 미술의 지침서들인 알베르티의『건축론』,『또다시 건축에 관하여』(1485), 기베르티의『회상록』(1450), 고대 건축의 지지자였던 피렌체 출신의 조각가 안토니오 필라레테가 피에로 데 메디치에게 기증하기 위해 쓴『건축론』(1461-1464), 프란체스코 마르티니의『건축서』(1500년경), 세바스티아노 세를리오의 건축총서 격인『건축과 전망』(1537), 로마에 머물며 세를리오에게 비트루비우스에 대해서 배운 필리베르 들로름의 프랑스 최초의 건축서인『건축 제1서』, 그리고 안드레아 팔라디오의『건축 4서』(1570) 등이 출간되지 않았을지도 모른다.

이렇듯 로마제국의 초대 황제 아우구스투스의 왕성한 건축 의지에 힘입어 그를 보좌했던 건축가 비트루비우스의 기념비적인 그 책은 이념적으로 중세와의 인식론적 단절을 강조한 미술과는 달리 건축에서만은 이른바 '유전적 진화'나 다름없는 '선형적 고고학'의 시대를 도래하게 했다. 건축에서 로마네스크, 고딕을 거쳐 온 르네상스의 양식을 고대의 '재생'(再生)이라기보다 중세를 거친 유전이나 상속에 불과한 '재현'(再現)이라고 불러야 마땅할 정도였다.

예컨대 1296년에 시작했음에도 당시 기술력으로는 완성할 수 없었던 〈피렌체 대성당의 돔〉을 필리포 브루넬리스키가 완성(1420년경)한 경우가 그러하다. 르네상스 건축의 문을 열었던 그 역시 기본적으로 로마의 건축술을 상징하는 비례의 법칙에 충실한 기술자였기 때문이다. 돔의 완성을 위해 그는 무엇보다도 초대교회의 건축 방식까지 동원하며 로마고전주의에서 기술의 단서를 찾으려 했던 것이다.

〈피렌체 두오모 대성당〉과 함께 그가 르네상스 건축의 시대를 개막한 또 하나의 상징물인 〈피렌체 고아원〉(1419-1427)의 경우도 마찬가지이다. 이 건물은 지배자를 위한 것이 아님에도 "고전의 기본 정신을 잊지 않고서, 반원 아치 열에 비례법칙을 적용해서 르네상스답게 정리했다."[2]고 평가받는다.

또한 피렌체의 아르노강 건너의 서쪽에 위치한 〈산토 스피리토 성당〉—1444년에 브루넬리스키가

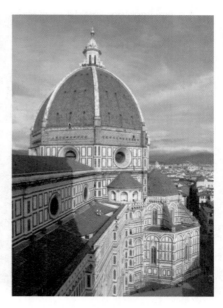

〈피렌체 대성당의 돔〉

설계하였지만 2년 뒤 사망하는 바람에 기베르티의 제자 미켈레쬬가 이어서 공사를 맡았다—에서도 브루넬리스키의 건축정신은 달라지지 않았다. 거기에도 고대와 중세의 유산, 아름다움과 고귀함을 융합하고 조화해 보려 했음에도 로마 고전주의에 대한 그의 의지가 여전했기 때문이다.

그뿐만 아니라 브루넬리스키를 대신하여 미켈레쬬가 개축한 르네상스의 정신적 산실인 〈아카데미아 플라토니카〉(Academia Platonica)마저도 우아함과 소박미를 중시하는 고전주의풍에서 크게 벗어나지 않았다. 이 건물은 코지모 데 메디치가 1434년에 피렌체 근교인 카레지(Careggi)에 있는 자신의 별장을 플라톤 철학의 부활을 통한 르네상스의 철학적 · 이념적 재생을 지

2 임석재, 앞의 책, p. 289.

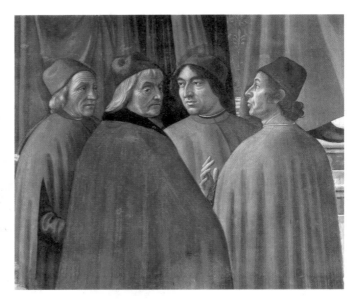

(왼쪽부터) 피치노, 도미니코 기를란다요, 기를란디노, 폴리치아노의 모습.
1486-1490.

원하기 위해 마련한 기념비적인 장소였다.

하지만 이 플라톤 아카데미는 학문적으로 비교적 자유로운 공간이었지만 종교적으로는 폐쇄적인 장소였다. 코지모 데 메디치가 출입의 자격을 엄격히 제한했기 때문이다. 무엇보다도 '당신이 하고 싶은 것을 하라'는 자유로운 지식의 탐구를 운영 지침으로 삼았음에도 불구하고 그는 기독교와 무관한 사람에게만 출입을 허가했다. 아카데미의 회원[3]을 플라톤 철학으로 뭉친

3 회원 중에는 카레지 별장을 플라톤에게 바치는 학문의 전당으로 삼아 '아카데미아 플라토니카'라고 명명한 26세의 젊은 철학자 마르실리오 피치노를 비롯하여 피코 델라 미란돌라, 피치노의 친구인 철학자 토마소 벤치, 유대인 철학자 포르투나, 철학자이자 문예학자인 폴리치아노, 시인 브라체시와 란디노 등이 있다. 이들은 1468년부터 플라톤의 생일인 11월 7일을 기하여 1,200년 동안 중단되었던 '플라톤의 향연'을 되살려 놓기도 했다. 도미니코 기를란다요의 〈그림〉 참조. 특히 아카데미아를 이끌고 있는 피치노는 플라톤의 철학사상에 관하여 자신이 새롭게 연구한 내용을 1469년부터 1474년까지 집필하여 18권의 『플라톤 신

건축을 철학한다

이념적 형제로 간주한 코지모는 그들이 종교로부터 자유로운 토론의 전개와 학문의 탐구에만 몰두하기를 원했기 때문이다. 예컨대 '사회를 한 철학자가 이끈다는 것이 바람직한가? 한 도시에 유익한 인물은 철학자인가 장군인가? 부정행위를 하고 규칙을 어긴 사람을 용서한다면 죄인에게 벌을 가하는 권리는 어디에 근거를 두어야 하는가? 플라톤이 구상한 국가는 살기 좋은 곳인가? 어떻게 선이 악을 낳게 되는가?'와 같은 토론 주제들이 그것이다.

또한 건축에 관한 미켈레쪼의 실력이 가장 잘 발휘된 것은 1437년 코지모의 부탁을 받아 공사한 피렌체의 〈산 마르코 대성당〉의 재건축이었다. 하지만 프랑스의 미술사가 앙리 포시용(Henri Focillon)은 "적어도 15세기 이탈리아의 대성당들은 모든 수준과 형태에 있어서 창조에 대한 경이감과 그 모든 내면 속에서 그것을 장악하려 하고, 예외도 침묵도 없이 환대하려는 욕망, 바로 거기에 중세미술의 본질적 성격이 있지 않을까?"[4]라고 반문한다.

이처럼 그리스 · 로마 시대의 건축물을 상징하는 인격신들의 신전에서 중

학』(*Theologia Platonica*)을 내놓았다. 이는 인문주의적인 고대 그리스 사상과 중세신학을 자신이 연구한 플라톤 철학에서 '지평융합'함으로써 신플라톤 철학의 체계를 수립하려는 원대한 시도였다. 이것은 아리스토텔레스의 형이상학에 크게 의존해 온 종래의 스콜라주의와 기독교 신학의 토대를 플라톤의 철학사상으로 대체해 보려는 생각에서 비롯된 것이었다. 실제로 그의 이러한 노력 덕분에 미켈란젤로, 레오나르도 다빈치, 라파엘로 등 르네상스의 미술가들에게 신플라톤 철학이 미친 영향은 지배적이었다. 예컨대 미켈란젤로의 첫번째 작품인 〈계단의 성모〉나 라파엘로의 〈아테네 학당〉 등이 그것이다. 또한 코지모가 회원들에게 요구한 과제는 그가 그리스에서 수집해 온 그리스의 고전들을 라틴어로 번역하는 일이었다. 그 가운데서도 플라톤의 대화편들과 플로티누스의 저서가 주요 대상이었다. 그뿐만 아니라 피치노도 코지모의 요청에 따라 그의 동료들과 함께 비밀스런 지혜를 담고 있는 '헤르메스 트리스메지스투스'(Hermes Trismegistus)의 저작들인 『헤르메스 전서』(*Corpus Hermeticorum*)를 번역하기도 했다. 이른바 '헤르메티즘'(Hermetism)이 아카데미 회원들의 사상을 상징하는 용어가 된 까닭도 거기에 있다. 헤르메스 트리스메지스투스는 기원전 3세기–1세기 즈음 그리스인들이 헤르메스 신과 이집트의 토트 신을 융합하여 탄생시킨 학문의 신으로 전해졌으나 기원후 1–3세기에는 밀교의 문서를 작성한 저자를 가리키는 신원 미상의 현자로도 알려졌다. 특히 르네상스 시대에 다시 주목받기 시작한 헤르메스주의는 관용적인 철학적 종교로 간주되기도 한다. 찰스 나우어트, 진원숙 옮김, 『휴머니즘과 르네상스 유럽문화』, 혜안, 2002, pp. 127–135. 참조.

4 앙리 포시용, 정진국 옮김, 『로마네스크와 고딕』, 까치, 2004, p. 580.

산토 스피리토 성당 카레지 별장

세의 천년 세월을 유일신을 위한 신전들이 경쟁적으로 생겨나더니 르네상스를 맞이하면서도 권위와 명예를 상징하기 위한 건축에서는 크게 달라진 게 없었다. 그리스·로마신화가 기독교의 교의로 자리바꿈했을 뿐 니체에 이르기까지 존재의 기원과 초인에 대한 서구인들의 숭배심과 신앙심은 그대로였기 때문이다.

'예지를 찾으려면 머나먼 과거로 거슬러 올라가야 한다.'는 선형적·고고학적 사고방식에서 크게 벗어나지 못한 르네상스의 건축과 건축가들은 한편으로 스콜라주의의 권위에 대항하기보다 (앙리 포시용의 말대로) '르네상스 속의 중세'라고 일컬을 만큼 중세풍을 계승하면서 다른 한편으로는 인본주의라는 고대정신에 대한 숭배로 되돌아갔을 뿐이다.

예컨대 포시용이 프레스코 화가이자 곡선 형태의 전형적인 고딕양식을 선호했던 조각가 안토니오 피사넬로에 대해 '피사넬로의 생각은 레오나르도 다빈치의 생각 이상으로 중세에 속한다.'[5]고 평한 경우가 그것이다. 그는

5 앞의 책, p. 580.

『로마네스크와 고딕』(1938)에서,

> "사실상 중세의 형태와 정신에 뿌리 깊게 결부된 거장들은 아무
> 튼 그들이 그 탐구를 모르지 않은 혁신적 작가들 곁에서 나란히 활
> 동한다. 혁신적 작가들 또한 그들의 모든 재능을 다해서 과거에 몰
> 입한다. … 고대의 기법을 되살려 낸 피사넬로의 원형부조들은 그
> 토록 충만하고도 다채로운 나머지 확대한다면 건물의 정면을 장식
> 할 수 있을 정도이다. 바로 이것이 당대의 구성적 경험의 세계인 동
> 시에 최후의 위대한 중세적 몽상에 속하는 그의 삶의 일부이다."[6]

라고 말하는 까닭도 거기에 있다.

또한 고·중세를 거쳐 르네상스로 넘어가는 관문의 경첩과도 같은 '이행
기의 대가들' 가운데 한 사람인 알베르티가 『건축론』을 쓰면서 제목을 비트
루비우스의 '건축 10서'인 『건축에 관하여』(De architectura)를 의식하고 『또다
시 건축에 관하여』(De re aedificatoria)라고 붙인 것이나 레오나르도 다빈치의
〈인체비례도〉 역시 비트루비우스가 건축서에서 언급한 인체비례론을 원전
으로 삼았던 경우도 그와 다르지 않다.

이를테면 '자연이 낸 인체의 중심은 배꼽이다. 등을 대고 누워서 팔 다리
를 뻗은 다음 콤파스의 중심을 배꼽에 맞추고 원을 돌리면 두 팔의 손가락
끝과 두 발의 발가락 끝이 원에 붙는다. … 또한 그것은 정사각형으로도 된
다. 사람의 키를 발바닥에서 정수리까지 잰 길이는 두 팔을 가로 벌린 너비

6 앞의 책, pp. 580-581.

와 같기 때문이다.'라는 비트루비우스의 주장이 그것이다. 이렇듯 르네상스를 대표하는 천재마저도 미술에서 인본주의 시대의 서막을 알리는 자신의 〈인체비례도〉에다 '비트루비우스적 인간'(Vitruvian Human)이라는 캡션을 붙일 수밖에 없었던 것이다.

주지하다시피 비트루비우스는 아우구스투스 황제의 보수적 의지에 따라 그리스 헬레니즘의 오더(order) 양식—기단과 기둥, 그 위의 지붕으로 이어진 종합적인 구조체로서 그리스 문명을 양대 산맥을 이룬 두 민족의 이름에서 유래된 도리스식과 이오니아식이 있다—을 널리 유행시킨 로마건축의 상징적 인물이었다.

그 때문에 비트루비우스가 중시한 것도 역시 피타고라스의 비례법칙에 따른 그리스 신전들의 오더체계, 즉 기둥밑동의 반지름을 모듈로 삼아 큰 부재는 그것의 배수로 하고 작은 부재는 분수로 각각 그 크기를 결정했던 점이다. 그러면서도 두 민족이 신전을 건축하면서 민족성에 따라 채택한 오더양식의 비례법칙은 서로 달랐다.

이를테면 도리스식 오더의 기둥 높이가 14에다 주간거리 4.5−5.5를 표준형으로 했다면 이오니아식의 오더는 기둥 높이 18에 주간거리를 9−10으로 한 경우가 그것이다. 이것들은 민족성을 반영하듯 도리스식은 용맹스런 전사적인 남성처럼 굵고 둔탁한 반면 이오니아식은 손바닥 길이, 발꿈치 길이, 발바닥 길이 등 인체 각 부위가 이상적인 비례를 이루고 있는 팔등신의 여성처럼 길고 날씬하며 섬세하고 장식적이다.[7]

7 임석재, 『서양건축사』, 북하우스, 2011, p. 25.

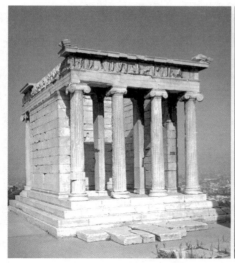
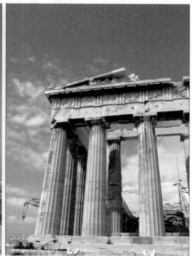

니케 신전 파르테논 신전

비트루비우스도 이런 특성에 따라 아테네의 '파르테논 신전'을 대표하는
〈도리스식 기둥〉이 그 높이와 지름의 이상적인 비율을 키가 발의 길이의 6
배에 해당하는 남자의 몸의 비율을 본떠 6:1로 했고, 승리의 여신 니케를
기리는 '니케 신전'의 〈이오니아식 기둥〉도 몸의 비율을 8:1로 한 여자의 몸
의 비율을 이용했다고 생각했던 것이다.

 이처럼 '인체를 비례의 모범'으로 규정한 비트루비우스는 인격신의 장치
를 요청한 신화적 이념(이상향)의 전당인 「신전 건축편」에서 이미 인체의 비
례규칙을 신전의 상징물인 기둥—성당이나 사찰의 내외부 등 각종 건축물
에서 하늘로 쭉 뻗은 '수목상'(樹木狀)의 기둥만큼 존재의 기원에 대한 권위
적인 상징물도 없다—의 건축에 관한 설명에 적용했던 것이다.

 르네상스 이후 건축에서 눈에 띄게 달라진 것은 다빈치의 〈비트루비우스
적 인간〉에서도 보듯이 건축이 조형예술의 장르로서 자리 잡기 시작했다는

점이다. 이를테면 알베르티의 진면목이 브루넬레스키가 발견한 투시도법을 이론적으로 정리한『회화론』보다『또다시 건축에 관하여』에서 더욱 잘 드러난다는 점이 그것이다.

2) 알베르티 효과: 수목적(樹木的) 고고학 시대

견고성(firmitas), 유용성(utilitas), 아름다움(venustas)이라는 삼 원칙을 제시한 비트루비우스의『건축 10서』의 정신을 계승하여 화가인 알베르티도 적합성(utilitas), 감각적 즐거움(voluptas), 위엄성(dignitas)을 내세워 10년에 걸쳐 10권의 대작으로『건축론』을 써냈다. 실제 건축 경험이 전혀 없음에도 그는 이 책을 통해 건축의 본질, 즉 '건축이 무엇인지'를 철학적으로 밝힘으로써 건축이 중세시대의 학문을 상징하는 '자유학예'(Artes Liberales)에 속하기를 기대했다.

이를 위해 그 나름의 건축이론을 평면도와 입면도를 곁들여 과학화·체계화함으로써 비트루비우스의 단순한 부활이나 재현, 그 이상의 성과를 바랐던 것이다. 그에 의하면,

"화가의 회화와 건축가의 설계도는 다음과 같은 점이 다르다. 회화의 선묘는 평판 위에 음영이나 선과 각의 축약에 따라 요철의 형태로 표현하고자 하는 것이다. 이와 달리 건축가는 음영 대신 요철을 기초적인 약도(평면도)에 그리고, 각 정면의 형태나 크기, 또는 측면을 별개의 그림(입면도)에서 구체적인 선과 실제적인 각도에

의해 표시한다. 이는 눈에 보이는 대로의 형상을 그림으로 보여 주려는 것이 아니라 확실하게 계산해 나온 치수를 기입하려는 화면이다."[8]

1485년 피렌체에서 출판된 이 책이 최초의 '건축학' 저서로 간주되는, 그리고 알베르티가 단순한 직인이 아닌 '건축가'라고 불리는 까닭도 거기에 있다. 그 자신도 건축가는 여전히 직인의 신분이었던 미술가들과는 달리 직인보다 더 높은 위치에 있는 존재로서 존경받아 마땅하다는 취지를 『건축론』 서문에서 다음과 같이 설파했다.

"도대체 누구를 건축가로 보아야 할 것인지에 대해 설명해야 할 것 같다. 물론 나는 목수를 머리에 떠올리지는 않는다. 건축가를 다른 최고 수준의 교양과 대비시키는 사람도 있는데, 사실 직인의 손은 건축가에게는 도구에 불과하다. 나는 건축가를 다음과 같은 사람으로 간주하려 한다. 즉 경탄해 마지않을 정도의 확실한 이론적 방법과 절차를 거쳐 지적·정신적으로 결정을 내리고, 그로부터 작품을 만들어 내는 사람, 무엇을 만들든 중량의 이동, 물체의 결합 그리고 구조화를 통해 그 작품을 인간에게 가장 권위 있는 용도에 맞춰 헌정할 수 있는 사람, 이것이 바로 건축가다."[9]

비트루비우스가 로마제국의 초대 황제 아우구스투스에게 헌정하기 위해

8 Leon Battista Alberti, *De re aedificatoria, On the Art of Building*, MIT, 1991, p. 38.
9 앞의 책, p. 5.

『건축 10서』를 썼던 것과는 달리, 알베르티는 서문에서처럼 당대의 지식인을 위해 이 책을 썼다. 그로 인해 '가능한 한 명료하고 평이하며 바로 써먹을 수 있도록 한다.'고 서문에서 밝힌 집필 원칙에 따라 이른바 엘리트 대중을 위한 수준 높은 건축교양서가 최초로 세상에 나온 것이다.

나아가 이 책은 그 이후 일련의 건축서들이 쏟아지는 마중물이 되기까지 했다. 건축의 고고학 시대를 뒷받침하는 또 다른(건축이론과 건축서의) 고고학 시대가 개막된 것이다. 마침내 비트루비우스의 『건축 10서』가 그 이듬해에 로마에서 출판되었던 이유도 다른 데 있지 않다.[10] 이 책들로 인해 오래전에 입구를 지나온 건축과 건축학은 비로소 '명실상부'하게 구축의 고고학 시대의 본문(本門)에 들어서게 된 것이다.

이를테면 독학한 건축학도 안도 다다오에게 1974년 처음으로 '스미요시의 긴 집'(住吉の長屋)을 설계할 수 있는 기회가 찾아오듯 건축설계의 경험이 전혀 없었던 무명의 '건축가' 알베르티에게도 현장에서 처음으로 자신의 건축이론에 임상 실험을 할 수 있는 절호의 기회가 드디어 찾아온 것이다. 『건축서』의 집필이 끝나 갈 즈음 알베르티에게 피렌체의 〈루첼라이 궁전〉의 설계가 의뢰된 것이다.

알베르티는 피렌체의 부유한 은행가 조반니 루첼라이의 저택을 1층은 도리스식으로, 2층은 이오니아식으로, 3층은 후기 그리스의 양식인 코린트식—장식적 목적에서 이오니아식 오더를 변형시켜 주두를 소용돌이의 다양한 꽃잎 모양으로 하여 화려함을 더했다—으로, 창문 없이 처마만 돌출시킨 4층은 중세식으로, 그리고 파사드에는 돌출된 벽기둥(pilaster)을 사용하여 마

10 서현, 『건축을 묻다』, 효형출판, 2009, p. 58.

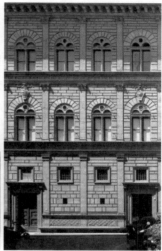

템피오 말라테스티아노 루첼라이 궁전

치 이제까지의 양식을 한 건물에 적용해 보는 소규모 건축박물관 같은 고고
학적 건물처럼 설계했다.

게다가 직사각형 창문들은 높이 대 너비의 비례를 각 베이(bay)의 높이
대 너비의 비례와 같게 하는 방식을 동원함으로써 자신의 건축이론을 설계
에 충실히 반영하기까지 했다. 실제로 이 궁전은 그의 조수였던 조각가 베
르나르도 로셀리노가 5년간(1451-1455) 공사를 담당하여 건립했다.

하지만 이 저택보다도 알베르티의 건축관을 더욱 드러낸 건물은 이탈리
아 북부 에밀리아로마냐에 위치한 로마시대 고대도시 리미니의 군주 시지
스몬도 말라테스타가 그의 애첩을 위해 개축한 성당인 〈템피오 말라테스티
아노〉였다. 알베르티는 미켈레쪼가 공사한 〈산토 스피리토 성당〉을 연상시
키는 이 고딕식의 성당임에도 로마시대의 도시답게 로마풍으로 개축함으로
써 로마의 건축에 대한 그의 관심을 유감없이 발휘했을뿐더러 구축의 고고

학에 걸맞은 자신의 건축이념을 드러내 보이기도 했다.

특히 당시의 인문주의 정신과 예술을 결합시키려는 말라테스타의 과시 욕망에 의기투합한 알베르티는 철학과 신학을 결합시킨 중세의 기나긴 스콜라주의 터널을 벗어난 르네상스의 시대정신을 과시라도 하듯 건물마다 로마의 부활을 알리는 로마식 옷 입혀 주기에 주저함이 없었다.

그는 건물의 정면을 로마 시대의 건축 기술이 낳은 위대한 발명품으로 간주된 세 개의 커다란 '아치'—로마의 아치는 그리스의 오더와 함께 서양 고전주의 건축의 양대 산맥을 이룬다[11]—로 장식하여 로마의 초대 황제 아우구스투스의 치적과 권위를 과시하기 위한 기념비인 개선문을 연상시켜 보려고까지 했다. 1447년에 시작된 공사가 1460년에는 교황 피우스 2세와의 불화로 중단될 수밖에 없었던 것도 말라테스타와 알베르티의 욕망과 현실의 부조리한 야합에서 비롯된 독선과 아집 때문이기도 하다.

3) 세를리오 효과: 욕망의 일탈

알베르티에 이어서 건축이론서를 출간한 사람은 포스트-르네상스 시대의 세바스티아노 세를리오(Sebastiano Serlio)와 안드레아 팔라디오였다. 특히 다섯 권으로 구성된 그의 『건축과 전망』(Tutte l'opere d'architettura e prospettivam, 1537)은 처음으로 투시도법의 실측도면들이 들어가 있다는 점에서 건축서의 면모를 제대로 갖춘 최초의 책일 수 있다. 이 책은 이렇게

11　임석재, 앞의 책, p. 78.

건축을 철학한다

실용화를 위해 일러스트레이션을 통한 시각적 텍스트화를 선구적으로 시도한 것만으로도 건축서의 획기적인 진화를 가져왔다.

이 책을 황제를 위해 쓴 비트루비우스의 책, 엘리트 지식인을 위해 쓴 알베르티의 건축서들과 차별화하려는 까닭도 다른 데 있지 않다. 한마디로 말해 이 책으로 인해 건축서는 '고고학적으로 변신'한 것이나 다름없다.

특히 그의 건축서는 라틴어로 쓰이지 않았다는 점에서 '사회문화사적'으로 중대한 사건이었다고 말해도 지나치지 않는다. 이 책은 이탈리아어로 집필된 탓에 건축뿐만 아니라 르네상스의 정신과 문화를 빠르게 보급시키는 촉매의 역할을 했기 때문이다.

다시 말해 이 책은 민중을 위해 라틴어 대신 프랑스어를 사용함으로써 프랑스 대혁명(1789)의 초석이 되었던 『백과전서』처럼 계몽적인 의미만으로도 충분한 가치를 지니고 있었다. 건축서의 고고학 시대답게 이 책으로 인해 건축문화도 당대의 '시민적' 휴머니즘의 실현에 일조했을 것이다.

이 책이 건축서로는 라틴어가 아닌 속어로 된 최초의 것은 아니다. 이미 알베르티에게 직접적인 영향을 받은 피렌체의 건축가 필라레테가 1451년부터 1464년까지 집필한 『건축론』(Trattato d'architettura)이 속어인 토스카나어로 나왔기 때문이다. 하지만 이 책은 건축과 유토피아적 도시를 꿈꾸는 도시계획까지 언급했음에도 필사본으로 유통된 탓에 당시로서는 소수자에게만 읽혔을 뿐 파급 효과는 세를리오의 『건축과 전망』에 비할 바가 아니었다.

세를리오의 건축 원리는 필라레테의 건축론만큼 유토피아적이지는 않았음에도 교황과 추기경 같은 고위 성직자를 비롯하여 권력자, 귀족, 은행가, 부호 상인 등 특권층의 과시욕으로 인해 19세기 말 프랑스의 데카당스 현상처럼 궁전과 별장(villa)의 건축 열병에로 빠르게 전염되어 나갔다.

다시 말해 그 열병은 메디치가
의 별장을 아카데미아로 개축한
피렌체의 시민적 휴머니즘마저도
실종시키는 데 그리 오랜 시간이
걸리지 않게 했다. 부와 권력을 세
습해 온 특권의 과시욕과 인정욕
망은 이념과 사상의 정체기를 틈
타 특권증명서이자 부자증명서와
도 같은 건축들의 미시권력화를
부추기며 포스트–르네상스 현상
을 가시화하고 상징할 수 있는 욕
망의 리좀이 되었던 것이다.

『건축과 전망』의 일부

당시 이러한 욕망의 일탈을 지켜보던 피렌체 출신의 외교관이자 지성인
인 마키아벨리는 '만연해 가는 이탈리아의 고통을 기본적인 공공도덕이나
덕(virtu)의 부재에 따른 결과'라고 비난했다.[12] 심지어 그는 『군주론』의 마지
막 장에서 철학 부재의 '오만'으로부터 이탈리아를 구해 달라고 호소하기까
지 했다. 이런 상황에서 철학적 · 이념적 상전이의 바로미터가 될 만한 새로
운 건축(양식)의 등장을 기대할 수 없는 것은 당연지사였을 것이다.

그 대신 출세증명서를 쟁취하려는 욕망의 바이러스로 인해 생겨난 종교
적 · 사회적 일탈현상이 새로움을 갈망해야 할 사유와 이념, 철학과 도덕을
화려한 아방궁 안에 가두었을 뿐만 아니라 영혼마저 그 속에서 깊이 잠들게

12　　크리스토퍼 듀건, 김정하 옮김, 『이탈리아사』, 개마고원, 2001, p. 94.

건축을 철학한다

했다. 유행의 바이러스는 틈만 나면 더 넓은 공간을 찾아가듯 특권층의 욕망 바이러스도 16세기 전반부터 피렌체에서 로마로 빠르게 퍼져 나갔다. 궁전(palazzo)과 빌라(villa)의 건축 경쟁이 그것이다.

가장 뛰어난 건축가들의 집결지가 되어 간 로마는 반종교개혁의 진열장처럼 가난하고 파괴당한 도시에서 거대한 성당과 화려한 별장들로 변모해 가기 시작했다. 로마는 궁전과 빌라들의 경연장이 되었다. 예컨대 마테이궁, 카에타니궁, 사케티궁, 스파다궁, 칸첼레리아궁, 빌라 피아 바티카나, 빌라 메디치 등 수많은 아방궁들이 우후죽순처럼 생겨난 경우가 그것이다.

하지만 안타깝게도 로마는 고대의 부활이 아니라 고대를 스스로 노략질하는 역사의 치욕도 마다하지 않았다. 로마의 캄포 데 피오리에 위치한 칸첼레리아 궁전(Palazzo della Cancelleria)의 파사드는 옛 로마의 원형경기장인 콜로세움에서 돌을 마구잡이로 떼어다가 지었다. 그뿐만 아니라 이 궁전의

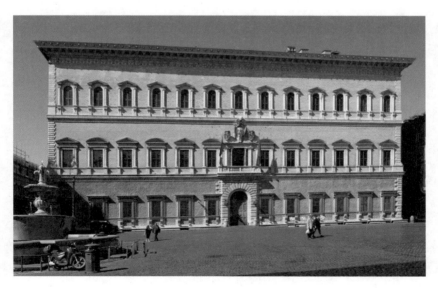

파르네제 궁전

정원을 장식한 44개의 도리스식 기둥도 모두 폼페이 노천극장에서 가져온 것이었다.

특히 안토니오 다 산갈로와 미켈란젤로가 합작으로 더욱 유명해진 파르네제 궁전(Palazzo Farnese)—현재는 프랑스대사관으로 사용되고 있다—은 파르네제 출신의 교황 파울루스 3세의 위력을 이용하여 옛 로마의 트리야누스 광장, 안토니오 사원, 파우스티나 사원 등지에서 건축 자재들을 파렴치하게 약탈해서 지은 것이었다.

하지만 이것들도 경쟁적으로 자행된 역사적 '유물 훔치기' 가운데 빙산의 일각에 지나지 않는다. 따지고 보면 로마의 이토록 화려한 궁전이나 빌라들은 역사적 장물(贓物)의 모자이크들이나 다름없다.

로스 킹(Ross King)에 의하면 로마는 "어느 곳에서나 한때 융성했다가 사라진 문명의 잔해로 남은 부서진 기둥과 무너져 내린 아치들이 눈에 띄었다. 고대로마인들이 세운 개선식 아치는 원래 30개가 넘었지만 이제 고작 3개만 남아 있을 뿐이었다".[13]

15세기의 피렌체가 인본주의를 뿌리내리며 르네상스 문화와 예술을 꽃피웠던 것과는 달리 16세기 전반의 로마는 루터의 종교개혁 운동을 극복한 교황과 추기경들의 막강한 권력이 건축을 볼모로 삼아 위력을 과시한 성전을 비롯한 궁전전시장이 되고 말았다. 존재의 시원에 관한 욕망이 구축한 건축 문화는 사원과 성전의 시대였던 중세의 터널을 벗어날 수 없었을뿐더러 수목형의 고고학을 더욱 질곡 속으로 빠져들게 했다.

13　로스 킹, 신영화 옮김, 『미켈란젤로와 교황의 천장』, 도토리하우스, 2020, p. 30.

인식론적 장애물(2):
의식의 돔과 건축사의 돔

미셸 푸코에 의하면 어떤 역사 시기에서 다른 역사 시기로 이행하는 과정에서 '사물들은 더 이상 같은 방식으로 인식되거나 표현되지도, 특징이 되거나 분리되지도 않는다'. 다시 말해 각 시기는 그 시기의 개별적인 에피스테메(인식소)에 의해서만 표현되고 특징지어지는 것이다. 역사는 연속성, 전통, 인과성 등에 의해 이해되기보다 단절과 불연속, 파열과 분리에 의해 이해될 뿐이라는 것이다.

그는 연속성에 대한 역사주의적 관심을 충만된 공간에 대한 강박관념과도 같은 이른바 시간적 '광장공포증'의 산물이라고 주장한다.[1] 이를테면 사원(templum)의 두오모에 사로잡혀 온 신성한 건축양식에 대한 종교인들의 선입견, 그리고 그에 화답하며 주도해 온 건축사의 전통이 모두 의식의 철옹성 같은 사고의 두오모을 형성해 온 경우가 그러하다.

서양건축사에서 두오모는 신의 축복이고 은혜일 수 있다. 하지만 20세기 문턱에 이르기까지 서양건축사는 과연 그보다 크고 높은 인식론적 장애물

1 이광래, 『해체주의와 그 이후』, 열린책들, 2007, pp. 86-87.

을 만나 본 적이 있을까?

1) 아치에서 돔으로

르네상스의 유럽문화를 일괄한 찰스 나우어트가 아치를 회전시켜 만든 천구(天球)와 같은 원형의 천장구조인 '돔은 르네상스의 건축이 거둔 가장 탁월한 성과물 가운데 하나가 되었다. … 르네상스 시대의 것일지라도 건축은 중세의 전통에서 벗어나지 못했다.'²고 평하는 까닭도 거기에 있다.

하지만 나우어트의 평가와는 달리 하늘을 상징하기 위해 원형 천장으로 고안된 '돔'은 중세의 전통이 아니라 신을 모시는 사원에 대한 인식이 강화되던 로마 시대의 조적기술이 낳은 걸작이었다. 아치보다 훨씬 더 정밀한 기술을 요구하는 3차원 공간의 반지형 구조물인 돔은 로마 시대의 건축술 가운데 가장 첨단의 것이었다.

① 사원(templum)과 시간(tempus)의 의미 연관

신이 창조한 세계와 우주론적 시간과의 밀접한 관계에 대한 이해가 신비스럽게 느껴지면서 가 우주와 시간과의 결합을 신성한 건조물로 표현되기 시작한 것이다. 한마디로 말해 사원은 시간의 상징을 포함한 세계의 상을 나타내 신성한 건물이기 때문이다. 비교종교학자 엘리아데에 의하면 고대인들일수록 당연히 "사원은 세계의 이미지를 표상하고 있으므로 또한 시간

2 찰스 나우어트, 진원숙 옮김, 『휴머니즘과 르네상스 유럽문화』, 혜안, 2002, pp. 162-163.

건축을 철학한다

의 상징도 포함한다."[3]고 생각했다. 성스러운 건물은 그 구조 속에서 이미 우주와 시간의 결합을 표상해야 한다는 것이다.

이렇듯 사원은 일찍이 세계의 모형(imago mundi)일뿐더러 시간을 정화시키는 곳으로 여겨졌다. 그것은 사원(templum)과 시간(tempus)이 어원에서부터 이와 같은 친연 관계를 이루고 있음을 의미한다. 고대문화의 종교적 인간에게 있어서 "사원은 가장 뛰어난 성소이자 세계의 모상이므로 우주 전체를 성화하고 동시에 우주의 생명을 성화한다."[4]는 것이다.

한마디로 말해 사원의 탄생은 우주 창조의 모방이었다. 그러므로 그 구조 안에는 우주론적 상징으로서 우주적 시간이 현존하는 것 또한 의심의 여지가 없다. 그들은 사원의 건축설계를 신의 작업으로 생각했던 탓에 그 안에는 당연히 지상의 시공을 초월한 영적 신성성이 실존한다고 믿었던 것이다. 그들에게 우주적 시간이야말로 우주적 사원의 신성에 해당하므로 그것들의 의미를 분리해서 생각할 수 없었다. 건축의 공희(供犧)로써 세워진 사원의 원형이 이미 천상에 있었기 때문에 시간 또한 천상의 신성에 참여하고 있다는 것이다.

고대 신화나 민간신앙에서뿐만 아니라 기독교에서도 사원의 건축은 야훼 신의 의지이고, 신의 명령이었다. 지상의 인간은 신의 은총 덕분에 그와 같은 원형을 지상에 재현할 수 있게 되었다. 이를테면 야훼가 모세에게 이르기를,

"내가 이 백성들 가운데서 살고자 하니 그들에게 내가 있을 성전

3　　미르챠 엘리아데, 이은봉 옮김, 『성과 속』, 한길사, 1998, p. 92.
4　　앞의 책, p. 94.

을 지으라고 하여라. 내가 보여 주는 설계대로 성전을 짓고 거기에서 쓸 기구들도 내가 보여 주는 도본에 따라 만들어라."(출애굽기, 25:8-9)

"산 위에서 너에게 보여 준 모양대로 만들어라."(출애굽기, 25: 40)

"당신은 나에게 명령하셔서 당신의 성스러운 산 위에 신전을 짓게 하시고 당신이 계시는 도성에 제단을 만들게 하셨습니다. 그것은 당신께서 태초부터 준비하신 그 성스러운 예배당을 본뜬 것입니다."(솔로몬의 지혜, 9:8)

등과 같이 성전 탄생의 연원을 구약성서가 다음과 같이 명시하고 있는 경우가 그것이다.

엘리아데도 기독교의 바실리카와 후의 대성당은 모두 이러한 낙원이나 천상계를 재현되었을뿐더러 그러한 우주론적 구조는 기독교의 사상 속에 아직도 계속되고 있다고 주장한다. 예컨대 "교회의 내부는 세계 전체이다. 제단은 동쪽에 놓여 있는 낙원이다. 제단으로 향하는 황제의 문은 낙원의 문으로 불린다. … 교회 건물의 중앙은 대지이다. 대지는 사각형으로 되어 있고, 둥근 지붕을 떠받치는 네 개의 벽으로 싸여 있다."[5]는 묘사가 그것이다.

이렇듯 기독교는 교회의 우주론적 구조로서 '둥근 지붕'을 설계하고 있었다. 그것은 이미 우주적 상징으로서의 신전이나 성전의 지붕은 천구, 즉 '하늘의 궁창'을 상징한다고 믿어 왔기 때문이다. 성전이나 예배소의 구조에서

5 앞의 책, p. 84.

"지붕은 하늘의 궁창을 나타내고, … 그것을 지탱하는 네 개의 돌기둥은 하늘을 지탱하는 네 개의 기둥을 구현한다."[6]는 것이다.

그러면 종교는 성전의 건축에서 천장의 구조가 궁과 창이어야 함을 강조하는 것일까? 그것은 무엇보다도 신과 인간과의 교섭과 통교를 위한 초월이 가능한 출입구로서 '신의 문'에 대한 필요가 대두된 탓이다. 성전 안에서 인간이 신들과 교류할 수 있다면 거기에는 우선 신들이 지상으로 강림하는 입구가 있어야 한다. 마찬가지로 인간이 천상으로 올라갈 수 있는 통로, 즉 천상계로 올라갈 수 있는 문도 있어야 한다. 창세의 과정을 설명하는 성서에서 "여기가 바로 하나님의 집이요, 천상의 문이로구나."(창세기, 28: 12-19)라고 적어 놓은 까닭도 거기에 있다.

② 인공하늘

그것은 신전이나 교회의 건물에서 지붕으로서 궁창은 단순히 둥근 천장이 아니라 인조하늘, 즉 제2의 하늘이었다. 기독교회가 등장하기 이전의 신전에서 보여 준 궁창의 구조와 의미도 그와 다르지 않았다. '모든 신들에게 바쳐진 신전'이라는 뜻으로 가장 완벽한 황금색의 돔을 보여 주는 Pan(모든)+theos(신들)+on(건물), 즉 판테온이 아치형의 볼트(vault) 기술을 상징하는 콜로세움과 더불어 로마시대를 대표하는 건축물이 된 까닭도 거기에 있다.

4세기 말 이후 지배구조는 로마와 기독교 사이의 전면적인 자리바꿈이 활발하게 진행되었지만 초대교회 이래 기독교의 건축만은 크게 달라질 게

6 앞의 책, p. 73.

없었다. 무엇보다도 모두를 흥분시킨 돔의 위용 때문이었다. 건축이 권력 욕망의 외피일지라도 건축과 같은 기술 중심의 문명은 지배구조의 변화에 따라 이내 변신할 수 있는 것이 아니기 때문이다.

다시 말해 건축술이나 양식은 정치나 종교의 이데올로기나 신념의 변화에 따라 하루아침에 달라질 수 없다. 건축(문명)이 거대권력(문화)을 상징하는 전시물인 한 고고학적 유물의 운명을 피할 수 없는 까닭도 거기에 있다. 기술은 인간의 내면적 욕망으로부터 변화의 동기가 발생하는 것이므로 외부의 조건으로부터 변화의 동력인이 그것에 직접 주어지지는 않는다.

역사의 상전이를 가져올 만큼 획기적인 기술일수록 더욱 그러하다. 새로움이나 혁신 앞에 놓여 온 인식론적 장애물이 그것 이상으로 크고 견고하기 때문이다. 일반적으로 형이하학적(기술적)인 문명과 형이상학적(이념적ㆍ종교적)인 문화는 서로 평행선을 달릴 뿐 좀처럼 만나지 않는 까닭도 마찬가지이다.

하지만 인공하늘로서 원형궁창, 즉 돔의 경우는 그와 달랐다. 너무나 오랜 기간 동안 그 둘을 하나가 되게 한 돔은 건축 그 이상을 상징하며 서양 건축사를 지배해 왔다. 로마제국이 무너진 이후에도 비잔틴을 거쳐 로마네스크에서 15세기의 이탈리아 고딕에 이르기까지, 그리고 그 너머의 상당 기간까지도 기술과 양식이라는 건축에서의 세밀한 기술적 변화는 적지 않았지만 서양건축의 역사는 돔의 세상 밖으로는 쉽게 빠져나오려 하지 않았다. 무엇보다도 종교이건 정치이건 그것들이 행사하는 권력의 볼모가 되어 온 탓이다. 게다가 건축가들에게는 돔의 정신적ㆍ심리적 무게감을 이겨 낼 만한 자발적 의지도, 자율적 욕망도 모두 없었기 때문에 더욱 그러했다.

건축을 철학한다

어쨌든 서양인들에게 돔은 건축의 단순한 형상이 아니었다. 그들에게 돔은 천상계에 대한 상승신앙의 상징이었다. 고대로부터 유전되어 온 '우주는 거대한 나무의 형상으로 나타나 있다'는 '수목(樹木) 신앙'—나무는 우주의 이미지다(메소포타미아, 스칸디나비아)를 비롯하여 나무는 우주적 신의 현현이다(메소포타미아, 에게해), 나무는 세계의 중심이며 우주의 버팀목이다(알타이족, 스칸디나비아), 그리고 고대 북유럽 신화에서 아홉 개로 나눠진 세계를 연결해 주는 세계수로 알려졌을뿐더러 구약성서에도 나오는 우주의 중심으로서 '생명의 나무', 즉 나무는 우주의 중심에 있고, 그 축은 우주의 세 영역을 관통한다고 믿는 우주목인 '이그드라실(Yggdrasill)' 등에서 보듯이—은 그만큼 서양건축에서 부동의 주형(鑄型)으로 작용해 온 것이다. 돔은 건축에 대한 서양인의 의식이자 양식이다. 그것은 천상의 기하학에 대한 건축적 표상이기도 하다. 돔은 서양인이 지향해 온 건축의식이 되었고, 그들이 꿈꿔 온 건축양식이 되었다. 그 때문에 그들의 의식을 넘어 건축사마저 돔 안에 있다.

서양건축사는 '돔의 역사'라고 말해도 과언이 아니다. 좀 더 부언하자면 서양건축사는 '돔과 오더'의 고고학적 역사나 다름없다. 기원전 40년에 세워진 〈머큐리 신전〉의 돔이라고 부를 수 있는 신의 문, 즉 원형천장이 처음 선보인 이후 로마 시대의 〈판테온〉(기원후 120-24)을 거쳐 프랑스와 영국을 중심으로 일어난 19세기의 '신건축 운동'을 지나 20세기의 문턱에 이르기까지 서구인들의 천국과 천상세계에 대한 꿈과 이상은 2천 년이 넘도록 건축의 역사를 이어 온 원동력이나 다름없기 때문이다. 서양의 건축사가 르네상스의 주류였던 미술사와도 동행할 수 없을뿐더러 신학에게 강요당한 동거를 일찍이 청산하며 별리의 길을 택한 철학사와는 더욱 궤를 달리할 수밖에

없는 까닭도 거기에 있다.

서양인들은 고대 그리스의 신화시대부터 영혼의 고향이나 신들의 세계라고 생각한 천상계가 속세인 지상계보다 당연히 우위에 있다고 믿어 왔다. 그리스 신화와 탈레스를 비롯한 최초의 자연철학, 플라톤의 이데아론과 아리스토텔레스의 형이상학, 그리고 기독교의 기본적인 교리에 이르기까지 수목형의 상승이념과 철학, 신념과 신앙은 영국경험론자들이 공개적이고 노골적으로 반기를 들기 이전까지는 움직일 수 없는 불변의 진리였다. 그래도 그 후렴은 니체의 망치 소리가 요란해지기까지 자취를 감추려 하지 않았다.

르네상스를 대표하는 건축가 미켈란젤로가 시스티나 예배당(Cappella Sistina)의 천장에 프레스코화로 그린 〈천지창조〉(1499)에서 보듯이 서양인들의 돔에 대한 신앙과 중독증은 종교적 도그마 그 이상이었다. 돔의 천장이 곧 지상에 임한 신의 영지였고 부활의 현장이었기 때문이다. 그들에게 돔은 지상의 천국이나 다름없었다. 돔의 고고학이 '천장화의 고고학'을 낳은 까닭도 마찬가지이다. 시대마다 돔의 천장은 당대의 화가들에게 부여된 천상의 선물로 여겨질 만큼 특별한 캔버스였던 것이다.

이렇듯 서구인들은 코페르니쿠스가 '성스러운 신전을 비추는 촛불은 중앙에 놓아야 한다'고 폭로한 인식론적 전환(태양이 중심이다)에 이어서 이를 뒷받침하는 혁명적 발언(천동설의 부인)으로 종교재판에 회부되었던 갈릴레이의 과학적 해프닝, 그리고 『기독교의 본질』에서 '인간은 인간의 신이다'(Homo homini Deus est)[7]라는 포이엘 바흐의 반기독교적 비판에 이어서

7 Feuerbach, L., *Das Wesen des Christentums*, Samtlich Werke, VI, 1993, S. 326.

건축을 철학한다

맑스가 헤겔의 『법철학 강요』에 대한 비판에서 '종교는 인민의 아편이다'라고 천명하는 등 돔 안에 모셔 온 신의 개념을 전도(顚倒)시키고 부정하는 철학적 폭탄선언 등에도 크게 동요하지 않았다. 그들의 반시대적 · 반역사적 선언은 거룩하고 성대한 돔 안을 맴도는 메아리로만 그치고 말았을 뿐 돔 바깥의 세상과 돔에 중독되어 온 인민들의 의식을 바꿔 놓지는 못했기 때문이다.

돌이켜 보면 돔은 오더의 출현보다 훨씬 늦은 아우구스투스의 로마 제정 시대에 이르러서야 첫선을 보였다. 하지만 그것은 기적같이 나타난 불가사의가 아니었다. 돔의 전조는 오더였기 때문이다. 고대 그리스의 신전 건축에서 등장한 오더는 도리아인과 이오니아인의 두 민족이 경쟁적으로 하늘을 자신들의 '몸으로' 떠받치려는 지극한 신앙의 징표였다. 그것들은 천상의 명령(Order)에 대한 자발적 복종심을 '대신'(代身)하여 표상되었던 것이다.

제우스를 비롯한 신들의 제전에 바치려는 선남선녀의 인신공희(人身供犧)를 상징하기 위하여 그들은 오더라는 공양물에다 치성(致誠)을 다하고자 했다. 그들 두 민족은 디오니소스를 숭배하는 올페우스교의 개혁자이자 수학자인 피타고라스의 비례법칙을 신전의 이상적인 '기둥 만들기'—도리아인은 굵고 남성적인 반면 이오니아인은 날씬하고 여성적인 양식으로—에 각자의 민족성에 따라 황금비례, 정수비례, 루트비례 등, 수학적으로 최적화된 이상적인 비례 방식들을 적용하려 했다.

이렇듯 그들이 생각한 오더의 이상형은 인체의 균형과 비례에 따른 이상적인 아름다움에서 유추된 것이어야 했다. 그것은 그들이 인체만큼 이상적

인 비율로 조화미를 이룬 대상이 없다고 생각한 탓이다. 예컨대 그리스 신전들 가운데 남성적인 비례를 가장 완벽하게 반영하여 (기원전 460년경에) 세운 〈파르테논 신전〉이나 〈포세이돈 신전〉의 모습이 그러하다.

로마시대에는 포럼, 다리, 수로의 축조 등 건축의 실용화가 두드러지게 나타나기 시작했다 하더라도 그리스 고전주의의 영향을 벗어나기는 힘들었다. 기원전 1세기에 세워진 〈베스타 신전〉에서 보듯이 당시의 오더에서도 그리스의 코린트식 열주와 더불어 헬레니즘 현상이 여전했기 때문이다. 특히 아우구스투스를 보좌했던 비트루비우스는 헬레니즘의 오더양식을 적극 추천하며 유행시킨 장본인 이었다.[8]

다시 말해 그는 인체의 비례를 모델로 하는 도리아인과 이오니아인의 오더미학을 신전에뿐만 아니라 아우구스티누스의 집권 시절의 여러 건축물에도 적용하며 황제의 건축 의지를 실현시켜 주었다. 그의 이러한 선구가 아니었으면 오더 위에서 시작되는 아치와 볼트의 축조기술이 콜로세움(서기 72-80년)을 탄생시키지 못했을 것이다.

상승신앙을 상징하는 원형의 하늘궁창으로서 돔의 출현도 마찬가지이다. 2차원의 아치를 회전하면 3차의 천장, 즉 돔이 되기 때문이다. 최초로 완벽한 돔의 형태를 갖춘 〈판테온〉에서 보듯이 돔은 오더 위에 아치형으로 만들어진 원형 공간을 덮는 천장구조물이다.

〈판테온〉은 아치와 볼트가 결합된 뛰어난 조적기술의 완성품이기도 하지만 기본적으로 코린트식의 오더들이 아니었으면 엄청난 무게의 돔은 유지될 수 없었을 것이다. 〈판테온〉은 그런 점에서 그리스의 신전 시대에서 로

8 임석재, 『서양건축사』, 북하우스, 2011, p. 65.

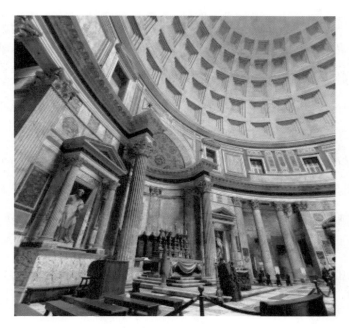

〈판테온〉의 내부

마 시대에 이르기까지 발전해 온 기술의 집대성을 상징하는 건축물이기도
하다.

2) 신체(神体)에서 성체(聖体)로

그 이후 돔의 미학은 하늘 섬기기의 경쟁이라도 하듯 천장 꾸미기의 시대
를 개막했다. 그리스·로마의 인격신들에서 기독교의 절대유일신으로 신전
의 주인이 바뀌면서 섬기려는 하늘의 의미만 달라졌을 뿐 '천장 꾸미기'의
경쟁은 더욱 심화되어 갔다. 우주론이 바뀌면서 건축 공희(供犧)에서도 신

들에 대한 이른바 '신체현시'(神体顯示, Theophanie)에서 유일신에 대한 '성체현시'(聖体顯示, Hierophanie)[9]로의 상전이가 일어났음에도 엘리아데가 말하는 '천상의 기하학'은 별로 달라지지 않았기 때문이다.

범신론(Pantheism)의 시대가 끝나면서 일종의 만신전(万神殿)이었던 'Pan(모든)+theos(신들)+on(건물)'에서도 Pan의 의미가 불필요해졌다. 이렇듯 신의 경제논리가 논리적인 이데올로기를 넘어 초논리적 신학의 토대가 되었다는 사실보다 더 역사적 사건이 있을 수 있을까? 헤겔은 뒤늦게 이성의 간계를 주장했지만 실제로 이성의 간계가 만들어 낸 돔의 역사는 대단하다.

실제로 태양신 미트라스(Mitras)를 숭배하던 콘스탄티누스 대제는 313년 밀라노 칙령에 의해 로마제국에서 기독교를 공인한 뒤 팔레스타인부터 로마에 이르는 지역에 흩어져 살고 있던 기독교인들의 박해를 금지시킨 후 382년에는 자신도 기독교로 개종하며 로마에 그리스의 건축을 원형으로 한 기존의 것들보다 더 웅장한 성체현시를 위해 세 채의 기독교 바실리카들─산피에트로 바실리카, 산파올로 푸오리 레 무라 바실리카, 산조반니 라테라노 바실리카─을 비롯하여 일곱 채의 이른바 '콘스탄티누스 교회'를 지었다.

기독교의 역사에서 콘스탄티누스 황제의 기독교 공인보다 더 결정적인 사건은 있을 수 없다. 아직 작은 집단들에 불과한 기독교인들을 하나로 묶어 줄 경전인 『신약』도 없던 시기─실제로 마태오, 마르코, 루가, 요한의 복음서가 정경으로 채택된 것은 제2차 로마공의회(381년)에 의해서였다. 또

9 그리스어로 '신'을 뜻하는 Theo와 '신성한'을 뜻하는 hieros에다 '나타내다', 또는 '-에서 오다'를 뜻하는 phainomai의 합성어이다.

건축을 철학한다

한 『구약성서』의 예언자 에스켈의 꿈에 나타난 네 개의 얼굴을 가진 네 생물의 영감 이후 기독교 문화에 내재되어온 4자 신앙(성전의 네 귀퉁이, 네 가지 바람 등)이 네 권의 복음서를 신약성서의 정경으로 삼으려 했을 것이다 —인지라 황제의 기독교 공인은 더욱 그러하다.

만일 콘스탄티누스 대제가 아니었더라면 기독교의 운명은 어찌되었을까? 그리고 그가 아니었더라면 오늘날 지상의 누비고 있는 그 많은 기독교의 교회 건물들은 탄생할 수 있었을까? 실제로 "그가 아니었더라면 기독교인들은 아마도 로마신화의 하늘신인 유피테르나 아폴로, 미네르바 등 로마의 신을 섬기며 살고 있을 것이다."[10]라는 주장을 부인하기 어려운 까닭도 거기에 있다.

게다가 3세기 후반의 황제 아우렐리아누스처럼 영혼의 부활을 믿는 태양숭배자였던 그는 순교자를 비롯한 교인들의 주검을 보존하기 위한 원형의 '무덤교회들'까지 지었다. 성체현시를 보다 더 극대화하기 위해 그가 꾸민 '건축의 간계'는 무덤마저 원형으로 미화하며 위장했던 것이다. 그뿐만 아니라 여러 도시에 역사상 가장 많은 교회를 남긴 그는 비잔티움도 기독교 도시로 만들기 위해 콘스탄티노플로 개명한 뒤 대대적으로 확장하여 제2의 로마로 거듭나게 했다.

더구나 개종 이후 얼마 지나지 않아 그의 죽음(337년)으로 로마제정이 무너지면서 기독교는 로마 사회를 삼위일체의 '초논리적'—삼신이라는 다신(多神)의 위격이면서도 유일하다는 논리— 유일신이 지배하는 세상으로 더욱 빠르게 변모시켜 나갔다. 겉으로 성체현시의 기독교 도시로 변신하는 베

10 리처드 도킨스, 김명주 옮김, 『신, 만들어진 위험』, 김영사, 2021, p. 41.

드로 중심의 초대교회의 시대가 도래하면서 내부적으로도 기독교회의 제도화, 신학의 교리화, 교조화가 빠르게 진행되었던 것이다. 예컨대 베드로를 앞세워 초대교회의 기초를 마련하려 했던 활발한 움직임들이 그것이다.

하지만 이와 같은 신학과 신앙의 태풍의 영향이 적은 건축에서만큼은 크게 달라진 게 없었다. 오히려 기독교가 전파되는 전도 지도만큼 로마 고전주의의 건축 지도가 확장되어 나갔을 뿐이다. 도리어 402년 라벤나로 천도하며 세운 〈동방정교회 세례당〉(400−450년)도 바실리카의 원형이 부활되는 형국이었다.

초기 기독교에도 로마의 보수주의를 상징하려는 의지가 여전했기 때문이다. "건축에서는 둘의 하나 됨이 더 심하게 나타났다."[11]거나 "…로마의 고전부활 현상을 이끈 것은 5세기의 교황들이었다. 이 기간은 로마교회 건축사에서 17−18세기 바로크 시대에 다음 가는 전성기였다."[12]고 평가받는 까닭도 거기에 있다.

중세의 천년 세월을 건너 격세유전한 인본주의가 곧 르네상스다. 그것에 대한 노스탤지어를 그토록 오래 참고 기다려 온 탓에 피렌체가 부른 환희의 찬가가 대단했지만 신본주의가 누려 온 권세와 영화의 후렴도 신권통치의 기나긴 세월에 버금갈 정도였다. 적어도 성체현시를 위한 건축만은 이념이나 신앙의 리트머스 시험지가 될 수 없었기 때문이다. 기독교의 유일신 신앙 대신 인본주의의 르네상스가 꽃장식한 밴드왜건(bandwagon)의 페스타처럼 꽃의 도시의 분위기를 바꿔 놓았음에도 건축에서 로마 고전주의와의 밀월은 쉽사리 깨지지 않았다.

11 임석재, 『서양건축사』, 북하우스, 2011, p. 109.
12 앞의 책, p. 116.

건축을 철학한다

예컨대 피렌체에 남겨진 브루넬레스키의 건축물들, 리미니와 만토바에 세워진 알베르티의 건축물들, 바티칸과 밀라노에 드리워진 브라만테의 건축물들, 라파엘로가 로마에 남긴 각종 건축 작품들, 페루치가 로마에 징표로 남긴 건축물들, 그리고 미켈란젤로가 로마에 선물로 안긴 건축물들이 그것이다.

특히 돔 안에 비쳐진 천상의 이야기들은 인본주의의 부활도 아랑곳하지 않는 듯했다. 성경을 주제로 한 그림들이 천국의 문, 즉 하늘궁창답게 성화로 가득 장식하고 있는 〈피렌체 두오모 대성당〉의 쿠폴라를 비롯하여 미켈란젤로의 〈천지창조〉로 더욱 돋보이는 시스티나 예배당의 천장에서 보듯이 (로마건축술의 격세유전형에 지나지 않는) 돔 건물들의 천장에서만은 〈프리마베라〉(1480)를 외치며 〈비너스의 탄생〉(1485)으로 기독교의 창조의 섭리를 정면으로 부정하는 (보티첼리의) 바깥세상과는 달리 크게 변한 게 없었다.

르네상스의 이탈리아는 이처럼 상당 기간이나 야누스 같은 모습이었고, 예술가들마다 머리와 몸이 시대를 달리하는 기형적인 축제 마당이었다. 15세에 로렌초 데 메디치가 산 마르코 성당의 정원에서 가르치는 조각학교에 입학한 뒤부터 자유학예는 물론 당대의 철학자 폴리치아노 등에게 플라톤 철학을 교수받은 바 있는 미켈란젤로와 더불어 고대 그리스의 애지가들에 대한 향수를 자극하기 위해 〈아테네 학당〉(1509-11)을 그린 라파엘로도 예외가 아니었다.

16세의 소년 미켈란젤로가 최초로 선보인 부조(浮彫) 작품 〈계단의 성모〉(1491)는 조물주의 섭리에 대해 이의 제기할 만큼 반스콜라주의적이었다. 그것은 플라톤주의 철학자 마르실리오 피치노와 피코 델라 미란돌라가 주

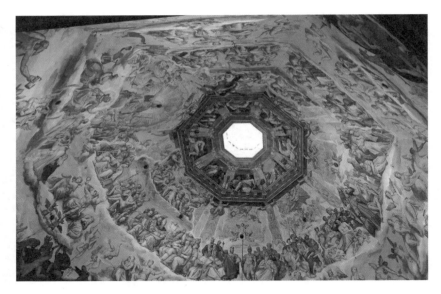

피렌체 두오모 대성당의 천장화

장하는 '존재의 5단계설'에 근거하여 중세 신학의 근간이 되어 온 '존재의 거대한 연쇄 고리'를 부정하는 작품이었기 때문이다.

아리스토텔레스로부터 중세에 이르기까지 스콜라주의의 철학자와 신학자들은 이 세상에 존재하는 만물은 수목의 구조처럼 '존재의 거대한 연쇄 고리'로서 자연적 위계가 있다고 믿어 왔다. 그 고리의 밑바닥에서 우리가 발견하는 것은 바위와 같은 무생물이다. 그 위에는 식물이 있고, 그 위에는 벌레와 곤충 같은 단순한 동물이 있다. 생쥐와 같은 작은 동물 다음에는 말이나 소와 같은 커다란 동물이 있다. 그 고리의 위로 올라가면 인간이 있고, 그다음에는 천사와 신이 존재한다는 것이다. 그들은 무생물에서 신에 이르기까지 이른바 '존재의 5단계'를 주장해 온 것이다.

하지만 피코 델라 미란돌라의 생각은 그들과 달랐다. 그는 『인간의 존엄

건축을 철학한다

성에 관한 연설』(De hominis dignitate oratio, 1486)에서 "인간은 하등동물의 형상으로 퇴화할 수 있고, 반대로 영적 이성에 의해 좀 더 높은 신적 본성에까지 높이 오를 수도 있다."[13]고 밝혔다. 인간은 자신의 운명을 선택할 수 있는 독특한 능력, 자유의지(free will)를 가지고 있기 때문이라는 게 그 이유이다. 신이 정해 놓은 존재의 위계질서를 어기고 있는 16세 소년 미켈란젤로의 〈계단의 성모〉에서도 보듯이 인간이 동물이나 천사와는 달리 어떤 한계(고리)에 갇히지 않는 까닭도 거기에 있다.

미란돌라에 의하면,

> "그 이전의 중세 사상가들이 가정했던 것과는 달리 우리는 인간 존재에 대하여 사전에 정의된 개념들 속에 엄격하게 갇히지는 않는다. 우리는 자신의 운명을 선택할 수 있는 능력에 대하여 자긍심을 가져야 하며, 또한 그 능력을 최고로 만들어야 한다."[14]

이렇듯 그는 신의 섭리와 신의에 의해 존재의 위계가 미리 결정되어 있고, 따라서 피조물의 매사도 예정되어 있다는 '의지결정론'(determinism)과 '예정조화론'(theory of pre-established harmony)에 동의하지 않았다. 그는 나름의 '자유의지론'을 강조하는 것이다.

아마도 15세의 영민한 소년 미켈란젤로에게 메디치 가문의 가정교수였던 피코의 이러한 철학은 충격적이었지만 그만큼 영향력도 대단했을 것이다.

13 새뮤얼 스텀프, 제임스 피저, 이광래 옮김, 『소크라테스에서 포스트모더니즘까지』, 열린책들, 2004, p. 305.
14 앞의 책. 재인용.

하지만 당시 철학자들의 반중세적·반기독교적 주장들에 대한 반응과 영향은 그에게만 해당되는 것이 아니었다. 죽을 때까지 미켈란젤로를 모델로 삼아 온 라파엘로에게도 마찬가지였다. 라파엘로가 실내 장식을 맡았던 교황 율리오 2세의 거처인 네 개의 방, 그 가운데서도 특히 〈서명의 방〉과 미켈란젤로가 작업한 시스티나 예배당의 천장화 〈천지창조〉는 당대의 두 천재가 벌인 세기적 대결이라고 느껴질 정도다.

3) 돔 안의 천재들: 천재성 게임

프랑스의 인류학자이자 정신과 의사인 필립 브르노의 주장에 따르면 "라파엘로는 14세에 대예술가가 되었고, 미켈란젤로는 19세에 이미 유명해 있었다".[15]

또한 그는 천재가 광인과 유사성이 있다면 그것은 '유아성'(enfance)에 있다고도 주장한다. 본래 천재성은 일찌감치 드러난다는 것이다. 그래서 천재를 가리켜 '큰 아이'라고도 부른다. 흔히 천재는 이러한 '조숙함' 속에서 예정된 운명의 징후가 발견된다고 말한다. 특히 '조숙함'은 미술이나 건축과 같은 분야, 즉 자기표현을 시작하기 위해 언어의 완전한 성숙을 필요로 하지 않는 분야에서 더 잘 눈에 띈다. 창조의 과정에서는 어린 시절부터 나타나는 호기심이나 상상력이 무엇보다 중요한 요소이기 때문이다.

하지만 천재에게 필요한 것은 유아성이나 조숙만이 전부가 아니다. 프랑

15 Philippe Brenot, *Le Génie et la Folie*, Odile Jacob, 2007, p. 81.

스의 극작가 알프레드 뮈세는 '인내가 없는 천재는 없다.'고 말하는가 하면 상징주의 시인 스테판 말라르메의 제자인 폴 발레리는 '천재! 오, 긴 인내여!'[16]라고도 외친다. 바로 미켈란젤로를 두고 하는 말 같았다. 심지어 프랑스의 생물학자 조르주 뷔퐁은 "천재는 다만 인내에 대한 대단한 소질일 뿐이다."[17]라고 말할 정도였다.

가로 41.2m, 세로 13.2m의 대형 천장화와 4년간이나 씨름하던 그 천재에게 '오, 긴 인내여!' 이외에 다른 어떤 말이 더 필요할까? 매일같이 돔에 매달려 하늘을 향해 고개를 위로 젖힌 채 그려야 하는 인내로 그는 허리, 목, 눈에 심한 이상 증세가 나타났지만 고통을 참아 가며 1512년 완성하기까지 작업을 포기하지 않았다.

1915년 노벨문학상을 수상한 프랑스의 작가 로맹 롤랑(Romain Rolland)은 『미켈란젤로의 생애』(Vie de Michel-Ange, 1907)에서 "그는 약간의 빵과 포도주를 들고 일에 파묻혀 잠도 몇 시간밖에 자지 않았다."[18]고 적고 있다. 그 때문에 폴 발레리도 "천재가 어떤 사람인지를 모르는 사람은 미켈란젤로를 보라!"[19]는 롤랑의 주문에 화답이라도 하듯 '천재! 오, 긴 인내여!'라고 외쳤을 것이다.

① 요절한 천재: 라파엘로의 예술혼
필립 브르노의 말처럼 변방인 우르비노 출신의 라파엘로(1483-1520)는

16 앞의 책, p. 49.
17 앞의 책, p. 49.
18 로맹 롤랑, 이정림 옮김, 『미켈란젤로의 생애』, 범우사, 2007, p. 16.
19 앞의 책, p. 15.

로마의 용병대장(콘도티에로) 조반니 델라 로베레—교황 식스토 4세의 조카이자 율리오 2세와 형제이다— 부부에게 그의 재능이 일찍이 눈에 띌 만큼 출중한 청년이었다. 약관 21세의 라파엘로가 큰 뜻을 품고 1504년 10월 피렌체로 유학을 떠나는 길에 총독 부부는 시스티나 예배당을 세운 식스토 4세와 마찬가지로 누구보다도 예술가들의 지원에 적극적이었던 율리오 2세에게 아래와 같은 내용의 추천서를 손에 쥐여 주며 피렌체에서 그가 성공하기를 진심으로 기원했다.

> "이 편지를 지닌 청년은 우르비노의 화가 라파엘로입니다. … 저는 이 청년이 완벽한 예술가가 되기를 바라며 각하에게 진심으로 그를 추천합니다. 바라건대 저에 대한 사랑을 대신하여 어떤 상황에서나 도움과 보호를 간청합니다."[20]

라파엘로는 일찍부터 자신의 수명을 단축시킬 정도로 학문과 예술에 대한 집착, 그리고 전인적인 예술가로서의 성공에 대한 집념이 남달리 강한 인물이었다. 피렌체에서 유학하기 시작한 이후에는 더욱 그러했다. 그가 겨냥한 집념과 집착의 모델은 자신보다 여덟 살 위인 피렌체의 플라톤주의자 미켈란젤로였다. 그는 미켈란젤로(1475–1564)의 철학적 사고와 기법을 줄곧 습합하면서도 1520년 37세로 요절하기까지 누구도 믿지 않을 만큼 의심 많은 미켈란젤로를 궁지에 빠뜨리기 위해 그의 천적과도 같았던 브라만테와 계략을 꾸몄던 것처럼 16년간 줄곧 미켈란젤로에 대한 강박증과 애증

20　　이광래, 『미술철학사 1』, 미메시스, 2016, p. 160. 재인용.

병존에 시달려 온 것이다.

서명의 방: 라파엘로의 철학과 자유학예

라파엘로는 미켈란젤로에 대한 시기심을 브라만테와 같이 꾸민 간계로, 질투심을 견제의 계략으로 대신하면서도 내심으로는 미켈란젤로 따라 하기나 흉내 내기와 같은 이념적·철학적 습합의 노력을 게을리하지 않았다. 그 역시 감각적인 아름다움보다는 이상적인 아름다움, 즉 미의 이데아를 추구하려는 신플라톤주의에 물들어 가고 있었던 것이다.

예컨대 1508년 교황 율리오 2세는 라파엘로(당시 25세)가 피렌체에 온 지 4년밖에 되지 않았음에도 미술가로서 명성을 얻은 그에게 자신이 거주할 방의 벽화들—각 방의 주제를 그가 직접 결정한 것은 아니지만—의 작업을 맡긴 경우가 그것이다. 율리오 2세가 또 한명의 천재 미켈란젤로(당시 33세)를 곤경에 빠뜨리려는 브라만테의 계략, 즉 성 베드로 대성당의 공사를 자신이 차지하려는 음모에 따라 프레스코 작업을 해 본 적이 없는 미켈란젤로에게 굳이 〈천지창조〉의 작업을 명령하던 그해였다. 교황의 괴팍한 욕심으로 천재성의 세기적 대결이 시작된 것이다.

그것은 우선 작업의 난이도에서 단순한 실내장식이나 그림 그리기의 경쟁이 아니었다. 미켈란젤로에게는 더욱 그러했다. 또한 두 천재에게 주어진 주제도 예사롭지 않았다. 그것은 자신들이 닦아 온 자유학예를 모두 동원해야 하는 '혼의 대결'이나 다름없었다. 또한 그것은 '천재들의 상상력과 영감이 어떤 것일지'에 대한 궁금증을 확인시켜 주는 작업이기도 했다.

라파엘로는 서명의 방, 엘리오도르의 방, 보르고 화재의 방, 콘스탄티누스의 방 등 네 개의 방을 장식하기 위한 벽화로 맞서야 했다. 그는 그

가운데서 특히 역대 교황들이 중요한 문서에 서명해 온 이른바 '서명의
방'(Stanza della Segnatura)을 미켈란젤로의 어떤 작품보다도 더 신플라톤주
의의 분위기와 자신이 닦아 온 자유학예의 저력이 잘 나타나는 작품으로
꾸미고자 했다.

그는 그 방의 네 벽에 플라톤이 영원한 형상(eidos)이라고 간주하는 진·
선·미·성의 이데아를 차례로 이미지화하기로 마음먹었다. 1508년에
서 1511년까지 3년간 공사 끝에 완성한 그 방은 그의 계획대로 신학, 철
학, 법학 미학 등 네 개의 주제로 꾸며졌다. 〈성체에 관한 논쟁〉(Disputa
del Sacramento)은 신학을, 〈아테네 학당〉은 철학을, 〈추기경과 신학적 덕
목 및 법〉(Virtù Cardinali e la Legge)은 법학을, 그리고 〈파르나스 산의 전경〉
(Scenario di Parnasso)은 미학을 각각 표현한 것이다.

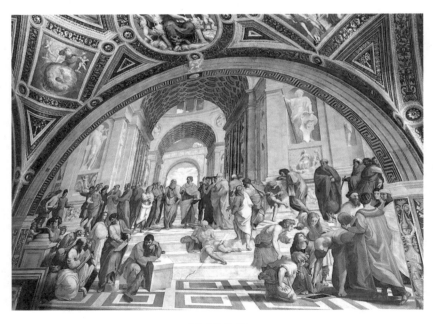

〈아테네 학당〉

건축을 철학한다

기본적으로 이 방은 왼쪽에 플라톤과 아리스토텔레스를 중심으로 철학, 수학, 예술, 신학 등 네 분야를 대표하는 54명의 인물들이 '진리란 무엇인가?'에 대해 논쟁을 벌이고 있는 애지가들(philosophos)의 〈아테네 학당〉이 있다. 라파엘로는 〈성체에 관한 논쟁〉에서 저명한 신학자들을 모아 놓은 갤러리의 특징을 보인 데 비해 〈아테네 학당〉에서는 한 무리의 고대 그리스 철학자들을 한자리에 모아 놓을 생각이었다.

그는 우선 진의 이데아를 반영하고 전달하는 진리의 전당으로서 〈아테네 학당〉을 배치했다. 그는 진리란 감각적인 것인지 이성적인 것인지, 가시적인 것인지 가지적인 것인지, 실재적인 것인지 관념적인 것인지, 상대적인 것인지 절대적인 것인지 그리고 유한한 것인지 영원한 것인지에 대해 저마다 다른 주장을 전개해 온 애지가들을 한자리에 불러 모음으로써 이른바 '진리의 아카데미아'를 꾸려 보려 했던 것이다.

거기에는 진리에 대하여 상반된 입장을 나타내는 플라톤과 아리스토텔레스를 중심으로 기초교양과목인 3학(문법, 수사학, 논리학)과 전문 교과인 4과(대수학, 기하학, 천문학, 음악)로 된 7가지의 자유학예를 주장한 철학자와 자연과학자, 그리고 종교인들까지 참여하여 가시계와 가지계의 진리들에 대한 쟁론을 벌이고 있다.

특히 라파엘로는 플라톤과 아리스토텔레스를 중앙에 배치함으로써 고대 그리스의 모든 학문이 결국 그들에게로 집중되었음을 시사하려 했다. 천상계와 지상계 사이에 가로놓인 레테(Λήθη/lethe), 즉 망각의 강에 관한 신화와 망각해 버린 천상의 진리(aletheia)를 재인하기 위한 상기(anamnesis)를 강조하기 위해 『티마이오스』(Timaeus)를 암시하는 TIMEO가 적힌 책을 왼손에 든 채 오른손으로는 천상의 세계를 가리키는 플라톤을, 그리고 왼손에 『니

코마코스 윤리학』을 암시하는 ETICA가 적힌 책을 들고 오른손으로는 지상의 세계를 가리키는 아리스토텔레스를 나란히 등장시키고 있다.

이처럼 라파엘로는 플라톤과 아리스토텔레스 양자의 철학에 대한 선택적 입장을 유보하고 있다. 아마도 그는 양자택일보다 상반된 두 철학적 입장에 대한 대비적 종합을 통해 르네상스 시대의 인문주의 정신을 더 대변하고 싶어 했을 것이다. 더구나 그는 자유학예의 3학과 4과를 구분하기보다 오히려 오른쪽에는 문법·대수학·음악에 관련된 인물들을, 그리고 왼쪽에는 기하학과 천문학에 관련된 인물들을 골고루 배치함으로써 문자 그대로 자유학예의 쟁명이 이루어지는 '학예의 전당'을 꾸미려 했을 것이다.

이렇듯 서명의 방을 상징하는 〈아테네 학당〉은 라파엘로의 르네상스 정신을 토로하는 한 장의 고백록이었다. 그것은 그리스의 학문과 사상을 망라하는 '장관의 파노라마이고 한 폭의 거대설화이다'라고 말해도 과언이 아니다.[21] 하지만 거기에는 사교성이 뛰어났던 라파엘의 인간관계가 숨겨져 있기도 하다.

이를테면 브라만테에 대한 경의의 표시로서 그를 모델로 삼아 고대 기하학의 아버지인 유클리드를 묘사한 것이나, 플라톤의 모델로서 1509년 당시에 이미 유럽에서 전설적인 인물이 되다시피 한 레오나르도 다빈치를 동원한 경우가 그러하다. 특히 그는 다양한 분야의 연구 성과를 낸 레오나르도를 플라톤에 비유하고 싶어 했던 것이다. 그가 레오나르도를 플라톤의 모습으로 형상화한 것은 그의 명성과 예술성에 대한 경의의 표시이기도 하지만 그 역시 플라톤에 못지않게 후대가 배워야 할 스승이자 현자임을 역사에 남

21 앞의 책, p. 167. 재인용.

기고 싶어서였을 것이다.

또한 그는 고집 세고 심술궂은 미켈란젤로를 모델로 하여 헤라클레이토스를 그려 넣었는가 하면 아리스토텔레스에게서 철학을 배우며 큰 알렉산더 대왕의 전속 천문학자이자 지리학자로서 천체의 지구중심설을 주장한 프톨레마이오스의 제자를 모델로 하여 자신의 모습을 그려 넣는 속내를 드러내기도 했다.[22]

율리오 2세의 누구와도 비교할 수 없는 욕망과 행실—그를 비꼬듯 『우신예찬』을 쓴 에라스무스는 『천국에서 축출된 율리오』에서도 '전쟁과 사리사욕, 개인적인 명예욕에 미친 술주정뱅이에다 불경스런 남색가나 다름없는 허풍쟁이'로 묘사했다—을 고려하면 그가 만물유전설의 주인공과 지구중심설의 상징 인물을 미켈란젤로와 자신으로 대비시킨 의도를 유추하기란 그리 어렵지 않다.

〈아테네 학당〉의 오른쪽에는 〈추기경과 신학적 덕목 및 법〉이, 그리고 그 맞은편에 〈성체에 관한 논쟁〉이 배치되어 있다. 〈아테네 학당〉을 마주 보고 있는 〈성체에 관한 논쟁〉은 천상계와 지상계를 연결하는 '성체성사'[23]의 신비를 묘사하기 위한 벽화다.

〈성체에 관한 논쟁〉은 우선 구름과도 같은 신비스런 중간의 지면을 경계로 하여 천상계와 지상계, 신의 세계와 인간의 세계로 나누는 상하의 구도로 되어 있다. 그것은 흡사 플라톤이 지상의 현상적인 지에 대한 절대적 진리성을 보장하기 위해 불변하는 영원한 진리로서 천상의 이데아가 존재한

22 로스 킹, 신영화 옮김, 『미켈란젤로와 교황의 천장』, 도토리하우스, 2020, pp. 253-243.

23 성체성사는 고린도 전서 11장 17절 이하에 따르면, 예수의 승천 직후부터 거행된 듯하지만 가톨릭에서는 1264년에 성체대축일을 제정하여 거행해 왔다. 성체는 본래 미사 도중 축성을 통해 그리스도의 몸으로 변한다는 누룩을 넣지 않은 빵을 의미한다.

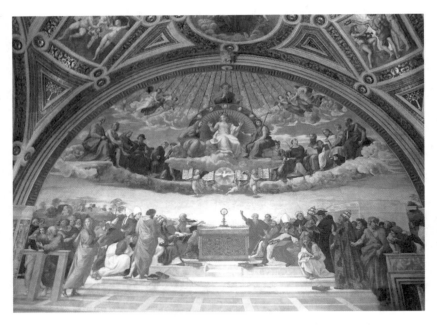

〈성체에 관한 논쟁〉

다고 하여 이데아계와 현상계를 구분하는 것과도 같다. 이 두 세계 사이에
는 플라톤이 말하는 단지 망각의 강만 있는 게 아니라 네 명의 어린 푸토들
이 성서를 들고 있다는 점이 다르다. 그 푸토들은 언제나 두 세계를 연결해
주는 계시와 복음의 메신저들인 것이다.

하지만 '성체성사'는 어디까지나 지상에서 이루어지는 행사다. 이 벽화에
서도 아래쪽 오른편에서는 아우구스티누스를 개종시킨 가톨릭의 초대 교부
성 암브로시우스, 성 히에로니무스, 『교령집』(1234)의 제정으로 가장 존경받
는 교황 그레고리우스 9세 등 지상에 존재했던 이른바 '라틴의 4대 교부들'
이 한복판의 식탁 위에 성체를 올려놓고 토마스 아퀴나스, 보나벤투라, 단
테, 브라만테, 사보나롤라, 교황 인노켄티우스와 식스토 4세 등이 성체성사

에 관해 벌이는 논쟁에 대해 답해 주고 있다. 그 맞은편(왼쪽)에서는 복음서 기록자들과 성자가 되어 천상계로 간 순교자들이 그들 앞에서 진행되고 있는 성체성사에 대한 논의를 주의 깊게 지켜보고 있다.

천상계에는 예수를 중심으로 삼위일체가 배열되어 있고, 좌우에는 성모와 세례요한을 비롯하여 성경 속의 주요 인물들이 배치되어 있다. 지상계에는 왼쪽부터 성 베드로, 아담, 성 지오반니 에반젤리스타, 다윗, 성 로렌초, 주다 막카벨, 성 스테파노, 모세, 성 자코모 베키오, 아브라함, 성 바울 등이 있다. 다시 말해 왼쪽은 신약성서의 사도들이 있고, 오른쪽은 구약성서 속의 인물들이 배치되어 있다.

〈아테네 학당〉의 오른쪽에 있는 〈추기경과 신학적 덕목 및 법〉의 상단에는 정의와 관련된 덕목인 용기, 신중함, 절제와 신학적 덕목인 믿음, 희망,

〈추기경과 신학적 덕목 및 법〉

자비가 묘사되어 있다. 라파엘로는 추기경에게도 플라톤의 네 가지 덕목인 정의, 지혜, 용기, 절제와 같은 철학적 덕목에다 신학의 덕목들을 부가함으로써 당대의 시대정신을 대변하고 있다.

라파엘로의 미학정신을 상징하는 〈파르나소스산의 전경〉은 〈추기경과 신학적 덕목 및 법〉의 맞은편에 있다. 그리스 신화에 의하면 파르나소스산은 아폴론 신에 관한 신화로 전해지는 신성한 산이었다. 도리아인들은 이 산을 뮤즈의 고향으로 간주해 왔다. 정상에 아폴론 신전이 있는 이 산은 『일리아드』와 『오디세우스』 등 호메로스 문학의 중심 무대이기도 하다.

그 때문에 라파엘로의 벽화에서도 이 산은 신들의 영감이 가득한 곳일뿐더러 그래서 뮤즈의 음악이 깃들여 있는 음악과 시의 원향으로 묘사되었다. 특히 이 벽화에서 보듯이 그곳에 악기를 연주하고 있는 음악의 신 아폴론을 중심으로 그 왼쪽 위 나무 옆에 엔니우스, 단테, 그리고 눈먼 호메로스가 서 있고 그 옆에 베르길리우스가 있다.

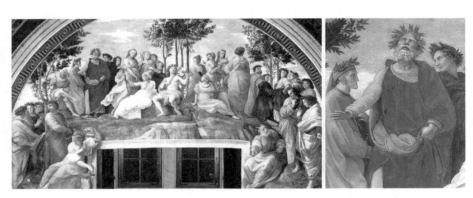

〈파르나소스산의 전경〉 호메로스(중앙), 단테(왼쪽)

그들은 모두 계관시인답게 월계관을 쓴 채 뮤즈에게 둘러싸여 있다. 아래

건축을 철학한다

에는 알체 코린나, 나무 옆에 얼굴만 보이는 페트라르카와 아나크레온테가 서 있다. 오른쪽에는 아리오스토, 보카치오, 티불로스, 테바레오, 프로페치오가 있고, 호라티우스와 오비디우스, 산 나자로가 이야기를 나누고 있다. 거기서는 고대와 당대의 시인이 무려 28명이나 등장하는 시인대회가 열리고 있었다.

그림 아래 오른쪽에는 역사의 아이러니이기도 한 로마의 초대 황제 아우구스투스가 베르길리우스의 서사시 『아이네아스』를 불태우지 못하게 말리고 있다.[24] 왼쪽 하단에 앉아 왼손에 두루마리를 쥐고 있는 여인은 당시 가장 유명한 미모의 고급 매춘부 스콧 사카발리를 모델로 하여 그린 레스보스 출신의 위대한 여류시인 사포였다. 이렇듯 라파엘로는 이 벽화에서 파르나소스산의 신화답게 시대를 뛰어넘는 시인들의 향연을 장식하고 있는 것이다.

결국 25세의 청년 예술가 라파엘로가 꾸민 서명의 방은 '천재성의 텍스트'나 다름없다. 그는 미켈란젤로처럼 당대의 철학자들에게 사사받지 못했음에도 그 방의 벽화들을 통해서 벽화의 무경험자였던 미켈란젤로에게도 보란 듯이 그동안 자신이 축적해 온 자유학예의 지평 위에서 주제들에 대한 해석학적 융합을 마음껏 뽐내 보려 했기 때문이다. 로스 킹이 "이 작품은 미켈란젤로가 창세기의 첫 장면에서 실현하지 못한 드라마성과 통일감을 비로소 나타냈다."[25]고 평하는 까닭도 마찬가지이다.

24 기원전 23년 아우구스티누스 황제 앞에서 『아이네아스』의 2권, 4권, 6권을 낭독해야 했던 베르길리우스는 4년 뒤 그리스와 소아시아로 떠나면서 친구인 바리우스에게 자신이 돌아오지 못하면 자신의 불명예를 지우려 『아이네아스』를 불태워 없애 달라고 부탁한다. 그가 귀국하지 못하고 도중에 죽자 친구는 약속을 지키지 못했다. 황제가 그것을 책으로 간행토록 바리우스에게 명령했기 때문이다. 『아이네아스』는 호메로스의 『일리아드』, 『오디세이아』와 함께 로마의 3대 서사시로 알려진다.

25 로스 킹, 신영화 옮김, 『미켈란젤로와 교황의 천장』, 도토리하우스, 2020, p. 260.

그는 〈아테네 학당〉에서 제시한 철학, 신학, 법학, 그리고 예술 등 네 개를 주제로 하여 고대 그리스의 인문정신과 중세신학이 르네상스 정신 속에서 조화와 융합을 이루며 신플라톤주의의 시대를 상징하려는 구상을 실현해 보려 했다. 다시 말해 그는 르네상스를 관통하고 있는 교황들의 기독교 정신세계에 고대 그리스의 인문주의와 플라톤의 철학을 다시 한 번 서명하고 있었던 것이다.

라파엘로의 천장화: 여신들을 위한 돔

〈천지창조〉를 상징한 미켈란젤로의 천장과는 달리 라파엘로에게 그 공간은 천상세계나 신의 하늘이 아니었다. 그곳은 〈천지창조〉의 절대유일신인 야훼의 공간이 아니라 여러 여신들의 세계였다. 그는 〈천장 프레스코화〉를 통해서도 철학 · 신학 · 정의 · 시 등 4개의 부분에 여신을 의인화함으로써 그 아래로 이어진 벽화들의 이상향을 꾸미고자 했던 것이다.

이것들보다 그 아래의 네 부분 아래에 연결되어 있는 벽화들이 좀 더 구체적인 개념으로 표현되고 있는 까닭도 거기에 있다. 다시 말해 천장화는 한가운데 바티칸 도서관의 창설자 니콜라스 5세의 문장이 있는 팔각형의 그림을 중심으로 네 개의 원형 그림들과 네 개의 직사각형 그림들로 장식되어 있다. 또한 원형 그림들은 기본적으로 그 아래에 있는 벽화들과도 연결되어 의미 연관을 이루고 있다.

예컨대 〈아테네 학당〉 위에는 책을 든 여신의 모습을 한 〈철학〉이, 기독교의 정의를 의미하는 〈추기경과 신학적 덕목 및 법〉 위에는 칼을 든 여신 모습의 덕과 〈정의〉가, 〈성체에 관한 논의〉 위에는 〈신학〉이, 〈파르나소스산〉 위에는 〈시〉가 비유로 표현되어 있다. 그리고 그것들 사이 모서리 부분

건축을 철학한다

에 각각의 주제와 관련된 솔로몬의 심판, 아담과 이브, 아폴론과 마르시아, 천문학의 그림들이 있다.

이처럼 서명의 방에서의 라파엘로는 미켈란젤로 못지않게 자유학예를 지향하는 고대 그리스의 교양인들처럼 그리스의 철학·신학·정의·시 등을 망라한 고대 사상과 학예의 습합에 매진하는 청년이었다. 실제로 그는 인본주의를 표방하는 르네상스 시대의 상징적 인물이었지만 중세의 신학과 법에 대한 관심과 학습도 소홀히 하지 않았다. 그는 이미 그것들을 하나의 화폭에 종합적으로 이미지화할 만큼 박식하고 학예에 정통한 인물이었다.

라파엘로, 〈천장 프레스코〉

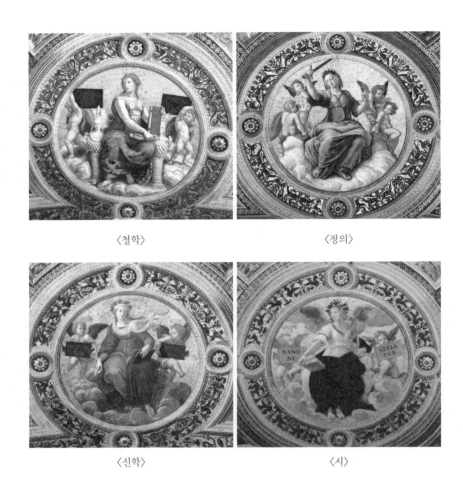

| 〈철학〉 | 〈정의〉 |
| 〈신학〉 | 〈시〉 |

　〈아테네 학당〉을 비롯한 서명의 방 벽화들이 고대 그리스의 인문주의의 부활을 구가하는 작품임에도 그 많은 성화들 속에 포위된 채 예나 지금이나 메디치 가문 출신의 레오 10세가 종교개혁을 자초하며 지켜 낸 '성 베드로 대성당'(Basilica di San Pietro) 내에서 편안하게(?) 동거하고 있는 까닭도 거기에 있다. 당시의 교황과 미켈란젤로에게 던지는 라파엘로의 반어법적 질문이 무색할 정도이다. 어찌 보면 그것은 1860년 이전까지 하나의 국가로 통

건축을 철학한다

일을 경험해 보지 못한 이탈리아인들의 기질과도 무관하지 않을 수 있다.

혹자는 르네상스 시대의 '건축에서는 둘의 하나 됨이 더 심하게 나타났다'고 평하지만 애초부터 하나임을 경험해 보지 못한 그들에게 둘이 하나가 된다기보다 '서명의 방'을 장식한 벽화들이 상징하듯이 '하나가 둘로 나눠지지 않았을 뿐'이다. 그것은 건축에만 국한된 사정이 아니었다. 기본적으로 "15세기 이탈리아의 많은 대학과 고전문법 학교들은 계속해서 전통적인 형태의 학문만을 고집하고 있었던"[26] 탓이기도 하다.

피렌체 같은 도시국가에서는 경제적 풍요로 인해 '기독교 사회 속에서 인본주의를' 그리워하는 엘리트 계층, 즉 통치가문이나 금융업자를 비롯한 부유한 자들에게 인문주의의 부활이 허용되었을 뿐이다. 예컨대 메디치 가문의 경우가 그러하다. 그곳에서는 라틴어와 그리스어로 웅변하는 것을 강조하는 인문주의 교육이 '부자증명서'와도 같았기 때문이다.

이를테면 교황과 추기경을 여러 명 배출하며 강한 우월감과 권세에 도취되어 있던 메디치 가문이 알베르티를 비롯하여 보티첼리, 브라만테, 마키아벨리, 미켈란젤로, 라파엘로 등의 후원자로서 자기만족에 도취될 수밖에 없었던 까닭도 거기에 있다.

이렇게 전개되고 있는 벽화들은 단순한 벽화가 아니었고, 이렇게 장식된 서명의 방은 일상의 방이 아니었다. 벽화와 천장화는 지상에서 하늘로 이어지는 3차원의 거대한 자유학예관이었고, 천재의 영감과 영혼이 빚어낸 거대 이야기의 파노라마였다. 이 방은 천재성이 무엇인지를 궁금해하는 사람에게 어떤 의문도 남기지 않게 하는 모범답안지와도 같다.

26 크리스토퍼 듀건, 김정하 옮김, 『이탈리아사』, 개마고원, 2001, p. 88.

천재성은 논리 너머의 메타포로써 이성도 감각도 상상의 이상향으로 안내한다. 고지식한 철학이 울타리 쳐 놓은 존재론도 인식론도 모두 월담하게 한다. 철학의 르네상스가 이곳에서 시작한다. 그곳은 철학의 해방구와도 같다. 라파엘로는 자기 방식으로 철학하기 때문이다. 이곳은 논리의 강박에 빠져 온 철학 대신, 기원에 관한 신화 만들기에 혼을 바쳐 온 종교 대신 인간의 욕망이 예술을 통해서 어느 정도까지 얼마나 승화할 수 있는지, 인간의 상상력이 얼마나 위대해질 수 있는지를 보여 주는 현장이기도 하다.

그곳은 라파엘로의 혼이 살아 있는 천재의 방이었다. 이원론적 세계관에 기초한 플라톤의 철학과 유일신에 대한 존재 증명의 강박에 빠진 토마스 아퀴나스의 신학이 동거하는, 즉 이성과 신앙의 밀월이 계속되는 은밀한 방이었고, 아폴론의 신화와 호메로스의 시가 대화하고 있는 뮤즈의 방이었다. 하지만 그 방은 기원의 신비에 대한 수목형 존재론의 모범적인 전시실이나 다름없다.

어쨌든 이제 그 방은 더 이상 어떤 교황의 방도 아니다. 그 방은 모든 조형작품에서 서명(sign)의 의미가 무엇인지를 말없이 말해 주고 있다. '서명의 방'이라는 명칭은 보통명사가 아닌 고유명사가 되었다. 교황들은 입주자일 뿐 고고학의 역사등기소에 등기된 자는 라파엘로이기 때문이다. 라파엘로는 그 등록물, 그 시니피에(signifié)로 인해 역사적 권위를 확고부동하게 부여받고 있는 인물이 되었다.

그 방은 '역사의 간계'마저 이용할 수 있어야 천재임을 예시한다. 이렇듯 역사란 당대성과 역사성의 심판대임을 여기서도 훈시하고 있다. 그 서명의 방이 또 한 번 고고학적 '서명의 아이러니'를 예증하고 있는 것이다.

건축을 철학한다

천재성의 자유횡단: 건축가 라파엘로

천재들의 광기는 남다른 야심과 용기의 다른 이름이다. 천재에게 용기와 광기는 다른 말이 아니다. 광기에 가까운 야심과 용기가 그들의 상상력과 창조력을 끊임없이 충동하기 때문이다. 장르를 넘나드는 인터페이스는 천재의 광기가 아니더라도 창조와 창의를 위한 예술의 본질인 것이다.

19세기 말의 미학자 로젠그란츠가『추의 미학』에서 "예술은 서로 도울 수 있고 도와주어야만 한다. 예술은 사교적 본성을 갖고 있기 때문이다."[27]라고 주장한 까닭도 거기에 있다. 무용평론가 월터 소렐이 "모든 예술가는 여권을 가질 수 있다. 하지만 용기 있는 예술가만이 여행을 떠난다."[28]고 말하는 이유도 마찬가지이다. "광기가 조금도 없는 위대한 정신의 소유자는 없다."(Nullum est magnum ingenium sine mixtura dementiae)는 라틴어 격언의 의미도 그래서 계속 회자되고 있는 것이다.

평생을 병적인 열정과 우유부단함이라는 양가감정에 시달리던 미켈란젤로와는 달리 늘 야심만만해 했던 라파엘로는 미술가로서만이 아니라 건축가로서 명성도 높이 쌓으려 했던 인물이다. 앞에서도 말했듯이 메디치 가문의 '위대한 자'(Il Magnifico)로 불리는 로렌초의 아들 조반니가 1513년 교황레오 10세로 즉위하면서 '성 베드로 대성당' 공사의 책임을 맡길 정도로 건축에도 능력을 인정받던 터였기 때문이다.

한편 이것은 시스티나 예배당의 작업 이후 심신의 휴식이 절대적으로 필요했던 미켈란젤로에게 더 이상 쉴 수 없을 만큼 경쟁심을 유발하는 사건이기도 했다. 이런 상황을 잘 간파한 레오 10세도 미켈란젤로를 끌어들이기

27 카를 로젠그란츠, 조경식 옮김, 『추의 미학』, 나남, 2008, p. 171.
28 Walter Sorell, *Dance in It's Time*, p. 333.

위해 그에게 피렌체에 있는 메디치 가문의 교회 산 로렌초 예배당의 파사드를 짓도록 제안했다. 교황에게는 천재의 대결을 또 한 번 즐기려는 속셈도 없지 않았다.

『미켈란젤로의 생애』를 쓴 로맹 롤랑도 다음과 같이 적고 있다.

> "미켈란젤로는 자기가 없는 동안 로마 예술계의 거장이 된 라파엘로와의 경쟁심에서 이 일에 끌려들어 갔다. … 그는 남에게 명예를 나누어 준다는 것은 견딜 수 없는 일이라고 생각하게 되었다. 교황이 이 일을 자기로부터 다시 빼앗아 가지나 않을까 걱정이 되어 미리 그런 일이 일어나지 않도록 레오 10세에게 탄원까지 냈다."[29]

천재의 거침없는 횡단욕망에는 장애물마저도 충동의 미끼이기 일쑤였다. 그에게 경쟁자는 더 이상 장애물이 아니었다. 경쟁자는 도리어 그의 다양한 능력의 '층리'(層理)를 통과시킬뿐더러 악마적 영감과 같은 '작용인'이나 마찬가지였다. 장애물은 마치 진화에 대한 다윈의 영감처럼 천재에게는 평범의 한계마저 뛰어넘게 하는 것이었기 때문이다.

교황 레오 10세는 메디치 가문의 출신답게 어려서부터 미켈란젤로와 더불어 훌륭한 스승들에게 자유학예를 배워 온 탓에 삶에서 그것과 미술과 건축의 가치도 매우 중요시하는 인물이었다. 특히 건축에 대한 그의 지나친 야심과 열정은 루터에 의해 촉발된 종교개혁의 주된 요인이 될 만큼 남달랐다.

29 로맹 롤랑, 이정림 옮김, 『미켈란젤로의 생애』, 범우사, 2007, pp. 52–53.

이를테면 외향적이고 적극적인 성격의 레오 10세는 율리오 2세가 1506년 브라만테의 거창한 설계로 시작한 가톨릭의 성지 '성 베드로 대성당'의 공사가 1514년 브라만테가 죽으며 중단될 위기에 놓이자 이를 계속 진행하기 위해 마침내 면죄부를 현금으로 판매하거나 그곳으로의 성지순례가 어려운 자들에게 자선헌금까지 강요하는 과도한 모금 방법—이에 대해 마르틴 루터가 1517년 10월 31일 비텐베르크 교회 문에 95개조의 항의문을 붙여 공개적으로 반대하자 1520년 교황 레오 10세는 41개 항목이 적힌 '주여! 일어나소서!'(Exurge Domine!)라는 칙서를 발표한 뒤 이듬해 그의 파문을 선포했다—을 강행할 정도로 무소불위의 권위적인 교황이었다.

브라만테의 죽음 이후 후계자로서 그가 임명한 건축가는 브라만테의 친구 라파엘로였다. 레오 10세의 조카이자 라파엘로의 후원자인 줄리오 데 메디치가 후임으로 그를 적극 추천했던 것이다. 그 밖에도 레오 10세는 프라 조콘도, 줄리아노 다 상갈로 등을 불러들여 가톨릭 교황의 선출을 위해 추기경 회의, 즉 콘클라베가 거행되는 시스티나 예배당(Cappella Sistina)과 바티칸 회랑의 공사, 그리고 자신의 초

라파엘로, 〈레오 10세의 초상화〉, 1518-19.

상화[30] 제작 등을 맡겼다. 그 가운데서 특히 라파엘로가 맡은 곳은 '라파엘로 로지아'라고 불릴 만한 바티칸 회랑이었다.

메디치 가문에게 유달리 총애받아 온 라파엘로는 '서명의 방'에 대한 벽화 공사를 통해 이미 박식한 미술가이자 다재다능한 천재적 건축가로 비쳐져 있었다. 그 이후에도 그는 로마, 피렌체 등 여러 도시를 횡단하며 로마의 고전주의에 충실한 건축의 '유목지도 그리기'에 합세해 왔기 때문이다.

이에 대해 로맹 롤랑도 다음과 같이 적고 있다.

"1515년에서 1520년 사이, 위대한 르네상스 말기, 라파엘로는 바티칸 궁전의 〈회랑〉과 〈화재의 방〉 이외에도 파르네지나 관(館)에서 수많은 걸작들을 그렸다. 그리고 마타마 장(莊)을 건축하였고, 성 베드로 대성당의 건축이나 발굴 작업, 제전이나 기념비 건립 등을 감독하여 당시의 미술계를 지배하고 있었다."[31]

그가 상갈로에 이어서 미켈란젤로—그는 1550년이 되어서야 공사의 책임을 맡았다—보다 먼저 브라만테의 후임에 임명된 까닭도 다른 데 있지 않다. 그에게는 건축도 르네상스가 지향하는 새로운 '자유학예'의 일환이었다. 이미 50여 명의 도제를 거느린 라파엘로에게 건축은 금남의 처녀지가 아니었다.

30 〈레오 10세의 초상화〉에 좌우 양쪽 나오는 인물들은 그의 조카들이다. 왼쪽에는 1523년에 교황 클레멘테 7세가 된 줄리오 데 메디치이고, 오른쪽에는 1517년 추기경으로 임명된 루이지 데 로시이다. 이들 가운데 라파엘로의 후원자는 당시 추기경이었던 줄리오였다. 그는 1517년에 라파엘로에게 〈그리스도의 변용〉도 의뢰했다.

31 로맹 롤랑, 이정림 옮김, 『미켈란젤로의 생애』, 범우사, 2007, p. 56.

도전에 주저함이 없는 그에게는 건축도 정신적·학예적 유목의 해방 공간이나 다름없었다. 당시 그가 광기와 천재성의 구분을 따질 필요가 없을 정도의 작가 무리에 속하지는 않았다고 할지라도 건축에 대해서 보여 준 그의 집착은 광인 지경이었다고 해도 지나친 말이 아니다.

건축에 대해 그가 본격적으로 도전한 것은 로마시대 이래 기념비적 건물의 상징으로 여겨 온 두오모(Duomo)와 로지아(Loggia)였다. 그것은 그 많은 신의 아들들처럼 인조하늘과 그것을 떠받치는 성목(聖木)에서 유래된 기둥에 대한 '신앙과 강박'—그것들은 동전의 양면이나 다름없다. 특히 기원에 관한 우주목(宇宙木)이나 세계수(世界樹)와 같은 '수목형의 존재론'에 중독되었을 경우는 더욱 그렇다—이 그에게도 예외 없이 유전되고 있음을 의미한다.

서양인들은 신들이 지상에 강림했거나 인간이 상징적인 천계에로 올라갈 수 있는 통로로서 일종의 호구(戶口)가 필요하다고 믿었던 시절부터 신전에는 위로 향하는 입구로서 두오모를 만들어 왔다. 그래야만 신의 세계인 천국과의 교섭이 보증된다는 것이다. 엘리아데는 『성과 속』에서 이를 가리켜 '신의 문'이라고도 불렀다.

신의 아들로서 '의도적으로' 내림받은 교황이나 추기경들에 비하면 선형적 고고학 시대에 라파엘로를 비롯한 거의 모든 예술가들에게 나타나는 예술혼의 유전은 훨씬 더 내재적일 수밖에 없다. 그들의 삶 자체가 기원신화의 문화지대 속에서 '무의식중에' 접신하며 살아온 터라 예술혼의 신 내림 또한 (그러한 역사적 지평 속에서) 자연스레 습염(習染)되었고 체질화되었던 것이다. 그 역시 성역 내에서는 속계를 초월하는 '무언가 성스러운 것이

라파엘로, 키치 예배당의 〈천지창조〉, 1513.

우리에게 나타난다'[32]는 성과 속의 존재양식에 길들여 온 탓에 최고의 성체
현시에 대해 누구보다 야심만만한 예술가로서 그가 보여 준 욕망은 자연스
런 것일 수밖에 없다.

 '서명의 방'의 공사를 끝마친 이듬해에 시작된 그의 첫 번째 도전은 로마
의 〈키지 예배당〉(1512-13)의 작업이었다. 라파엘로는 산타 마리아 델 포
폴로 성당 내에 로마의 은행가이자 자신의 최대 후원자인 아고스티노 키치
를 위한 예배당의 설계를 맡았던 것이다. 그가 특히 공들여 설계하고 시공

32 M. Eliade, *Die Religionen und das Heilige*, Salzburg, 1954, S. 27.

한 것은 돔의 천장화였다.

이번에는 불과 몇 달 전에 시스티나 예배당의 돔에 4년간이나 씨름한 끝에 완성한 미켈란젤로의 〈천지창조〉가 라파엘로의 경쟁심을 자극했을 것이 분명하다. 결국 키치 예배당의 천장이 그의 천재성을 자극하며 그를 또 한 번의 천재게임에 끌어들인 것이다. 이번 게임의 주제는 〈천지창조〉였다. 이를 위해 그가 선택한 기법은 미켈란젤로의 프레스코가 아니었다. 그는 (키치의 요구에 따른 것이긴 하지만) 입체감을 더 높이기 위해 모자이크로 천지를 창조하기로 마음먹었던 것이다.

하지만 안타깝게도 이 예배당의 완공을 눈앞에 두고 그는 자신이 그동안 몸 바쳐 불살라 온 예술혼을 누구도 피할 수 없는 '존재의 무거움'과 바꿔야만 했다. 그가 역사에 남긴 천재성의 발휘도 거기까지였다.

본디 〈천지창조〉는 인간의 몫이 아닌 것이었다. 신의 섭리마저도 모방해 보려는 인간의 끝 모를 욕망과 그 모험의 대가로 미켈란젤로는 목숨 대신 몸의 훼손을 감내해야 했다. 하지만 라파엘로는 1520년 끝내 타나토스의 요구에 피할 도리 없이 자신의 영혼과 더불어 육신마저도 내주어야 했다. 인정 욕망과 경쟁의 강박에서 해방된 그의 영혼은 자신의 혼이 빚어낸 천국의 문조차도 누구보다 먼저 통과하고 말았다. 그는 비로소 신의 시간 속에서 영원한 휴식에 들어간 것이다. 자신이 태어난 날과 같은 37번째 생일, 바로 그날이었다.

목숨을 바쳐서라도 에베레스트를 밟아 보려는 등산가와 마찬가지로 천재 예술가에게 두오모는 '시시포스의 형벌'도 감내해야 하는 유혹이었다. 그뿐만 아니라 많은 건축가들이 서양건축사가 고고학 시대에 머무르는 동안 제우스의 형벌이기도 한 '아틀라스 증후군'(Atlas Syndrome)에서 벗어나지 못했

던 까닭도 마찬가지였다. 라파엘로를 비롯한 서양의 건축가들은 제우스에 대항했다가 패한 죗값으로서, 아니면 헤라클레스의 꼬임에 넘어간 대가로서 평생 하늘을 떠받들어야 하는 운명 앞에서도 시시포스적인 유혹을 멈추려 하지 않았다.

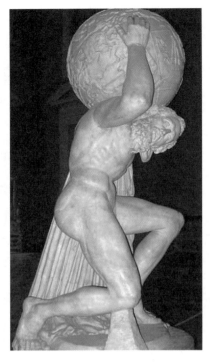

〈아틀라스 증후군〉

라파엘로로 하여금 그토록 빨리 자유횡단을 멈추고 타나토스와 입맞추게 한 또 다른 건축유물은 성 베드로 대성당의 '레오 10세를 위한 로지아'였다. 하지만 돌이켜 보면 그것 또한 아틀라스의 원죄로 인한 기둥강박에서 헤어날 수 없었던 티탄족의 후예답게 고대 이래 서양인들의 유전인자 속에서 유전형질로 내림받아 온 공희 기질의 유산이 아닐 수 없다. 이미 고대 그리스의 아테네 주신을 모신 파르테논 신전(기원전 400년경)이나 특히 로마시대의 만신전인 판테온에서도 보았듯이 로지아는 '신체현시'(神体顯示, Theophanie)의 필수적인 요소이자 양식 가운데 하나로 간주되어 온 것이다.

그 때문에 기독교의 유일신 사상이 범신론에서 벗어난 지 오래되었음에도 라파엘로뿐만 아니라 교황들에게조차 두오모를 받치고 있는 화려하고 웅장한 기둥들의 '판테온(만신전) 향수'가 여전했을 정도였다. 이미 천상의 시간(tempus)마저 사원(templum)의 신성에 참여해 있다고 믿어 온 그들에게

건축을 철학한다

시공적 시계상(視界像)의 공간적 적용을 더없이 거룩하게 표상해 보려는 의지와 신앙에는 크게 달라진 게 없었다.

그들이 바실리카마다 내·외부를 가릴 것 없이 다양한 양식과 형태의 로지아에 집착해 온 까닭도 마찬가지이다. 그들은 신에 대한 충성도를 나타내기 위해서뿐만 아니라 (인신공희를 대신하여) 신적 권위를 상징하는 공희물을 통해 성체현시(聖體顯示, Hierophanie)를 과시하기 위해서도 그와 같은 경쟁심을 불태웠던 것이다. 레오 10세가 바티칸에 로지아의 건축을 위해 라파엘로를 앞장세웠던 것도 그 때문이었다.

하지만 그것은 겉으로 보기엔 라파엘로가 교황의 야심에 화응하기 위한 것이지만 실제로는 양자가 보여 준 성속야합의 욕망에서 비롯된 것이나 다름없다. 로지아에 대한 라파엘로의 계획은 다시 돌아올 수 없는 천국의 문을 나설 시간이 문지방 앞에 다가와 있음에도 이를(시시포스의 형벌) 전혀 예감할 수 없을 만큼 중대한 것이었다.

필립 브르노가 "르네상스 당시 영광에 대한 이상은 예술가들과 지평선 너머를 목말라하는 위대한 항해자들을 존경하고자 하는 욕구에 잘 부응하는 것 같다."[33]고 말하는 까닭도 거기에 있다. 그것은 그토록 영광을 독차지하고 싶어 하는 그에게 '신의 문'과 더불어 '신의 길'을 꾸미려는 야심작이었던 것이다.

그는 야훼가 노예로 이집트에 잡혀갔다가 약속의 땅을 향해 그곳을 떠나는—안타깝게도 하나의 민족 전체가 포로로 잡혀가 노예로 살았다는 사실이나 몇 세대가 지난 뒤 집단이주를 했다면 역사적으로 엄청나게 큰 사건이

33 Philippe Brenot, *Le génie et la folie*, p. 15.

었음에도 이 두 사건은 『출애굽기』 이외의 역사서 어디에도 기록되어 있지 않다—유대민족의 시조 모세에게 명령한 대로 천신이 강림하는, 또는 천국으로 향할 수 있는 신의 문으로서 두오모를 준비한 것에 못지않게 이번에는 강림할 신의 통로를 또 한 번 보란 듯이 꾸미기로 했다. 이를 위해 그는 회랑의 오더와 아치뿐만 아니라 그 위에다 키치예배당에서 보여 준 천장화처럼 화려한 원형 천장을 만들었다.

다시 말해, 그는 서명의 방을 장식한 화가답게 이번에도 로지아의 천장을 화려한 그림들로 장식함으로써 회랑의 이미지에 대한 통념이나 선입견을 무색하게 했다. 로지아가 지상에 강림한 거룩한 성자의 길임을 주지시키려는 성체현시의 주요 목표를 이번에는 '신성의 횡단성'에로 옮김으로써 그는 수목적 우주론의 '횡적 관계망'을 구축해 보려 했다.

이렇듯 로지아의 의미에 대한 재발견을 기대하는 그의 의도는 그것의 기능에 대한 인식의 변화마저도 요구했다. 그는 신이 강림할 하늘지붕과 더불어 신이 인간들 세상에서 맺게 될 신성의 수평적 관계를 위한 '지상의 천로'(天路)를 선보이려 했던 것이다.

특히 이러한 자신의 의도를 더욱 돋보이게 하기 위해 그가 택한 묘수는 회화적 장식주의였다. 그 때문에 임석재도 라파엘로는 "장식을 단순한 표피 문양으로 보지 않고 건물의 골격과 기능체계에 대응하는 건축요소로 보았다. 건물과 장식을 하나로 합한 3차원의 미술품이라는 새로운 개념을 선보였다. 자신의 미술적 재능을 건축에 적용해서 예술적 종합화로 풀어낸 것이다."[34]라고 평한다.

34 임석재, 『서양건축사』, 북하우스, 2011, pp. 313–314.

라파엘로, 〈레오 10세의 로지아〉

 "천재성은 '정묘한 사색'(la réflexion subtile)에다 자리를 양보한다."[35]는 브르노의 말처럼 그는 내면에서의 사색을 정묘한 회화들로 장식하고자 했다. 그는 그렇게 함으로써, 이른바 '장식주의적 사건'을 통해서 기능적 격상보다 '형식적 격상'을 더욱 기대했을 것이다. 언제나 크고 작은 예술적 사건들은 새로운 형식의 출현으로 일어나기 때문이다. 특히 성체현시의 경우에는 더욱 그러하다. 그 구조가 예술적 사건이 되기 위해서는 실용적 기능보다 이념적 형식에 달려 있게 마련이다.

35 Philippe Brenot, *Le génie et la folie*, p. 16.

나아가 늘 세간의 높은 평가와 인기를 의식하며 의욕적으로 살아온 그는 아마도 그곳이 역사적 사건의 현장이 되길 바랐을 것이다. 그래서 그는 누구라도 '지금, 그리고 여기서'(hic et nuc)는 발로써 회랑의 바닥을 걷는 것이 아니라 눈으로 하늘나라(天國)를 거닐게 함으로써 또 한 번 황홀한 천로역정(天路歷程)을 경험하게 했던 것이다.

아이러니컬하게도 그가 현장에서 요절하자 그의 시신은 만신전인 판테온으로 옮겨져 안치되었다. 하지만 오늘날 로스 킹은 미켈란젤로의 평전이나 다름없는 책인 『미켈란젤로와 교황의 천장』(2003)에서 "라파엘로는 그래도 사후에는 이 위대한 맞수와의 경쟁에서 승리했다."[36]고 평가하고 있다. 지금 그는 미완성으로 남긴 그림 〈그리스도의 변용〉 아래의 관대 위에 안치되어 있기 때문일 것이다.

그의 주검은 자신의 운명을 예지한 듯 하늘로 힘차게 부활 승천하는 그리스도의 기상 아래에 놓여 있다. 19세기의 성서신학자 존 머레이도 『라파엘로 평전』(1885)에

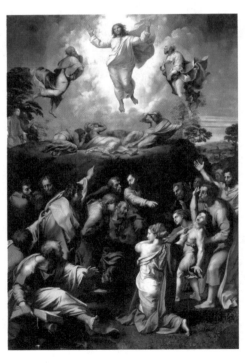

라파엘로, 〈그리스도의 변용〉, 1516-1520.

36　　로스 킹, 신영화 옮김, 『미켈란젤로와 교황의 천장』, 도토리하우스, 2020, p. 437.

서 이 젊은 천재가 마지막 작품에서 보여 준 '변용'이라는 의도적인 암시처럼 "라파엘로의 두 번째 삶—시간과 죽음에 지배되지 않는 명성 속의 삶—은 영원히 지속될 것이다."[37]라고 적은 바 있다.

② 미켈란젤로의 돔
천재성과 이성의 간계

정신의학자이자 인류학자인 필립 브르노는 『천재와 광기』(2007)에서 19세기 정신과 의사들의 주장에 따르면 비범한 존재로서의 "창조적 인물(천재)은 독창적이고 불안하며, 자신의 작품에 사로잡혀 있고, 극단적인 경우에는 광기에 가까이 가 있는 '성격장애자'(un caractériel)라는 것이다."[38]고 말한다.

하지만 '천재와 광기'는 이미 아리스토텔레스가 이미지 창조의 원동력을 다룬 『문제들 30』(Problème XXX)에서 '천재적 인간과 우울증'(L'Homme de génie et la mélancolie)이라는 주제로 던진 질문이었다. 계몽주의자 디드로도 그 질문을 이어받아 '광기에 가까운 천재'(le génie proche de la folie)라는 개념을 전개한 바 있다.

오늘날 '천재성과 광기'라는 창조성의 신비를 밝혀 줄 기질장애에 대한 정신의학적 분석은 그보다 더 복합적이다. 천재적 "작품은 존재의 어려움과 타고난 에너지의 요소가 복잡 미묘하게 배합되어 태어나는 것 같다. 이 배합이 바로 플로베르, 니체, 미켈란젤로, 피카소 등과 같이 세계를 창조하는

37　John Murray, *Raphael: His Life and Works*, London, 1885, vol. 2 pp. 500−501.

38　Philippe Brenot, p. 10.

사람들에게 활력을 불어넣었다."³⁹는 것이다.

광적인 일벌레들이었고 일중독자들이었던 라파엘로와 미켈란젤로, 전자의 열정이 편집증(paranoia)적이었다면 후자의 그것은 분열증(schizophrenia)적이었다. 하지만 그들 가운데 정신적 기질장애를 더 드러낸 인물은 미켈란젤로였다. 미켈란젤로의 평전을 쓴 로맹 롤랑도,

> "그는 염세 사상과 피해망상으로 괴로워했다. 휴식 없는 작업에 짓눌려 그는 갖가지 망상과 의혹에 떨게 된 것이다. 그는 적을 의심할 뿐만 아니라 친구도 친족도 형제도 양자마저도 의심하게 되었다. 그들 모두가 자기의 죽음을 기다리고 있을 거라고 생각했다. 모든 것이 그를 불안하게 했다. 그는 스스로 말했듯이 '우울보다는 광기의 상태'에서 살고 있었다."⁴⁰

라고 적고 있다. 한마디로 말해 그는 정신적으로 복잡 미묘한 기질장애자였다는 것이다.

1553년 그의 전기를 쓴 제자 콘디비(Condivi)도 "그의 줄기찬 정력은 그를 인간사회에서 거의 격리시켜 놓았다."⁴¹고 말했다. 그는 항상 고독했다. 누구도 믿고 사랑할 몰랐던 그는 남을 미워했던 만큼 남에게 미움도 받고 살았다. 그 때문에 그의 삶 그 자체가 슬픔과 비극이었다. 이와 같은 광인적인 숙명은 바로 그 자신이었다.

39 앞의 책, p. 11.
40 로맹 롤랑, 이정림 옮김, 『미켈란젤로의 생애』, 범우사, 2007, p. 17.
41 앞의 책, p. 18.

롤랑은 무엇보다도 그의 '우유부단'을 병적 기질로 지적한다. 그의 전 생애의 비극과 불행을 설명하는 열쇠는 그 자신의 성격적 결함과 의지의 결핍에 있었다는 것이다. 그가 완성한 것이라고는 아무 것도 없었다. 그는 매사에 쉽게 싫증을 느꼈기 때문이다. 교황 율리오 2세마저도 미켈란젤로 같은 '천재의 변덕'에는 넌더리가 난다고 푸념할 정도였다.

심지어 미켈란젤로는 자신조차도 "오오, 신이여, 신이여! 내 속에 있으면서 나보다 힘이 센 이 존재는 도대체 무엇입니까? 오오, 제발 내가 나 자신에게로 다시 돌아가지 않게 하여 주십시오."[42]라고 절규하는 염세주의자였다. 그럼에도 불구하고 롤랑은 그를 가리켜 "이탈리아에 있어 '천재의 화신'이었다. 만년에는 르네상스의 마지막 사람으로서 지난 한 세기 동안의 영광을 혼자 몸에 안고 있었다."[43]고 평한다.

부활을 다시 묻다

하지만 그 한 세기 간의 '르네상스'(re-naissance), 그사이에 무엇이 다시 태어났단 말인가? 굳이 따져 보지 않더라도 서양사에서 르네상스를 꽃피웠던 그 한 세기만큼 광기에 찬 세기도 드물었다. 1475년에서 1564년에 이르는 89년 동안 미켈란젤로가 살다 간 피렌체와 로마는 어디보다도 광기와 간계가 난무한 지역이었다. 나아가 이탈리아는 '과연 르네상스(부활)의 현장이었나?'라고 질문할 만큼 비정상적이고 광적인 공간이었다.

그곳의 경제적 부를 제외하곤 어느 것도 제대로 되살아나지 않은, 그래서 부활이라기보다 억압 속에서 해방을 몸부림치던 혼돈의 현장이었다. 예컨

42 앞의 책, p. 21.
43 앞의 책, p. 109.

대 라파엘로가 요절한 곳이 거기였고, 미켈란젤로가 죽을 때까지 불안에서 벗어나지 못한 땅이 그곳이었다. 눈감는 순간까지 몸부림치던 라파엘로의 짧은 생애, 그리고 시대에 적응할 수 없었던 미켈란젤로의 일생이 바로 혼돈이었다. 강박증과 편집증 같은 기질의 라파엘로나 우울증과 불안감에 시달렸던 미켈란젤로의 삶이 모두 시대가 낳은 결과물이었고, 시대를 비추는 거울이었다.

물질적 풍요가 가져다준 그 광기의 시대가 천재들의 무리를 낳았을 뿐 천재들의 집단이 의도적·자발적으로 그 시대를 만들지는 않았다. 그것은 무엇보다도 부와 통치 권력까지 손에 쥔 종교(교황들)의 초권력적 위세가 미처 경험해 보지 못한 세상으로 바꿔 놓으려는 욕망으로 분출했던 탓이다.

이를테면 라파엘로와 미켈란젤로가 살다 간 교황 율리오 2세와 레오 10세의 천하가 그 지경이었다. 그들은 왜 하나같이 천재들을 곁에 두고자 했을까? 그들은 무슨 까닭에 천재들의 후원을 자청했을까? 천재들은 부와 결탁하여 부활한 그 절대권력의 수혜자였을까, 아니면 피해자였을까?

동서고금을 막론하고 부를 손에 쥔 권력자(교황)들이 누리고자 하는 욕망의 대상은 민초들의 애환과는 무관한 건축과 미술에 의한 호사이다. 피렌체와 로마의 웅장한 로지아와 두오모, 교황의 바실리카와 카펠라, 그리고 그 안을 치장한 화려하기 그지없는 프레스코 그림들과 조각품들을 보라. 그것들은 무엇을 부활시킨 증표란 말인가?

사회적 동물인 인간은 성공할수록 내심에서 과시 욕망부터 먼저 꿈틀대게 마련이다. 참을 수 없는 권세리비도가 세상을 가능한 한 능욕하고 싶어 하는 것이다. 욕망의 배설물을 미화하기 위해서다. '출세'(부활을 포함)를 알리기 위해 건축가와 미술가들이 '애호와 후원'의 미명하에 권력 앞에 소

환되는 까닭도 거기에 있다. 그래서 대부분의 성공한 통치자들은 스스로 간계를 부리거나 이성의 간계에 넘어간다.

그 간계에 걸려들면 역사도 착각하거나 실수한다. 예술의 역사는 더욱 쉽게 왜곡되는 것이다. 본디 기록으로서의 역사는 '강자의 논리'이고 '힘(권력)의 논리'일 수밖에 없기 때문이다. 강자들에게는 그것보다 더 이롭고 이익이 되는 묘수도 있을 수 없다. 그 때문에 (르네상스의 역사처럼) 역사는 과거의 교훈이고 진실인 양 이데올로기가 되고 프로파간다가 되기 일쑤이다. 아날학파의 역사가 마르크 블로흐가 '역사를 위한 변명'을 대신할 수밖에 없었던 까닭도 거기에 있다.

또한 변명으로 대신해야 할 역사에서는 이른바 '인식소'(episteme)도 마찬가지이다. 예컨대 새로운 출발이 아닌 과거를 재생하려는 역사에, 그것도 자발적으로 참여한 것이 아니라 교황에 의해 유인되었거나 동원되었던 건축가들과 미술가들이 그러하다.

역사를 왜곡시켜 온 강자들이 아전인수 격으로 자랑하는 '르네상스'—르네상스라는 애초에 그리스어에서는 단지 '소생'만을 뜻하지 않고 새로운 것으로의 '재출발'을 나타내는 단어였다. 특히 14세기에 기적설화 40개를 모아 놓은 사료집인 『노트르담의 기적』 이래 죽은 자의 '재생'을 의미한다. 프랑스어에서 지금도 renaissance와 régénération(재생)을 동의어로 사용하고 있는 까닭도 거기에 있다. 하지만 그리스어에서 유래한 신학용어로서의 르네상스는 '예수의 부활'을 의미하는 '파란제네지'라는 단어를 프랑스어식으로 사용한 것이었다—를 역사적 에피스테메의 착오이거나 소수자를 위한 인식소라고 말할 수밖에 없는 까닭도 거기에 있다. 적어도 교황들의 도시 로마의 르네상스가 그러했다.

그 르네상스는 브루넬레스키, 기베르티, 미켈레쪼, 브라만테, 레오나르도 다빈치, 보티첼리, 라파엘로, 산갈로 형제, 미켈란젤로, 조르조 바사리, 마키아벨리 등 당시의 천재적인 건축가와 미술가들, 문인과 사상가들이 기꺼이 만들어 낸 문예부흥이 아니었다. 도리어 그것은 코시모 데 메디치, 위대한 자 로렌초 데 메디치와 같이 인문주의적 엘리트들보다도, 교황 율리오 2세, 레오 10세—르네상스의 진정한 시작을 이때부터라고 주장하는 이도 있다—등과 같이 종교적 권위와 통치 권력을 가진 소수의 강자들에 의한, 강자들을 위한, 강자들의 피상적인 '프로파간다'임을 부정하기 어렵다.

그렇다면 르네상스의 의미는 무엇인가? 그것은 무엇의 소생이고, 누구의 부활이었나? 한마디로 말해 거기에 진정한 의미의 부활이나 새로운 것으로의 재출발은 없었다. 그 때문에 히브리어 학자인 르낭(Renan)은 『예수의 생애』(Vie de Jésus, 1863)에서 르네상스를 언어문학에만 국한시켜야 한다고까지 주장한다. 이렇듯 그 역사는 그렇게 등록하고 싶어 하는, 그렇게 함으로써 가늠하기 어려운 이익을 역사 속에서 보장받고 싶어 하는 기록의 주체들(특히 당시의 기독교인들과 성직자들)에 의해 미화된 역사일 뿐이다.

그 때문에 네덜란드 출신의 인문주의자 에라스무스도 르네상스 시대의 이탈리아를 직접 체험하며 쓴 『우신예찬』에서 이같이 말한다.

"기독교인들은 하나같이 어리석은 행동들이 차고 넘치는 삶을 내내 살아가고 있으나 성직자들은 이로부터 무언가 이익이 생긴다는 것을 잘 알고 있기 때문에 이런 어리석음을 기꺼이 허락하며 심지

건축을 철학한다

어 조장까지 합니다."[44]

그 이익과 무관한 곽외(郭外)의 관망자들에게만이라도 한 세기 동안 건축과 미술의 천재들을 빨려들게 했던 복잡 미묘한 욕망의 와류(渦流) 현상에 대한 다른 평가와 다른 에피스테메, 그리고 다른 표현이 필요한 까닭이 거기에 있다. 웅장하고 거대한 건물들과 화려하기 그지없는 미술품들은 르네상스를 웅변하는 것이 아니라 고대의 모방을 변명하고 있는 것임에 틀림없다. 피렌체, 로마 등지에 성체현시물로서의 돔들이 존재하는 한 고고학적 유물의 역사는 '인본주의의 부활'에 대한 변명을 피할 도리가 없을 듯하다.

개인적 욕망과 집단적 광기의 이중주

르네상스는 과연 신의 섭리와 의지로부터 인간 이성의 부활인가? 이성은 얼마나 믿을 만한가? 우리는 이성을 어디까지, 어느 정도나 신뢰할 수 있을까? 이성은 욕망을 조정하거나 제어할 수 있을까? 특히 피렌체를 비롯한 이탈리아의 지배자들은 욕망의 유혹 앞에서 얼마나 이성적일 수 있었을까?

다행히 15세기 들어서 적어도 피렌체에서만은 인본주의적 이성의 회복과 신뢰가 되살아나거나 새 출발하려는 상전이 현상이 두드러졌다. 금융업의 부호가 된 메디치 가문이 그 중심이자 원동력으로 등장했던 것이다.

플라톤 철학의 부활로 아리스토텔레스의 철학에 기반하여 중세 천년을 지배해 온 스콜라주의 신학의 세계에서 피렌체를 인본주의 철학과 인문학의 메카로 만들고 싶어 했던 코시모 데 메디치의 가문만이라도 신성의 반복

44 에라스무스, 김남우 옮김, 『우신예찬』, 열린책들, 2011, pp. 102-103.

적 소생이나 부활 대신 이성의 새 출발을 소망하고 갈망해 왔다.

예컨대 1439년 7월 코시모가 종교회의의 개최를 구실로 가톨릭 교회가 굳게 자리 잡아 온 피렌체에 플라톤 철학에 기반한 동방의 비잔틴 교회를 과감히 초대한 경우가 그러하다. 그는 오랫동안 아리스토텔레스의 일원론적 형이상학에 기반한 스콜라주의 신학이 공고히 자리 잡아 온 서방세계에 이데아계와 가상계라는 이원론적 세계관에 기초한 플라톤 철학을 추구하는 동방의 바람을 불러들여 일종의 철학적·종교적 충격 효과를 기대했던 것이다.

그 피렌체 종교회의는 동방과 서방 간의 단순한 종교회의가 아니었다. 플라톤 철학의 부활을 알리는 신호이자 수면제와 같은 스콜라주의에 의해 깊이 잠들어 있는 피렌체를 비롯한 서방인들을 '독단적인 잠'(Le sommeil dogmatique)에서 깨어나게 하는 경고 사이렌과도 같은 것이었다. 그것은 베노초 고촐리의 〈동방박사의 행렬〉(1459-1460)과 보티첼리의 〈동방박사의 경배〉(1475)에서 보듯이 코시모가 기획하고 연출한 역사적 드라마나 다름 없었다.

베노초 고촐리, 〈동방박사의 행렬〉, 1459-1460.　　　　보티첼리, 〈동방박사의 경배〉, 1475.

비잔틴 교회 대표단의 일원이었던 플라톤 철학의 대가 게미스토스 플레톤의 강의에 감명받은 코시모는 그 이후 자신의 집에서 밤마다 플라톤 철학에 관한 강좌를 열기까지 했다. 실제로 그는 피렌체 종교회의를 유치하기 이전인 1434년에 이미 피렌체 근교의 카레지에 있는 자신의 별장을 〈아카데미아 플라토니카〉로 만들기로 마음먹고 기베르티의 제자 미켈레쬬에게 르네상스의 정신적 산실이 될 〈아카데미아 플라토니카〉의 공사를 맡겼다. 그렇게 해서 중세풍의 별장은 르네상스의 철학적 재생을 위한 소박하고 우아한 자태의 기념비적 보금자리로 탈바꿈한 것이다.

그 이후부터 그곳에서는 신플라톤주의 철학자들인 마르실리오 피치노를 비롯하여 피코 델라 미란돌라, 아뇰로 폴리치아노, 시인 브라체시와 란디노 등이 모여 플라톤철학을 연구하고 토론하며 이성주의 철학의 부활운동이 활발히 전개되었다. 그들은 1469년부터 1474년까지 연구한 내용을 집필하여 18권의『플라톤 신학』(Theologia Platonica)이라는 총서까지 발간할 정도로 고대 인문주의의 부활에 적극적이었다. 특히 코시모는 그곳에 기독교와 무관한 사람만 출입을 허가할 정도로 종교와 거리 두기 하며 인문주의의 순전한 부활에 철저했다. 그는 플라톤 철학과 인문주의의 계몽운동에 앞장섰던 것이다.

또한 코시모는 시간 있을 때마다 자신을 낮춘다는 의미에서 언제나 말 대신 당나귀를 타고 아카데미아에 나타나 학자들과 토론하기를 즐겼다. 그의 겸양지덕은 심지어 죽음의 방식에도 예외일 수 없었다. 1464년 그는 의도적으로 아카데미아가 낳은 신플라톤주의의 상징 인물인 마르실리오 피치노가 임종을 지켜보는 가운데 그곳에서 자신의 죽음을 맞이했다. 범상치 않은 한 인간의 죽음을 지켜본 철학자 피치노는 평생의 후원자였던 코시모의 일생

에 대해 다음과 같은 추모의 글을 남겼다.

"내게는 아버지가 두 분 계셨다. 한 분은 나를 이 세상에 태어나
게 하신 의사였고, 또 다른 한 분은 내게 새로운 생명을 주신 코시모
데 메디치이시다. 나는 플라톤에게 큰 빚을 졌지만 코시모에게 진
빚도 그에 못지않다. 내가 탁월함의 의미를 플라톤을 통해 개념적
으로 배웠다면 코시모를 통해서는 그의 삶 자체에서 배웠다."[45]

또한 피렌체의 시인이자 작곡가인 안셀모 칼데로니(Anselmo Calderoni)도
그를 추모하는 글에서 어떤 성직자보다도 더 헌신적이었던, 마치 피렌체의
구세주 같았던 그의 삶에 대해 다음과 같이 칭송했다.

"오, 모든 세상 사람들의 빛이여, 모든 상인들의 빛나는 귀감이
여, 모든 착한 근로자들의 참된 친구여, 탁월함을 추구하는 피렌체
인들의 명예여, 가난한 자들의 친절한 봉사자여, 고아와 과부들의
구원자여, 토스카나 지방의 철통같은 방패여!"[46]

그뿐만 아니라 코시모의 후원을 받아온 피렌체 출신의 인문학자 마키아
벨리도 말을 타면 길에서 만나는 주민보다 자신을 낮출 수 없기 때문에 당
나귀만을 고집하며 주민과 어울리고 겸손하게 살아온 코시모의 일생을 이
렇게 평가했다.

45 김상근, 『사람의 마음을 얻는 법』, 21세기북스, 2011, pp. 122−123. 재인용.
46 앞의 책, p. 101. 재인용.

"그는 대단히 사려 깊은 사람이었다. 외모는 중후하며 예의바르고, 덕망이 넘쳤다. 초년은 고통과 유배와 신변의 위협 속에서 지냈으나 지칠 줄 모르는 관대한 성향으로 모든 정적을 누르고 백성에게 큰 인기를 얻었다. 큰 부자이면서도 살아가는 모습은 검소하고 소탈했다."[47]

한편 건축에 대한 코시모의 생각도 그의 검소한 인품과 크게 다르지 않았다. 그는 젊은 시절부터 자주 드나들던 비잔틴 제국의 도시들과 수도원 등지에서 수집해 온, 학술적 가치가 높아 보물 같은 서적과 고문서들을 보관하기 위해 미켈레쪼를 통해 1443년 산 마르코 수도원 안에 도서관을 지었다. 나중에 로렌초 데 메디치는 이 도서관을 미켈란젤로의 설계로 확장하여 지금의 메디치 도서관으로 탈바꿈시켰다.

그 밖에도 코시모는 평생 동안 피렌체를 새로운 도시로 변모시키기 위한 건축프로젝트에 금화 66만 플로린 이상의 거액을 지원했다. 하지만 그는 자신의 가문을 위한 저택의 공사에는 그렇게 하지 않았다. 그는 당대 최고 건축가인 브루넬레스키에게 맡긴 설계안이 너무 거창하다고 생각한 나머지 이를 받아들이지 않았다.

그 대신 그가 작은 규모의 검소한 모양으로 설계한 미켈레쪼의 안을 채택한 피렌체는 1493년에 하르트만 셰델이 그린 〈피렌체 전경〉에서 보듯이 두오모를 중심으로 잘 정돈된 단아하고 평온한 모습의 도시로 변모되었다.

이렇듯 겸손한 현자의 인품으로 피렌체의 분위기를 바꿔 놓던 '코시모 효

47 앞의 책, pp. 99-100. 재인용.

하르트만 셰델, 〈피렌체 전경〉, 1493.

과'는 시간이 지날수록 더욱 두드러져 갔다. 이를테면 보티첼리의 〈프리마베라〉(1477), 〈동방박사의 경배〉(1482), 〈베누스의 탄생〉(1485) 등만 보아도 15세기의 피렌체 사람들이 얼마나 코시모의 효과에 젖어들고 있었는지를 알 수 있다. 나아가 그들이 얼마나 야훼에 의한 창세의 섭리에 이의를 제기하며 인본주의의 고대 그리스 사회를 그리워했는지를 짐작하기도 어렵지 않다.

　이러한 변화의 분위기는 1464년 코시모의 죽음 이후 더욱 속도를 내며 인문학과 예술을 망라하여 피렌체의 문예적 정서를 바꿔 놓았다. 피렌체는 코시모의 리더십을 물려받은 로렌초 데 메디치를 '위대한 자'(Il Magnifico)로 추앙하며 진정한 봄을 맞이한 것이다. 로렌초의 영도하에 피렌체는 고대 그리스·로마 문화에 열광했다. 플라톤의 저서를 번역하고 연구하는 붐이 일어나고, 대학에서는 그리스어의 강좌가 개설되었다.

　산드로 보티첼리는 〈베누스의 탄생〉이나 〈프리마베라〉에서 보듯이 주로 이교적인 주제의 그림들을 그렸는가 하면, 피렌체의 예배당에서는 설교하

는 신부들조차 『변신 이야기』를 쓴 고대 로마의 시인 오비디우스를 인용하기에 이르렀다. 특히 코시모에 이어서 아들 피에로, 그리고 손자 로렌초에 이르기까지 그들이 임종을 맞이한 곳은 화려한 피렌체궁도 아니고 교회도 아니었다.

이렇듯 그들은 모두 카레지 별장에서 아카데미아의 학자들과 예술가들이 지켜보는 가운데 마지막 숨을 거두었다. 피렌체의 르네상스가 메디치의 르네상스였고, 15세기가 '메디치 신드롬'의 세기였던 까닭도 다른 데 있지 않다. 그들은 피렌체의 르네상스를 위한 순교자 같았던 것이다.

심지어 로렌초 데 메디치가 죽은 뒤 메디치 신드롬은 교황 율리오 2세가 라파엘로에게 주문한 성 베드로 대성당의 벽화에도 소리 없이 배어들었을 정도였다. 다시 말해 16세기 초 약관 21세의 라파엘로가 제작한 〈아테네 학당〉이나 〈파르나소스산의 전경〉에서 보여 준 향수가 그것이었다. 대성당의 실내장식이었지만 적어도 그것들에서만이라도 라파엘로는 아테네의 집단 지성과 고대 그리스인들의 문예사랑에 대한 노스탤지어를 적시했다. 〈아테네 학당〉의 한복판에 서 있는 플라톤과 아리스토텔레스의 손에 『티마이오스』와 『윤리학』이 쥐어져 있다는 사실만으로도 고대정신의 부활에 대한 갈망을 상징하고도 남는다.

또한 위대한 자 로렌초의 예술가에 대한 지원은 라파엘로에게 국한된 것이 아니었다. 1492년 4월 8일 로렌초가 죽기 전까지 미켈란젤로에 대한 애정과 지원은 그 이상이었다. 1490년 소년 미켈란젤로와 로렌초의 해후는 지극히 운명적이었다. 로렌초가 문화정책의 추진을 위한 인재양성소로 설립한 산 마르코 정원학교(피코 델라 미란돌라도 이 학교 출신이다)에 입학하여 정원에서 농경과 목축의 풍요를 가져다주는 전원의 신 '파우누스의 두

상'을 대리석으로 조각하던 도중 이곳을 산책하던 로렌초의 눈에 띄어 양자로 입양되는 행운까지 얻게 되었기 때문이다.

당시 납작코에 히죽거리며 웃고 있는 이빨 빠진 파우누스의 익살스런 표정을 보고 소년 미켈란젤로의 천재적 재능에 감탄한 로렌초가 소년의 아버지 로도비코의 동의를 얻어 소년을 양자로 받아들였고, 그때부터 소년도 메디치의 대저택에서 당대 최고의 가정교육을 받을 수 있었다. 그곳에서 그에게 정신적 영향을 가장 크게 미친 것은 당연히 플라톤 철학이었다. 그는 2년간(15세~17세) 로렌초의 동갑내기 둘째 아들 조반니 데 메디치—1513년 교황 레오 10세가 되었다—와 함께 메디치 가문의 가정교사였던 철학자 마르실리오 피치노를 비롯하여 폴리치아노, 미란돌라에게 플라톤 철학을 배우는 행운을 누릴 수 있었다.

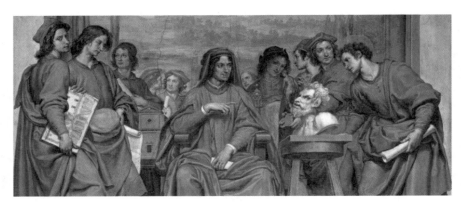

오타비오 바니니, 〈위대한 로렌초와 예술가들〉, 1635. (오른쪽 끝의 인물이 미켈란젤로다)

하지만 그에게 주어진 철학과 인문주의, 그리고 자유학예에 대한 학습의 기회는 거기까지였다. 그는 로렌초의 사망으로 그곳을 떠나야 했기 때문이

건축을 철학한다

다.[48] 메디치 가문이 피렌체의 르네상스에 미친 효과는 그리 오래 지속되지 않았다. 피렌체 시민들로부터 '위대한 자'라는 최대의 경칭이 주어진 로렌초의 사망 이후 미켈란젤로 개인의 삶뿐만 아니라 피렌체의, 나아가 이탈리아의 사정마저도 바뀌기 시작했기 때문이다.

1494년 9월 21일 나폴리의 왕위 계승권을 주장한 프랑스의 왕 샤를 8세가 3만 대군을 이끌고 알프스를 넘어 말을 타고 피렌체에 입성한 것이다. 그는 열흘 동안 피렌체에 머물다 떠났지만 11월에는 결국 메디치 가문이 권좌에서 축출당하는 수모를 겪어야 했다. 이에 겁먹은 미켈란젤로도 베네치아를 거쳐 볼로냐까지 도망치고 말았다.

신플라톤주의의 분위기도 고사 직전에 놓이는 위기 상황을 맞이했다. 예컨대 플라톤의 생일에 열렸던 '플라톤의 향연'이 1200년 만인 1468년 11월 7일을 기해 부활되기는 했지만 더 이상 지속이 불가능해진 경우가 그것이다. 한마디로 말해 피렌체의 르네상스를 꽃피워 온 인본주의의 근본적인 부활은 그 동력인을 잃게 되었다. '위대한 자' 로렌초의 죽음 이후 피렌체에서는 플라톤 철학을 통한 새로운 세계관과의 융합을 추구하며 정신적 지남(指南)의 구실을 해 오던 신플라톤주의도, 나아가 르네상스의 시대정신도 그 지향점을 더 이상 유지하기 어렵게 된 것이다.

이러한 사정은 라파엘로나 미켈란젤로 개인들에게도 마찬가지였다. 그들의 인생 역정도 부모를 잃은 고아처럼 표류하기 시작했다. 실제로 조실부모(어머니는 8살에, 아버지는 11살에 사망)한 라파엘로와 여섯 살에 어머니를 잃은 미켈란젤로에게도 잠재해 있던 이른바 '파에톤 콤플렉스'(Phaëthon

48 Cristina Acidini, *Michelangelo*, 'La formazione e gli inizi di un artista universale', Giunti, 2016, p. 8.

complex)—15세 이전에 적어도 부모 중 한 명 이상을 여원 경우 사랑과 관심에 대해 만족할 줄 모르는 욕구로 인한 고독, 비정상적인 예민함, 우울증, 미신에 사로잡힘, 금욕이나 (성적) 과격함, 죽음에 대한 과도한 반응 등을 나타낸다[49]—가 그들을 본격적으로 괴롭히기 시작한 것이다.

1464년 마르실리오 피치노가 자신에게 정신적 생명을 주신 또 한명의 아버지 코시모의 죽음에 대해 애도하던 슬픔이 이번에는 로렌초의 죽음으로 그들에게도 찾아온 것이다. 이때부터 정신적 지남 기능의 상실로 인해 그 이후 내면에 숨어 있던 고아적 광기는 그들의 천재성을 부추기면서도 안팎으로 충돌하기 일쑤였다.

로렌초의 저택을 떠나온 뒤 미켈란젤로의 천재적 능력에 눈독을 들인 이들은 절대권력자인 교황들이었다. 예술을 지원한다는 구실로 교황들은 그를 자유롭게 놓아두지 않았다. 그 이후 대부분의 건축가와 미술가들과 절대권력과의 관계는 르네상스 이전의 상태로 되돌아가는 형국이었다.

미켈란젤로에게도 행운은 잠시였다. 13세에 당시 피렌체 최고의 화가였던 도메니코 기를란다요의 제자가 되었지만 스승의 투기심과 이성적 간계—회화에 대한 그의 뛰어난 재능에 놀란 나머지 자신이 회화를 가르치기보다 아예 로렌초의 조각학교로 보낸 것이다—에 의해 뜻하지 않게 조각에 입문한 뒤 잠시 메디치 가문에서의 호사를 누렸을 뿐이었다. 그 이후 그의 삶은 비극적 여정이나 다름없었다.

불가피하게 독립한 지 4년이 지난 뒤 그는 샤를 8세가 파견한 프랑스 대사인 추기경 장 빌에르 드 라그롤라로부터 〈피에타〉의 조각을 의뢰받고 피

49　아놀드 루드비히, 김정휘 옮김, 『천재인가 광인인가』, 이화여대출판부, 2005, p. 71.

렌체를 떠나 처음으로 로마 여행에 나섰다. 하지만 자신도 모를 형극의 길이 그를 기다리고 있었다. 공교롭게도 피렌체를 떠나 한 덩어리의 대리석을 처음 조각한 그의 〈피에타〉는 이미 성모의 슬픈 표정 속에 6살에 어머니를 여읜 미켈란젤로 자신의 운명이 투영되기라도 했듯이 앞으로 전개될 자신의 삶에 대

미켈란젤로, 〈피에타〉, 1497-1499.

한 슬픔의 전조와도 같아 보였다.

　권력의 정글과도 같은 로마가 문제였다. 1505년 초 성 베드로 대성당에 전시된 이 작품을 보고 깊은 감명을 받은 교황 율리오 2세는 결국 그를 매수하듯 바티칸으로 불러들였다. 이렇듯 르네상스 기간 중 긴장감 있게 진행된 천재들의 열정과 광기는 '메디치 효과'가 소실되는 속도보다 더 빠르게 교황들의 욕망과 간계 속에 휘말리며 '길항의 광시곡'(狂詩曲)을 그들과의 이중주로 연주해야 했다. 인본주의의 부활을 향해 달려야 할 르네상스는 궤도 이탈을 시작한 것이다.

　1503년 율리오 2세는 교황에 선출되자 우선 자신의 묘당부터 지을 생각을 하고 2월 말 재무장관인 프란체스코 알리도시 추기경을 피렌체에 보내 뛰어난 장인의 일 년치 임금에 해당하는 금화 1백 플로린을 선불하며 미켈

란젤로를 로마로 소환했다. 교황은 20년간 교황청의 건축가로 일해 온 줄리아노 다 상갈로의 추천을 받아 그에게 로마의 초대 황제인 '아우구스투스의 영묘'(Mausoleo di Augusto)보다 더 큰 초대형 묘당을 건립할 것을 명령했다.

교황은 욕망의 경쟁 상대로서 적어도 고대 로마의 초대 황제를 상정한 것이다. 생전에 자신의 위업을 과시하기 위해 건축광의 기질을 마음껏 발휘했던 아우구스투스 황제는 죽은 지 천오백 년이 더 지난 뒤에도 그에 못지않은 교황 율리오 2세의 야욕에 소환되는 수모를 당한 셈이다.

죽음과 주검에 대한 교황 율리오 2세의 세속적 야망은 메디치 가문의 임종 사례와는 너무도 달랐다. 한마디로 말해 평신도나 속인들보다도 못한 것이었다. 그는 교황의 자리에 오르자 기다렸다는 듯이 동서고금을 막론하고 힘 있는 권력자들이 보여 온 무덤방 경쟁의 역사에 뛰어드는 어리석음을 드러냈던 것이다. 절대권력자들이 공통적으로 지니고 있는 치우병(痴愚病)의 징후, 즉 현세적 영화를 내세로 연장하려는 주검에 대한 환상적 욕망이 그에게도 예외 없이 작용한 탓이다.

에라스무스가 1509년 이탈리아를 여행하며 단숨에 써 내려간 『우신예찬』에서 '기독교는 치우신(痴愚神)과 혈연관계에 있다.'고 조롱했던 까닭도 거기에 있다. 그가 거기서 보내는 신랄한 조소의 대상은 성직자의 어리석음이었다. 플라톤의 철학이야말로 죽음을 위한 준비라고 정의한 그는 동굴의 비유를 들어 플라톤 철학과 예수의 가르침 사이의 긴밀한 유사성을 주장하면서[50] 교황의 부유함과 오만함만큼 어리석음을 조롱한 것이다. 그 때문에 그는 교황 율리오 2세야말로 바로 성 베드로에 의해 천국에 들어가지 못한다

50 에라스무스, 김남우 옮김, 『우신예찬』, 열린책들, 2011, p. 190.

건축을 철학한다

는 풍자적인 내용으로 『추방된 율리오』까지도 썼다.

결국 율리오 교황의 명에 따라 미켈란젤로는 어쩔 수 없이 스스로 '영묘의 비극'이라고 부른 일을 떠맡게 되었다.[51] 그는 교황의 어리석은 야욕에 따라 밑면의 폭이 10.80m×7.20m, 높이 15m 크기의 피라미드 형태로 치우신의 천국이 될 거대한 무덤방인 3층짜리 묘당을 설계했다.

설계대로라면 그것은 맨 아래층을 8개의 승리상과 16개의 노예상의 나신상들로 가득 채운 뒤 그 위에 지상과 천상의 중개자 역할을 할 모세와 바울, 레아와 라헬이 자리하고, 맨 위층에 미소 짓는 천사와 울고 있는 천사가 교황의 관을 받쳐 들고 있고 있다.

교황 율리오 2세의 상을 비롯하여 40개 이상의 조각상들로 채워 지금까지 세워진 어느 것보다도 웅장하면서도 예술미가 넘치는 건축물이었다. 계약서에 따르면, 미켈란젤로는 조각가나 금세공사의 평균 수입의 열 배에 해당하는 금화 1,200 두카트의 연봉과 더불어 완공 사례로서 1만 두카트를 더 받기로 되어 있었다.

이를 위해 그는 우선 피렌

라파엘로, 〈교황 율리오 2세〉, 1512.

51　　로스 킹, 신영화 옮김, 『미켈란젤로와 교황의 천장』, 도토리하우스, 2020, p. 14.

체에서 1백 킬로미터나 떨어진 대리석의 주산지 카라라 채석장에서 8개월에 걸쳐 그 유명한 흰색 대리석의 운반 작업부터 해야 했다. 그는 이듬해 초까지 화차로 무려 90대분의 대리석을 로마까지 옮겨다 성 베드로 성당 앞의 작업장에 쌓아 올렸다. 교황은 이를 보고 흥분과 감격을 감추지 못한 나머지 바티칸궁의 회랑과 미켈란젤로의 작업장 사이를 연결하는 자신만의 비밀 통로를 만들어 자주 이 대형공사를 직접 구경하곤 했다.

하지만 교황의 변덕도 그리 오래가지 않았다. 공사에 필요한 대리석들이 로마에 모두 도착하기도 전에 대성당의 벽이 2미터나 기울어져 있는 오래된 성 베드로 대성당을 다시 짓는 것이 자신의 위업을 알리기에 더 적합하다고 생각했던 것이다. 그런데 교황이 자신의 영묘에 대한 집착을 뒤로하게 된 까닭이 오로지 그것뿐이었을까?

그가 이와 같이 갑작스레 변덕을 부리게 된 배후에는 천재들의 음모와 간계의 작용도 빼놓을 수 없다. 메디치 가문을 사이에 두고 그동안 피렌체 출신(프란체스코 디 조반니, 바치오 폰텔리, 산갈로 형제, 미켈란젤로, 바사리)과 우르비노 출신(라파엘로, 브라만테)의 천재들 사이에 갈등하며 대립해 온 경쟁 심리가 자연히 교황의 야심을 불붙이는 도화선으로 작용한 것이다.

미켈란젤로도 교황이 단순히 재정적인 이유만으로 영묘의 제작을 단념했다고는 생각하지 않았다. 그것은 우르비노파인 브라만테가 교황의 부름을 받은 자신을 견제하기 위해, 나아가 자신의 명예에 치명상을 입히기 위해 무엇인가 음흉한 계략을 꾸민 탓이라고 생각했다.[52]

52 앞의 책, p. 23.

실제로 브라만테는 미켈란젤로를 교황으로부터 배제시키기로 마음먹었다. 그는 미켈란젤로에 못지않게 평소 이교신앙에 대한 관심뿐만 아니라 미신까지도 많이 믿어 온 교황에게 고대 이집트의 기상신이나 우천신(벼락, 폭풍, 비)처럼 천둥 번개를 동반한 폭풍의 신 야훼—시편 (18:15)에 따르면 야훼는 폭풍을 통해서 그 힘을 드러낸다. 천둥은 그의 목소리이고, 번개는 그의 불이나 화살이라고 불렀다. 또한 출애굽기(19:16, 19)에서도 모세에게 율법을 전할 때 천둥, 번개, 두터운 안개에 의해 나타나거나 "시내산은 연기가 자욱해서 여호와께서 불 가운데서 거기 강림하시니라"—도 태초의 부정한 괴물인 라하프를 제거한 뒤에야 우주 창조의 역사를 시작했듯이 처음부터 살아 있는 사람의 묘를 만드는 것은 불길한 일이라는 괴담을 구실 삼아 영묘 건립의 계획을 취소하게 하는 대신 자신의 뜻을 성사시키고자 했다.[53]

사교술에다 계책까지 뛰어난 브라만테는 미켈란젤로가 영묘 건립으로 인해 교황의 신뢰가 두터워지는 것을 사전에 차단하기 위해서라도 교황에게 미켈란젤로의 능력으로는 도저히 감당할 수 없는 다른 과제, 즉 그가 이제까지 경험해 본 적이 없는 시스티나 예배당 천장의 프레스코 작업을 맡겨 보자고 제안했던 것이다.

미켈란젤로의 제자이자 조수였던 콘디비도 1553년에 펴낸 『미켈란젤로의 생애』에서 브라만테는 미켈란젤로가 〈피에타〉와 〈다비드〉에서 보여 주듯 이미 타의 추종을 불허할 만큼의 천부적 재능을 가진 것을 경계해 왔다. 또한 교황의 영묘라는 초대형 조각 작업을 완성하는 날이면 그는 세계 최고의

53　로맹 롤랑, 이정림 옮김, 『미켈란젤로의 생애』, 범우사, 2007, p. 35.

미술가라는 절대적인 영예를 거머쥘 것이라는 점을 두려워했다. 그 때문에 미켈란젤로가 시스티나 예배당에 대한 주문을 거부함으로써 교황의 분노를 사거나, 프레스코 작업에 겁 없이 덤벼들었다가 경험 부족으로 참담하게 실패하기를 고대했다고 적고 있다.[54]

미켈란젤로도 절친인 줄리아노 다 산갈로에게 보낸 편지에서,

> "다른 뭔가가 있습니다. 하지만 지금은 털어놓고 싶지 않군요. … 거기 그대로 있었더라면 틀림없이 내 무덤이 교황의 것보다 훨씬 먼저 세워졌을 겁니다. 물론 이렇게 단정하는 데는 그만한 충분한 근거가 있어요. 황망하게 피렌체로 도망칠 수밖에 없었던 것도 다 그 때문이랍니다."[55]

라고 토로했다. 이를 계기로 그는 브라만테가 자신의 성공을 방해하는 것은 물론 자신을 죽음에 빠뜨릴지도 모른다는 피해망상에 시달리기 시작한 것이다.

실제로 브라만테의 그와 같은 이간책으로 인해 미켈란젤로가 교황으로부터 떨어져 나가자 두 파벌 사이의 음모와 계략은 자연스레 대성당 설계책임자의 선정으로 이어질 수밖에 없었다. 교황은 본래 고대 로마 이래 최대의 건축물이 될 대성당의 설계를 교황청의 전속 설계사이자 미켈란젤로의 친구였던 (피렌체파) 산갈로에게 맡기기로 했었다.

하지만 브루넬레스키 이후에 가장 뛰어난 건축가로서 평가받아 오면서도

54 로스 킹, 신영화 옮김, 『미켈란젤로와 교황의 천장』, 도토리하우스, 2020, p. 27.
55 *The Letters of Miichelangelo*, ed. E.H.Ramsden, Peter Owen, 1963, vol.1, pp. 14-15.

욕심 많기로 소문난 브라만테가 가만있을 리 없었다. 두 사람에게 있어서 성 베드로 대성당의 설계책임을 맡는 것은 일생일대의 과업이나 마찬가지였기 때문이다.

마침내 하늘과 땅이 만나는 '중심'의 상징으로서 성전 '성 베드로 대성당'의 신축 공사가 시작되었다. 교황에 선출될 당시만 해도 폐허나 다름없었던 로마를 '세계의 중심'이자 '세계의 수도'(caput mundi)인 '성도'(聖都)로 만듦으로써 고대 그리스의 아테네가 아닌 위풍당당했던 고대 로마제국의 영광을 부활시키려는 교황의 포부가 현실화되기 시작했다.

일찍부터 성지, 즉 대지의 배꼽을 의미하는 성도는 세계의 축이 관통하는 장소이므로 하늘, 땅, 지옥의 교차점으로 간주되어 온 탓이다. 이를테면 태아가 배꼽으로부터 성장하듯이 신은 세계를 배꼽에서 창조하기 시작하여 사방으로 퍼져 나갔다는 배꼽신앙이 그것이다.[56] 그 때문에 대지의 배꼽은 세계의 중심이 되는 것이다. 교황들이 로마에 성 베드로 대성당의 건축에 그토록 집착했던 까닭도 마찬가지이다.

당시의 로마는 채소밭이 된 원형경기장을 비롯하여 기원전 27년 아우구스투스 황제가 여동생 이름을 붙여 그 안에 제우스신을 모셨지만 당시에는 생선가게가 자리를 차지한 옥타비아 회랑, 그 밖의 여러 신전들의 부러진 기둥과 무너져 내린 아치들이 곳곳에 널브러진 모습이었다.

그 때문에 교황은 로마를 피렌체가 아닌 명실상부하게 웅대한 모습을 갖춘 (예루살렘을 능가하는) 등대도시로, 나아가 '세계의 창조는 시온에서 시작되었다'는 주장을 뒤집기 위해 성지 로마를 세계의 축(axis mundi)으로 탈

56 미르치아 엘리아데, 이재실 옮김, 『종교사개론』, 까치, 1993, pp. 350-352.

바꿈시키고자 했다. 다시 말해 피렌체 중심의 인본주의 르네상스가 아닌 로마 중심의 신본주의 재건 프로젝트가 가동되었던 것이다.

교황은 성 베드로 대성당의 건립뿐만 아니라 흉물스럽게 변해 버린 로마의 재건 사업을 위해서도 브라만테를 앞장세워야 했다. 브라만테에게 로마의 영광을 부활시키기 위해 상징물이 될 만한 큰 건물들을 더 많이 짓도록 재촉하고 나선 것이다. "그는 로마를 명실 공히 가톨릭교회의 성지이자 주민과 순례자 모두에게 훌륭한 안식처가 될 수 있게 만들어 달라고 당부했다."[57]

브라만테는 바티칸궁의 미화 작업을 비롯하여 로마의 재건을 위한 도시계획, 즉 산 피에트로 광장의 중앙 분수대 설치, 3백 미터 길이의 벨베데레 정원과 그 내부 부속건물들의 설계 및 건설, 바티칸궁의 목재 돔공사, 테베레강의 새로운 다리 건설, 그 밖에 다수의 교회 복원 등 각종 토목과 건설 공사로 로마의 복원을 위해 혼신의 노력을 기울였다.

하지만 브라만테의 건축이념은 전성기 로마의 역사 속으로 되돌아가야 했다. 과거의 모습을 되찾겠다는 교황의 요구를 벗어날 수 없었기 때문이다. 그는 오로지 '과거의 현재화'라는 로마의 고고학적 재건, 즉 상징적인 유물 남기기에만 매몰되었던 탓에 결국 인식론적 장애물들의 복구와 구축에 그치고 말았을 뿐이다. 욕심 많은 건축가와 속인보다 더 세속적인 교황의 인정욕망이 하모니를 이룬 욕망의 이중주가 한동안 로마를 들뜨게 했던 것이다.

57 로스 킹, 신영화 옮김, 『미켈란젤로와 교황의 천장』, 도토리하우스, 2020, p. 30.

간계와 광기의 경연장, '시스티나'

교황 율리오 2세가 계획했던 로마 재건의 프로젝트 중 중요한 것은 바티칸 내 자신이 머물 새 거처의 벽과 천장을 프레스코화로 꾸미는 것과 시스티나 예배당의 천장을 개축하는 것이었다. 이를 위해 그는 전자를 라파엘로에게, 그리고 후자를 미켈란젤로에게 맡겨 천재게임을 즐겨 보려 했다. 그 가운데서도 하이라이트는 단연코 열병으로 급사한 교황 식스토 4세(1471-1484 재위)의 유지를 이어받아 바티칸 안에 새로운 예배당을 건립하는 것이었다. 이른바 '카펠라 파파리스'(Capella Papalis)라 불리는 시스티나 예배당의 신축이 그것이었다.

'카펠라 파파리스'는 예나지금이나 문자 그대로 교황을 위한 예배당이다. 교황은 그곳에서 열리는 추기경회의, 즉 콘클라베(Condave)를 통해 탄생할 뿐만 아니라 2-3주에 한 번씩 그곳에서 미사도 주제한다. 그 때문에 그것의 건립에 참여하려는 천재들의 음모와 간계가 교황을 중심으로 난무하게 되었다.

실제로 시스티나 예배당의 공사는 이미 1477년에 식스토 4세의 명령으로 피렌체 출신의 건축가 바치오 폰텔리가 설계를 맡아 3년 만에 완공했다. 그것의 크기도 성서에 기록된 대로였지만 외부(이미 베네치아, 제노바 등을 정복한 오스만튀르크)의 침략을 막을 수 있도록 요새와 같이 지었다. 건물 꼭대기에는 궁수 및 경계병들의 숙소까지 갖추었다.

로렌초 데 메디치도 1454년의 이탈리아 동맹(밀라노, 베네치아, 피렌체, 교황령, 나폴리가 상호 평화 유지를 위해 체결)이 실패로 돌아간 뒤 피렌체에 대해 그동안 반목해 오며 선전포고까지 했던[58] 식스토 4세 교황과 화해

58 크리스퍼 듀건, 김정하 옮김, 『이탈리아사』, 개마고원, 2001, p. 91.

의 표시로 보티첼리와 기를란다요 등 피렌체의 화가들을 보내 프레스코 작업을 지원했다.

하지만 1504년 봄, 시스티나 예배당에 불길한 징조가 나타났다. 요새처럼 육중하고 견고하게 설계된 천장이 교황 율리오 2세가 선출된 지 몇 달 지나지 않았을 무렵에 크게 갈라지고 만 것이다. 예배당의 남쪽이 육중함을 견디지 못하고 지반침하로 인해 2미터나 기울어지면서 천장의 균열이 크게 발생했다.

성 베드로 대성당의 재건축을 결심한 교황은 비용을 마련하기 위해 1507년 예수의 대리자로서 은전을 베푸는 교서를 공표하는 한편 피렌체로 피신한 미켈란젤로를 불러들이기로 했다. 교황의 친구이자 미켈란젤로의 후원자였던 추기경 알리도시가 중재자로 나섰다. 1508년 5월, 결국 미켈란젤로는 시스티나 예배당 천장의 프레스코를 위해 알리도시를 통해 선불로 오백 두카트를 받고 로마로 돌아왔다.

교황도 이때를 기다렸다는 듯이 (브라만테의 건의대로) 프레스코 기법을 전혀 모르는 조각가 미켈란젤로에게 거의 불가능할 일이라고 생각하면서도 위험하고 어려운 작업을 명령했다. 교황은 "나는 미켈란젤로가 인물을 그려 보지 못했기 때문에 이 작업을 할 의사가 없다고 생각합니다."라는 브라만테의 견해도 무시하고 자신의 생각대로 그에게 맡길 것을 고집했다. 미켈란젤로에 못지않게 변덕스럽고 괴팍한 성격의 "교황은 마치 그가 할 수 없는 일을 명하는 것이 즐거운 듯하였다".[59]

18미터 높이에서 공사하기 위한 비계(飛階, 영어: scaffolding)의 설치 방법

59 로맹 롤랑, 이정림 옮김, 『미켈란젤로의 생애』, 범우사, 2007. p. 40.

에서부터 이들 간의 수 싸움이 또 한 번 벌어졌다. 이를 위해 교황은 브라만테를 끌어들여 비계 설치의 효과적인 방안을 주문한 것이다. 교황은 골탕을 먹이기 위해 미켈란젤로에게 프레스코를 맡기자는 브라만테의 속셈을 간파하고 있던 터였기 때문이다.

하지만 미켈란젤로는 고심 끝에 브라만테가 제시한 설치안을 신통치 않게 생각한 나머지 교황에게 그의 제안이 실현 불가능하다고 설명했다. 그러자 교황은 미켈란젤로에게 직접 설치해 보도록 권하며 적수 간의 경쟁심을 이용해 보려 했다. 미켈란젤로는 건축에는 문외한이었지만 브라만테와의 게임에 대한 승부욕 때문에 천장 아래서 벌이는 서커스에 기꺼이 몸을 던져 보기로 작심했다.

그는 천장에 구멍을 뚫고 목재의 비계를 공중에 매다는 브라만테의 방식과는 반대로 바닥에서 계단식으로 오르는 아치를 만들어 연결하는 육교형의 비계 설치안을 내놓았다. 이것은 브라만테의 설치 방식보다 더 안전하고 효율적이었다. 미켈란젤로의 기지가 돋보인 덕분에 화가와 미장이들도 천장의 한구석도 빠짐없이 철거와 보수 작업을 제대로 할 수 있게 되었다. 브라만테에 대한 미켈란젤로의 승리였다.

다음 경쟁 상대는 그보다 8살이 적은 젊은 천재 라파엘로와 23세 위인 노장 레오나르도 다빈치였다. 특히 레오나르도 다빈치와의 경쟁에 대해서 엔리카 크리스피노도 『미켈란젤로: 인간의 열정으로 신을 빚다』에서 다음과 같이 적고 있다.

"본의든 아니든 미켈란젤로와 영원한 라이벌 레오나르도 다빈치가 피렌체의 시뇨리아 궁전에서 벌인 것처럼 또 한 번 '챔피언'을

경쟁시켰다."[60]

1508년 5월 10일, 마침내 식스토 4세의 위세를 상징해 온 예배당의 돔이 율리오 2세에 의해 거듭나는 엄청난 대역사가 시작되었다. 우선 문제는 1천 평방미터나 되는 빈 공간에 대한 도안이었다. 구약의 예언자 에스겔에게서 비롯된 '4자 신앙'을 반영하듯 예배당의 천장 전체를 벽화로 덮는 것 이외에도 예배당의 네 모서리를 차지해 천장과 벽을 연결하는 4개의 돛 형태 공간인 삼각궁륭(펜덴티브)도 전체 공간에 포함해야 했다. 게다가 8개의 작은 삼각형 공간, 즉 창문 위로 돌출된 스팬드럴(공복)까지도 포함시켜야 했다. 또한 네 면의 벽 꼭대기 부분, 다시 말해 창문 위에 있는 초승달 모양의 공간(반원 공간)도 활용할 계획이었다.

이들 표면은 평면과 함께 굴곡도 있고, 면적도 넓은 부분이 있는가 하면 그림 그리기가 도저히 곤란할 정도로 협소한 부분도 있다.[61] 그 때문에 미켈란젤로는 교황이 같은 시기에 라파엘로에게 맡긴 바티칸 궁전의 벽화인 〈서명의 방〉과는 비교할 수 없이 불편하게 나누어진 공간들을 누비며 프레스코의 내용들을 배치해야 하는 어려움에 직면하게 된 것이다.

문제는 그것만이 아니었다. 교황이 알리도시 추기경을 통해 제시한 내용을 도안에 어떻게 반영하느냐 하는 점도 그가 해결해야 할 문젯거리였다. 라파엘로가 작업한 〈서명의 방〉에 비하면 시스티나 예배당의 돔을 장식할 그림들의 내용에 대한 결정은 누구라도 결정하기 쉬운 문제가 아니었다.

60 엔리카 크리스피노, 정숙현 옮김, 『미켈란젤로: 인간의 열정으로 신을 빚다』, 마로니에북스, 2007, p. 75.

61 로스 킹, 신영화 옮김, 『미켈란젤로와 교황의 천장』, 도토리하우스, 2020, p. 93.

무엇보다도 그 공간의 상징성이 그만큼 중요하기 때문이었다. 도안의 내용에 대해 교황의 지침은 물론 공인된 신학자들의 조언을 들어야 할뿐더러 교황궁 심문관의 승인까지 거쳐야 할 정도로 그 절차가 까다로운 까닭도 거기에 있다. 게다가 미켈란젤로에게는 개인의 명예를 더 우선해야 하는 작가적 야심—소년 시절 메디치 가문에서부터 체득해 온 신플라톤주의 이념과 이곳이 가톨릭의 성지로서 '세계의 축이자 중심'임을 상징하는 신학적 메시지를 나름대로 조합해 보려는—마저 불타올랐다. 천상의 문을 상징하는 돔의 천장화로서 그와 같은 도안의 내용은 어떤 위대한 철학자나 신학자라도 해결하기 어려운 '르네상스의 난제'임에 틀림없었다.

이렇듯 그에게는 천재라도 감당하기 쉽지 않은 과제가 기다리고 있었다. 당시 가족에게 보낸 편지에서도 그는 다음과 같은 속내와 고심을 고스란히 드러낸 바 있다.

> "나는 완전히 의기소침해 있습니다. 나는 교황에게 한 푼도 받지 못하고 있습니다. 나는 아무것도 청구하지 않았습니다. 일이 너무나 진척되지 않기 때문에 보수를 받으리라는 생각을 할 수도 없습니다. 일이 늦어지는 것은 이 일이 어렵고, 내 본업이 아니기 때문입니다. 시간만이 자꾸 헛되이 지나갑니다. 신이여, 도와주소서!"[62]

1508년 공사가 시작되기 전에 미켈란젤로는 교황 율리오 2세에게 도안의 내용에 관한 세부 지침을 전달받았다. 교황의 요구 사항은 123년경 로마 근

62　　로맹 롤랑, 이정림 옮김, 『미켈란젤로의 생애』, 범우사, 2007, p. 42. 재인용.

교의 티볼리에 꾸며진 로마제국의 황제 하드리아누스의 거대한 별장처럼 전체적으로 고대 로마의 장식으로 된 만화경 같은 형상의 도안이었다.

교황은 예배당의 창문 바로 윗부분을 유대민족의 시조이자 유일신 신앙의 창시자인 아브라함이 아닌 '예수'를 따르던 12사도—루가복음서 6장에 따르면 베드로를 시작으로 제베데오의 아들인 여고보와 요한, 안드레아, 빌립보, 바르톨로메오, 마태오, 토마, 알패오의 아들 야고보, 야고보의 아들 타대오 또는 유다, 가나안 사람 시몬, 가리옷 유다 등이다—로 빙 돌아가면서 채울 것, 그리고 천장의 직사각형과 원형을 기하학적으로 연결해 배치할 것을 요구했다.

하지만 그는 교황의 요구대로 '예수'—여호수아(Joshua 또는 Yeshua)라는 히브리어 이름의 라틴어 어형이다. 이것은 당시의 흔한 이름이었다[63]—의 12사도를 그리면 천장에는 빈 공간이 거의 남지 않는 난제에 부딪쳤다. 신플라톤주의자인 그의 계획은 신약성서가 아닌 구약성서를 중심으로 도안의 내용을 구성하려는 것이었기 때문이다. 그것은 첫째로 창세의 과정에서부터 그 이후의 전개 과정을 연대기적 순서에 따라 표현하려는 것, 둘째로 그것도 예수의 조상들에 대한 인체 중심으로 표현하는 것이었다.

이를 위해 그는 교황의 요구를 따르지 않거나 대폭 축소하기로 마음먹고, 교황에게 '성하의 요구대로 한다면 결과는 아름답지도, 성스럽지도 않은 cosa povera(볼품없는 물건)가 될 수밖에 없다.'[64]는 불만을 거침없이 쏟아 냈다. 결국 그에게 설득당한 교황도 '무엇이든지 마음대로 해도 좋다.'는 말로 독자적인 권한을 부여해 주었다.

63 리처드 도킨스, 김명주 옮김, 『신, 만들어진 위험』, 김영사, 2021, p. 57.

64 *The Letters of Miichelangelo*, p. 148.

하지만 교황의 허락을 받았다고 해서 이제부터 그가 모든 걸 마음대로 할수 있는 처지는 아니었다. 그것은 단지 교황의 요구 사항만은 따르지 않아도 되는 것이었을 뿐이다. 가톨릭교회에서 바실리카의 장식을 온전히 작가에게만 맡긴다는 것은 불가능한 일이다. 거기에는 당연히 차출된 신학자들이 참여하여 도안의 내용을 빠짐없이 제안하고 조언해 왔기 때문이다. 더구나 바티칸 건물의 경우는 그러한 절차를 따라야지만 마지막 심문관의 승인도 통과할 수 있게 된다.

시스티나 예배당의 천장화 작업에 이러한 절차가 지켜지는 것은 너무도 자연스럽고 상식적인 일이었다. 미켈란젤로의 도안에도 교황의 비서인 신학자 안드레아스 트라페준티우스와 바티칸 도서관의 초대관장을 지낸 신학자 바르톨로메오 시치, 그리고 피렌체의 신플라톤주의 철학자 마르실리오 피치노의 제자인 에지디오 다 베테르보가 조언자의 역할을 맡았다. 당시 심문관의 자리에는 도미니크회의 수도사인 조반니 라파넬리가 차지하고 있었다. 그의 임무는 시스티나 예배당의 설교자를 선발할뿐더러 설교 내용도 이단의 내용 여부에 대한 검열까지도 도맡아 함으로써 신학적 오류를 사전에 차단하는 것이었다.

미켈란젤로가 이들의 조언과 검열을 받았다는 명백한 증거는 어디에도 없다. 하지만 두 명의 담당 신학자와 심문관 라파넬리의 존재 자체가 그에게는 상당한 압박이었고, 작업 과정에서 그와 협의하거나 종언을 구했을 것이라는 사실을 추측하기는 어렵지 않다. 예컨대 쿠폴라 내부(intrados of cupola)의 2미터 둘레에 프레스코로 새겨진 다음과 같은 비문(마태오 16:18-19)을 교황의 비서인 트라페준티우스가 지었다는 것만으로도 당시의 사정을 미루어 짐작할 수 있다.

TV ES PETRVS ET SVPER HANC PETRAM

AEDIFICABO ECCLESIAM MEAM

TIBI DABO CLAVES REGNI CAELORVM

너는 베드로이다.

내가 이 반석 위에 내 교회를 세울 터인즉…

또 나는 너에게 하늘나라의 열쇠를 주겠다.

〈쿠폴라에 새겨진 비문〉

미켈란젤로는 천장 중앙의 직사각형을 창세기에 이어 이른바 다윗 이후 왕국의 역사기라고 부르는 『사무엘기』, 『열왕기』에 근거하여 연대기적으로 아홉 작품들을 그리기로 했다. 그 가운데 첫 번째 여섯 작품은 〈창세의 대역사〉(창세기 1:14-19)이다. 천지창조의 질서(코스모스)가 시작되는 〈빛과

건축을 철학한다

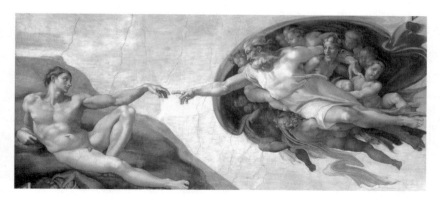

〈아담의 창조〉

〈유혹과 추방〉

어둠의 분리〉를 시작으로 하여 〈해와 달, 그리고 별들의 창조〉와 〈땅과 물의 분리〉, 〈아담과 이브의 창조〉, 그리고 인간의 원죄를 설명하는 〈유혹과 추방〉이 이어진다. 나머지 세 작품은 〈노아의 희생〉, 〈대홍수〉, 〈노아의 만취〉로서 전부가 '노아'에 관한 이야기다.

특히 '노아'와 '홍수'는 〈천지창조〉(Creazione dell'universo)의 작업에서 염세주의자인 미켈란젤로가 내심으로 가장 중요시했던 주제다. 그는 아홉 개의

작품들 가운데 가장 널리 알려진 작품으로 (왼쪽에서) 네 번째 그림인 최초의 인간 〈아담(Adamo)의 탄생〉, 다섯 번째인 〈이브(Eva)의 탄생〉, 그리고 여섯 번째로 아담과 이브가 욕망의 〈유혹〉(Tentazione)에 이끌리는 원죄를 범함으로써 지상낙원으로부터 추방(Cacciata dal Paradiso)의 모습들 다음으로 노아의 이야기들을 배치했던 까닭도 거기에 있다.

그것은 폭풍의 신이자 전능한 창조주인 야훼의 창세 이후 '욕망의 참을 수 없는 가벼움'이라는 인간의 본성이 불러올 징벌로서 대홍수, 즉 죽음과 같은 참상들에 대한 예고—열왕기 상(18:38)에서도 야훼는 자신의 출현을 엘리야에게 알린다. 예언자 엘리야가 야훼를 향해서 모습을 드러내 바알의 사제들을 두렵게 해 주기를 청하자 주의 불이 엘리야의 제물 위에 떨어졌다는 것이다—나 다름없다.

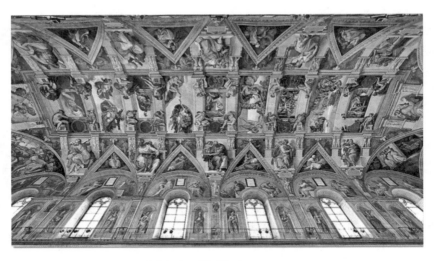

미켈란젤로, 〈천지창조〉, 1508-12.

그가 이어서 굳이 아담의 후예(10대손)에게 인간을 대신하여 내린 '홍수'

건축을 철학한다

라는 대재앙을 중심으로 노아에 관한 이야기들(창세기 6:5-17)—'노아 이야기'는 다신론자들인 바빌로니아인의 신화 우트나피시팀 전설에서 직접 유래했다[65]—을 세 편씩이나 배치함으로써 이를 뒷받침하고 있다. 이렇듯 미켈란젤로는 프롤로그에서부터 〈천지창조〉가 결국 '인간창조'(Creazione dell'uomo)의 드라마틱한 거대서사임을 강조하고 있는 것이다.[66]

다시 말해 미켈란젤로가 중앙에다 홍수신화—수신(水神)을 가져온 고대인의 의식 속에서 집단적 죽음을 가져오는 대재난에 관한 신화의 일종이다. 홍수신화들[67]은 거의 대부분 단 한 사람만 살아남아서 어떻게 새 인류를 시켰는지를 밝혀 준다—, 즉 홍수를 비롯한 노아(=인간)의 이야기를 3분의 1 비중으로 배치한 것은 인간에 의해 저질러진 죄악들(우상숭배를 비롯하여 허영과 사치 등의 각종 타락상)에 대한 야훼의 징벌(죽음)을 부각시키기 위함이었다. 그것은 사춘기부터 피치노나 미란돌라, 폴리지아노나 란다노와 같은 신플라톤주의자들의 영향을 크게 받아 온 그의 속마음을 주눅 들게 하며 정신적 외상처럼 괴롭혀 온 도미니코 수도원의 수사 '기롤라모 사보나

65 수메르인들은 인류 최초로 쐐기 모양의 설형문자를 만들어 점토판에 갈대로 기록한 사용한 민족이다. 그 때문에 고고학자들은 '역사는 수메르에서 시작되었다.'고도 주장한다. 이를 후세의 학자들이 해독함으로써 그들의 정신세계와 문화 및 당시 상황을 알게 되었다. 특히 유프라테스 강가에 있던 우르크시의 길가메시라는 용맹한 왕의 서사시 「길가메시 서사시」의 바빌로니아 버전에 따르면 신들은 대홍수를 일으켜 모든 사람을 물에 빠뜨려 죽이기로 결심한다. 하지만 신들 가운데 물의 신인 에아(수메르의 신 엔키두)가 우트나시피텀에게 거대한 배를 만들라고 알려 준다. 그 이후의 이야기 전개는 '노아의 대홍수' 사건에 관한 이야기와 똑같다. 그러므로 성경에 나오는 '노아의 홍수' 이야기도 아래와 같은 대홍수의 기록에서 비롯된 것임을 추정할 수 있게 되었다. "신들은 회의를 하여 홍수를 일으켜 인류를 심판하기로 결정했다. 그러나 우트나피시텀에게 네모 상자 모양의 배를 만들어 '살아 있는 모든 생명체의 씨앗'을 그 안에 실으라고 일렀다. 우트나피시텀과 그의 가족, 그리고 일행이 동물들과 배에 오르자 폭풍이 일기 시작하였다. 오랫동안 계속된 폭풍이 끝났을 때, 거의 모든 인간은 죽어 흙이 되었다. 배가 산에 정박했을 때 우트나피시텀은 먼저 비둘기를 날려 보냈는데 비둘기는 배로 돌아왔다. 그다음에 날려 보낸 제비도 되돌아왔다. 마지막으로 날려 보낸 까마귀는 돌아오지 않았다."

66 Cristina Acidini, *Michelangelo*, 'Il rapporto fra Giulio II e Michelangelo', p. 25.

67 미르치아 엘리아데, 이재실 옮김, 『종교사개론』, 까치, 1993. pp. 158-159. 참조.

롤라'에 대한 콤플렉스가 그에게 얼마나 심각한 것이었는지를 말해 주는 것
이기도 하다.

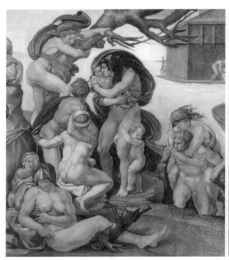 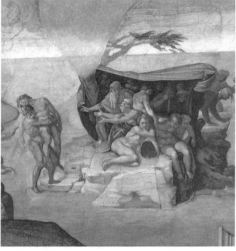

〈노아의 홍수〉 〈노아의 홍수〉

사보나롤라는 1497년 2월 7일과 이듬해 2월 27일 두 차례에 걸쳐 르네상
스의 현장 피렌체의 중심인 시뇨리아 광장 한가운데 허영과 사치의 탑을 세
우고 불살라 버릴 뿐만 아니라 고대 그리스·로마의 인본주의에 대한 부활
의 기대나 집착이 젊은이들을 범죄와 타락의 나락으로 떨어지게 한다는 설
교에도 열을 올렸다. 그는 젊은이들에게,

> "그대들에게 고하노니 당장 버려라. 첩과 수염 없는 애송이들! 그
> 대들에게 고하노니 당장 집어치워라, 하느님의 진노를 사는 저 혐
> 오스러운 악행들을! 그렇지 않으면 그대들에게 화 있을진저! 그대

라고 외쳐 댔던 것이다.

1492년 봄 산타 마리아 델 피오레 성당에서 피렌체의 젊은이들과 시민들의 타락에 대해 야훼신의 징벌과 재앙을 면치 못할 것이라는 사보나롤라의 저주와 경고의 설교는 피렌체인들을 경악시켰을 뿐만 아니라 나아가 그들을 그의 정신적 노예로 만들 만큼 충격적인 것이기도 했다. 시민들을 향해 진노한 하느님의 처벌을 면하지 못할 것이라는, 즉 "그대들이 저지른 죄악, 그대들의 잔인함, 그대들의 탐욕, 그대들의 음욕, 그대들의 야욕 때문에 그대들은 시련과 간난의 질곡 속에 빠지고 말 것이다."[69]라고 쏟아 내는 그의 저주 섞인 예언은 피렌체 시민들을 정신적 공황 상태로 몰아넣었다.

더구나 그의 예언은 2년이 지난 뒤 현실이 되고 말았다. 프랑스의 왕 샤를 8세가 이끄는 대군의 침입은 대홍수 그 이상의 공포로 다가왔기 때문이다. 1494년 9월 21일의 설교에서 사보나롤라도 보란 듯이 '보라, 내가 이 지상에 큰물을 쏟아 낼 것이다!'라고 열변을 토해 냈다. 그는 자신을 노아에 비유하며 피렌체인들에게 대홍수를 피하고 싶으면 자신의 방주, 즉 산타마리아 델 피오레로 오라고 주문했다. 죽음에 대한 공포와 경악은 로마인들에게도 마찬가지였다. 때마침 테베레강이 범람해 로마시를 물바다로 만들어 버렸기 때문이다.

이렇듯 연이어 밀어닥친 대홍수 현상은 정신적 외상에 시달리던 19세의 미켈란젤로에게도 대재앙으로 느껴졌다. 그는 이 위기와 재난을 진노한 하

68 로스 킹, 신영화 옮김, 『미켈란젤로와 교황의 천장』, 도토리하우스, 2020, p. 128. 재인용.
69 앞의 책, p. 130. 재인용.

느님이 경고한 대로 타락한 인간들에게 내리는 징벌로 믿을 수밖에 없었다. 그의 제자 콘디비도 『미켈란젤로의 생애』에서 "사보나롤라는 미켈란젤로가 매우 좋아하는 인물이었다. 그는 수십 년이 지난 뒤에도 여전히 그의 음성이 귓속에 생생하게 울린다고 고백했다."[70]고 전한다.

하물며 14년이 지난 뒤 시스티나 예배당의 천장에조차 그의 '사보나롤라 강박증'이 투영된 것은 당연한 일이었을지도 모른다. 미켈란젤로가 노아의 홍수를 거기에 배치한 것은 〈천지창조〉 이후 하느님이 인간 창조를 후회한다는 의미로 의로운 농부 노아를 내세워 그의 가족을 제외한 전 인류를 멸하려는 신의 뜻을 반영한 것이라지만 그에게는 단지 그러한 성서적 경고의 메시지를 전하기 위한 것만은 아니었다. 그보다는 항상 이명(耳鳴)으로 귓속에 생생하게 울려오는 사보나롤라의 목소리들이 구약성서의 예언보다 먼저 목전의 심판과 징벌강박증을 해소시켜 주지 못한 탓일 수 있다.

오늘날 『사보나롤라: 르네상스 예언자의 성쇠』(2011)를 쓴 신학자 도널드 와인스타인(Donald Weinstein)도 일찍이,

"사보나롤라의 설교는 (이곳에 배치된 노아 이야기들 이외에의) 다른 형상들에도 반영되었을 것이다. 또한 미켈란젤로가 프레스코의 주제를 신약성서적인 것, 즉 (교황이 주문한) 12사도에 관한 것에서 구약성서적인 것으로 전환시키는 배후의 힘으로도 작용했을 것이다. 사보나롤라가 장광설을 토하며 마구 난도질한 구약성서의 주요 대목들이 이제 천장 프레스코의 주제가 된 것이다."[71]

70 앞의 책, p. 129, 재인용.

71 Donald Weinstein, *Savonarola and Florence: Prophercy and Patriotism in Renaissance*, Princeton

건축을 철학한다

라고 주장한 바 있다.

더구나 그는 아홉 작품들 가운데 노아의 홍수를 가장 먼저 그렸다는 사실부터가 예사롭지 않다. 다시 말해 미켈란젤로는 천장의 중앙에 일렬로 배치한 구약성서의 창세신화 가운데 정문의 입구 쪽에서 예배당의 안쪽, 즉 정문에서 서쪽으로 들어가 두 번째 창문 위의 천장 부분에서 〈노아의 홍수〉를 그리기 시작했다.

그러면 그가 야훼에 의한 창세의 신비보다 (창세기 6장에서 8장까지의) 인간의 말세적 현상에 대한 '대홍수'라는 신의 징벌적 재앙부터 먼저 그리려 한 까닭은 무엇이었을까? 그것은 오로지 '사보나롤라 콤플렉스'라는 자신의 정서적·심리적 강박에서만 비롯된 것은 아니다. 그것보다 현실적으로 중요한 첫 번째 이유는 프레스코 작업에 대한 기술적인 자신감의 부족 때문이었다. 경험해 본 적이 없는 프레스코 작업에 대한 부담감에서 그는 천장화 전체의 위치상 사람들의 눈에 잘 띄지 않는 곳에서부터 시작하려 했던 것이다.

두 번째 이유는 어느 내용보다도 대홍수의 장면에 대한 묘사의 경험 때문이었다. 그는 이미 3년 전에 〈카시나 전투〉에서 표현했던 다양한 인체의 동작들을 홍수에서 조금씩 변형시켜 보려 했던 것이다. 〈대홍수〉의 장면이 수십 명의 남녀와 어린애들 모두가 나체의 모습으로 묘사되어 있는 까닭도 거기에 있다.[72]

그 밖에 시스티나 예배당의 천장화들에 대한 아래의 배치도를 보면, 대홍수에서 시작된 구약성서를 바탕으로 한 창세의 이야기를 중앙에 한 줄로 배

University Press, 1970, p. 182.

72 로스 킹, 신영화 옮김, 『미켈란젤로와 교황의 천장』, 도토리하우스,, 2020, pp. 123-124.

미켈란젤로, 〈카시나 전투〉, 1505.

치한 뒤 우선 이 아홉 작품들을 둘러싼 양쪽 측면에 일곱 명의 예언자와 다섯 명의 여사제의 이야기가 직사각형의 작품들로 배치되어 있다.

또한 예언자들과 여사제들 사이의 천장과 벽이 만나는 곳의 삼각형 공간과 루네트에는 아브라함부터 요셉에 이르는 예수의 조상들이 배치되었다. 그리고 사방 모서리의 펜던티브에는 〈청동뱀〉, 〈하만의 형벌〉, 〈다윗과 골리앗〉, 〈유딧과 홀로페르네스〉를 그려 넣어 구세주의 구원을 암시하는 구약성서의 네 장면을 나타냈다. 예수의 조상들이 그려진 삼각형 공간 위와 이 펜던티브들 위에는 청동의 누드를 그렸다.[73]

73 엔리카 크리스피노, 정숙현 옮김, 『미켈란젤로: 인간의 열정으로 신을 빚다』, 마로니에북스, 2007, p. 74.

〈천지창조 배치도〉

미켈란젤로의 에피고네이즘

미켈란젤로가 시스티나 예배당의 천장에다 4년에 걸쳐 등장시킨 인물들은 무려 336명이나 된다. 그것은 구약과 신약 성서의 스토리텔링을 위한 도상성전(圖像聖典)이자 천장성전(天障聖殿)이 된 것이다. 한마디로 말해 시스티나의 천장은 미켈란젤로 나름의 회화적 '도해성서'나 다름없다.

하지만 거기에서는 기대했던 고대 그리스의 인본주의의 부활이 거의 보이지 않는다. 굳이 따지자면 고대 그리스의 조각을 대표하는 〈라오콘 군상〉으로부터 영향을 받은 표현상의 '습합흔적'과 고대 그리스·로마의 이교신화나 아폴로 신의 사제인 델포이의 무녀를 비롯한 다섯 명의 무녀들 이야기를 도입한 '차용 흔적' 정도일 뿐이다.

그는 〈라오콘 군상〉의 기법수용에는 비교적 적극적이었던 반면에 이념

적 · 철학적 습합에는 아류적 흉내 내기에 그치고 말았다. 실제로 시스티나 천장에 남긴 거대서사들에서 〈라오콘 군상〉의 표현기법에 대한 강한 습합 인상 때문에 르네상스에 대한 착각과 착시를 불러올 뿐 고대 그리스의 인본주의는 부활하고 있지 않았다. 도리어 성체현시를 위한 그 반대의 징후들만 이 더 뚜렷했다.

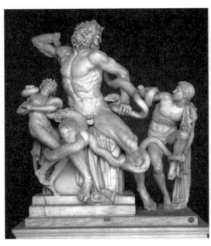 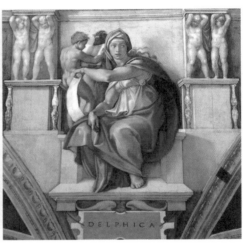

〈라오콘 군상〉 　　　　　　　　　　　　〈델포이의 무녀〉

　〈라오콘 군상〉은 로마의 10대 황제 티투스의 지시로 로마로 옮겨진 후에 1506년 우연히 발견되기 전까지 수세기 동안 땅속에 묻힌 로마제국의 폐허 더미와 운명을 같이해야 했다. 그것이 에스퀼리네 언덕에 있는 펠리체 데 프레디의 포도밭에서 발견되자 흥분한 교황 율리오 2세는 즉각 줄리아노 다 상갈로에게 발굴과 확인 작업을 맡기며 미켈란젤로에게도 그를 돕도록 지시했다.

　이제 막 30대에 들어선 미켈란젤로에게 〈라오콘 군상〉과의 뜻하지 않은

만남(우연)은 신세계의 발견만큼이나 역사적인 사건이었다. 그것이 그에게 끼친 충격 효과는 10대 후반의 사춘기 소년에게 안겨 준 사보나롤라의 설교보다 더 강렬하였고, 그만큼 지속적이었다.

'고대로 돌아가라'고 외칠 만큼 빙켈만을 매료시킨 고대조각의 상징물인 〈라오콘 군상〉과의 조우가 미켈란젤로에게는 단순한 '우연의 선물'만이 아니었다. 그것은 미술가로서 그 이후의 삶을 지배하게 될 '필연의 예고'나 다름없는 일대 사건이었다. 성모신탁의 예언자 델포이의 무녀처럼 로마의 라오콘 신탁에 걸려든 천재광인 미켈란젤로의 운명도 예언대로 라오콘에게 내림받은 신기(神氣)에 따라 춤추듯 했기 때문이다.

〈다윗〉(1501-04)에 비하면 라오콘과의 조우 이후 특히 남녀의 누드들에서 이리저리 비트는 몸동작들뿐만 아니라 근육질의 형태가 두드러진 점도 바로 '라오콘 효과'라고 말해도 지나치지 않다. 시스티나 천장을 메운 336명의 자태들이 라오콘 부자들이 겪고 있는 만큼 극도의 고통스런 상황이 아님에도 하나같이 큰 동작을 하고 있는 까닭도 그와 무관하지 않다.

보다 인간적인 동작을 표현하기 위해 〈노아의 홍수〉나 〈유혹과 추방〉 같은 위기 상황에서뿐만 아니라 〈아담의 창조〉나 〈이브의 창조〉와 같은 신의 섭리에 대한 표현에서도 그는 가능한 한 동적 순간들을 상상해 내려 했다. 그것은 '인물을 별로 그려 보지 못했기 때문에 성공할 수 없을 것'이라는 브라만테의 술수를 무색케 하고도 남을 만한 표현들이었다.

조각가였던 미켈란젤로가 고대의 조각(입체) 작품에서 얻은 인체 표현에서의 아이디어를 프레스코(평면) 작업을 위해 습합함으로써 경쟁자들의 투기심이 낳은 폄훼와는 달리 라파엘로도 거두지 못한 성공적인 결과를 이루었다. 또한 그의 천장화들은 구약성서와 신약성서를 망라하며 천장화에 등

장시킨 336명 대부분의 서아시아인(사막지대의 유목민)들의 인상을 인류학적으로 거의 모두 유럽인(농경지대의 정주민)의 인상으로 재현함으로써 기독교의 유럽화에, 나아가 서구중심주의의 선입견에 결정인을 제공하는 계기가 되기도 했다.

이러한 표상 의지는 그 이후에도 미켈란젤로의 조각 작품들에서 지속되거나 심화되곤 했다. 이를테면 〈포로: 아틀라스〉(1919)나 〈포로: 깨어나는 노예〉(1520-1523)에 이어서 로렌초의 아들 조반니 데 메디치가 교황 레오 10세에 즉위하자 피렌체로 돌아간 미켈란젤로가 메디치 가문의 가족교회인 산 로렌초 교회의 완성과 더불어 그 내부에 가족예배당 겸 영묘의 건립을 주도하며 로렌초의 요절한 동생 느무르 공작 줄리아노 데 메디치의 무덤과 우르비노 공작 로렌초 데 메디치의 무덤에 장식하기 위해 만든 조각 작품들이 그것이다.

특히 줄리아노의 석관에 있는 〈밤〉(1526-1531)과 〈낮〉(1526-1531)이나 로렌초의 석관에 있는 〈저녁〉(1526-1534)과 〈새벽〉(1524-1527)의 조각상들, 그리고 〈승리의 정령〉(1532-1534) 등이 취하고 있는 포즈들의 동선은 시스티나 천장화들을 입체상으로 둔갑시킨 듯한 형상들이었다. 더구나 만년의 작품인 〈피렌체의 피에

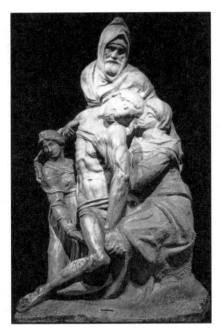

미켈란젤로, 〈피렌체의 피에타〉, 1550-1555.

건축을 철학한다

타〉(1550–1555)는 미켈란젤로의 라오콘 군상이라고 불릴 만큼 그것을 습합하여 얻은 획득형질의 표현형(phénotype)이라 해도 과언이 아니다.

심지어 그의 작품들을 통해 끊임없이 나타나는 이와 같은 후천적 유전형질은 그 이후 미술사를 장식해 온 유전인자들 가운데 하나의 양식이 되기도 했다. 한마디로 말해 그것은 미술사의 중요한 유전인자형(génotype)이 된 것이다. 일례로서 로스 킹의 "선지자 예레미야의 자세는 마치 오귀스트 로댕의 〈생각하는 사람〉을 예고하는 것 같다."[74]는 주장이 그것이다.

실제로 피터 폴 루벤스에서 윌리엄 블레이크와 오늘날 멕시코의 화가 디에고 리베라에 이르기까지 수많은 미술가들이 시스티나 천장을 뒤지며 인물화의 아이디어를 얻어 왔다. 카미유 피사로는 시스티나의 천장화를 일종의 교과서적 '작품집'으로 간주했는가 하면 조슈아 레이놀즈도 그것을 가리켜 '신들의 언어'로 칭송하며 기회가 있을 때마다 필사해 왔다.[75] 특히 루벤스의 〈유아대학살〉(1611)이나 로댕 〈지옥의 문〉(1880–1917) 등은 미켈란젤로가 6년간 391명의 인물을 각종 포즈로 형상화하여 시스티나 예배당의 제단화로 바친 〈최후의 심판〉(1536–1541)의 어느 일부를 연상케 하기에 충분한 것들이다.

시스티나 천장화에 나타나는 '라오콘 효과'가 고대양식에 대한 기법상의 부활이라고 한다면 무녀들의 등장은 당시의 사회 풍조로도 크게 이상한 일이 아니었지만 미켈란젤로에게는 아폴로 신의 신탁신앙 이래 고대 그리스·로마인들의 이교도 신화나 다신론적 세계관에 대한 개인적 노스탤지어에서 비롯된 표상 의지의 발현이었다.

74　로스 킹, 신영화 옮김, 『미켈란젤로와 교황의 천장』, 도토리하우스, 2020, p. 401.
75　앞의 책, pp. 441–442.

당시 피렌체의 대표적인 사상가인 마키아벨리조차도 "어느 도시, 어느 지방에서나 중대 사건은 어떤 것이나 성자나 계시, 또는 천재나 점성술적인 암호를 통해 예고된다."[76]고 주장할 정도였다. 하물며 우유부단한 성격의 미켈란젤로에게 이교도나 무녀에 대한 믿음은 더 말할 나위 없었다. 그는 누구보다도 예언이나 예지, 환몽이나 점성술 등과 같은 미신을 잘 믿는 인간이었다. 〈델포이의 무녀〉에서 보았듯이 그에게는 예언자들과 무녀들을 천장화의 측면에 등장시키는 것이 당연지사였을 것이다. 로스 킹에 의하면,

"예언적 지식의 이와 같은 종교적 미혹 현상은 그리스 로마 신화에 등장하는 자매들이 미켈란젤로의 프레스코에 다섯 명의 거대한 여성상으로 출현하는 데 힘이 되었다. 이 자매들은 무녀들로 신사에 살면서 광기가 발작할 때 생긴 영감으로 미래를 예언했는데 미래를 예언할 때는 수수께끼나 암호 같은 애매모호한 표현을 주로 사용했다. 고대 로마의 역사학자인 리비우스에 의하면 무녀들이 쓴 예언서는 사제들의 보호 아래 있었고, 필요할 경우 로마 원로원이 참고했다고 한다. 예언서는 기원전 400년경까지 사용되었다. …

그러나 미켈란젤로 시대에 들어와 이 예언서들은 더욱 폭넓게 유포되었는데, 그중에는 『무녀예언서』라는 필사본도 있었다. 이 특이한 예언서는 실제로 유대인 기독교도들의 글을 황당하고도 작위적으로 뒤범벅해 놓은 것에 지나지 않았으나 1509년 당시의 학자들 중에 이 책의 정당성에 의문을 제기해야 한다고 믿은 사람은 아무도

76 Niccolo Machiavelli, *The Chief Works and Others*, trans. Allen Gilbert, Duke University Press, 1965. vol. 1, p. 311.

건축을 철학한다

⋮　없었다."[77]　　　　　　　　　　　　　　　　　　　　　　　⋮

더구나 자신의 사후 영혼을 모시기 위한 영묘(靈廟)신앙에 집착했던 교황 율리오 2세가 미신을 많이 믿고 있었던 터라 미켈란젤로의 무녀화에 대해서는 누구도 이의를 제기하지 않았다. 시스티나 천장화에 대한 조언과 자문에 참여한 여러 신학자들이나 마지막 심판관의 역할을 한 신학자도 마찬가지였다.

도리어 일찍부터 이교도의 신화와 기독교의 교의를 종합시키려고 애쓴 신학자들까지 나타났다. 로마 황제 콘스탄틴의 개인교사였던 기독교 철학자 락틴티우스와 삼위일체설을 주장했던 철학자이자 사제인 성 아우구스티누스도 무녀들이 동정녀—마태오가 인용한 동정녀[78]라는 단어는 이사야가 사용한 히브리어 '알마'(almah)였다. 하지만 알마는 '젊은 여인'이라는 뜻으로도 쓰이므로 처녀로만 단정하기 어렵다—잉태, 예수의 수난, 최후의 심판과 같은 것을 예언했다고 주장함으로써 기독교인들이 그녀들을 존경할 수 있도록 고결한 이미지를 씌우기까지 했다.[79] 그들은 예언과 예지의 능력을 지닌 무녀의 존재와 역할을 고대의 이교도 문화와 로마 가톨릭 교회 사이를 융합시키는 계기로 삼기도 했다. 이렇듯 기독교의 교의는 무녀들의 역할과의 '지평융합'을 마다하지 않았던 것이다.

미켈란젤로가 다섯 명의 무녀 가운데 가장 먼저 그린 무녀는 델피카, 즉

77　로스 킹, 신영화 옮김, 『미켈란젤로와 교황의 천장』, 도토리하우스, 2020, p. 237.

78　"이 모든 일로써 주께서 예언자를 시켜 '동정녀가 잉태하여 아들을 낳으리니 그 이름을 임마누엘이라 하리라'고 하신 말씀이 그대로 이루어졌다. 임마누엘은 '하느님께서 우리와 함께 계시다'라는 뜻이다."

79　앞의 책, p. 237.

〈델포이의 무녀〉(1509)였다. 그녀는 얼굴을 정면으로 향한 채, 몸을 왼쪽으로 약간 틀며 깜짝 놀란 듯 눈을 크게 뜨고 입을 벌린 표정으로 오른쪽을 바라보는 정중동의 포즈를 취하고 있다. 미켈란젤로는 그녀의 머리 모양과 의상을 〈피티 톤도〉(1503)에서의 성모 마리아와 비슷하게 하여 두 여인의 이미지를 오버랩시키고 있었다.

하지만 그녀의 예언은 일찍이 신화와 역사를 놀랍도록 예고한 바 있다. 이를테면 소크라테스의 '너 자신을 알라'는 경구가 새겨진 아폴로의 델포이 신전에 살고 있던 그녀가 이미 오이디푸스의 운명적 징후, 즉 오이디푸스가 부친을 살해하고 모친과 결혼할 운명을 타고났다고 한 예언이 그것이다. 더욱 놀라운 것은 『무녀 예언서』에서 예수가 누군가의 배반으로 적의 손에 넘어가 병사들의 조롱을 받으며 마침내 가시면류관을 쓸 수밖에 없는 최후를 맞이할 것이라는 그녀의 예언이었다.

미켈란젤로가 시스티나 천장에 그린 두 번째 무녀는 쿠마에아(1510)였다. 그가 그린 그녀의 외모는 흉물스런 마귀할멈 같았다. 그녀는 이상할 정도로 긴 이두박근의 팔과 남자같이 큰 어깨에 비해 왜소한 얼굴을 하고 있는 기이한 거인상이었다. 하지만 그녀의 영적 통찰력은 실명에 가까운 노안의 시력을 대신했다. 게다가 그녀의 등 뒤에 있는 벌거벗은 소년은 엄지손가락을 검지와 장지 사이에 끼워 넣고 내미는 경멸의 동작을 그녀에게 내보인다. 그만큼 그녀가 음흉한 존재임을 시사하고 있는 것이다.

그럼에도 그녀의 신통력 있는 예언 때문에 미켈란젤로는 그녀를 고대 로마 최고의 예언자로 간주했다. 기독교가 그녀의 예언 중에 가장 특별하게 받아들인 것은 베르길리우스의 서사시 『아이네이스』(Aeneis)에서 한 아기가 탄생해 세상에 평화를 가져오고, 그래서 이 세상에도 바야흐로 황금시대가

다시 찾아온다는 대목이었다. 기독교의 입장에서는 '이 땅에 정의가 회복되고 황금시대가 돌아오니 이때 처음 태어난 아이는 천국에서 보낸 이다.'라는 예언만큼 반가운 소리도 없었다.

전쟁광이었던 교황 율리오 2세가 그녀를 좋아했던 이유도 마찬가지다. 베르길리우스가 『아이네이스』(Aeneis)에서 했던 다음과 같은 주문, 즉

> "신들린 무녀 쿠에마아는 깊은 동굴에서 부적과 성명을 잎에 적어 운명을 노래하오. 그녀는 이파리에 적은 예언의 노래를 모조리 차례대로 쌓아 동굴 후미진 곳에 보관하지요. … 예언을 못 받은 이는 떠나며 무녀를 탓하오. 전우들이 무녀를 찾아가 간곡하게 신탁을 물어 청하며 호의로 입을 열어 말로 직접 노래하라 하시오. 그녀는 당신에게 이탈리아 백성들, 장래의 전쟁, 각각의 노고를 어찌 피할지, 어찌 감당할지 말하되, 깍듯하면 순탄한 뱃길도 알려 주리다. 이것이 당신에게 말해 주도록 허락된 전부니, 자, 가서 트로야가 창공에 설 위업을 닦으시라."[80]

마저도 자신을 위한 것처럼 아전인수로 받아들이려 했던 탓이다.

또한 시스티나 천장화의 조언자로 참여한 신플라톤주의자 마르실리오 피치노의 제자인 신학자 에디지오 다 비테르보가 성 베드로 성당에서의 설교에서 '쿠에마아가 미리 본 새로운 황금시대를 실제로 연 인물은 당연히 교황 율리오 2세'[81]라고 아첨하는 발언을 했기 때문이기도 하다.

80 베르길리우스, 김남우 옮김, 『아이네이스 1』, 열린책들, 2013, p. 147.
81 로스 킹, 신영화 옮김, 『미켈란젤로와 교황의 천장』, 도토리하우스, 2020, p. 241, 재인용.

하지만 당시 미켈란젤로의 생각은 에디지오의 아첨과는 반대였을지도 모른다. 1509년 여름 시스티나 예배당을 찾아 작업 중인 이 그림을 직접 보고 교황을 신랄하게 비판했던 에라스무스와 마찬가지로, 미켈란젤로가 생각하기에도 쿠에마아의 등 뒤에서 소년이 손가락질로 야유하고 있는 진짜 대상은 교황일 수도 있기 때문이다.

다섯 명의 무녀들 가운데 가장 젊고 아름답게 그린 여인이 델포이 무녀라면, 〈리비아의 무녀〉(1511)는 가장 관능미 넘치게 그린 여인이었다. 넓은 등과 더불어 두 어깨를 드러낸 옷차림에다 실제보다 더 큰 책을 힘겹게 들고 있는 모습에서 미켈란젤로는 그녀가 예지적 지혜의 무녀임을 상징하고 있다. 미켈란젤로가 그녀를 야훼의 말을 전하며 미래의 희망을 강조하던 선지자 예레미야의 맞은편에 배치한 까닭도 거기에 있을 것이다.

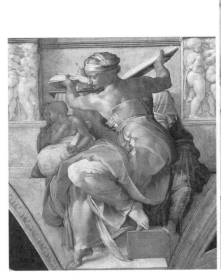

〈리비아의 무녀〉

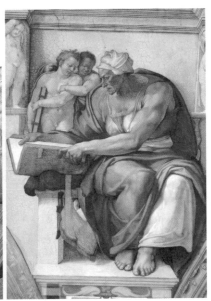

〈쿠마에아의 무녀〉

건축을 철학한다

미켈란젤로는 그 밖에도 〈에
리트레아의 무녀〉(1510)와 〈페
르시아의 무녀〉(1511)를 더 배치
하여 고대의 예언자로서 무녀들
의 존재와 위상을 재확인하려 했
다. 미켈란젤로는 에라스무스처
럼 절대권력자인 교황을 '우신'[82]
이라고 노골적으로 비판할 수 없
었던 터라 〈아테네 학당〉과 〈파
르나소스산의 전경〉을 그린 라파

〈에리트레아의 무녀〉

엘로와 인본주의에 대한 이념적 경쟁에서 고대의 예언자들이라는 우회적인
방안을 모색하려 했을 것이다.

하지만 그는 구약시대와 신약시대의 인물들이 마주하는 사이에 배치된
〈델포이의 무녀〉를 비롯한 다섯 무녀들만으로 라파엘로의 〈아테네 학당〉과
고대의 이념적 부활을 경쟁할 수 있었을까? 라파엘로가 세계와 존재의 수
목적(樹木的) 기원을 설명하기 위해 플라톤과 아리스토텔레스를 한복판에

82 에라스무스에 의하면 "예수 그리스도를 대리하는 교황들이 예수와 동일한 삶을 살아가고
자 노력하였다면, 다시 말해 청빈과 고난과 가르침과 십자가와 생명의 희생을 닮고자 하였
다면, 하다못해 교황 내지 사제라는 성스러운 호칭을 고민하였다면, 이는 누구보다 근심과
염려가 가득한 자리일 것입니다. 이럴진대 모든 수단을 동원하여 교황 자리를 사려는 자
는 누구이며, 일단 사고 나서도 칼과 독약과 온갖 폭력으로 이를 보존하려는 자는 누구입
니까? 만약 교황들이 직분에 대한 현명한 깨달음을 얻는다면 이들은 누리던 엄청난 행복을
잃고 걱정하게 될 것입니다. …오늘날 교황들은 수고스러운 것들은 베드로와 바오로에게
맡겨 두고 넘쳐 나는 여가를 즐기며, 빛나고 즐거운 일을 맡고 있습니다. 결과적으로 이들
은 나 우신 덕분에 인간 종족들 가운데 어느 누구보다 여유롭게 살아가며 근심이라고는 전
혀 없으며, 다만 신비스러운 흡사 무대 의상을 걸치고 예배를 거행하며 복된 자, 신성한 자
라는 칭호를 휘두르며 축복과 저주로 파수꾼의 일을 수행하기만 하면 예수 그리스도의 뜻
을 충족시킬 것이라고 믿습니다." 에라스무스, 김남우 옮김, 『우신예찬』, 열린책들, 2011,
pp. 161-162.

등장시킨 것 말고도 미켈란젤로를 모델로 하여 '누구도 같은 시냇물에 두 번 들어갈 수 없다'고 말한 만물유전설의 헤라클레이토스를 아테네 학당의 일원으로 등장시키는 등의 기지를 발휘한 경우만으로도 가늠하기 어렵지 않다.

〈라오콘 군상〉이 발견되지 않았다면 미켈란젤로의 천장화 작업에서 고대의 부활 흔적을 찾아보기란 어려웠을 것이다. 그에게는 메디치 가문의 효과보다 오히려 사보나롤라의 강박증이 고대의 부활을 가로막는 장애물이 되어 왔을 것이다. 두 천재들에게는 천장에 대한 의미와 인식 자체가 달랐기 때문이다.

앞에서 말했듯이 라파엘로에게 그 공간은 특정한 신의 하늘이 아니었다. 그곳은 천지창조의 절대유일신인 야훼의 공간이 아니라 고대의 여러 여신들의 세계였다. 그가 〈천장 프레스코화〉를 통해서 철학, 신학, 정의, 시 등 4개의 부분에 무녀가 아닌 여신들을 의인화했던 까닭도 거기에 있다. 이렇듯 부활에 대한 의미와 해석을 달리한 것은 무엇보다도 라파엘로의 '편집증적'인 기질과 이념이었을 것이다.

그에 비해 신국과 같은 천상의 모습을 자아내는 미켈란젤로의 천장화는 얼핏 보기에는 '천지창조'라는 거대서사의 파노라마로 보이지만 알고 보면 그의 '분열증적'인 기질과 사고방식의 반영물에 지나지 않는다. 더구나 그와 같은 거대서사가 가능했던 것도 세상사에 대해 어느 하나도 내려놓지 못하는 교황 율리오 2세의 온갖 탐욕에서 비롯된 것이기도 하다.

'천국에서 추방당한 교황'―술에 취한 채 천국의 문 앞에 나타난 그는 늘 목걸이로 걸고 다니던 열쇠로 문이 열리지 않자 안에 있는 베드로에게 자신을 거창하게 소개하며 문을 열어 달라고 소리쳤다. 그렇지 않으면 자신의

군대를 동원하여 문을 부숴 버리겠다고 협박하기까지 했다. 하지만 '당신의 열쇠는 예수 그리스도께서 오래 전에 내게 맡기신 것과는 아주 다르군요. 나는 그대가 누구인지 모르겠소.'라고 거절당했다—으로 그려 놓은 에라스무스의 혹평대로 그는 실제로 어떤 교황보다도 더 분열증적인 인물이었다.

그가 미켈란젤로의 천장화에 대한 궁금증을 참지 못한 까닭도 마찬가지이다. 그는 조금이라도 빨리 (플라톤이 말하는) 현상계에는 부재하는 영원불변하는 이데아 세계, 또는 (아리스토텔레스가 말하는) 생성·소멸하는 만물의 근원으로서 부동의 동자(the Unmoved Mover), 그리고 (쿤데라가 말하듯) 비존재의, 부동의 일자(the One)의, 즉 '파르메니데스의 마술적 공간'[83] 속에 들어가 존재의 참을 수 없는 달콤한 가벼움을 만끽하고 싶은 조바심뿐이었다.

그것은 그가 오랜 항해 끝에 항구를 보고 갑판 위에 서서 하늘을 향해 두 팔 벌려 환호하는 뱃사람처럼 그동안 갈망해 온 천궁을 통해 자신의 영혼을 하늘 위로 솟구쳐 올릴 수 있을 것 같은 환각 효과에 굶주려 온 탓이다.

죽기 전에 바라던 바대로 천상의 모습이 가득한 하늘로 비상할 수 있는, 즉 시공을 초월하는 대천개(大天蓋)로서의 천장의 장관을 남보다 먼저 보고 싶은 욕심에 사로잡혀 온 그는 미켈란젤로에게 당근과 채찍을 들먹이며 현장을 찾아 완공을 재촉하기 일쑤였다. 마침내 1512년 11월 1일, 모든 성인들의 위대함을 축하하는 만성절(All Saint's Day)에 교황 율리오 2세는 미켈란젤로와 함께 천국으로 통하는 듯한 환각을 자아내는 시스티나의 천장으로부터 서로 다른 '스키조의 이중주'가 세상에 울려 퍼지게 했다.

83 밀란 쿤데라, 이재룡 옮김, 『참을 수 없는 존재의 가벼움』, 민음사, 2020, p. 55.

로맹 롤랑은 『미켈란젤로의 생애』에서 이날을 가리켜 다음과 같이 적고 있다.

> "죽은 자들의 제삿날답게 슬픈 빛이 찬란하게 빛나면서도 어두운 이날은, 창조하고 멸망케 하는 신의 정신으로 가득 차 있고 모든 생명의 힘이 회오리바람처럼 휘몰아치는 이 놀라운 작품의 제막일로서 지극히 적합한(?) 날이었다."[84]

하지만 미켈란젤로에게 그날은 시스티나 천장에서 해방된 날이었고, 상처뿐인 영광의 날이었다. 그는 기쁨보다 지난 4년간의 고생으로 얻은 병들고 지친 신체에 대해 자조하듯 비웃음으로 대신해야 했다. 그에 의하면,

> "고생한 덕택에 나는 앓는 고양이처럼 형편없게 되어 버렸다. … 배가 나오고, 수염은 거꾸로 서고, 머리는 어깨에 파묻혀 들어갈 정도다. 가슴은 괴조 하피(괴상한 여자의 얼굴을 가진 괴물새)처럼 괴상하다. 붓에서 물감이 떨어져 얼굴은 모자이크 마룻바닥같이 헐었고, 허리가 구부러져서 걸음걸이도 흔들거린다."[85]

평생 동안 온갖 '참을 수 없는 가벼움들'을 좇으며 살아온 교황 율리오 2세의 사정도 마찬가지였다. 이번에는 어떤 존재도 이승에서는 더 이상 짊어질 수 없는 무거움이, 그래서 저승으로 가야 하는 날이 그의 코앞에 다가와

84 로맹 롤랑, 이정림 옮김, 『미켈란젤로의 생애』, 범우사, 2007, p. 45.
85 앞의 책, p. 46. 재인용.

건축을 철학한다

있었다. 실제로 누구에게나 참을 수 없는 무거움은 언제나 일상의 가벼운 커튼 바로 뒤에 있을 뿐 참을 수 없는 가벼움들과 동떨어져 있는 것이 아니었다.

톨스토이 소설 『이반 일리치의 죽음』(Smert Ivana Ilicha, 1886)의 주인공이지만 45년간 명판사로서 무소불위의 권력과 부귀영화—"그는 마음만 먹으면 누구든 잡아넣을 수 있는 권력의식, 법정에 들어설 때나 부하직원들을 만날 때 분명하게 전해오는 존경어린 시선에서 기쁨(가벼움)을 느꼈다."[86] —를 누려 온 이반 일리치일지라도 그는 목전에 찾아온 자신의 죽음 앞에서 가벼움에 참을 수 없어 했던 자신의 삶에 대한 후회와 더불어 가장 무거운 죽음의 불안과 두려움에 떨고 있었다. 톨스토이가 일리치로 하여금,

> "내가 없다는 건 어떻게 된다는 것인가? 아무것도 없다는 것인가? 정말 죽음인가? 아니야, 죽고 싶지 않아. … 죽음, 그래 죽음이다. 그런데 저 사람들은 아무도 모르고, 알려고 하지도 않고, 불쌍히 여기지도 않는구나. 그저 즐겁게 놀기나 하는구나. 모두 마찬가지다. 저들도 죽을 것이다. 바보들 같으니. 내가 먼저 가고 너희들은 나중일지 몰라도 죽음을 피할 수 없다. 그런데도 저렇게 즐거울까, 짐승 같은 놈들! 그는 악에 받쳐 숨이 막히는 것 같았다."[87]

라고 회한의 넋두리를 늘어놓을 수밖에 없었던 까닭도 거기에 있다. 심지어 그는 삼단논법 같은 자명한 논리마저도 자신에게는 가당치 않다고 여길

86　톨스토이, 이강은 옮김, 『이반 일리치의 죽음』, 창비, 2012, p. 35.
87　앞의 책, p. 68.

만큼 죽음의 무거움을 짊어지고 싶어 하지 않았다. 그것이 두려워 피해 가고 싶어 했던 것이다. 톨스토이는 이렇듯 생전에 영묘욕망에 빠진 황제나 교황, 또는 대부호처럼 소위 '잘나가는 자'일수록 삶의 '집착이 곧 광기'와 다를 바 없음을 다시 한 번 강조하려고 일리치를 등장시키고 있었다.

> "이반 일리치는 자신이 죽어 간다는 사실을 깨닫고는 절망 속에서 헤어나지 못했다. 그것을 받아들일 수가 없었다. 아무리 이해하려고 해도 도저히 이해되지 않았던 것이다. 이를테면 논리학에서 배운 삼단논법을 보면, 카이사르는 인간이다. 인간은 죽는다. 고로 카이사르도 죽는다는 것이다. 그는 살아오면서 이 사실이 카이사르에게만 해당되지 자신에게는 전혀 해당되지 않는다고 생각해 왔다."[88]

톨스토이뿐만 아니라 밀란 쿤데라도 『존재의 참을 수 없는 가벼움』(L'insoutenable légèreté de l'être, 1987)에서 "가장 무거운 짐이 우리를 짓누르고 허리를 휘게 만들어 땅바닥에 깔아 눕힌다."[89]고 한 말에서 젊은 판사 이반 일리치에 비교가 안 될 만큼 세상놀이의 초능력자이자 거대권력의 소유자인 교황조차도 예외가 될 수 없었다.

교황 율리오 2세는 만성절 이후 불과 석 달밖에 더 살지 못했다. 그는 무거운 짐을 짊어진 채 천국 대신 지옥—천국의 베드로는 정신 사나운 차림새를 하고 나타난 그에게 '그 사치스러운 왕관 말인데 그것을 날더러 인정해

88 앞의 책, pp. 71-72.
89 밀란 쿤데라, 이재룡 옮김, 『참을 수 없는 존재의 가벼움』, 민음사, 2020, p. 12.

달라는 말입니까? 당신은 야만족의 왕들도 쓰지 않는 그런 사치스런 왕관을 쓰고 천국에 들어오겠다고요? 그리고 내 눈에는 당신이 입은 그 옷도 몹시 거슬립니다.'라고 질책한다―으로 밀려나야 했던 것이다.

교황이 죽은 뒤 익명으로 출판된 풍자적인 내용의 대화집 『추방된 율리우스』에서 에라스무스는 교황을 신랄하게 비난하면서도 한 해 전에 본 미켈란젤로의 천장화에서 신플라톤주의가 사장되어 버린 사실을 우회적으로 나무라듯 안타까워했다. 그의 비난이 집중된 것이 교황의 어리석음이었다면 그 이면에는 미켈란젤로에 대한 원망도 배접되어 있음이 분명하다.

특히 플라톤의 철학과 예수의 가르침 사이에는 긴밀한 유사성이 있다고 주장한 그가 "어떤 그리스 원전이 있다면, 특히 그리스어로 된 시편이나 복음서가 있다면 나는 옷을 저당 잡혀서라도 그것을 입수할 것이다."[90]라고 탄식했던 까닭도 다른 데 있지 않다. 그는 (라파엘로가 〈아테네 학당〉에서) 손가락으로 땅(실재)을 가리키는 아리스토텔레스 대신 하늘(이데아)을 가리키는 플라톤으로, 나아가 라틴어 대신 그리스어로 쓰인 성서로 진정한 르네상스의 실현을 상징하고 싶어 했던 것이다.

③ 건축가 미켈란젤로의 명암

조형예술인 한 조각이나 회화와 무관할 수 없다. 오히려 건축이 없다면 회화도 조각도 있을 수 없다. 건축은 조각과 회화의 삶터일뿐더러 조각과 회화가 건축을 갈무리하기도 한다. 로젠그란츠에 의하면 "건축은 조각과 회화로부터 도움을 받을 수 있다. … 건축은 조각과 회화에 일터를 마련해

90　새뮤얼 스텀프, 제임스 피저, 이광래 옮김, 『소크라테스에서 포스트모더니즘까지』, 열린책들, 2004, p. 314, 재인용.

준다. 그러나 이때 조각과 회화의 행위들의 건축의 질감에 눌리지 않도록 건축은 그것들을 특별히 고려해야 하며, 그래서 입상에 주각을, 그림에 벽면을 마련해 주도록 건축구조를 변화시켜야 한다".[91]

고도의 전문화로 인한 세분화가 이뤄지기 이전까지 라파엘로나 미켈란젤로, 베르니니와 같은 조각과 회화를 망라한 종합건축가가 더욱 주목받았던 까닭도 거기에 있다. 특히 미켈란젤로의 경우가 더욱 그러했다. 그가 건축에 처음으로 손을 대게 된 것은 자신과 동갑내기 친구였던 새 교황 레오 10세와의 각별한 인연 때문이었다. 그 역시 즉위 직후부터 자신의 영예와 자기 일가의 승리를 역사에 과시하려는 계획을 세웠다. 그 역시 율리오 2세를 비롯한 절대권력자로서 교황들이 보여 온 유혹에 또다시 걸려들고 만 것이다. 그 때문에 에라스무스는 그들을 가리켜 '건설족'이라고까지 불렀다. 그에 의하면,

> "건축에 대한 물리지 않는 욕구를 불태우는 건설족들이 있습니다. 그들은 둥근 것을 네모반듯하게 바꾸었다가 다시 둥글게 바꾸어 놓기를 반복합니다. 그들의 욕망은 도무지 끝을 모르고 적당한 타협을 알지 못합니다."[92]

이렇듯 또 한 명의 건설광 레오 10세도 율리오 2세에 못지않게 경쟁심의 발로인 반개혁의 역사를 위한 수사적 변명과 건축공희(建築供犧)의 구실을 앞세워 이른바 '세계의 축'(asis mundi)이자 '세계의 중심'(capus mundi)을 위

91 카를 로젠그란츠, 조경식 옮김, 『추의 미학』, 나남, 2008, pp. 171−172.
92 에라스무스, 김남우 옮김, 『우신예찬』, 열린책들, 2011, pp. 95−96.

한 '중심주의'—진정한 세계는 언제나 대지의 배꼽과 같은 중앙, 또는 중심에 위치해 있다—의 병적 징후를 드러내기 시작한 것이다.

하지만 그의 내심에는 로마를 세계의 수도(중심)로 만들기 이전에 '교황의 도시'로, 그리고 피렌체를 '메디치가의 도시'로 다시 한 번 역사에 남기고 싶은 권력효과의 욕망이 불타오르고 있었다. 이를 성공적으로 수행하기 위해 그에게 꼭 필요하다고 생각한 인물이 바로 그가 15세부터 2년간 메디치가에서 같이 살았던 '시스티나의 영웅'(?) 미켈란젤로였다.

교황은 천재들의 경쟁심을 다시 이용하는 술책이면 그를 충분히 자신의 계획에 끌어들일 수 있다고 생각했다. 미켈란젤로가 시스티나 천장화를 완공한 후 로마를 떠나 피렌체로 돌아와 있는 동안 라파엘로는 거장이 되어 로마예술계를 지배하고 있었다.

앞서 말했듯이 라파엘로는 키치 예배당의 돔 공사를 맡아 〈천지창조〉(1512–13)를 모자이크로 완성했을뿐더러 바티칸궁에도 교황 레오 10세의 로지아를 위해 회화적 장식주의를 동원한 건축의 예술적 종합화에도 성공하였다. 그 밖에도 마타마 별장을 건축하였고, 성 베드로 성당의 건축이나 발굴 작업, 제전이나 기념비 건립 등을 감독하며 교황의 총애를 한 몸에 받고 있었던 것이다.

교황 레오 10세는 1518년 피렌체에 있는 미켈란젤로에게 그곳의 메디치가 교회인 산 로렌초 교회의 파사드를 완성하도록 제안했다. 이 제안은 큰일을 하고 난 뒤, 허탈감에 빠져 있던 미켈란젤로의 마음을 흔들기에 충분한 것이었다. 더구나 소년 시절부터 절친한 친구 사이인 교황이 경쟁자 라파엘로를 총애하고 있던 터라 더욱 그러했다. 로맹 롤랑도 이에 대해 이같이 적고 있다.

"미켈란젤로는 자기가 없는 동안 로마 예술계의 거장이 된 라파엘로와의 경쟁심에서 이 일에 끌려 들어갔다. … 그는 남에게 명예를 넘겨준다는 것은 견딜 수 없는 일이라고 생각하게 되었다. 그래서 교황이 이 일을 자기로부터 다시 빼앗아 가지나 않을까 걱정이 되어 미리 그런 일이 없도록 탄원까지 하였다. … 그는 어떤 협력자도 거부하고 무엇이고 모두 자기 혼자 하겠다는 무서운 광증에 사로잡혀 있었다."[93]

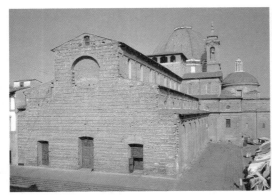

메디치가 예배당(큰돔)과 산 로렌초 교회 　　　　브루넬레스키의 구성구보관실

하지만 그가 의뢰받은 지 2년이 지나도록 대리석 채석장(미켈란젤로는 카라라로, 교황은 피에트라 산타로) 문제로 교황과 이견을 보이며 별다른 진척이 없자, 교황과 메디치가의 추기경은 더 이상 기다릴 수 없게 되자 1520년 3월 급기야 그와의 계약을 파기하며 공사를 중지시켜 버렸다.

93　　로맹 롤랑, 이정림 옮김, 『미켈란젤로의 생애』, 범우사, 2007, pp. 52–53.

　　　　　　　　　　　　　　　　　　　　　건축을 철학한다

그렇다 하더라도 교황이 미켈란젤로에게 건축 공사 의뢰를 포기한 것은 아니었다. 신플라톤주의의 산실인 메디치가 출신의 교황은 1520년 '위대한 자' 로렌초의 손자인 추기경 줄리오 데 메디치(레오 10세에 이어서 1523년 메디치 가문 출신의 두 번째 교황 클레멘스 7세로 즉위)의 추천으로 역시 돔으로 된 가족 전용의 예배당이자 영묘인 산 로렌초 교회를 완성하도록 지시한 것이다.

　1421년부터 5년간 브루넬레스키가 건축을 맡았지만 갑자기 사망하는 바람에 중단되었던 공사를 미켈란젤로가 떠맡게 된 것이다. 이번 주문은 아리스토텔레스의 형이상학에 기초한 유일신 사상을 강조하는 스콜라주의 신학에 비교적 자유로운 메디치 가문이 가족교회 건물과 더불어 첫 번째 예배당과 영묘를 본떠서 교회 내부에 '새로운 성구보관실'로 꾸미려는 계획이었다.

　다시 말해 그것은 메디치 가문을 위한 더 큰 돔의 가족 예배당—건축과 조각의 합작으로 꾸며진 성구보관실로 더 유명해진 이 예배당은 17세기에 메디치가의 이른바 '왕자들의 예배당'으로 불리게 되었다—을 만들어 달라는 요구였다. 주검의 집인 무덤을 아무리 마우솔레움(Mausoleum), 즉 '영묘'라고 부른들 죽음의 의미가 달라지지 않음에도 교황은 주검마저도 영원히 권력의 유물로 남기고 싶어 했기 때문이다.

　'메멘토 모리'(Memento mori: 너는 반드시 죽는다는 것을 기억하라)의 그 거짓 이름은 동서고금을 막론하고 초시간적 상징성을 담보하려는 권력욕망의 후렴임을, 메디치 가문도 교황이 되자 ('어떻게 죽을 것인가'에 대해 그들이 보여 준 임종 양식의 현실적이고 사실적인 고매함과는 달리) 이렇듯 참을성 없이 노래하려 했던 것이다.

그 때문에 "저 무시무시한 죽음, 오직 그것만이 현실이었고 다른 모든 것은 거짓이었다. 이런 마당에 (오늘이) 며칠인지 무슨 요일인지, (지금이) 아침인지 저녁인지, 그것이 무슨 의미가 있겠는가?"[94]라는 톨스토이의 평범한 반문도 전혀 평범하게 들리지 않을 것이다. '욕망의 고고학'(닫힌) 시대를 살아야 했던 미켈란젤로가 꾸민 '메멘토 모리'의 그 허구가 아무리 경이로운 세계문화유산으로 평가받을지라도 톨스토이의 반문에는 답이 될 수 없다.

브루넬레스키가 설계한 구성구보관실에 비해 신성구보관실은 피렌체의 군주가 아닌 세계의 교황이 된 뒤인지라 욕망의 과시와 보관을 위한 닫집의 모양새도 달라진 형국이었다. 하지만 권력의 수의로 주검을 몇 겹씩 화려하게 감싸고, 주검의 집을 아름답게 호위한들 그것들은 닫힌 시대에조차도 눈의 호사일 뿐 보는 이들의 영혼을 일깨울 리 없었다. 하물며 열린 시대의 그것들은 스탕달 신드롬은 물론 구경꾼들의 마음을 열어 주지 못할뿐더러 그 의미를 공감하거나 공유하게 할 수도 없다. 그것들은 단지 메디치 가문의 왕자들이 살았던 한때의 권력만을 상징하는 '고고학적 유물'에 지나지 않기 때문이다.

메디치 왕자들의 성구보관실보다 3백여 년이 더 지난 이른바 '욕망의 계보학'(열린) 시대에 톨스토이가 일리치를 통해 '어떻게 살 것인가?'의 반어법으로 주문하는 '메멘토 모리'야말로 지난날의 황제나 교황, 또는 대부호의 어떤 영묘와도 비교할 수 없는 죽음의 교훈이 아닐 수 없다.

물론 당시 라파엘로와의 경쟁심에 불타던 건축가이자 조각가인 미켈란젤로에게 메디치 왕자들의 영묘, 즉 '메멘토 모리의 상징물'을 건축하는 것은

94 톨스토이, 이강은 옮김, 『이반 일리치의 죽음』, 창비, 2012, p. 86.

'인간에게 죽음의 진정한 의미가 무엇인지'를 새겨야 하는 철학적 과제가 아니었다. 한마디로 말해 주검의 건축물을 의뢰받은 미켈란젤로에게 '메멘토 모리'는 중요하지 않았다.

그나마 그가 교황의 요구임에도 로마의 시스티나 천장화의 경우와는 달리 가톨릭교회의 신학과 교의에 크게 구애받지 않고 이데아(초월)의 세계와 현실의 세계라는 이원론적 세계관에 기초한, 다시 말해 어느 것보다도 고대 그리스의 정신과 플라톤주의의 부활이 가장 잘 반영될 수 있는 건축과 조각의 컬래버레이션으로서 새로운 성구보관실을 꾸밀 작정인 것만도 다행이었다.

회화와 조각, 그리고 건축 등을 망라하여 미켈란젤로의 작품들 가운데 '신플라톤주의적'인 작품의 백미라고 평가할 수 있는 팔각형의 새로운 성구보관실은 브루넬레스키가 잡다한 장식을 배제한 채, 대리석과 보석으로 단순하지만 우아하게 꾸민 기존의 성구보관실과는 달리 전체적으로 지옥의 세계와 인간이 사는 지상 세계, 그리고 천상의 천장이라는 세 영역의 우주로 다양하게 구성되어 있다. 애초에 미켈란젤로는 '위대한 자' 로렌초와 동생 줄리아노의 무덤을 비롯해 요절한 가족 구성원들인 느무르 공작, 즉 줄리아노(로렌초의 아들이자 레오 10세의 동생)와 우르비노 공작, 즉 로렌초(교황의 조카)의 무덤을 기념비적으로 지을 계획이었다.

하지만 안타깝게도 계획했던 돔 아래의 무덤들 가운데 가장 젊은 두 공작의 무덤만이 완성되었다. 우르비노 공작 로렌초의 석상은 사실적이기보다 이상적인 모습으로 사색하는 포즈를 취하고 있는, 그래서 '생각에 잠긴 사람'(Il pensieroso)이라는 별칭이 붙은 반면 느무르 공작 줄리아노의 포즈는 로마 황제들의 조각을 본떠 흉갑을 입고 제국의 왕홀(王笏: 군주의 권위를 나

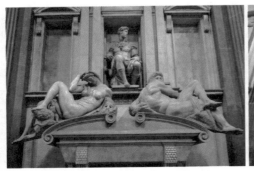 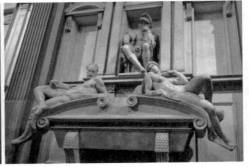

느무르 공작 줄리아노 데 메디치의 무덤, 1526-1534.　　우르비노 공작 로렌초 데 메디치의 무덤, 1525-1527.

타내는 상징물)을 들고 있다. 이 입상들 아래에서는 이들을 통해 메디치가
문의 영예를 더욱 과시하듯 남녀의 우의상들이 그들의 주검을 지키며 보필
하고 있다.

　하지만 그는 '사색'이라는 주제로 만든 로렌초의 조각상에 비해 전쟁의 고
난을 겪은 후에 완성한 줄리아노의 것에는 '행위'라는 주제를 부여했다. 그
는 그것을 메디치 가족을 위한 것이라기보다 당시 자신의 절망감을 조각한
상들이라고 생각했기 때문이다.

　다시 말해 1527년의 '로마의 약탈'(Sacco di Roma)이라는 일대 정변이 일어
나기 이전의 것인 로렌초의 석관 위에 있는 우의상들은 지혜의 황혼(남)과
새 생명의 서광(여)을 표상하는 〈저녁〉과 〈새벽〉인 데 비해 줄리아노의 석관
위에 있는 우의상의 주제는 (남성의) 행위와 (여성의) 꿈을 표상하는 〈밤〉과
〈낮〉이었다. 특히 로맹 롤랑의 주장에 따르면, 그는 줄리아노의 것들을 통
해 삶의 괴로움과 현실에서의 온갖 굴욕을 이야기하고자 했다는 것이다.[95]

95　　로맹 롤랑, 이정림 옮김, 『미켈란젤로의 생애』, 범우사, 2007, p. 71.

건축을 철학한다

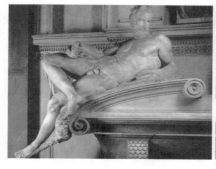
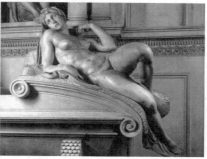

〈저녁〉(황혼)　　　　　　　　　　〈새벽〉(서광)

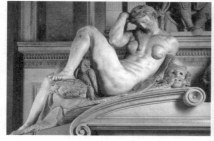
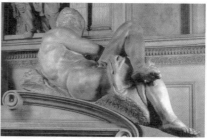

〈밤〉(꿈)　　　　　　　　　　〈낮〉(행위)

　이 네 명의 우의상들은 인간의 삶과 죽음은 모두가 인간의 조건과도 같은 '시간피구속성'(Zeitsgebundenheit)의 실존적 대명사임을 이보다 더 잘 나타내는 작품이 있을 수 있을까 할 정도로 미켈란젤로의 시간 의식을 고스란히 드러낸 것들이었다. 그는 인간이란 누구도 영원할 수 없는, '지금, 여기에'(hic et nunc)에서 벗어날 수 없는 유한하고 덧없는 존재임을 우회적으로 암시하기 위해 하루 24시간 가운데 네 가지의 시간대를 특정하여 의미 부여한 것이다.

　특히 그가 특정한 새벽(서광), 낮, 저녁(황혼), 밤은 하루 가운데 현존재(Dasein)의 형상에 대한 변화를 가장 심하게 나타내는 시간의 파괴력을 의미

하는 결절점이다. 그는 이른바 새벽은 마음먹은 대로 되지 않는 인생살이에 대한 깊은 혐오감과 함께 미몽에서 깨어나는 순간임을, 낮은 욕망과 분노들이 몸을 요동치게 하는 시간임을, 저녁(황혼)은 하루의 피로가 몰려오는 지친 모습의 시간임을, 밤은 눈이 쉽사리 감기지 않는 여운들로 인해 진정한 휴식을 취하지 못하는 시점임을 네 명의 우의상을 통해 알리고 있다.

그가 생각하기에 그 시점들은 '지금' 삼켜 버리거나 '여기에서' 사라지게 하는, 일체의 유(有)를 무화(無化)시키는 임계점들(critical points)이다. 인간에게 그것들은 특정 시점의 시그널이기보다 일종의 '메멘토 모리'(Memento mori: 너는 반드시 죽는다는 것을 기억하라), 즉 죽음에 대해 그가 전하려는 메시지인 것이다. 어느 시점이라도 인간에게 살아 있는 현상계는 사후의 세계에 비해 삶의 고통에서 해방될 수 없는 실존의 무게를 짊어져야 하는 멍에의 순간들임을 기억하라는 것이다.

특히 명계(冥界)에서 현세로 보내온 사신(使臣)과도 같은 네 개의 우의상들은 누구의 영혼이라도 결국 명계로 가기 위해서는 그곳에 흐르고 있는 네 개의 강—'공기'를 상징하는 비통의 강 아케론(Acheron), '불'을 상징하는 정화의 강 피리플레게톤(Pyriphlegethon), '흙'을 상징하는 증오의 강 스틱스(Styx), '물'을 상징하는 시름의 강 코키투스(Cocytus)이다. 단테는 『신곡』에서 망각의 강 레테(Lethe)를 추가하여 다섯 개의 강을 상정했다—을 형상화한 것이다.

이것은 신플라톤주의자인 미켈란젤로가 자연이 공기·불·흙·물이라는 네 가지 원질이 결합하여 생성되었듯이 인간이라는 존재도 누구나 태어나는 순간부터 그에 상응하는 네 가지 감정에 구속받는다는 고대 그리스의 자연철학과 플라톤의 영혼론을 이들 우의상에 반영하려 했기 때문이다. 다시

건축을 철학한다

말해 인간의 영혼은 그 고향을 떠나는 순간부터 기쁨대신 비통함을 느끼고 슬픔에 빠지며 분노하면서도 시름에서 벗어나지 못한 탓에 원초적 행복을 누릴 수 없는 불행의 나락으로 떨어진다는 것이다.

이렇듯 네 개의 우의상은 시적이면서도 피타고라스가 말하는 최초의 완전수 4에 대한 신앙과 철학적 신념의 표상들이다. 소년 시절부터 시 쓰기를 즐겨 온 미켈란젤로의 감성적 사유는 수많은 편지를 산문 대신 운문으로 써서 시집을 남겼을 만큼 시적이었고, 일찍이 메디치 가문에서 신플라톤주의 철학자들에게 지적 영향을 받아 온 탓에 당시의 예술가들 가운데 누구보다도 플라톤 철학적이었다. 그에게 완전수 '4'에서 비롯된 철학적 신념과 종교적 신앙이 공고했던 까닭도 거기에 있다. 그가 만물의 원질인 4원소를 네 개의 강을 상징하는 질료과 인체의 심리적 · 육체적 4기질로서뿐만 아니라 하루의 네 시점, 일 년의 4계절, 인생의 4단계(유년 · 청소년 · 장년 · 노년)로까지도 의미 연관을 지으려 했던 이유도 마찬가지이다.

어쨌든 클레멘스 7세가 즉위해 있던 1527년에 뜻밖의 정변과 재난이 들이닥쳤던 탓에 미켈란젤로가 철학적인 의미 부여와 시적 정감을 동원하며 심혈을 기울여 작업해 온 새로운 성구보관실은 그의 손에 의해 완성되지 못했다. 황제의 군대(독일군과 스페인 용병)가 정치적 · 종교적(1517년 루터의 종교개혁선언)인 이유로 9개월간이나 방화와 약탈 등을 하며 로마를 피로 물들이고 유린하면서 공화국을 복원시키는 엄청난 사건이 일어났기 때문이다.

미켈란젤로는 1528년 10월 피렌체를 지키기 위해 구성된 방위회의에 참가했다. 이듬해 1월 그는 피렌체를 지키려는 방위공사의 군사 9인 위원으로 선출되는가 하면, 4월 6일에는 임기 1년으로 요새구축의 총책을 맡기까지

했다. 신변의 위협을 느낀 전쟁 중 그의 활약은 평소 겁이 많고 매사에 우유부단했던 성격과는 달리 비교적 적극적이었다.

그는 적의 포격에 대비하여 산언덕에 방어벽을 쌓고 새 기계를 발명하기도 했다. 또한 그가 종루를 그물에 매단 양가죽으로 싸서 적의 파괴로부터 지켰다고도 전해진다. 2월 22일자 편지에 의하면, 그는 피렌체 대성당의 돔 위에 올라가 적의 동정을 살피는가 하면 천장의 상태를 조사하기도 했다.[96] 그럼에도 불구하고 1530년에는 피렌체가 황제 카를 5세의 세력권에 들자 메디치 가문도 그곳에서 다시 쫓겨나야 했을뿐더러 예술가들도 피렌체를 떠나야 했다.

로마와 교황뿐만 아니라 가톨릭교회 전체에도 신성모독적인 공격이나 다름없는 충격적인 사건을 견디기 힘들었던 나머지, 결국 교황은 1530년 황제와 평화조약을 체결했다. 하지만 그 이후 교황과 교회는 제국의 군대에게 당한 굴욕을 만회하기 위해 프로테스탄티즘에 맞서며 반종교개혁을 적극적으로 시도하고 나섰다. 역사가도 당시의 로마를 가리켜 '반종교개혁의 진열장'이 되었다고 평한다.[97]

아이러니컬하게도 황제에게 당한 정치적·군사적 굴욕이 이탈리아에게는 민족문화 출현의 계기가 되었다. 실제로 피렌체의 마키아벨리가 『군주론』의 마지막 장에서 이방인의 오만으로부터 '이탈리아'를 구할 것을 호소하듯 당시의 인문주의자들이 '이탈리아'라는 용어를 두드러지게 활용했던 까닭도 거기에 있다. 또한 황제와 조약을 체결 이후 평화가 다시 찾아오자 로마는 로마와의 일체화, 즉 로마제일주의를 뜻하는 '가톨릭의 보편

96 앞의 책, p. 69.
97 크리스토퍼 듀건, 김정하 옮김, 『이탈리아사』, 개마고원, 2001, pp. 97-99.

건축을 철학한다

성'(catholicité)이라는 의미에 걸맞게 '세계의 중심'으로 부활하려는 재건의 활력이 넘치는 도시로 변모했다.

1534년 즈음부터 로마는 이탈리아 문화의 중심지로 불리기 시작하며 '교황의 도시'로도 정착했다. 하지만 피렌체가 포위 중임에도 미켈란젤로를 염려한 나머지 그의 안부를 묻는 등 언제나 그에게 애정 어린 후원을 아끼지 않아 온 클레멘스 7세는 그해 9월 25일 세상을 떠나고 말았다.

교황의 죽음은 그동안 총애를 독차지해 온 미켈란젤로의 삶의 여정에서 변화가 불가피한 돌발 변수였다. 교황의 사망 직후 미켈란젤로는 피렌체를 떠나 로마로 거처를 옮길 수밖에 없었다. 그로부터 죽을 때까지 30년 동안 그는 로마에 머물며 두 번 다시 피렌체로 돌아가지 않았다. 그 때문에 메디치 가족의 묘지 공사도 계획의 절반조차 끝내지 못한 채 결국 영원히 그의 손을 떠날 수밖에 없었다.

그가 위기 때마다 드러냈던 삶에 대한 회한과 우울감은 타인의 말을 귀담아듣기만 해도 이치를 깨달을 나이인 이순(耳順)이 된, 60년을 살아온 이번에도 어김없이 그를 괴롭히고 있었다. 그것은 50세가 되기 훨씬 전부터 이미 하늘이 내려 준 사명을 깨달은 천재적 지천명(知天命)과 '로마의 약탈'과 같은 역사적 질곡 속에서 맞이한 이순 사이의 갈등 때문이었다. 아래의 시는 그가 피렌체를 떠나야 했던 심경을, 그리고 더 이상 어떤 자발적인 야심도, 미래의 희망도 가질 수 없어 죽음을 동경하기까지 했던 당시 그의 고뇌를 고스란히 토로하고 있다.

"아아, 나는 지나간 나날에 배신을 당했다. 나이가 들어 죽음도 가까워지고 후회할 수도, 회상할 수도 없게 되었다. 나는 헛되이 눈

물을 흘린다. 시간을 잃어버리는 것보다 더 큰 불행이 또 있을까. 아아, 지난날을 되돌아보면 하루도 내 것이었던 날이 없었다."[98]

하지만 새로운 교황도, 세계의 중심으로 발돋움하던 로마도 천재적 조각가이자 건축가인 그를 자유롭게 놓아둘 리가 없었다. 그가 로마에 오자 그를 옥죄일 또 다른 쇠사슬이 그를 기다리고 있었던 것이다. 그것은 새 교황에 선출된 바오로 3세가 대물림받은 가문의 과시욕망 때문이었다.

클레멘스 7세가 죽은 지 미처 한 달도 지나지 않은 10월 13일, 레오 10세의 총애를 받던 알렉산드르 파르세네 추기경은 교황에 즉위하자 이번에는 영묘가 아닌 가족의 궁전인 파르네세 궁전부터 개조하기로 마음먹었다. 교황이 되자 메디치 가문처럼 그 역시 우선 가족궁전—그가 파르네세 추기경이었던 1515년 안토니오 다 상갈로에게 설계를 맡겨 가족궁전의 공사를 시작했지만 '로마의 약탈'로 더 이상 계속할 수 없었다—의 개축공사부터 미켈란젤로에게 맡긴 것이다.

교황은 1536년 4월 그 공사가 끝나기도 전에 이번 기회에 (첫째) 로마의 약탈을 빌미 삼아 종교개혁운동으로 떨어진 교황의 권위를 회복하기 위해, (둘째) 약탈자들에게 그리스도의 심판이 어떤 것인지를 경고하기 위해, 그리고(셋째) 로마인들에게 여전히 남아 있는 치욕적인 과거의 트라우마를 치유하기 위해 시스티나 예배당의 벽화 제작을 명령했다. 그것은 다름 아닌 〈최후의 심판〉이었다. 그것은 미켈란젤로가 1508년부터 4년간 작업했던 시스티나 천장의 〈천지창조〉에 버금가는 방대한 작업이었다.

98　로맹 롤랑, 이정림 옮김, 『미켈란젤로의 생애』, 범우사, 2007, p. 77. 재인용.

이를 위해 그해 9월 교황은 그를 교황청의 건축·조각·회화의 책임자로 임명하기까지 했다. 하지만 미켈란젤로가 율리오 2세의 영묘의 완성을 핑계로 이를 거절하자 교황은 "나는 30년 전부터 이런 소망을 가지고 있었다. 그런데 교황이 된 지금에 와서도 그 소망을 이룰 수 없단 말이냐?"고 호통을 치며 화풀이하듯 응수했다.[99]

이렇듯 르네상스의 의미가 무색하리만큼 자율권이 없는 예술가의 지위는 고대 그리스 시대와 크게 달라진 게 없었다. 미켈란젤로의 조수였던 콘디비에 따르면 본래 미켈란젤로는 일찍이 메디치 가문에서 피치노와 미란돌라, 폴리지아노와 란디노 같은 당대 최고의 플라톤 철학자들에게서 직접 보고 배웠던 탓에 플라톤을 따라 하며 흉내 내는 그의 에피고네(epigone)와도 같았다.

> "미켈란젤로가 다른 사람들과 이야기할 때 그 자리에 있었던 사람들은 그가 꼭 플라톤처럼 이야기한다고 말했다. 나는 플라톤의 이론은 잘 모르지만 그의 말은 기품이 있고 젊은 사람들의 방탕한 기분을 진정시키는 힘을 가지고 있었다."[100]

라고 콘디비가 회고한 까닭도 다른 데 있지 않다.

하지만 그것은 미켈란젤로의 대화술에 관한 이야기에 지나지 않는다. 회화와 조각, 그리고 건축을 망라하는 그의 작품들 속에서는 콘디비의 말대로 대화술에서만큼 플라톤주의자의 면모를, 플라톤 철학과 르네상스 예술의

99 앞의 책, p. 92. 재인용.

100 앞의 책, p. 79. 재인용.

흔적을 일관성 있게 찾아볼 수는 없다. 굳이 따져 보자면 〈최후의 심판〉에서 단테의 『신곡』을 징검다리 삼아 고대 그리스 신화가 격세유전된 것이 고작이었을 뿐이다. 예술작품의 창작 과정에서는 일상적 대화와는 달리 미켈란젤로에게조차도 자율과 창의가 전적으로 보장되지 않았기 때문이다.

그럼에도 불구하고 매번 그를 움직이게 하는 내적 동력인은 존재의 기원에 관한 수목형의 존재론적 신앙이 아닌 '아름다움'의 추구에 대한 변함없는 열정과 욕망이었다. 그것은 로맹 롤랑이 '그는 아름다운 것이면 무엇에나 사로잡히고 마는 강한 열정의 소유자였다.'고 평할 만큼 아름다움은 그의 '이데아'였던 것이다. 무엇보다도 권력이나 종교와 같은 현상적 제약 너머에로 지향하려는 '미적 이데아'만이 죽을 때까지 그를 다시 일으켜 세우는 구원의 에너지로 작용해 온 탓이다.

실제로 르네상스 당시의 예술가들에게도 '부활'의 의미는 아리스토텔레스적인 스콜라주의의 시대를 거쳐 절대권력에 예속된 신분의 '장기 지속'이나 마찬가지였다. 도리어 예술가들은 〈최후의 심판〉의 탄생 배경에서도 보듯이 성과 속을 모두 관장하는 거대권력의 이중 구조 속에서 자신들의 철학과 이념, 때로는 예술혼마저도 뒤로한 채 오로지 생존만을 위해 권력(현실)과 예술(이상) 사이를 줄타기하며 힘겹게 살아가야 했다.

미켈란젤로와 같은 불세출의 천재적인 예술가일수록 그의 삶은 더욱 그러했다. 그 역시 "무슨 일이 있더라도 나를 위해 봉사해 달라."는 바오로 3세의 명령 같은 간청에 맞설 수 없는 처지였기 때문이다.

결국 미켈란젤로는 5년 이상이나 걸려 완성한 그 기념비적인 걸작인 〈최후의 심판〉의 제작에 손을 대지 않을 수 없게 되었다. 그는 젊은 날 자신의 육신을 병들게 했던 시스티나 예배당에 24년이 지난 뒤 또다시 소환당한 것

이다. 이미 교황 율리오 2세의 〈서명의 방〉에서도 보았듯이 교황들이 성전의 벽면 치장에 보여 온 집착과 욕망은 돔에 대한 것에 못지않을 만큼 병적이었다.

그것은 과시욕망이나 인정욕망이 강한 미녀일수록 더욱 흔하게 나타나는 리비도의 외적 발현이라는 몸 꾸미기, 즉 화장과 패션에 대한 참을 수 없는 집착과 사치의 욕구와 별반 다르지 않다. 다시 말해 교황들이 보여 온 성전 꾸미기의 욕망과 집착도 '풀로 집(장막)을 짓는 것을 기념하는 절기'인 초막절을 비웃는, 그리고 사도행전에 눈 감거나 사도 바오로의 정신을 잊은 지 오래된 광기의 발현이나 다름없었기 때문이다.

그것은 초대교회를 무색케 할 정도로 성전의 본질을 되묻는 신앙의 과잉이자 욕망의 사치 그 이상이었다. 무엇보다도 그것은 그들이 과유불급(過猶不及)이라는, 다시 말해 '지나침은 부족함과 같다'는 중용의 도를 외면한 탓이었다.

시스티나 예배당의 경우는 더욱 그러했다. 교황 '바오로' 3세—주지하다시피 사도 바오로는 초대교회 안에서 가장 영향력 있는 지도자 가운데 한 사람이었다. 안타깝게도 그 교황이 일찍이 거듭나면서 직접 고른 세례명이 '바오로'였던 이유도 그것이었을진대—는 시스티나 예배당의 웅장한 천장화에 이어서 그곳 제단 위에서도 그에 상응하는 〈최후의 심판〉을 볼 수 있는 날이 오기를 기다려 왔기 때문이다.

〈최후의 심판〉이라는 주제에 걸맞은 장엄한 장면과 인물상들을 표상하기 위해 미켈란젤로가 우선 떠올린 것은 피렌체의 선구적 영혼이었던 단테의 『신곡』이었다. 13세기 말 피렌체에 몰아닥친 광기 어린 욕망의 소용돌이가 정신적 스키조를 앓고 있는 그곳을 정신병동 같은 곳으로 만들었을뿐더

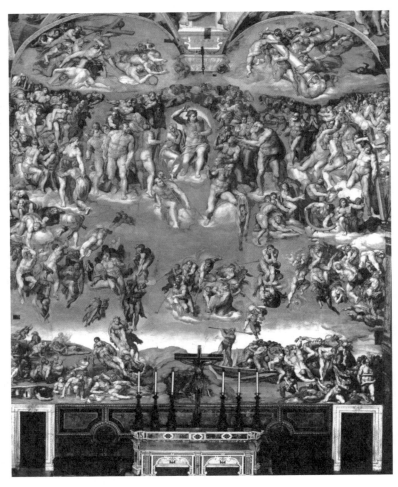

미켈란젤로, 〈최후의 심판〉, 1541.

러 그러한 병적 징후들 또한 단테에게 지옥(inferno), 연옥(purgatorio), 천국(paradiso)으로 구성된 『신곡』을 노래하게 했기 때문이다. 당시로서는 『신곡』의 주제가 〈최후의 심판〉이나 크게 다를 바 없는 까닭도 거기에 있다.

실제로 미켈란젤로는 경쟁자인 라파엘로와 마찬가지로 『신곡』의 영감을

건축을 철학한다

잊은 적이 없었다고 말해도 지나치지 않는다. 특히 〈최후의 심판〉 맨 아래의 오른쪽에 그려져 있는 형벌을 받는 자들의 영혼들을 심판하는 미노스의 지옥이나 카론의 배가 이들을 태워 지상과 지옥 사이의 경계를 가르는 다섯 개의 강들—슬픔과 비탄을 상징하는 아케론, 탄식과 비탄의 강인 코키투스, 불의 상징인 플레게톤, 망각의 강인 레테, 증오를 상징하는 스틱스—가운데 하나인 아케론[101]을 건너는 모습들은 『신곡』의 제3곡과 제5곡을 연상시키기에 충분하다. 이를테면 『신곡』의 제3곡에서,

> 「아케론의 고통스러운 강가에 우리의 발걸음이 멈출 때 너는 분명히 알게 될 것이다.」 … 그때 머리카락이 새하얀 노인(카론)이 우리를 향해 배를 타고 오며 소리쳤다. 「사악한 영혼들이여, 고통받을지어다! 하늘(천국)을 보리라고 기대하지 마라. 나는 너희들 맞은편 강가, 영원한 어둠 속으로, 불과 얼음(지옥의 온갖 형벌을 가리킨다) 속으로 끌고 가려고 왔노라. … 그러자 안내자께서 「카론이여, 화내지 마라. 원하는 대로 할 수 있는 높은 곳(천국)에서 이렇게 원하셨으니, 더 이상 묻지 마라」 …
>
> 그러나 지치고 벌거벗은 영혼들은 그의 무서운 말을 듣자마자 얼굴 빛이 변하고 이를 덜덜 떨며 하느님을 저주하였고, 자신의 부모와 인류 전체와, 자신이 태어난 시간과 장소, 조상의 씨앗, 후손들을 저주하였다. … 악마 카론은 이글거리는 눈빛으로 그들을 가리키며

101 아케론(Acheron)은 남성을 상징하는 강이다. 지상에서 죽은 후 매장된 남자는 이 강을 건널 수 없다. 영웅 헤라클레스가 생전에 카론에게 강제로 이 강을 건너려 하자 카론은 지옥의 규칙을 파기해 버리고 1년간 강을 봉쇄했다.

모두 한데 모아 놓고 머뭇거리는 놈들을 노로 후려쳤다."[102]

라는 서사들이 그러하다.

그런가 하면, 미켈란젤로는 중앙의 오른쪽에도 그 반대편에 하늘(천국)로 올라가는 복자들과 대비시켜 지옥의 불로 떨어지는 천벌을 받은 자들을 그려 넣음으로써 마치 『신곡』의 스토리를 재현하고 있는 듯하다. 이를테면 제3곡에 이어 제7곡에서도,

 "이자들은 모두 첫 번째 삶(지상에서의 삶)에서 정신의 눈이 멀어 절도 있는 소비를 하지 못하였단다. … 이쪽의 머리에 털이 없는 (삭발한 머리를 가리킨다. 당시의 성직자들은 속세를 떠난다는 표시로 머리의 일부를 동그랗게 삭발하였기 때문이다) 자들은 성직자로 교황과 추기경들이었는데 지나칠 정도로 탐욕을 부렸지."[103]

와 같이 속세의 탐욕에 대한 야유가 그것이다. 단테는 이미 신분을 막론하고 현세에서 저지른 '참을 수 없었던 가벼움'(욕망)에 대한 심판의 서사를 마다하지 않았던 것이다. 미켈란젤로도 이미 제3곡의 스토리를 형상화하고 있는 하단의 오른쪽 구석에서 교황 바오로 3세의 의전장관인 비아지오 다 테제나를 〈라오콘 군상〉처럼 희화화한 바 있다. 그는 비아지오를 지옥에서 악마들의 무리에 에워싸여 배와 다리에 구렁이가 감고 있는 지옥의 재판관 미노스의 모습으로 그려 넣은 것이다.

102 단테 알리기에리, 김운찬 옮김, 『신곡, 지옥』, 열린책들, 2007, pp. 28–29.
103 앞의 책, p. 57.

교황 바오로 3세가 비아지오에게 〈최후의 심판〉을 감상하며 그의 의견을 묻자 '이렇게 엄숙한 장소에 몸을 좌우로 뒤틀거나 마구 꼬는 꼴불견의 나체들을 이토록 많이 그린 것은 옳지 못한 일입니다. 이래 가지고서야 목욕탕이나 여관을 장식하는 데 알맞을 것입니다.'라고 대답한 데 대해 분개한 미켈란젤로가 그가 잠시 자리를 비운 사이 그의 얼굴을 되살려 미노스의 형상으로 화답하려 했기 때문이다.

이번에는 비아지오가 교황에게 자신의 불만을 토로하며 대책을 호소하자 "미켈란젤로가 너를 연옥에 집어넣었다면 나도 어떻게 해서라도 너를 구해 낼 수 있겠지만, 지옥에 떨어뜨렸으니 내 힘도 안 닿겠는걸. 지옥은 아무도 구원할 수 없는 곳이니까 말이야."[104]라고 응수하며 미켈란젤로의 편을 들어주었다.

60세가 넘은 노장 미켈란젤로는 마침내 1541년 12월 25일 이 작업을 완성하였다. 단테의 영감을 에너지로 삼은 그는 〈라오콘 군상〉을 연상시킬 만큼 비장한 마음으로 플라톤 철학에 대한 자신의 생각을 비유적으로 드러내며 그려 낸 순결한 나체화였음에도 '루터적 오물'이라는 세간의 반개혁적 야유와 비난까지 받아야 했다. 하지만 그는 젊은 날과는 달리 이순(耳順)의 경륜답게 일체 응수하지 않고 끝까지 견뎌 냈다.

하지만 그의 고생은 끝이 없었다. 그는 피렌체로 돌아가 지친 심신을 달래고 싶었지만 교황이 과시욕망의 덫에 걸려 있는 한 그로부터 해방될 수 없었다. 교황 바오로 3세는 성 베드로 대성당의 개축을 위해 1547년 1월 1일 늙은(70세가 넘은) 미켈란젤로를 브라만테, 라파엘로, 안토니오 다 상갈

104　로맹 롤랑, 이정림 옮김, 『미켈란젤로의 생애』, 범우사, 2007, pp. 93-94.

로에 이어서 건축장관으로 임명한 것이다.

노구의 미켈란젤로는 본래 성 베드로 대성당의 완성을 통해 로마를 세계의 축이자 중심으로 만들려는 교황들의 '성도(聖都)욕망'에 개입하고 싶지 않았다. 하지만 그는 1536년 『기독교 강요』(Institutio Christianae Religionis)를 출간하여 세상을 놀라게 한 당대의 종교개혁가 장 칼뱅의 직업에 대한 '소명의식'처럼, 그 무거운 짐을 결국 종합예술가로서의 '천직'(Berufung)에 대한 하나의 의무이자 건축가인 자신에게 주어진 신으로부터의 '소명'(Berufung)이라고 생각한 나머지 아무런 보수도 받지 않고 짊어지겠다고 결심했다.

> "나는 이 지위가 신에 의해서 주어진 것이라고 믿습니다. 내가 아무리 늙었다 해도 이것을 버릴 생각은 하지 않습니다. 나는 신에 대한 사랑으로 봉사하는 것입니다."[105]

라고 적고 있었다.

로마에서 가장 위대한 대역사인 캄피돌리오 광장과 성 베드로 대성당의 개축 작업을 맡은 미켈란젤로에게 우선 떠오르는 영감은 피렌체의 상징물인 브루넬레스키의 피렌체 대성당과 그 돔이었다. 그는 브라만테의 설계를 최대한 유지하면서도 피렌체 대성당의 돔보다 더 거대하고 웅장하게 설계했다.

피렌체 대성당의 돔이 그 내부의 시각적 효과를 목적으로 설계된 것이라

105　앞의 책, p. 98. 재인용.

면, 성 베드로 대성당은 로마에서 가장 눈에 잘 띄도록 외부의 효과를 더 중시하여 설계한 돔이다. 외부의 둥근 벽면마다 부착된 하늘을 향해 솟구쳐 오르는 벽기둥들이 돔으로 직접 연결되지 않은 채 돔에서 밑으로 연결하기 위해 플라잉 버트레스(flying butress)—1163년에 시작하여 1240년에 완공한 파리의 노트르담 대성당에서 보듯이 12세기 프랑스에서 처음 시작된 이 기법은 네이브 상부의 리브 볼트에서 내려오는 하중을 부축하기 위해 아일의 부축벽으로 유도하는 일종의 보의 역할을 한다—의 기법을 사용하여 거대하고 웅장한 중량감은 물론 중세의 고딕건물에서 보여 준 경건함과 경외감을 자아내기에 충분했다.

이렇듯 창세기(28:12)에서 사다리가 하늘로 닿아 천사들이 오르내린다는 야곱이 말처럼 상승의 상징인 웅대한 사다리(오더)의 출현이 일체존재의 기원으로서 초인간적 존재들(데미우르고스나 조물주 야훼)에 대한 수목형의 신념이나 신앙의 발현이라면, 돔은 그 유토피아적 이상향에 대한 상징물이 되기에 부족함이 없었다.

젊은 시절 그에게 영향을 준 신플라톤주의 철학의 잠재의식에서 거의 벗어난 적이 없었던 그는 이와 같은 돔(인공하늘)을 떠받치는 신념의 사다리(오더)의 의미를 통해 피타고라스학파

성 베드로 대성당의 돔

와 같은 고대 그리스의 철학자들에게서 드러나기 시작한 하늘의 신성성, 즉 초월과 영원(이데아)의 세계인 천상을 지향하는 축성의 신격화에 대한 전통을 부활시키려 했을 법하다. 그곳의 돔과 오더들은 신플라톤주의자인 미켈란젤로에게는 이데아와 현상계를 잇는 더욱 각별한 초월적 관계의 발명품으로 간주되었을 것이기 때문이다.

하지만 돔에 대한 미켈란젤로의 마지막 꿈은 절반의 성공에도 미치지 못했다. 겨우 돔의 주춧돌까지밖에 올라가지 못했을 때인 1564년 2월의 어느 금요일, 그는 89번째의 생일을 며칠 앞두고 숨을 거둔 것이다. 마침내 그는 자신이 바라던 영원한 휴식을 얻었다. '이제 시간이 흐르지 않는 영혼은 얼마나 행복한 것이냐'는 유언처럼 그는 드디어 오랜 소원을 이루어 영혼의 사슬 같았던 고뇌의 시간에서 벗어나게 되었다.

> "영혼은 신에게, 육체는 대지로 보내고, 그리운 피렌체로 죽어서 나마 돌아가고 싶다."

라는 그의 마지막 말대로 그의 유해는 산타 크로체 성당 안에 묻히기 위해 피렌체로 옮겨졌고, 피렌체 시민들의 찬사가 담긴 추모비도 세워졌다. 그는 자신의 정신적 모델이었던 단테를 비롯하여 마키아벨리, 갈릴레오 등 피렌체가 낳은 천재들과 함께 그 별들의 영묘에서 영면하고 있다.

피렌체의 시민들도 죽어서 귀향한 그를 조각과 회화, 건축 분야에서 온갖 경쟁자들을 물리치고 세계 최정상에 군림한 역사상 가장 위대한 미술가라고 찬양했다. 오늘날 로맹 롤랑이 보여 준 아래의 찬사도 그에 못지않았다.

"위대한 혼은 높은 산꼭대기와도 같다. 바람이 치고 구름이 휘감는다. 그러나 맑은 공기가 마음의 더러움을 씻어 주고 구름이 걷히면 인류를 내려다볼 수 있다. 이것이 르네상스기의 이탈리아에 치솟았던, 고뇌의 프로필이 하늘 저편으로 사라져 가는 저 웅장한 산이다."[106]

④ 승리자 게임

천재들에게 르네상스는 역사 속에서 벌이는, 역사와 겨루는 게임과도 같았다. 모든 게임에는 규칙이 있고, 심판이 있게 마련이듯이 15-16세기 이탈리아의 '르네상스'라는 그들의 거대한 게임에도 일정하지는 않지만 상전이에 대한 나름대로의 문턱값(threshold value)과도 같은 규칙과 심판이 있었다.

이를테면 '고대의 모방'이나 '인본주의의 재현', '탈중세와 고대의 부활', '플라톤주의 재발견과 재생' 등이 그 문턱값이라면 피렌체와 로마를 중심으로 한 메디치 가문과 몇몇 교황들이 그 값을 매기거나 판정하는 심판을 자청하고 나섰다. 특히 메디치 가문 출신의 교황들은 심판의 이중성까지 드러내며 르네상스의 한계를 자초하기도 했다. 이렇듯 규칙과 심판의 주체가 분리되지 않는 게임에서 공정성과 정당성의 확보는 애초부터 불가능한 일이었다.

그 게임의 관객이나 다름없던 시인이나 소설가, 또는 철학자와 인문학자들은 거대권력의 소용돌이에서 한 발짝 뒤로 물러날 수 있었던 탓에 직접적인 부역자들이 아니었다. 보카치오나 페트라르카, 마키아벨리나 에라스무

106 앞의 책, p.129.

스와 같은 이들이 문탁값을 자비로 치르면서 상전이의 그라운드에 입장할 수 있었던 까닭도 거기에 있다. 그 때문에 르낭은 르네상스의 의미를 언어문학에 국한해야 한다든지 플라톤주의와 같은 철학적인 면에서만 인본주의에로 회귀하려는 운동이었다고 좁게 해석하려 했다.

하지만 선수로서 동원된 르네상스의 주역들, 즉 건축가와 미술가와 같은 천재적 예술가들의 사정은 그렇지 못했다. 그들은 이른바 '건물족'이라는 권력자들의 영묘욕망의 부역에 동원되는가 하면 성체현시를 통한 역사적 등록물 남기기와 같은 건물공희의 게임에 인신공희의 희생양이 되어야 했다.

그들은 천재성을 부추기는 권력자들, 즉 교황들의 게임전략—그들 때문에 르네상스의 의미를 언어문학에 국한했던 르낭의 생각과는 달리 문헌학자이자 인류학인 폴 포레(Paul Faure)는 『르네상스』(La Renaissance, 1952, P.U.F.)의 머리말에서 '르네상스는 애초부터 기독교용어다'라고 단정한다. 그는 르네상스를 예수의 부활을 의미하는 신학용어로 규정한 것이다—에 농락당하면서도 천재게임에서는 예술가로서의 인정욕망과 교황의 성도(聖都)욕망과의 야합에 만족해야 했다.

그들은 '참을 수 없는 가벼움'으로서의 리비도(성적 충동본능)처럼 '승리자라는 허명'의 유혹에 대한 비이성적인 노예근성을 숨길 수 없었다. 미켈란젤로에게서 보았듯이 예술가들에게는 예나 지금이나 '아름다움'의 쟁취나 실현에 대한 병적인 열정이, 즉 본능적인 '참을 수 없음'이라는 제2의 리비도가 더없는 가벼움으로 그들을 충동했기 때문이다.

이를테면 '나는 승리자다'라고 웅변하는 미켈란젤로의 조각상 〈승리자〉(1527-1534경)의 표상의지가 그것이다. 얼마 뒤 그가 숨을 거두었을 당시에도 피렌체 한림원의 베네데토 바르키는 추모사에서 "만일 미켈란젤로가

건축을 철학한다

존재하지 않았다면 우르비노의 라파엘
로가 세계에서 가장 위대한 미술가가 되
었을 것이다."[107]라고 하여 미켈란젤로의
승리를 인정하였다.

하지만 오늘날 이에 대한 로맹 롤랑의
평가는 그와 달랐다. "그는 이겼으나 동
시에 지고 만 것이다. 이 비장한 회의의
상, 어깻죽지가 부러진 '승리의 신'이야
말로 미켈란젤로 자신이며 그가 살아온
일생의 상징"[108]이라는 것이다. 실제로 6
살 때 이미 어머니를 잃은 미켈란젤로
는 젊은 날부터 삶의 태도와 방식에 있
어서 주인과 노예에 관한 의식이 남달랐
다. 특히 메디치 가문에 입양된 15세 이

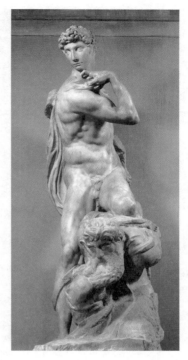

미켈란젤로, 〈승리자〉, 1527-34경.

후 그에게는 주인과 노예의식이 교차하며 그의 삶을 지배하고도 남았을 법
하다.

1498년 23세의 청년인 그가 프랑스 대사의 주문에 따른 것이긴 하지만
〈피에타〉를 통해 그는 그동안 마음속에서 다짐하며 간직해 온 주인의식의
표출로서 정숙한 여인에 대한 종교적 신념을 드디어 표상할 수 있었을 것이
다. 더구나 얼마 지나지 않아 분출된 승리자에 대한 갈망은 〈다윗〉(1501-
04)으로 바뀌어 표현되었다. 그뿐만 아니라 1505년 교황 율리오 2세의 명령

107 로스 킹, 신영화 옮김, 『미켈란젤로와 교황의 천장』, 도토리하우스, 2020, p. 439. 재인용.
108 앞의 책, pp. 12-13.

에 따라 건축과 조각의 하모니를 이루도록 계획한 거대한 장방형의 건축물인 교황의 영묘 설계안에서도 플라톤 철학을 반영하려는 승리에 대한 그의 잠재의식이 더욱 뚜렷하게 투영되었다.

특히 3층 구조의 영묘에서 그는 자신이 가져온 승리의 신념을 강조하듯 맨 아래층의 외부를 여덟 개의 승리의 상들로 장식했다. 그는 승리의 상들을 더욱 돋보이도록 각 상들마다 좌우로 이승과 저승을 넘나들며 망자를 하데스로 안내하는 신인 헤르메스 두상의 벽기둥에다 열여섯 개의 노예의 상들을 배치하여 승리의 이미지를 한층 더 부각시키려 했다.

이렇듯 정신적 의미의 승리를 갈망해 온 그는 교황을 위한 영묘의 설계에서조차도 자신의 주인의식을 반영하는 설계를 계획했던 것이다. 그것은 무엇보다도 권력게임의 승리자인 교황의 주검을 기리기보다 자신이 간직해 온 예술혼의 승리를 암시하기 위한 의지 의 표상이나 다름없었다.

하지만 의욕적으로 준비한 그의 영묘계획안은 인정받지 못한 채 교황의 영묘 작업을 중단하게 되었다. 그 대신 교황의 주문에 따라 웅대한 역사적 등록물이 된 시스티나 예배당의 천장화 작업을 위해 노예 같은 세월을 보내야 했다. 그가 남긴 고고학적 가치에 비해 그 자신을 지배하는 심경은 승리자의 주체적 주인의식과는 거리가 멀었다.

실제로 그것을 완성한 이듬해에 선보인 〈반항하는 노예〉(1513-1516)와 〈죽어 가는 노예〉(1513-1516)를 표상할 만큼 그의 심경은 더 이상 승리자의 것이 아니었다. 그는 1508년부터 1512년까지 4년간 계속된 천장화 작업으로 만신창이가 된 자신의 몸과 처지를 토로하듯, 그리고 자신의 삶과 동행하고 있는 죽음을 외면하지 않고 직시하듯 반항과 좌절의 늪을 헤매고 있었다. 그는 그와 같은 일련의 야누스적 노예상들로써 당시 그를 지배하고

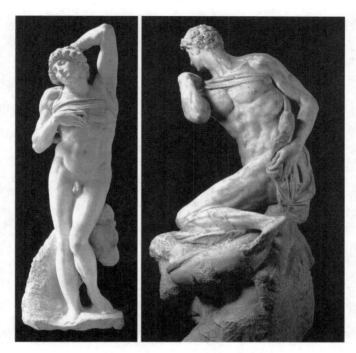

미켈란젤로, 〈죽어 가는 노예〉와 〈반항하는 노예〉(1513-1516)

있는 예속의 콤플렉스를 표출했던 것이다.

그의 내면에서는 승리자와 노예에 대한 갈등으로 인해 훗날 헤겔이『정신현상학』(1807)에서 인정욕망의 투쟁에서 비롯된 '주인과 노예의 변증법'을 다룬 것처럼 지배(주인의식)와 예속(노예의식) 간의 이념적 대립이 일어나고 있었다. 자신의 욕망과 의지를 실현시킴으로써 자기 자신의 '주인 됨'이 곧 주체적 삶의 주인이라는 승리감보다 패배감과 예속감이 그를 더욱 괴롭히고 있었기 때문이다.

그는 1520년부터 적어도 10년간은 한편으로 〈승리자〉(1527-1534)를 조각하면서도 다른 한편으로는 〈잠에서 깨어나는 노예〉를 비롯하여 〈젊은 노

예〉, 〈수염 난 노예〉, 〈큰 덩어리 머리 노예〉 등 10여 점의 노예 작품들(미완성)을 남길 만큼 자책과 패배감에서 벗어나지 못했다. 로맹 롤랑이 "환멸과 괴로움, 잃어버린 날들에 대한 절망, 사라져 간 희망, 무너진 의지 등이 미켈란젤로의 그 이후의 음울한 작품인 메디치가의 가묘나 교황 율리오 2세 비석의 새로운 조각상인 〈승리자〉 등에 나타나 있다."[109]고 표현하는 까닭도 거기에 있다.

그뿐만 아니라 1534년에 완성한 승리자답지 못해 보이는 〈승리자〉 상에서도 보듯이 그는 주인의식과 노예의식의 갈등 속에서 살아온 자신의 삶에 드리워진 '노예 같은 승리자'의 모습을 여전히 감추려 하지 않았다. 그것들은 승리자에 대한 갈망과 그 갈망에 대한 노예적 회한이 길항하는 자조상(自彫像)들이나 다름없었다.

10년이 지난 뒤, 그는 더욱 회한적인 시로써 자신의 지친 영혼과 비참한 육신을 아래와 같이 노래했다.

> 나의 목소리는 뼈와 가죽 부대 속에 갇힌 꿀벌과도 같도다
>
> 이빨들은 악기의 건반처럼 흔들리고…
>
> 얼굴은 허수아비…
>
> 귀울음은 그치지 않고
>
> 한쪽 귀에서는 거미가 줄을 치고
>
> 다른 귀에서는 귀뚜라미가 밤새 노래 부른다
>
> 이것이 나에게 영광을 준 예술이 이끌어 온 결말이다

109 로맹 롤랑, 이정림 옮김, 『미켈란젤로의 생애』, 범우사, 2007, p. 57.

가난하고 늙어빠진 몸은 지칠 대로 지쳐

나는 죽음이 어서 구원하러 오기를 기다리고 있다

피로는 나를 부수어 갈기갈기 찢어 놓는다

나를 기다리는 안식처는 죽음뿐이다[110]

그가 설사 오늘날 많은 이들에게 막연하게나마 승리자로서 회자될지라도 그의 승리는 르네상스에 대한 평가와 더불어 고작해야 절반에 그쳤을 뿐이었다. 그의 초인적인 역사(役事)는 르네상스의 유물로서 고고학적 등록물의 역사에서는 승리했지만, 이탈리아의 르네상스와 예술과의 관계에서는 진정한 승리자로 평가받을 수 없을 것이다. 가톨릭의 국외자나 비서구인의 입장에서 보면, 16세기의 이탈리아 예술이 지닌 등록물의 권위는 단지 교황에 대한 천재들의 승리를 증거하는 증표들에 지나지 않는다.

그것은 심지어 수많은 동양인들조차 제국주의 시대를 거치면서 고도로 산업화된 서양으로 변신한 20세기 이래 서양 중심의 이데올로기 교육을 통해 서양에 길들여진 탓이다. 그것은 오늘날 많은 동양인들에 의해 날조된 서양에 대해, 즉 로마(서구)를 '세계의 도시'로 찬양하는 데 비해 동양을 '세계의 시골'로 스스로 비하하려는 동양인의 서양중심주의나 서양우월주의가 이탈리아의 르네상스와 로마에 대해 '인식론적 장애물'이 되고 있는 것이다.

다시 말해 그것은 서양에 대해 동양인들이 가진 왜곡된 이미지와 선입견, 즉 모범적 타자의 이미지로서 서양(Occident)에 무조건 동조하거나 재현하려 하는 이른바 '옥시덴탈리즘'(Occidentalism)과 같은 동양인의 서양 예속적

110　앞의 책, p. 124. 재인용.

사고방식—서양의 문화와 예술뿐만 아니라 사상과 종교조차도 무비판적으로 찬양하거나 복제하려는—의 단면이기도 하다.

미술과 건축의 경우, 르네상스를 교황 중심의 가톨릭주의 운동과 혼동하여 미켈란젤로를 비롯한 천재적인 예술가 집단의 노력과 희생을 평가할 경우 더욱 그러하다. 예컨대 86세의 노구임에도 불구하고 미켈란젤로가 1561년부터 죽기 직전(1564년)까지 설계와 시공을 맡아 교황과 로마에게 바친 로마적 기법의 새 관문 '포르타 피아'(Porta Pia)가 지금까지 (그리고 앞으로도) 가톨릭과 베드로, 그리고 교황들의 도시 로마, 나아가 이탈리아 역사의 상징적인 입구(관문)임을 웅변하고 있는 까닭도 다른 데 있지 않다.

이 문은 미켈란젤로의 사후에 완성되었지만 그는 이 문을 통해 쌓아 올린 벽돌들만큼이나 고대 로마의 전통적 건축물에 대한 노스탤지어를 숨김없이 드러낸 바 있다.[111] 하지만 그의 마지막 의도와는 달리 1559년 12월 교황에 선출된 반종교개혁주의자 피우스 4세는

미켈란젤로 설계, 〈포르타 피아〉, 1564.

111　엔리카 크리스피노, 정숙현 옮김, 『미켈란젤로: 인간의 열정으로 신을 빚다』, 마로니에북스, 2007, p. 115.

가톨릭에게 최고 권위의 최종결정권을 칙령으로 부여하려 했던 권력자답게
이 문(Porta)을 통해 다시 한 번 가톨릭 지상주의를 르네상스의 에필로그로
서 장식했던 것이다.

⑤ 수도(Capital)의 망령과 부역의 미학

실제로 오늘날 유럽사학자인 장 바티스트 듀로젤(J-B. Duroselle)은『가톨
릭의 역사』(Histoire du Catholicisme, 1967) 서문에서 가톨릭의 역사와 '로마
와의 일치'를 주장한다. 그것은 무엇보다도 그가 베드로의 전통적 후계자인
로마 교황과의 일체화가 가톨릭의 역사와 진리에서 주요한 규준이 되었음
을 강조할 정도로 16세기 로마의 성도화(聖都化), 즉 세계의 중심화에 대한
건축가와 미술가들의 자발적/비자발적 부역이 결정적이었기 때문이다.

그 이후 기독교 중심의 서구사회는 제삼자로서 초인이나 신의 심판 장치
를 영원히 포기하지도 제거하지도 못해 왔다. 지금도, 그리고 앞으로도 그

브라만테의 대성당 설계안. 완성된 대성당의 설계도

럴 것이다. 그 때문에 가톨릭 중심의 이탈리아 르네상스에 대한 평가는 끝나지 않는다. 그것은 가톨릭주의가 지속되는 한 끝나지 않을 과정일 뿐이다.

로마의 일체화와 대성당 돔의 운명

다양한 종류의 건축 공사들인 교황 율리오 2세의 무덤방(영묘)에서 시스티나 예배당의 천장, 성 베드로 대성당[112]의 고대 그리스형으로 된 십자가 구도의 돔 설계 등 고대 그리스 건축에서 비롯된 중앙집중형의 건축물들은 폐허나 다름없었던 고대도시 로마의 부활을 상징할 뿐이다. 본래 반구형 지붕인 쿠폴라의 설계안은 브라만테의 것이었다. 당시의 건축가들 가운데 인문주의 정신을 가장 잘 실현하려는 브라만테의 건축미학은 통합적인 일체성과의 전체적인 조화를 위해 중앙의 커다란 쿠폴라를 중심으로 그 주위에 네 개의 작은 쿠폴라들이 에워싸는, 피타고라스의 수학적 형이상학에 충실한 유기적 구조의 건물을 설계했다.

하지만 브라만테의 설계안은 공간을 너무 복잡하게 꾸민 것이었다. 예컨대 기둥들이 너무 많이 난립해 있고 벽체도 두꺼운 것과 얇은 것이 제멋대로 섞여 있었다. 구조 또한 복층의 켜를 네 겹으로 하여 너무 세분화되어 있었다. 이에 비해 미켈란젤로의 계획은 브라만테의 셀계안을 보다 단순화

112 성 베드로 대성당은 120년 동안에 걸쳐 20명의 교황과 십여 명의 건축가가 차례로 동원되어 완성된 로마의 르네상스를 상징하는 건축물이다. 교황 니콜라스 5세(1447–1455 재위)를 시작으로 교황들이 바뀔 때마다 알베르티에서 브라만테, 라파엘로와 줄리아노 다 산갈로, 미켈란젤로로 이어지며 개축공사가 진행되었다. 1564년 미켈란젤로의 죽음으로 중단된 공사는 비뇰라, 포르타, 폰타나에 이어 교황 파울루스 5세의 명령으로 1614년 마데르노에 의해 완공되었다. '클레오파트라의 바늘'이라는 별명으로 유명한 이집트 문화의 상징물 '오벨리스크'는 로마제국의 황제 칼리굴라가 이탈리아로 옮겨 온 뒤 세계의 수도를 상징하려는 교황의 성도욕망에 의해 1586년 대성당 앞의 광장으로 옮겨졌다. 또한 대성당의 위용을 더욱 돋보이게 하는 성당 앞의 콜로네이드들과 타원형의 광장은 1655년에 즉위한 교황 알렉산드르 7세의 요구에 의해 1656년부터 67년까지 바로크 미술의 대가 베르니니의 설계를 통해 조성되었다. 그것은 고고학적 유물을 상징하는 '부역박물관'의 입구가 된 것이다.

하는 것이었다. 그의 계획은 기본적으로 원과 정방형이 결합된 '십자가 구도'로 단순화하는 것이었다.

이를 위해 우선 복층의 켜를 세 겹으로 줄여 구조를 단순화시켰다. 중앙의 돔도 높이를 좀 더 높이는 대신 이것을 받쳐 주는 벽체를 두껍게 하여 육중함을 최대화했다. 그렇게 함으로써 윤곽은 더욱 뚜렷해졌고, 벽도 장중함과 더불어 힘이 넘쳐 보였다. 특히 외벽에 수많은 거대 기둥들이 파도치듯 물결을 이루게 설치하여 원의 권위를 더욱 높임으로써 이곳이 로마의 중심이자 신앙의 모태임을 한눈에 알아볼 수 있게 했다.

'비아 줄리아'(Via Giulia)와 로마의 부활

도시의 상징이 건축물과 도로라는 점을 누구보다 잘 알고 있던 미켈란젤로가 구상한 세계의 중심으로서 로마의 재생사업은 대성당의 돔과 더불어 도로의 재생이었다. 다시 말해 그것은 '세계는 로마로 통한다'를 실증하려는 듯 세운 로마의 관문 포르타 피아를 비롯한 이른바 '비아 줄리아'(Via Giulia)—바티칸궁을 기점으로 테베레 강변을 끼고 아레눌라구를 거쳐 로마의 최고 신 유피테르(그리스 신화의 제우스)의 사원이 있는 (로마의 일곱 언덕 가운데) 가장 신성한 언덕으로 여겨 온 캄피돌리오에 이르기까지 로마 시내를 곧고 반듯하게 연결한 도로에다 교황의 이름을 따라 붙인 명칭—로 상징되는 로마의 대대적인 도시재생 작업이었다.

16세기에 로마 시내에는 30여 군데가 넘는 포장도로가 개통되었다. 예컨대 교황 식스토 5세가 재위하던 5년간에도 로마 시내에는 10km 이상의 새로운 길이 뚫리며 '비아 줄리아'를 실현시켰다. 포장도로뿐만 아니라 고대 로마의 수로 보수와 새로운 수로 개설, 게다가 35군데의 아름답고 웅장한 분

수대를 설치하여 물로써 도시의 정취를 바꿔 놓기도 했다.

특히 고대 로마 공화정 시대의 심장부였던 캄피돌리오 광장(Piazza del Campidoglio)의 재생은 미켈란젤로가 종합건축가로서 나선 시스티나 예배당의 천장화 작업이 '전기 미켈란젤로'를 상징한다면, 1534년 로마에 정착한 이래 성 베드로 대성당의 돔과 더불어 '후기 미켈란젤로'의 작업을 대표하는 기념비적 건축 사업이었다.

1538년 미켈란젤로가 설계한 캄피돌리오 광장은 고대의 공화정 이래 로마를 '지모(地母, Terra Master)신앙'에 기초한 '지중해 종교'의 중심지, 수도에서 나아가 세계의 축(axis mundi)으로, 이른바 '세계의 수도'(capus mundi)로 만들고자 하는 (로마황제들에 이어서) 교황들이 대물림받은 '수도망령'의 모태와도 같은 곳이다. 그 망령에 시달리는 교황들마다 그곳을 '황제의 도시에서 교황의 도시로' 탈바꿈시키려는 속셈 때문에 광장과 성당의 건축에 경쟁을 벌이며 건축가들을 그 부역에 동원했던 것이다.

하지만 예술가로서의 미켈란젤로는 교황 바오로 3세에 의해 동원된 부역자였음에도 교황보다 더 공화정 시대의 로마가 '지모신앙'에 기초한 '지중해의 정치와 종교'의 중심지였다는 자긍심을 회복하기 위한 기념비적 광장 만들기에 공을 들였다. 이를테면 로마를 부활시키는 도시계획의 시발점이 된 어머니의 품과 같은 모양의 캄피돌리오 광장을 거대한 연극적 공간을 연상시키는 동적 조형성의 드라마틱한 설계를 통해 표상한 그의 의지의 실현이 그것이다. 그것이 얼마 지나지 않아 거세게 일어난 바로크 바람에, 특히 '바로크의 미켈란젤로'라고 할 수 있는 베르니니에게 영향을 끼친 까닭도 거기에 있다.

더구나 로마신화의 최고신 유피테르의 사원과 더불어 광장의 중앙에 무

캄피돌리오 광장

대의 주인공처럼 우뚝 세워진 로마의 철인황제 마르쿠스 아우렐리우스의 기마상(복제품이긴 하지만)은 일찍이 코스모폴리타니즘(세계시민주의)을 웅변한 황제를 통해 말없이 미켈란젤로 자신의 의지를 대변하고 있다. 그것은 키티온의 철학자 제논을 시작으로 12세부터 10여 년간 네로황제를 개인교수했던 철학자 세네카, 노예 출신의 철학자 에픽테토스를 거쳐 황제 마르쿠스 아우렐리우스(161-180 재위)에 이르는 로마제정기의 철학, 즉 '스토아학파'의 이상을 상기시키기 위한 상징물이기 때문이다.

'스토아'(Stoa)란 본래 학파의 소재지 이름으로서 제논이 제자들을 가르치기 위해 세운 학원의 채색된 주랑(柱廊)을 가리키는 그리스어 '포이킬레 스토아'(poikilē stoa), 즉 아테나이에 위치한 '채색'(poikilē)과 '기둥의 회랑'(stoa)이라는 합성어에서 유래했다. 대형의 신전 등 오더의 건축물에 길들여진 로마인들의 잠재의식이 작용한 듯 스토아학파의 철학에 '주랑의 철학'이라는

별명이 붙은 까닭도 거기에 있다.[113]

신플라톤주의자인 미켈란젤로는 왜 고대 그리스의 플라톤이 아닌 로마제정기의 스토아학파의 철학으로 세계의 배꼽을 상징화하려 했을까? 베드로의 순교지에 왜 로마제정기의 철인황제를 통해 사통팔달의 중심지로서 활기가 살아 넘치는 로마의 이미지를 부활시키려 했을까? 미켈란젤로가 초기 기독교의 성자보다 전성기 로마의 현자(賢者)—타자와의 관계에서 사해동포주의를, 자아와의 관계에서 금욕주의를 강조한—로 새 로마의 이미지를 바꾸려 한 까닭은 무엇이었을까? 그가 로마의 얼굴을 바꾸려는 상전이의 문턱값으로 스토아철학을 내민 까닭은 무엇이었을까?

이데아의 세계와 가상계로 구분한 플라톤의 이원론적 세계관과는 달리 스토아학파에게 세계는 본질적으로 물체가 관념이나 형상과의 인과관계로 연관되어 있는 우주를 가리킨다. 그들은 그 밖의 어떤 비물체의 간섭도 허용하지 않는다. 예컨대『스토아철학 단편집』(S.V.F.: Stoicorum veterum fragmenta, 1859-1931)에 기록된 '모든 것의 원인은 물체적이다.'라든지 '능동자와 수동자 모두가 물체이다.'라든지 '어떤 결과도 비물체적인 원인에 의해 생겨나지 않는다.'라는 주장들이 그것이다. 거기에는 심지어 '모두가 모두 안에 있다.'라는 기록까지 나온다.

이렇듯 스토아철학자들에게 우주는 하나의 연속적인 물체이다. 그 때문에 그들은 어떤 작은 사실도 세계 전체에 대한 영향을 지닌다고 믿는다. 특히 그들은 자연의 연속성이나 공허에 대하여 알 수 없는 충족의 세계에서 물체들의 현존은 신과 세계와의 일치를 이룬다고 생각한다. 그래서 신과 일

113 Jean Brun, *Le Stoïcisme,*, P.U.F. 1951, p. 15.

건축을 철학한다

체가 조화를 이루고 있는 우주에서는 물체와 존재의 '우주적 공감'이 존재한다는 것이다.

스토아학파는 이런 우주적 공감을 주장하기 위해 sumpatheia(공감), sumpnoia(화합), suntonia(동조), naturae contagio(자연의 접합), consensus naturae(자연의 합의) 등과 같은 단어들을 사용했다. 그들은 우주의 일체가 '공생적'(sumphues) 삶을 가지고 있다고 믿기 때문이다. 다시 말해 인간의 로고스는 주 전화선이며 각 개인은 자신의 전화를 가지고 있다. 그리고 이 전체 회로가 공동선으로 연결되어 있다. 모든 인간은 신과 연결되어 있을뿐더러 상호 간에도 연결되어 공감한다는 것이다.

인간들에게 이와 같은 '우주적 공감'은 신과 세계와의 동일성을 다른 용어로 나타내는 것에 불과하다. 다시 말해 공감은 신의 전면적인 현존을 나타내는 것에 지나지 않는다. 그것은 '신 안에서', '신에 의해서' 설정된 이러한 전능한 섭리의 호의를 가정한 공감에는 이미 목적론적인 자연관이 전제되어 있음을 의미한다.

로마의 현자였던 마르쿠스 아우렐리우스도 이를 두고 '성스러운 결합'이라고 부른다. 그것은 모든 존재가 세계와의 조화에 협력하는 '전면적인 혼합'(krasis di holōn)을 의미한다. 그러므로 그 일부에 불과한 인간도 한낱 세계의 섭리적 협조를 반영하는 존재일 뿐이다. 그는 자신이 살고 있는 국가의 시민으로서만이 아니라 자신을 세계의 시민으로서 간주하려는 보편적 형제애에 기초한 '세계시민주의'를 지향한 인물이었다.

천오백 년이 더 지난 즈음 이와 같은 '세계시민주의'라는 정신적 유전인자(DNA)가 이번에는 미켈란젤로에 의해 로마에 격세유전하게 된 것은 이른바 '때맞춤 현상'과 같은 것이었다. 미켈란젤로에게는 로마를 다시 한 번 '세

계시민의 중심지'로 재건하려는 교황의 열망에 부합하기 위한 토대적 이념으로서 이보다 더 적합한 아이디어가 있을 수 없었기 때문이다.

성 베드로 대성당의 쿠폴라

이처럼 1546년 건축장관에 임명된 뒤 미켈란젤로가 설계한 성 베드로 대성당의 돔에 "너는 베드로다. 내가 이 반석 위에 내 교회를 세울 터인즉… 또 나는 너에게 하늘나라의 열쇠를 주겠다."(TV ES PETRVS)라고 새긴 주문이 무색할 만큼 그의 속셈은 교황

쿠폴라의 명문(銘文)

과 달랐다. 마르쿠스 아우렐리우스의 기마상은 그가 로마를 베드로가 십자가에 거꾸로 매달려 순교한 베드로의 도시가 아닌 '마르쿠스 아울렐리우스의 도시'로 거듭나게 함으로써 '인본주의의 성지'로 부활시키고자 했음을 엿볼 수 있게 하는 중요한 단서이기도 하다.

순교자 베드로가 로마로 향하는 예수에게 '쿠오 바디스 도미네'(Quo Vadis Domine: 주여 어디로 가시나이까?)라고 묻던 질문이 훗날 성 베드로 대성당의 쿠폴라를 탄생시켰지만, 세계시민의 공명을 자아내기 위해서 미켈란젤로의 이성과 감성이 신적 정신을 빌려 선택한 결과는 스토아학파의 철인 황제 마르쿠스 아우렐리우스의 아우라였다.

건축을 철학한다

스토아학파에게 이성은 인간의 신체에 부여된 신적 정신(spiritus)의 일부이면서도 자연과의 조화로운 삶을 영위하기 위해서는 자연과도 일치시키지 않으면 안 되는 자연적 통신수단이다. 한편 그들에게는 감각도 영혼의 지도적 부분에서 생겨나는 것으로서 감관을 통해 자연으로 확대되는 내적 호흡(pneuma)과도 같은 것이었다. 그들이 존재하는 것과의 공명(résonance), 공감의 의식을 강조하는 내관의 자연주의를 지향하는 까닭도 거기에 있다.

그런 점에서 마르쿠스 아우렐리우스를 두고 세계를 향하는 시민으로서 이성에 복종할 뿐만 아니라 사상(事象)의 전개에로 나아가려는 감성에 충실한 내성주의자였다고 말해도 과언이 아니다. 그가 남긴 12권의 『명상록』(Ta eis heauton)을 가리켜 파토스(pathos)에서 벗어난 상태를 말하는 아파테이아(apatheia: 정념이나 욕망에서 해방되거나 초월한 평정심의 상태)를 갈망하는 '내심의 형이상학적 일기'라고 부르는 것도 그 때문이다.

자신의 정념과 교황의 욕망 사이에서 끊임없이 겪어 온 길항의 질곡을 벗어난 적이 없던 지난날에 대한 회한에 빠진 만년의 미켈란젤로는 베드로가 예수에게 던진 '쿠오 바디스 도미네(Quo Vadis Domine)'를 마르쿠스 아우렐리우스에게 되묻고 있는 것이다. 그는 아파테이아의 실현을 동경하고 갈망하는 내심의 간원(懇願)을 로마의 현자가 들어주기를 특별히 바라는 마음이었을 것이다. 심지어 그는 오래 사는 자는 영혼에게 괴로운 인생의 회한을 남기는 복 없는 자라고까지 토로했다. 예컨대 오로지 '아파테이아'만을 갈망하고 있던 그가 만년에 조카 레오나르드에게 보낸 다음의 편지 내용이 그것이다.

"허식은 싫다. 세상이 온통 울고 있는데 웃는다는 것은 용서받을

수 없는 일이다. 갓 태어난 아이에게 축하를 하는 것은 무의미한 일
이다. 올바르게 살다가 죽는 날까지 그 기쁨은 싸 두어야 한다."[114]

　이렇듯 삶에 대한 비관적 회한에 빠진 미켈란젤로는 부득이하게 마련해
야 할 가톨릭과 로마의 일체화를 위한 로마 재건의 설계안 가운데 하나인
캄피돌리오 광장의 한복판을 제정기 로마의 철학정신을 대변하는 황제의
기마상이 차지하는 것이야말로 안성맞춤의 상징물이라고 생각하지 않을 수
없었을 것이다.

라테란 바실리카 내부설계도

　하지만 '종합형의 건축가' 미켈란젤로가 뒤늦게나마 삶과 열정을 바쳐 이
렇게 환생시킨 세계의 수도 로마도 따지고 보면 후반기 미켈란젤로의 철학

114　로맹 롤랑, 이정림 옮김, 『미켈란젤로의 생애』, 범우사, 2007, p. 120. 재인용.

건축을 철학한다

이념과 건축에 대해 그가 지녀 온 이상의 성공적 실현을 대변하는 것이 아니었다. 고대 로마법정의 형태를 재창조한 바실리카―312년 최초의 기독교인 황제가 된 콘스탄티누스가 이듬해부터 짓기 시작한 '라테란 바실리카'[115]의 형태처럼―와 세례당들에서 보듯이 그것들을 통한 로마의 재생과 부활은 건축가의 승리가 아닌 가톨릭의 교황들이 보여 온 정념과 욕망의 승리나 다름없기 때문이다.

'가톨릭과 로마와의 일체화'라는 듀로젤의 말대로 부활과 재생이라는 이탈리아 르네상스의 의미는 결국 그런 것이었다. 시스티나 예배당이나 성 베드로 대성당이 역사에 대해 변명하듯 종합적인 건축물들에 의해 성도로 거듭난 도시, 로마의 부활과 재생이 기독교인들의 원향과도 같은 초대교회를 비웃듯 시각적으로 압도적인 탓에 '메세나'(Mecenat)라는 허울 좋은 예술진흥정책에 의해 고대 인본주의 정신의 부활이라는 르네상스의 본질적인 의미마저 착각하게 해 온 것이다.

이미 누차 언급했듯이 일체존재의 기원으로서 초인간적 존재들(데미우르고스나 조물주)에 대한 수목형의 신념이나 신앙의 발현인 오더와 돔들은 그 유토피아적 이상향에 대한 인위적 상징물일 뿐이다. 그것들은 천신강림의 영지로서 천상계를 대신하여 건물의 가장 높은 곳에 꾸미고 싶은 욕망의 반영물이기도 하다. 성목(聖木)신앙을 상징하는 쿠폴라의 경쟁이 쿠오 바디스 도미네의 답을 대신할 수는 없다. 그것들은 시대마다 지배권력의 권세를

115 이 바실리카는 기본적으로 고대 로마의 법정 형태를 본떠서 지었다. 중앙의 홀 양옆에는 두 개의 작은 측면 복도가 배치되어 있고, 끝에는 반원형 공간인 애프스(apse, 後陣)가 있다. 법정처럼 이 애프스 앞쪽 연단에는 (재판장이나 판사 대신) 주교나 주재 신부가 서서 도열한 교구민을 마주 보고 있다. 리처드 세넷, 임동근 옮김, 『살과 돌』, 문학동네, 2021, p. 170. 참조.

상징하듯 절대권력의 뜻에 따라, 또는 그들의 욕망 충족을 위하여 건축가와 미술가들이 자발적/비자발적으로 꾸민 헤테로토피아(hétérotopie)의 안내판이나 다름없다.

더구나 로마 시내를 뒤덮은 수많은 성전(바실리카) 짓기―16세기 중에도 54채를 신축 및 개축했다―에 이어서 궁전(Palazzo)과 별장(Villa)의 취득경쟁―교황 레오 10세만 하더라도 수렵용 개인 별장 말리아나를 비롯하여 근교 티볼리의 데스테 별장, 폴리의 카네다 별장, 비테르보 근방 바나이아에 비뇰라가 지은 란테 별장 등이 있다. 또한 교황들의 사리사욕과 과시욕으로 인해 로마 시내를 장식한 궁전들도 16세기 이전에 12개였던 것이 16세기에 들어서 60여 개에 이를 정도였다―에 열을 올렸던 광기 어린 건설마니아이자 건축주인 교황들에 의해 벌어진 종합적인 부역게임, 특히 90세에 이르기까지 지속되어 온 미켈란젤로와 37세에 요절하기까지 라파엘로의 천재성 게임을 제외한다면 이탈리아에서 르네상스의 의미는 크게 제한적일 수밖에 없다.

⑥ 에필로그

실제로 천재성 게임을 유도하며 15-16세기에 이룩해 낸 그 많은 고고학적 등록물들은 일반적으로 '부역의 미학'에 빠져드는 정서적 · 예술적 마조히즘(피학대중)이 역사적 '권력기계'로서의 고고학적 유물에 매력을 느끼게 하는 이상심리 덕분에 지금까지도 '밴드왜건 효과'를 누리고 있다. 나아가 그것들의 이미지와 스토리는 타자의 대하드라마를 위한 소품들임에도 옥시덴탈리즘에 편승하여 의식의 식민화를 조장하며 지금까지 종교적 · 예술적 의미 이상으로 과대평가되고 있기도 하다.

하지만 존재의 기원에 대한 수목적 신앙의 선형적 진화가 교황 중심의 편

건축을 철학한다

리공생(片利共生)만이 지속되어 온 '부역의 고고학' 시대가 남긴 유물들을 전시하는 도시박물관의 역할을 제외하면 역사의 지표 이상으로 그 무엇이 남을 수 있을까? 다시 말해 예술가들에게 자율과 자발성이 충족되지 않는, 나아가 진정한 자유가 부재하는 '불평등의 도시' 로마는 미술가와 건축가들의 부역을 통해 남긴 유물들의 거대한 진열장 이외에 무엇을 상징하고 있을까?

그 때문에 로젠그란츠도 『추의 미학』에서 자유가 제한되거나 지양된 미의 개념이나 미적 대상, 즉 추의 미를 상징하는 넓은 의미의 범주에서 그것들을 가리켜 다음과 같이 '역겹다'고까지 비판한다.

> "미의 최후의 근거는 자유에 의해 비로소 마련된다. 이 낱말은 단지 윤리적 의미뿐만 아니라 자발성이라는 보편적 의미에서 받아들인 것이다. 자발성은 자신의 절대적 완성을 당연히 윤리적 자기 결정에서 찾지만 삶의 유희에서도, 즉 역동적이고 유기적인 진행 과정에서도 미적 대상이 된다.
>
> … 충족은 미에서 흘러나오는 생명과 자유를 통해서 영혼이 불어넣어지기를 요구한다. 그러므로 자유가 없다면 진실한 미는 없다. 그러므로 부자유가 없다면 진실한 추도 없다. … 자유를 제한하는 자유의 부정은 그 자체가 모순인 부자유에 의한 자유의 지양이다. 그런 지양은 역겹다. 그것은 자유의 필연성에 따라 있어야 할 한계를 부인하고 바로 그 필연성에 따라 있어서는 안 되는 한계를 설정하기 때문이다."[116]

116 카를 로젠그란츠, 조경식 옮김, 『추의 미학』, 나남, 2008, pp. 181-183.

성 베드로 광장과 오벨리스크

　자발성에 관한 보편적 의미에서 부역이 낮은 성스러움과 숭고함의 미를 역겨워(widrig)할 수밖에 없는 까닭도 마찬가지이다. 로젠그란츠에게 있어서 '숭고함'이라는 개념의 위장이거나 심지어 '천박함'이라는 개념의 조건에 지나지 않는다.[117] 부역의 전시장과도 같은 도시박물관에서는 성지순례자가 아닌 한 '열린 관계'가 제공하는 자율과 자발성, 나아가 자유를 거의 감촉할 수 없음에도 사디즘의 상징물에 대한 정당화가 여전한 까닭은 무엇일까?

　역사는 제국의 신들이 모이는 장소였던 로마를 베드로와 바울로가 (단지 전승과 추론만으로) 그곳에 묻혔다는 구실을 앞세워 마르티리움(martyrium)의 숭고한 성지로서 요구해 온 교황들의 주장을 (실증적 고증도 없이) 어떻게 정당화할 수 있을까? 나아가 로마의 타자들(특히 비서구인)은 교황들이 그곳을 자신들의 절대권력(공권력)을 행사하는 '교황의 도시'로 변모시킨

117　앞의 책, p. 183.

건축을 철학한다

이래 강자의 언어와 논리만으로 웅변하는 '정당화의 오류'를 언제까지 묵인해야 하는 것일까?

존재의 기원에 대한 신비감 속에서 그 수수께끼 풀기에 매달려온 수많은 서구인들의 '수목적, 즉 성목(聖木)지향적 의지와 사고방식을 표상하는 그 무수한 인공하늘과 숭고한 닫집(돔) 아래에서 성체현시의 성사(聖事)만으로 삶의 보람과 위안을 삼아 온 그 사디스트들과 그 후예들은 얼마나 분명한 (이성적인) 답을 찾을 수 있을까?

그들은 다신의 도시를 유일신의 도시로, 나아가 〈성 베드로 광장과 오벨리스크〉에서 보듯이 '순교의 도시'로 둔갑시키기 위해 초인적인, 놀라운 성과를 거둔 고고학적 유물들이 (미켈란젤로에게서 보듯이) 관습적인 마조히즘(피학증)에 길들여진 종합예술가들의 무언의 유언과도 같은 것이었음을 왜 아직도 드러내려 하지 않는 것일까?

역사는 편리공생—적과 같은 식탁에서 식사를 즐길 수 있는—의 욕망에서 비롯된 강자들의 사디즘(가학증)이 미술과 건축의 화려한 커튼으로 가려온 불편한 진실, 즉 '부역의 마조히즘'이야말로 르네상스의 진면목 가운데 하나였음을 왜 천명하고 있지 않을까?

"화려한 마르티리움들에서는 돔 아래 바닥에 성수반을 두었고 빛이 성소를 밝혔으며 사람들이 그 주변을 돌면 비교적 어두운 그늘이 생겼다. 그 장식이 아무리 화려했다 해도 마르티리움은 신앙으로 고통받았던 기독교인의 삶을 개인적으로 반추하도록 지어진 '묵상의 건물'이었다."[118]는 오늘날 리처드 세넷의 주장이 신기하게 들릴 만큼 진실의 문은 여전히 열리려 하지 않는다.

118 리처드 세넷, 임동근 옮김, 『살과 돌』, 문학동네, 2021, p. 173.

바로크가 르네상스다

건축의 역사에서 크고 작은 너울들이 마루를 넘어도 '인식론적 장애'는 여전하다. 교황지상주의가 군주지상주의로 바뀌었을 뿐 여전히 절대권력이 역사의 주름 접기를 주도하기 때문이다. 단지 절대권력의 주체가 바뀌면서 건축또한 고고학적 변형(métamorphose)이 불가피해졌다. 신을 위한 고전적 닫집에대한 진저리가 군주들에게 변형의 욕구를 자극하면서 건축에서의 새로운 주름 접기가 등장한 것이다. 이른바 '바로크'가 그것이다.

인식론적 장애물(3):
후기 고고학 시대

　서양건축사에서 르네상스 이후에도 '돔'은 여전히 상전이의 인식론적 장애물이었다. 현대건축의 문턱에 이르기까지 서양인들에게 돔과 닫집은 빠져나오고 싶지 않은 둥지였다. 그것은 서양건축을 대표하는 유전인자(DNA)나 마찬가지다. 서양에서 건축의 역사는 '닫집의 진화 과정'이나 다름없다.

　하지만 그것은 너무 긴 터널이었고 너무 오래된 동굴이었다. 플라톤의 동굴의 비유에 있는 죄수들에게 동굴 벽면에 비치는 그림자 영상들이 동굴 밖의 세상을 알 수 없게 하는 '인식론적 장애물'이었듯이 서양인들에게 돔도 그런 것이었다. 돔과 닫집에 대해 장기 지속된 강박은 정신적 이상 징후가 아닌 병리적 체질이 되어 버린 것이다.

　닫집의 진화에서 달라진 것이 있다면 단지 장기 지속의 유형이 바뀐 것뿐이다. 가톨릭 중심 사회의 교황에서 국가 중심 사회의 절대군주로 건축주들이 바뀌면서 건축가들에게 요구되었던 부역의 방식과 정도에 변화가 생긴 것이다. 또한 돔과 닫집의 건축현상도 이탈리아에서 프랑스를 거쳐 스페인, 네덜란드, 영국 등 유럽 국가들로 이동 확장되면서 바로크에서 역사주

건축을 철학한다

의에 이르기까지 시대정신과의 절충과 타협이 이뤄지기도 했다.

건축양식에서의 돔은 유럽의 도시들을 유목하는 시공적 '리좀'(rhizome)이 되었다. 르네상스(전기 고고학 시대) 이후 건축주와 건축가의 관계도 바로크(17세기)에서 낭만주의(18세기)와 역사주의(19세기)를 거쳐 쌍방이 '호혜 공생'하는 상리공생(mutualism)의 시대, 즉 열린(수평적 대등) 관계의 계보학 시대로 접어들기 이전까지 여전히 '닫힌 관계'였고, 좀처럼 접히지 않는 주름이었다.

하지만 그와 같은 일방적인 편리(片利)공생의 유형도 '부역공생에서 타협공생으로', 다시 말해 권력을 이용하여 역사에 등록될 만한 유물 남기기 경쟁에서 보여 온 수직적 위계의 유형이 점차 건축가의 자율지수가 높아지며 창의성의 여지가 많아지는 상호 타협의 관계로 바뀌어 갔다. 이른바 '후기 고고학 시대'가 전개되기 시작한 것이다.

1) 바로크가 르네상스다

동일성의 강박과 같음에의 동경이 낳은 르네상스는 그것이 고대 그리스의 인본주의의 부활이자 인문정신의 재생을 의미하는 한 (종교적이든 정치적이든) 공권력으로부터 개개인에게 부여되는 자율의 분량과 자유의 부피가 최대한 보장되어야 한다.

15-16세기 이탈리아의 르네상스는 고대 그리스·로마의 인본주의의 부활이 아니었다. 특히 건축가를 비롯한 대부분의 미술가들에게는 더욱 그러했다. 대유행병에 이어서 국내외의 전쟁들을 겪은 혼돈의 상황에서 (집단

적 우울증 같은) 민심의 사기 저하와 정치권력의 약화 등으로 혼란이 장기간 지속되어 온 공간을 종교권력이 차지했기 때문이다. 이른바 베드로의 후계자임을 자인한 교황들의 절대적 지상권의 부활, 그리고 이를 뒷받침하기 위한 교황국가의 수도로서 로마의 부활이 고대 인본주의의 부활을 가져오기보다 '가톨릭의 보편성'(catholicité)을 시대정신으로 공고하게 자리매김했던 것이다.

신의 대리인을 자처하고 나선 교황들이 행정 · 외교 · 전쟁 등 정치와 영토에 지나치게 집착한 나머지 가톨릭과 무관한 인문주의의 부활을 더 이상 기대하기 어려워진 대신, 예술가들마저도 닫집이 상징하는 (거대한 부역의 현장이나 다름없는) 닫힌사회 속에 갇히게 되었다. 그들에게는 애초부터 다름과 차이의 철학자 니체가 말하는 디오니소스적 예술혼, 즉 자유분방한 주름(차이)의 발휘를 기대할 수 없게 된 것이다.

미켈란젤로의 숨통을 조금이나마 트이게 할 수 있는 '바로크의 새바람(주름)'은 그의 세기를 넘어서야 불기 시작했다. 평생 동안 그에게 몰아닥친 바람은 고대로부터 불어온 것이라기보다 주로 세속의 욕망에 참을 수 없어 했던 교황들의 독선과 독단이 일으킨 당대의 거센 바람이고 거친 물결이었다. 르네상스가 남긴 그 많은 화려하고 장엄한 유물들에게 돌기와 '주름'(le pli), 또는 물비늘 짓는 너울과 '파동'(la vogue)의 미학으로 예술의 역사를 장식해 온 바로크처럼 예술사의 등록물로서 특정한 이념에 따른 고유한 양식의 명칭을 부여할 수 없는 까닭도 거기에 있다.

실제로 흔히 말하는 15-16세기의 상전이를 상징하는 '르네상스의 바람'은 아래(개개인)로부터 자연스레 일어난 '복고의 신풍'(新風)이 아니라 오로지 위(지배권력)에서 아래로만 불 수 있는 '작위적 신풍'(神風)이었다. 미켈

란젤로와 같은 천재들에게 남달리 불거진 천재성이 도리어 그 바람맞이로 불려 나올 수밖에 없었던 이유가 되었던 까닭도 다른 데 있지 않다. 그가 아무리 타고난 천재일지라도 동일성에의 부역을 강요하는 질곡에서 다름의 주름 접기는 기대하기 어려운 일이었다.

절대권력과 천재적 인물들과의 시대적 관계가 늘 그랬듯이 당시의 유물 남기기 게임에서 보여 준 그들의 눈부신 활약도 자발적 소명에 의한 것이기보다 타의적 소환에 가까웠다. 미술가로서도 그랬지만 건축가로서는 더욱 그러했다. 예컨대 1556년 10월 말 스폴레트 숲속의 조그만 집에서 칩거 생활을 하고 있던 82세의 노인 미켈란젤로가 교황 바오로 4세에게 바티칸으로 불려 왔을 때 바자리에게 보낸 편지에서 "나는 나의 반 이상을 그곳에 남겨 두고 왔네. 왜냐하면 평화는 숲속 이외에는 없으니까."[1]라는 체념의 넋두리로 푸념을 대신했던 이유도 그것이었다.

① 바로크는 무엇인가?

본래 불규칙한 진주의 모양을 가리키는 바로크(Baroque)라는 단어는 포르투갈어 'barroco'에서 유래했다. 이를테면 일찍이 포르투갈의 의사이자 식물학자인 가르시아 다 오르타가 1563년에 출간한 책 『어리석은 사람들의 대화와 인도의 약품』에서 "잘되어 있지도 않고, 둥글지도 않으며 탁한 물로 만들어진 진주"를 가리켜 '바로크'라고 표현한 경우가 그러하다.

한마디로 말해 '바로크'는 제멋대로 생긴 진주의 가공되지 않은(자연스런) 모양새를 가리킨다. 세바스티안 코바루비아스(Sebastián de Covarrubias)

1 로맹 롤랑, 이정림 옮김, 『미켈란젤로의 생애』, 범우사, 2007, p. 121. 재인용.

가 1611년에 펴낸 최초의 『카스티야어 사전』에서도 'barrueco'는 불규칙한 진주의 모양을 비롯하여 울퉁불퉁한 바위의 모습까지 지칭하는 용어였다.

나아가 바로크는 이와 같이 못생기거나 제멋대로인 자연의 형상을 표현하는 용어에 그치지 않고 그와 유사한 상황을 비하하기 위한 의도에서 비유적으로 사용하는 용어로 의미의 진화가 이뤄지기도 했다. 루이 14세 때 대표적인 귀족가문의 생시몽 공작은 『비망록』(Mémoires, 1711)에서 "그런 자리들은 더 훌륭한 주교들이 맡아야 하는데, 누아용 주교이며 백작인 드 토네르의 후임 자리에 비뇽 신부가 간다는 것은 엉뚱한 일로서 맞지 않는다."고 주장한 바 있다. 그는 '바로크', 즉 '엉뚱하다'를 특정한 사람에 대한 비난조로 사용했던 것이다.

또한 1740년도판 『프랑스 아카데미사전』에서 '바로크'는 '이상하고 불규칙적이며 균형이 잡히지 않았다'는 뜻으로 사용되기 시작했다. 심지어 1776년 백과전서파의 루소는 『백과전서』에서 미술에 이어서 바흐와 헨델로 대표되는 바로크 음악을 가리켜 '화음이 맞지 않고 변조와 불협화음이 많으며, 음조가 까다롭고 흐름이 부자연스러운 음악을 가리키는 말이다.'라고 정의하기까지 했다.

특히 당시의 건축 분야에서는 프랑스 대혁명이 일어나기 직전에 고고학자 드 퀸시(Quatremère de Quincy)가 처음 출간한 『건축사전』(Dictionaire de l'Architecture, 1788)에서 바로크를 아래와 같이 정의한 바 있다.

"바로크, 형용사, 건축에서 바로크라고 하면 이상야릇한 것이다. 그것은 이상야릇함의 세련된 것이라 해도 좋고, 또한 그 남용이라 해도 좋다. 현명한 취미의 최상급 형용사가 엄격함이듯이 바로크란 용어도

건축을 철학한다

이상야릇함의 최상급 형용사라고 말할 수 있다. 그래서 바로크는 지나
칠 정도로 우스꽝스러운 지경으로까지 나아가기도 한다."[2]

이렇듯 형용사 바로크는 '이상하다'의 최상급이나 다름없었다. 건축에서
의 바로크는 '이상야릇한' 것, 매우 '기이하거나 우스꽝스러운' 것, 즉 '이상
함'(das Barocke), '기이함'(das Seltsame), '익살스러움'(das Burleske), '기괴함'(das
Bizzare)의 최상급을 의미했다. 한마디로 말해 건축에서 그것은 기괴한 착상
이 강조된 모험성과 사고의 유연성이 낳은 아이러니로서의 '괴상한 건축'을
뜻했다.

하지만 이것들은 모두 이탈리아어 'bizza'(변덕)에서 유래했다. 모방강박이
낮은 마니에리스모에 대한 반작용에서 비롯된 barocco의 이상한 형태의 건
축들은 다행히도 건축가 개인의 개성에 따라 창조한다는 의미에서 그 이전
까지 계속되어 온 부역의 미에서 본 이상함이고 기괴함일 뿐이었다. 자율과
자발이 제한되었던 16세기의 건축양식에 비해 그것들은 당연히 별스러운
변덕이 아닐 수 없다.

예컨대 드 퀸시가 『건축사전』에서 17세기 이탈리아의 프란체스코 보로미니
(Francesco Borromini)와 구아리노 구아리니(Guarino Guarini)의 건축양식을 들
어 바로크에 대해 아래와 같이 부연 설명한 경우가 그러하다. 그에 의하면,

"'이상하다'는 뜻의 명사 'bizarrerie'는 일반적으로 건축에서 기존의
원리에 어긋나는 취향이나 무리가 있더라도 새롭고 이상스러운 형태

2 Victor-I, Tapié, Baroque et Classicisme, Hachette, 1980, pp. 55-70. 임영방, 『바로크』, 한길
아트, 2011, p. 140. 재인용.

만 고집하는 것을 두고 말한다. 심리적인 의미로 '기분 나는 대로 멋대로 한다는 것'(caprice)과 '이상하고 별나다는 것'(bizarrerie)하고는 분명히 구별된다. 전자는 상상력에 의한 것이고, 후자는 성격에서 나온 것이다. 이러한 심리상의 구분을 건축의 부분에 적용시키면 16세기 이탈리아의 건축가 비뇰라와 미켈란젤로는 건축의 부분 부분에서 약간의 변화를 주어 독특한 예술성을 남겼지만 보로미니와 구아리니는 별스러운 양식을 보여 준 작가들이다."[3]

'이상함'과 '별스러움'이란 바로크 시대의 스토아주의적인 종합예술가 베르니니의 건축물들보다 전문건축가 보로미니가 설계하고 건축한 것들이 주는 '낯섦'에 대한 평가였다. 그들이 주눅 들어온 기존의 이성적인 논리나 종교적인 권위에서 일탈하기 위해 건축의 선입관이나 관행을 새롭게 접으며 (건물의 얼굴=파사드부터) '기분 나는 대로' 주름 접기를 시도했기 때문이다.

그것은 애오라지 건축의 역사에서 인접한 것과 차별하기 위한 '주름이나 파동'을 두드러지게 접어 내거나 솟구치게 함으로써 차이, 즉 새로움을 드러내 보이려는 그들의 예술 의지에서 비롯된 것이었다. 17세기의 그것은 이제껏 균질적 반복에 매달리는 귀속욕망, 이른바 플라톤주의적 '고전주의'의 재현에 대한 강박증에 시달려 온 르네상스의 권태로움에서 해방되려는 이념적(스토아주의적)·실체적(유물론적) 고뇌의 발현이었다. 나아가 그것은 디오니소스적 열정을 통해 고전주의와 구별 짓기 하려는 바로크의 특징을 누구보다 잘 드러내려 한 그들의 시대정신이기도 했다.

3 앞의 책, p. 141. 재인용.

② 스토아주의와 바로크

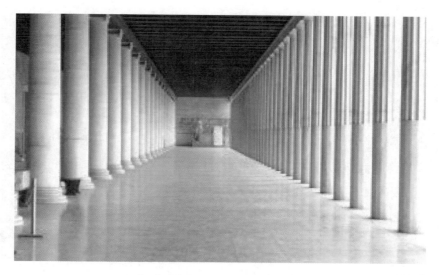

제논이 강의했던 헤파이토스 신전의 회랑

　스토아주의(Stoïcisme)는 기원전 4세기에 그리스의 아테네에서 활동한 지적 엘리트들의 사조였다. 그 학파의 명칭인 '스토아'(Stoa)는 건물 정면의 '현관'을, 또는 거기로 이어지는 오더의 '회랑'을 의미하는 그리스어에서 유래했다. 그것은 특히 이 학파의 창시자로 알려진 제논(Zenon, 기원전 334–262)이 주로 아테네의 아고라에 위치한 헤파이토스 신전의 회랑에서 강의했던 데서 붙여진 명칭이기도 하다.

　제논은 30인 이상의 참주들이 지배하는 동안 1,400명 이상의 목숨이 희생당한 그곳을 정화할 목적으로 포이킬레 스토아(poikilē stoa, 회화가 있는 회랑)에서 제자들에게 무료로 자신의 철학, 이른바 '회랑의 철학'을 강의했다. 그 이후 제논과 그 제자들의 철학이 '스토아철학'과 동의어가 된 까닭도 거

기에 있다.[4]

젊은 날 제논이 크게 영향받은 것은 철학적 순교자 소크라테스의 삶과 가르침, 특히 그가 보여 준 죽음에 대한 용기 있는 결단이었다. 그 뒤에도 스토아학파는 생존의 위협, 즉 죽음의 위협을 앞에 두고 감정을 억제하는 이러한 모범을 그들의 삶을 영위하는 귀감으로 삼았다. 수세기가 지난 후 에픽테토스는 '나는 죽음을 피할 수가 없다. 그러나 나는 죽음의 두려움을 피할 수는 있지 않을까?'[5]라고 주장했는가 하면 '미래에 일어날 사건들을 두려워하는 것은 부질없는 짓'이라고까지 생각했다.

그것은 그와 같은 스토아주의가 마치 바로크를 대표하는 종합예술가 베르니니의 〈성녀 테레사의 환희〉(1645-1652)나 멜키오레 카파의 〈성녀 시에나의 카테리나의 환희〉(1667)에서 보여 준 성녀주의(聖女主義)의 이념적 원천임을 확인시켜 주는 듯하다. 이처럼 그들은 바로크 정신의 깊이를 죽음의 회랑에서 영혼의 정화와 승화를 추구했던 철학자 제논의 '죽음의 철학'에서부터 구하고 있었던 것이다.

한편 스토아철학자들은 인간이 어떻게 지식에 도달할 수 있는지와 같은 인식론적 의문에 대한 해답을 유물론적이고 감각주의적인 입장에서 찾으려 했다. 그들에 의하면 사유는 외부의 대상이 정신에 미치는 충격에 기인한다. 누구에게나 태어날 때는 텅 비어 있던 정신이 대상을 접하면서 관념들로 채워진다는 것이다. 한마디로 말해 대상은 감관을 통해 정신에 인상(impression)을 남기는 것이다.

4 Jean Brun, *Le Stoïcisme*, P.U.F. 1951. p. 14.

5 새뮤얼 스텀프, 제임스 피저, 이광래 옮김, 『소크라테스에서 포스트모더니즘까지』, 열린책들, 2004, p. 181.

건축을 철학한다

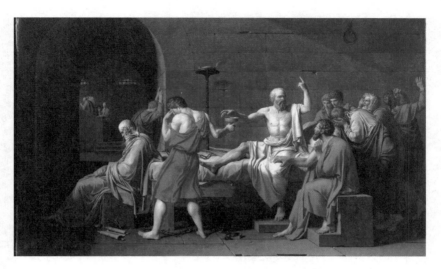

자크 루이 다비드, 〈소크라테스의 죽음〉, 1787.

그들에게 모든 사유는 감각기관들과 연관되어 있다. 어떤 형태의 사유작용이든 인상과 더불어 시작하며 감정의 경우처럼 우리 내부에서 시작하는 인상에 기반을 두고 있다. 그러므로 감정은 우리에게 지식을 줄 수 있다. 이처럼 모든 사유가 감관에 대한 대상들의 충격에서 비롯된다고 주장하는 것은, 바꿔 말하면 어떤 '물질의 형태'를 소유하는 사물들을 제외한 실재하는 사물이란 있을 수 없다는 것이기도 하다. 그들은 물질을 모든 실재의 기초로 간주하는 유물론적 실재론의 논리를 따른다. 그러므로 우주 안에 있는 만물은 어떤 것이든 '물질의 형태'를 띠게 마련이다.

그러면서도 그들의 유물론에 따르면 물질은 '불활성적(inerte)이지 않다'. "세계는 불활성적이거나 수동적인 물질의 창고가 아니라 '역동적'이고 계속 변화하는 질서정연한 배열이다. 자연에는 '능동적'으로 형태를 갖추고 배열하는 요소를 나타내 주는 힘이 존재한다. 이 능동적인 힘은 불활성적 물질

과 다른 것이 아니라 물질의 다른 형태이다."[6]

그것은 마치 훗날 등장할 바로크의 특성에 대한 '프리뷰'(preview)를 접하는 것과 크게 다를 바 없다. 피에트로 다 코르토나와 델라 포르타, 또는 베르니니와 보로미니 같은 17세기 바로크의 건축가들도 장식과 건축을 통해 물질적 이미지의 변화를 가능케 하는 역동적이고 능동적인 힘을 지닌 '물질의 다른 형태'들을 두드러지게 실현시키려 했기 때문이다. 예컨대 베르니니의 조수였던 바로크의 대표적인 건축가 보로미니의 건축물들에서 드러난 역동적 생동감이 그 대표적인 경우이다.

또한 스토아철학자들의 유물론적 실재론은 '초월론적'인 점에서도 바로크의 정신과 일맥상통한다. 그들은 물질의 형태 변화를 가능케 하는 능동적인 파동의 힘에 대해 모든 사물에 퍼져 있으면서 '자연적 접합'(naturae contagio)과 '공감'(sumpatheia: '호흡을 함께한다'는 의미의 sumpnoia에서 유래)을 위해 그것들에 생명력을 불어넣어 주는 '불'이라고도 불렀다.

그들은 이 물질적인 불을 이성의 속성을 지닌 존재의 최고 형태로 간주함으로써 그것이 곧 신의 존재임을 암시하고 있다. 신은 불, 힘, 로고스로서 만물에 내재한다는 것이 그들의 주장이기 때문이다. 이처럼 스토아학파는 모든 사물에 대해 '뜨겁게 불타는' 모체인 신을 '자연의 근원'이라고 생각했다.

이 점에서도 그들의 범신론적 유물론은 제논의 스토아주의에 경도되어 있던 바로크의 조각가 베르니니에게 초월론적 신비주의의 영감을 불러일으키기에 충분했다. 이를테면 그가 〈발다키노〉, 〈카테드라〉, 〈성녀 테레사의

6　앞의 책, p. 184.

환희〉와 같은 실내장식품들을 통해 시각적 환각 효과를 연출했던 경우가 그러하다. 그 때문에 지금까지도 그와 같은 걸작들에 마주하는 많은 이들이 환시와 환각의 황홀함이나 무아지경, 또는 sumpatheia와 sumpnoia의 최고경지인 아파테이아(apatheia)[7]를 체험할 수 있는 것이다.

③ 들뢰즈의 주름 접기와 바로크론

형태의 미학자 앙리 포시용은 르네상스의 목적에 복종하는 구속된 아름다움에 대한 '반작용'으로 등장한 바로크의 형태를 양식의 발전 단계 가운데 하나로 간주했다. 특히 그것은 디오니소스풍의 '기분 나는 대로, 제멋대로'라는 형용사가 특정하듯이 예술에서의 자율성이 확립된 과정에서 등장한 바로크는 자율적 생명을 추구하는 17-18세기 예술가들의 독립적인 활동욕구의 소산이라는 것이다. 예컨대 르네상스의 미련이자 후렴인 마니에리스모(Manierismo)에서는 기대할 수 없었던 보로미니의 창의성 넘치는 대담하고 기발한 발상이 탄생시킨 비정형 형태의 건축물들이 그것이다.

리오넬로 벤투리도 17세기 바로크를 가리켜 50년이나 지속된 마니에리스모, 즉 르네상스와 바로크 사이의 과도기에서 현상 유지의 후렴으로서, 그리고 상전이의 전조로서 모방하는 미술, 엮어서 맞춘 미술에 대한 반동으로 규정한다. "17세기의 상황을 대강 훑어보면 이탈리아 마니에리스모에 대한 폭넓은 반작용이 모든 나라에서 일어났다. … 그 반동은 개인의 개성에 따

7 아파테이아(apatheia)란 문자 그대로 파토스(pathos)가 없는 심리적 상태를 가리킨다. 파토스는 외부의 영향(충격이나 인상)을 받아 생겨나는 연민, 비애, 고통 등의 감정이므로 아파테이아는 그것으로부터 초연한 무감동의 경지를 말한다. 스토아학파는 이러한 초월적 경지에 이르기를 삶의 이상으로 삼았다.

라 창조한다는 참된 필요에서 탄생한 직접적인 반동이었다."[8]는 것이다.

특히 현대의 철학자들 가운데 '바로크'를 단지 17-18세기 예술에서만 일어난 변이현상을 넘어 철학과 예술의 역사에 끊임없이 밀려든 크고 작은 너울과 파동들—인간의 사유(이성)와 정서(감성)의 수많은 파동(波動)과 파문(波紋)은 (정신)문화와 (물질)문명의 너울이고 파문이다. 거꾸로 문화와 문명의 역사는 사유와 정서의 파동을 일으키는 동시에 그 파문의 영향을 받는다[9]—의 결정적인 단서로서 포착한 인물은 질 들뢰즈였다. 그에게 문화와 문명의 역사에 일어나는 '파도들', 즉 파동과 파문들이란 다름 아닌 '주름들'[10]인 것이다. 그는 그 파문들을 가리켜 '물질의 겹주름과 영혼 안의 주름'이라고도 부른다. 그에 의하면,

> "바로크는 어떤 본질을 지시하지 않으며, 그보다는 오히려 어떤 연산 함수, 특질을 지시한다. 바로크는 끊임없이 주름을 만든다. 그것은 사물을 발명하지 않는다: 동양에서 온 주름들, 그리스, 로마, 로마네스크, 고딕, 고전주의 등등의 많은 주름들이 있다. 그러나 바로크는 주름을 구부리고 또다시 구부리며, 이것을 무한히 밀고 나아가, 주름 위에 주름을, 주름을 따라 주름을 만든다. 바로크의 특질은 무한히 나아가는 주름이다."[11]

8 리오넬로 벤투리, 김기주 옮김, 『미술비평사』, 문예출판사, 1988, pp. 138-139.

9 새뮤얼 스텀프, 제임스 피저, 이광래 옮김, 『소크라테스에서 포스트모더니즘까지』, 열린책들, 2004, p. 781. 「옮긴이의 말」에서.

10 들뢰즈의 '주름'(le pli)이 변화의 결과적 현상에 초점에 맞춰진 개념인 데 비해 필자의 '파동'(la vogue)은 작용적 과정에 주목한 개념이다. 정태적 '주름'이 문화와 문명에 담기거나 새겨진 파동의 결과적 형상인(形相因)이라면 동태적 '파동'과 파문은 그것들의 작용인(作用因)이자 목적인(目的因)이다.

11 Gilles Deleuze, *Le Pli: Leibniz et le Baroque*, Minuit, 1988, p. 5.

하지만 니체주의자 들뢰즈는 '파도'(波濤)처럼 끊임없이 밀려드는 차이의 등록물들(반복들)을 기록하는 공간으로서 철학과 회화·조각·건축·음악 등의 예술의 역사에 가운데 17–18세기의 디오니소스적 열정이 일으킨 물결, 나아가 그 광기에 솟구친 파동, 그리고 그것이 만들어 내는 파문이야말로 어느 것보다도 크게 접힌 주름으로 파악했다. 이를테면 바로크 시대의 철학자 라이프니츠와 조각가이자 건축가인 베르니니에 대한 예찬이 그것이다.

라이프니츠의 발견

그는 『주름: 라이프니츠와 바로크』(Le Pli: Leibniz et le Baroque, 1988)에서 라이프니츠를 '가장 전형적인 바로크 철학자'라고 평한다. "라이프니츠가 바로크를 그 자체로 실존할 수 있게 하는 개념을 형성하는지를 묻는 것은 결국 같은 말이 된다."[12]고 하여 바로크와 라이프니츠는 동어 반복일 뿐이라는 것이다. "주름들은 바로크와 라이프니츠에게서 언제나 차고 넘친다."[13]고 믿기 때문이다.

들뢰즈의 주장에 따르면 '불규칙한 진주는 실존하지만 바로크는 실존한 적이 없었다'. 하지만 바로크를 정확한 역사적 경계 밖으로 연장시킬 수 있다면 그것은 언제나 그 모든 내포와 외연의 '주름', 즉 주름에 따른 주름 덕분이라는 것이다. 그 때문에 들뢰즈는 예술 일반에 대한 바로크의 공헌과 철학에 대한 라이프니츠의 바로크주의의 공헌을 다음과 같이 여섯 가지로 규정한다.

12 Gilles Deleuze, *Le Pli: Leibniz et le Baroque*, Minuit, 1988, p. 47.

13 앞의 책, p. 51.

첫째, 주름: 바로크는 무한한 작업이나 작품을 발명한다. 문제는 주름을 어떻게 끝낼 것인가가 아니라, 어떻게 그것을 계속 이을 것인가 하는 점이다.

둘째, 내부와 외부: 주름은 물질과 영혼, 파사드와 닫힌 방, 외부와 내부를 분리시키거나 그 사이를 한없이 통과한다. 즉 굴곡선은 끊임없이 스스로 달리하는 하나의 잠재성이다. 이것은 양 측면 각각에서, 영혼 안에서 현실화되고, 반면 물질 안에서 실재화된다. 이것이 바로크의 특질이다.

셋째, 높은 곳과 낮은 곳: 분리의 완전한 일치, 또는 긴장의 해소는 두 층의 분배를 통해 이루어지는데, 여기에서 두 층은 단 하나의 같은 세계(우주의 선)이다. 파사드-재료는 아래로 가고, 반면에 방-영혼은 위로 오른다. 그러므로 무한한 주름은 두 층 사이를 지나간다. … 주름은 주름들로 달라지고, 이 주름들은 내부로 침투하고 외부로 벗어나며, 이렇게 해서 위와 아래로 분절된다.

넷째, 펼침: 이것은 확실히 주름의 반대나 소멸이 아니라 주름 작용의 지속이거나 연장, 주름이 나타나는 조건이다. 주름이 재현되기를 멈추고 '방법', 즉 작동, 작용이 되면 펼침은 바로 이러한 방식으로 정확하게 표현되는 작용의 결과가 된다.

다섯째, 텍스처들: 일반적으로 물질의 텍스처(합성체)를 구성하는 것은 그 물질이 스스로 접히는 방식이다. … 물질은 자신이 받아들일 수 있는 주름들과 관련하여 표현의 물질이 된다. 이런 관점에서 물질의 주름이나 텍스처는 여러 요인에 관계해야만 한다. 그리고 무엇보다도 빛, 명암대조, 주름이 빛을 받아들이는 방식은 그 자체로 시간과 조

명에 따라 달라진다.

여섯째, 패러다임: 문제는 주름의 물질적 합성체들(텍스처)이 형상적 요소나 표현의 형식을 은폐해서는 안 된다는 점이다. … 물질들과 가장 다양한 영역들을 포개는 일이 형상적 연역에 마땅히 귀속되어야 한다. … 물질적 텍스처들, 그리고 마지막으로 집적체들이나 응집체들이 나오는 것은 오로지 그다음일 뿐이다. 우리는 이러한 연역이 어떤 점에서 바로크나 라이프니츠 고유의 것인지 볼 것이다.[14]

들뢰즈는 물질의 텍스처가 지닌 목적인으로서의 주름이 불일치, 불협화음, 공존불가능성을 특성으로 한다면 그것이 지향하며 이행하려는 것은 그리스의 고전주의적 이성이 구축한 아성을 붕괴시키는 것이라고 생각한다. 하지만 이때의 붕괴는 주름의 불모나 부조화를 의미하지는 않는다. 바로크 안에서 물질의 겹주름이나 영혼의 주름들(파문들)은 언제나 조화의 울타리(바다) 안에서 새로운 조화, 즉 조화의 상승과 다조성(多造成)을 지향하기 때문이다.

이를테면 "우리는 바로크가 무엇으로 향하는 이행인지 더 잘 이해할 수 있다. 고전주의적 이성은 발산, 공존불가능성, 불일치, 불협화음의 일격으로 끝장나 버렸다. 하지만 같은 세계 안에서 솟아오르는 불일치들은 난폭할 수도 있지만, 그것은 일치로 해소된다. … 간단히 말해 바로크의 우주는 자신의 곡조가 흐트러짐을 목격하지만, 잃은 듯 보이는 것을 조화 안에서, 조화를 통해서 다시 얻는다."[15]는 주장이 그것이다.

14 앞의 책, pp. 48-54.

15 Gilles Deleuze, *Le Pli: Leibniz et le Baroque*, Minuit, 1988, p. 111.

"르네상스와 달리 바로크는 어떠한 이론도 동반하지 않는다. 바로크 양식은 모델 없이 발전하였다."[16]는 하인리히 뵐플린의 주장과는 달리 들뢰즈는 느닷없이 '창 없는 모나드'의 예정조화설까지 들고 나온 라이프니츠의 모나드론처럼 불일치, 부조화, 불균질의 바로크 예술 또한 언제나 '새로운 조화'의 모멘트였다고 믿기 때문이다.

베르니니 예찬

이를 위해 들뢰즈가 『주름: 라이프니츠와 바로크』의 제9장 「새로운 조화」에서 가장 바로크적이라고 예시하는 것이 곧 옷 주름이었고, 그것의 구체적인 전형이 바로 베르니니가 조각한 성녀 테레사에게 입힌 너울진 코트였다. 그가,

"만일 바로크가 무한하게 나아가는 주름에 의해 정의된다면 가장 간단하게 주름은 무엇으로 식별될 수 있을까? 주름은 우선 옷 입은 물질이 암시하는 것 같은 섬유의 모델을 통해 식별된다. 먼저 직물, 옷은 유한한 신체에 묶여 있는 관습적인 종속으로부터 자기의 고유한 주름을 해방시켜야 한다."[17]

고 주장하는 까닭도 거기에 있다.

〈성녀 테레사의 법열〉(1645-1652)을 비롯하여 동정녀 순교자인 〈산타 비

16 앙리 뵐플린, 「르네상스와 바로크」(1992), 프레데릭 다사스, 변지현 옮김, 『바로크의 꿈』, 시공사, 2000, p. 142. 재인용.

17 Gilles Deleuze, *Le Pli: Leibniz et le Baroque*, Minuit, 1988, p. 164.

건축을 철학한다

비아나〉(1624-1626), 〈루이 14세의 흉상〉(1670), 〈축복받은 알베르토니〉
(1671-1674) 등에서 보듯 베르니니에게 옷은 신체를 해방시키는 자유의 너
울이었다. 그것들은 고전주의적인 〈다비드〉(1501-1504)를 비롯하여 헐벗
은 〈노예상들〉, 그리고 〈피에타 반디니〉(1549-1555) 등 인체의 비율에 충
실한 채 근육질의 남성미를 강조해 온 〈라오콘 군상〉의 영향에서 벗어나지
못하고 있던 미켈란젤로의 조각들과는 달리 몸의 종속물로서의 옷이 아니
었다. 그것은 이성적 동일성과의 단절의 기호이자 감성적 차이(다름)를 표
징하는 시니피앙이었다.

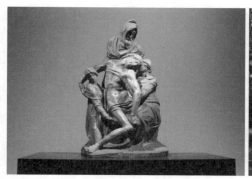
미켈란젤로, 〈피에타 반다니〉, 1549-1555.

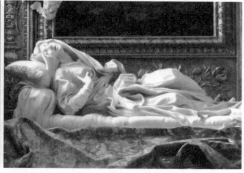
베르니니, 〈축복받은 알베르토니〉, 1671-1674.

그 때문에 들뢰즈도 "만일 바로크 고유의 의상이 있다면, 그것은 크고 부
풀어 올라 헐렁하고, 거품이 일고, 페티코트를 대서 불룩할 것이다. 또한
신체의 주름들을 표출하기보다 자율적이고 항상 증식가능한 자기만의 주름
들로 신체를 둘러싼다."[18]고 주장한다. 그는 신체와 옷 사이에서 이처럼 주

18 앞의 책, p. 164.

름을 통해 유한한 신체를 춤추듯 해방시킨 베르니니의 디오니소스적 모드가 17세기의 바로크의 가장 큰 공헌이라고까지 평가한다. 예컨대 베르니니가 제작한 여덟 개의 대리석 조각들이 그것이다. 들뢰즈에 의하면,

> "표면 전체를 휩쓸며 지나가는 옷의 주름에 의해 생겨난 자율성은 르네상스 공간과의 단절을 표시하는 단순하면서 확실한 기호가 된다. … 옷의 주름들은 베르니니가 조각에 부여했던 숭고한 형식 아래, 즉 대리석이 더 이상 신체를 통해서가 아니라 신체를 불타게 할 수 있는 정신적 모험을 통해 설명되는 주름들을 무한하게 품고 안을 때, 이것은 더 이상 구조의 예술이 아니라 베르니니가 제작한 '텍스처의 예술'이다."[19]

그가 성녀 테레사의 코트와 축복받은 알베르토니의 코트의 주름들마저도 차이와 반복으로 구별하려는 까닭도 그것들의 구조 때문이 아니었다. 그는 빛과 불, 물과 꽃, 그 자체조차도 무한한 주름으로 간주한다. 그가 생각하기에 전자의 주름이 빛과 불로써 의미를 투영한 것이었다면 후자의 주름은 물 자체가 신체에서 물결치는 모양으로 상징화된, 파동 같은 이른바 새 물결의 너울인 것이다.

심지어 절대권력의 상징이었던 〈루이 14세의 흉상〉과 〈알렉산드로 7세의 기마상〉(1676-1678)에서도 너울과 파동은 그들을 바로크의 군주와 교황으로 만들어 버렸다. 알렉산드로 7세(1655-1667 재위)는 더 이상 고전주의 시대의

19 앞의 책, pp. 164-165.

교황이 아니었고 태양왕이 아니었다. 바람에 춤추듯 들뜬 상의의 주름들이 신체의 해방감과 더불어 베르니니에게 (통치권력으로부터) 부여된 자율성을 상징하고 있기 때문이다.

특히 기마상을 배경으로 한 거대한 휘장의 큰 주름들은 교황의 옷 주름을 압도함으로써 그것이 단순한 장식이 아닌 바로크 시대에 작가에게 주어진

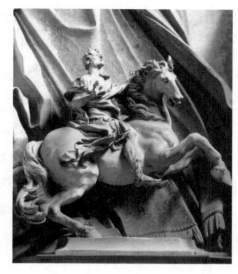

베르니니, 〈알렉산드로 7세의 기마상〉, 1676-1678.

자율과 자유를 표상하는 너울들임을 암시하고 있다. 들뢰즈도 "그러므로 거대한 요소들은 여러 가지 방식으로 개입한다: 한정된 운반자와의 관계에 따라 직물 주름들의 자율성을 보증하는 것으로서, 그것들 자체가 물질적 주름을 무한하게 상승시키는 것으로서, 무한한 정신적 힘을 느낄 수 있게 해주는 '파생의 힘들'로서. 이것은 바로크의 대표작에서뿐만 아니라 바로크의 상투적인 작품들에서도 흔하게 볼 수 있다."[20]고 주장한다.

20세기의 너울들: 니체와 던컨의 파문

춤추듯 휘날리는 '주름과 휘장'은 유한한 운반자와의 관계에서 '자율성'을 보증하는 텍스처였다. 하지만 그것은 무한한 '정신적 힘'을 감각할 수 있게

20 앞의 책, p. 166.

해 주는 17세기의 바로크에서만 발휘된 것이 아니었다. 디오니소스적인 '파생의 힘'임은 니체 현상이 솟구치기 시작하는 20세기 문턱에서 고전발레의 질서를 파괴하는 일탈의 도발자 이사도라 던컨에 의해서도 크게 발휘되었기 때문이다.

라이프니츠가 17세기에 철학의 주름 접기로 바로크의 정신적 힘을 발휘했듯이 20세기 초의 니체 또한 마찬가지였다. 들뢰즈의 말대로 라이프니츠와 베르니니가 고유의 주름을 해방시킴으로써 일탈의 한 컬레가 되었다면, 니체와 이사도라 또한 새로운 너울과 파동으로 사유와 예술의 바다에 파문(波紋)을 일으킨 또 다른 한 짝이었다. 이사도라는 춤으로부터 몸의 해방이나 다름없는 자유무용을 탄생시켰기 때문이다. 그녀는 니체처럼 '디오니소스적인 도취를 통해 신들린 듯 전대미문의 새로운 해방의 너울춤을 추는 신체에 차이와 단절을 의미 부여하는 파문을 일으킨 것이다.

실제로 무용의 역사에서 뒤늦게나마 바로크적 주름을 크게 접어 놓은 그녀의 자유무용은 고전발레와의 불일치, 공존 불가능, 부조화, 등 일종의 파괴와 일탈 그 자체였다. 보티첼리의 〈프리마베라〉(1482)에서 삼미신들이 보여 준 맨발에다 휘장으로 신체를 휘감아 도는 자유로운 춤이 그녀에게 신체언어의 탈질서화에 대한 영

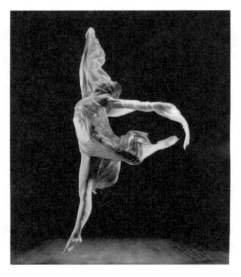

〈이사도라 던컨의 춤추는 모습〉

건축을 철학한다

감을 주는 계기였다면, 니체의 짜라투스트라는 그녀의 사유영혼(noētikē)뿐만 아니라 감각영혼(aisthētikē)까지도 깨어나게 하는 영혼의 파동이었다. 영매로서 삼미신의 휘장과 주름이 던컨의 발과 몸을 튀튀와 포인트 슈즈, 그리고 코르셋에서 해방시켰듯이 그녀의 흩날리는 머리카락에서부터 몸을 감아 요동치는 (휘장의) 너울과 옷 주름도 무용의 역사를 새로 접는 바로크적 너울이 되었던 것이다.

일찍이 〈프리마베라〉의 삼미신들이 보여 준 맨발과 휘장에 감싸인 신체의 춤사위가 그녀의 영혼을 발레의 독단에서 깨어나게 했다면, 이번에는 니체와 짜라투스트라가 신체의 해방감에 충만한 그녀를 무대 위로 밀어 올렸다. 이사도라에게 니체와 짜라투스트라는 고대 그리스 비극으로 들어가는 입구이자 통로였던 것이다. 그리고 그들은 그녀의 타임머신이기도 했다.

결국 마음먹고 변심한 그녀가 신들린 듯 선보인 맨발의 너울춤은 엄청난 파문이었다. 당시의 독일 언론이 무대 위에서 맨발로 디오니소스적인 자유무용을 추는 그녀를 가리켜 '고전무용, 즉 발레의 파괴자'—그녀 자신도 '나는 발레의 적이었다. 나는 발레를 거짓되고 터무니없는 예술로 간주했고, 예술의 범주에 넣을 수 없는 것으로 단정했다[21]—라고 공격하는 까닭도 거기에 있다.[22] 그녀는 정녕 아래와 같은 짜라투스트라의 주문(呪文)에 따라 니체의 내림굿을 받은 파괴자였다.

"모든 무조건적인 자들을 피하라! 그들은 무거운 발과 후덥지근한 가슴을 갖고 있다. 그들은 춤출 줄을 모르는 자들이다. 이러한 자들에

21 Isodora Duncan, *My Life*, Liverright Pub., 1927, p. 164.

22 이광래, 『미술과 무용, 그리고 몸철학』, 민음사, 2020, pp. 438-439.

게 대지가 어찌 가벼울 리 있겠는가! … 어떤 사람이 정말로 자신의 길을 걷고 있는지는 그의 걸음걸이를 보면 알 수 있다. 그러므로 내가 걷는 것을 보라! 그리고 자신의 목표에 가까이 다가가는 자는 춤을 춘다."[23]

이사도라는 대지 위에서 춤추는 짜라투스트라를 따라 했다. 그 초인과 접신한 그녀는 초인의 춤을 주저하지 않고 습합하기 시작한 것이다. 그녀에게 영혼으로 춤추는 짜라투스트라는 더없는 춤 마스터였다. 진정한 마스터로서 짜라투스트라를 내세운 니체는 그녀에게 "짜라투스트라는 춤추는 자, 가벼운 자, 모든 새들에게 눈짓을 보내면서 각오되어 있고, 준비되어 있는, 날아갈 준비가 되어 있는 자, 행복하고 마음이 가벼운 자였다."며 "짜라투스트라는 예언자, 참되게 웃는 자, 성급하지 않은 자, 무조건적이지 않은 자, 도약(Sprunge)과 탈선(Seitensprunge)을 사랑하는 자"[24]였음을 누차 강조한다.

이에 대해 이사도라 던컨도 『자서전』(My Life, 1927)에서 "춤추는 사람 짜라투스트라, 새털 같은 사람 짜라투스트라, 그는 자신의 나래를 펴서 당장이라도 날아오를 자세를 갖춘다. 모든 새들보다 더 높게 날아오를 자세를 완전히 갖추고 준비를 했다. 그 축복받은 가벼운 영혼을 가진 이"[25]라고 흠모와 경의를 고백했다. "그 자세야말로 니체가 꿈꾼 바로 그 움직임이었다. … 이것이 바로 베토벤의 제9교향곡을 춤추는 무용가들의 미래가 될 것이

23 Friedrich Nietzsche, *Also sprach Zarathustra*, Wilhelm Goldmann Verlag, 1891, S. 238.
24 앞의 책, S. 239.
25 Isadora Duncan, *My Life*, p. 301.

건축을 철학한다

다."[26]라고 응답하고 있었다.

이제까지 본 적이 없는 휘장의 힘찬 너울춤, 그것은 춤의 탈질서화이자 재질서화였다. 20세기 문턱에서 다시 마주한 바로크인 듯 그것은 전혀 새로운 타입의 주름이었다. 그것은 신체에서 해방된 영혼을 가진 이의 옷 주름의 춤이었다. 새들처럼 높게 날아오를 자세의 새로운 춤, 살아 있는 텍스처의 예술이 시작된 것이었다.

영혼의 언어로 주름 접기를 한 철학자 니체를 통해 짜라투스트라를 만난 이들은 디오니소스에게 빙의된 듯 바로크적인 미래의 춤을 준비했다. 무엇보다도 라이프니츠의 바로크적 통찰에 공감한 베르니니가 그랬듯이 그들 또한 니체의 '반시대적 고찰'(unzeitgemäße Betrachtung)에 공감하고 동참하기를 주저하지 않은 탓이다. 예컨대 마리 뷔그만의 표현무용이 그러했고, 이사도라 던컨의 자유무용도 그와 마찬가지였다.[27]

④ 바로크: 양식과 시대정신

기호상징태로서 '양식'은 그 시대를 나타내는 하나의 지표다. 바로크도 시대가 낳은 독특한 예술양식들의 여러 너울과 파동들 가운데 하나이다. 르네상스가 메디치 가문의 고대 그리스, 로마의 인본주의에 대한 향수와 강박, 그와 더불어 교황들의 세속주의적 욕망의 덫 등에서 쉽사리 헤어날 수 없었지만 바로크의 예술정신은 절대권력에 주눅 들었거나 아폴론적 이상주의와 세속적 초월주의의 갈등과 모순에 길들여졌던 이전 시대와는 달랐다.

'다른 시대에는 다른 영감이 있다.'는 셸링의 말대로 바로크는 합리적 이

26 앞의 책, pp. 300-301.
27 이광래, 『미술과 무용, 그리고 몸철학』, 민음사, 2020, p. 437.

상의 타락상으로 간주할 정도로 비교적 자유분방한 디오니소스적 영감의
소유자들에 의해 과감하게 시도된 이탈과 탈주의 반작용이었다. 예컨대 스
토아주의자인 베르니니나 보로미니 같은 미술가이건 건축가이건 인식론적
단절의 직접적 계기인 권력과 예술가 사이의 종속적 결속 관계를 해체하고
개방하려는 예술가들의 결정적인 시도들이 그것이다.

　이렇듯 17-18세기의 예술가들은 무엇보다도 르네상스의 닫힌 양식에 대
한 안티테제로서 열린 양식의 창출을 '자발적으로' 감행했다. 그들은 형용
사 barocco에 대한 각종 의미를 동원하여 물체적/정신적 미적 개념—물질과
영혼의 주름(들뢰즈)이든 문명과 문화의 파동과 파문이든—이라는 시비를
자아낼 만큼 예술의 역사마저 당황케 하는 구조적 공시태(synchronie)로서의
독특한 양식에 대한 '다원적 결정'(surdétermination)을 이룩해 냈던 것이다.

뵐플린의 다원주의

　스위스의 예술사가 하인리히 뵐플린은 『르네상스와 바로크』(Renaissance
und Barock, 1888)에서 바로크 양식의 특성을 르네상스의 고전주의적 이상
으로부터의 이탈과 단절뿐만 아니라 도리어 그것과 대립되는 특수한 성격
의 양식의 개념으로 규정했다. 그에 의하면,

> 　"『대백과사전』에는 이 단어에 우리가 부여한 의미와 흡사한 의미가
> 붙어 있다. 즉, '건축학의 용어인 바로크는 이상함이라는 뉘앙스를 가
> 진다. 바로크의 뉘앙스는 지나친 기교, 또는 그렇게 말하는 것이 가능
> 하다면 남용이라고 할 수 있다. … 보로미니는 괴상함의 가장 위대한

모델을 제공하였고 구아리니는 바로크의 거장이라고 할 수 있다."[28]

는 것이다. 그는 플라톤주의적인 르네상스와 스토아주의적인 바로크가 서로 다른 양식을 나타내는, 즉 양자 간의 인식론적 단절과 불연속을 가져오는 다원적(중층적) 결정의 최종적 결정인, 즉 목적인(cause finale)으로서의 대립적인 요소를 다음의 다섯 가지로 설명한다.

첫째, 고전적인 르네상스의 (미술이건 건축이건) 조형작품들이 주로 형태의 윤곽선을 드러내는 선(線)의 정적 표현을 강조한 데 비해 바로크의 그것들은 다양한 변화와 활동성을 강조하는 동적인 표현을 부각시켰다.

둘째, 르네상스 작품의 구성이 주로 평면적이었다면 바로크의 작품은 대상의 들어가고 나오는 깊이의 파악을 위한 관계적 구성이었다. 전자가 나열식 평면구성인 데 비해 후자는 대상물의 깊이에 시선이 끌려 들어가는 연결구성이었다.

셋째, 양자 사이 양식의 폐쇄성과 개방성의 대립이었다. 르네상스의 닫힌 양식이 바로크의 열린 양식으로 바뀐 것이다. 전자가 일정한 규칙을 통해 전체적 일체감을 중시한 데 비해 후자는 전체적 균형과 조화를 분할과 해체로 대신했다.

넷째, 양자 사이의 형식적 통일성과 다원성의 대립이었다. 고전적인 르네상스의 작품들이 전체적 통일성을 강조했다면 바로크의 작품들은 독립적 가치를 중요시했다.

다섯째, 양자 사이에는 그것들을 구별 짓는 형태감에서의 시각적 명료함

28　프레데릭 다사스, 변지현 옮김, 『바로크의 꿈』, 시공사, 2000, p. 143. 재인용.

과 불명료함의 대립이 있었다. 르네상스의 작품들이 실물처럼 촉각적으로 명료함을 중시한 데 비해 바로크의 작품들은 부분적이고 암시적인 방법으로 형태감을 살리려 했다.

바로크의 우주와 세계에는 주름의 해방에 따른 분열증적 긴장이 지속되어 왔다. 무엇보다도 대립과 대조, 부조화의 조화, 개방성, 다원성의 추구 때문이다. 뵐플린이 "바로크 예술이 우리에게 엄습해 오는 가장 강렬한 효과들 중 하나를 구성하는 것은 바로 파사드(정면)의 격앙된 언어와 내부의 차분한 평화 사이의 바로 그 대조이다."[29]라고 하여 대립과 대조를 통한 부조화의 조화 주장한 까닭도 마찬가지이다.

들뢰즈 또한 바로크에서의 물질은 일반적으로 폭과 넓이, 외연에 있어서 자신의 겹주름을 멈추지 않는다고 하여 뵐플린에 동조한다. "세계는 무한히 많은 점에서 무한히 많은 곡선과 접하는 무한한 곡선, 유일한 변수를 갖는 곡선, 모든 계열들이 수렴하는 계열이다. … 세계는 모나드 안에 있기 때문에, 그 각각은 세계 상태의 모든 계열을 포함한다."[30]는 것이다. 그가 모나드론에 기초한 바로크론에서 '선이 넓이에 있어서 두꺼워지는 것'이라는 뵐플린의 이른바 '증식'(multiplication)의 개념[31]을 조명하는 까닭도 거기에 있다.

이상에서 보듯이 뵐플린이 규정한 바로크 양식에서는 르네상스에서 강조되었던 이상적인 균형미가 더 이상 보이지도 않을뿐더러 우선시되지도 않았다. 한마디로 말해 바로크 시대에는 구조상 정적인 전체의 조화보다 변화

29 Gilles Deleuze, *Le Pli: Leibniz et le Baroque*, Minuit, 1988, p. 40.
30 앞의 책, pp. 34-36.
31 앞의 책, p. 166.

무쌍한 그 무엇의 추구가 끊임없이 강조되었다. 뵐플린에게 양식으로서의 너울은 시대의 지표나 다름없는 역사적 당대성의 산물이었기 때문이다. 건축에서도 바로크 양식은 르네상스의 성 베드로 대성당이 상징하는 유기적인 건축구조에서 각 부분들이 서로 뒤엉켜 있는 혼합된 구조의 건축으로 바뀌었다.[32]

포시용의 생명주의

그에 비해 프랑스의 형태미학자 앙리 포시용은 형태의 내적 생명을 중시하는 형태주의적 관점에서 바로크 양식을 규정했다. 그는 양식을 특정한 시대정신의 반영으로 간주했던 뵐플린과는 달리 어디까지나 개개인들의 다양한 '삶(vie)이 배태시킨 형태'로 이해하기 위해서 무엇보다도 양식의 내적 법칙을 탐구해야 했다. 그에 의하면,

> "그 시대는 생동감 있는 형태의 시기이며 가장 자유로운 시기임에 틀림없다. 이러한 형태들은 환경과의 일치, 특히 건축과의 일치를 망각하였거나 왜곡시켰다. 이들은 식물성 괴물처럼 번성하였다. 이들은 모든 공간을 관통하고, 모든 가능성을 받아들이는 경향을 보인다. 이들은 대상에 대한 망상과 일종의 유사 광증의 도움을 받는다."[33]

그것은 당시 베르그송의 생명의 약동(élan vital)이라는 '창조적 진화'의 내적 논리가 지배하는 압도적 분위기를 피해 갈 수 없었던 탓이기도 하다.

32 Heinrich Wölfflin, *Principes fondamentaux de l'histoire de l'art*, Plon, 1952, pp. 10–11.
33 앙리 포시용, 강영주 옮김, 『형태의 삶』, 학고재, 2001, pp. 36–37.

예컨대 1920년 9월 20일 옥스퍼드 대학의 「철학모임」에서 발표한 논문 「가능적인 것과 실재적인 것」에서 베르그송이,

> "폐쇄계는 '불활성적'이고 비유기적인 물질 이외에 유기체를 포함하고 있는 전체로부터 추출된, 또는 추상된 것이다. 구체적이고 완전한 세계를 그 세계가 포함하고 있는 생명과 의식과 아울러 살펴라. 자연을 전체성에서, 그리고 예술가의 구도와 같이 새롭고 독창적인 형태의 신종을 발생시키는 것으로서 생각하라. 이 종들 가운데 식물이건 동물이건 개체에 주의를 집중하라. 그 개체들은 각각 자신의 특징을 지니고 있다. 나는 그 개성을 말하고 있는 것이다. 왜냐하면 라파엘로의 작품이 렘브란트의 작품과 닮지 않았듯이 한 어린 풀은 다른 어린 풀들과 닮지 않았기 때문이다."[34]

라고 한 주장이 그것이다.

당시는 이와 같은 베르그송의 생명철학이 프랑스의 집단지성을 주도하고 있던 상황이었기 때문에 독일의 집단지성하에서 활동했던 뵐플린과는 달리 베르그송의 생명주의는 포시용의 바로크에 대한 형태론에서도 그 영향의 흔적이 역력하다. 이를테면 포시용이 이른바 양식발전론으로서 형태론인 『형태의 삶』(Vie des formes, 1934)에서 주장한 아래와 같은 언설들이 그것이다.

[34] 앙리 베르그송, 이광래 옮김, 『사유와 운동』, 문예출판사, 1993, p. 126.

"바로크 상태는 형태의 생의 어느 한 순간, 그것도 가장 자유로워진 순간임에 틀림없다. 틀과의 일치, 특히 건축적 틀과의 일치는 형태의 본질적인 양상이기도 한데, 바로크 상태는 이제 이 긴밀한 일치의 원칙을 잊었거나 변질시켜 버렸다. 형태는 이제 자신만을 위하여 맹렬히 살아가고 거침없이 퍼져 나가는 괴상한 식물처럼 증식되었다. 형태들은 팽창하면서 서로 분리되고, 도처에서 공간을 침식하고, 그 공간에 구멍을 뚫어 되도록 공간과 결합하려 한다. 그리고 그것들은 이런 식의 소유를 끝없이 즐기는 듯하다."[35]

이렇듯 형태의 역동적인 생명력을 강조하는 포시용은 바로크를 '괴상한 식물처럼 증식되었다'고 하여 형태의 약동을 상징하는 리좀(뿌리줄기)과도 같이 살아 있는 내적 논리를 가진 양식으로 간주했다. 더구나 (그의 주장에 따르면) 이와 같은 형태의 생은 예술가의 영혼이 생성의 신 디오니소스처럼 진정으로 자유로울 때, 즉 '고도의 지성적 결정을 보장하는 상태에 있을 때'[36] 더욱 그러했다. 르네상스와 바로크가 예술가에게 보장된 자율지수의 차이에서 크게 갈리는 까닭도 거기에 있다.

또한 그는 형태의 생이 재료 속에서 추상적 틀이 아닌 그 '육신', 즉 구체적인 생명의 형태를 얻는다고도 주장한다. 특히 너울진 외형의 바로크 건축물들에서 보듯이 구체적인 텍스트로서의 매체, 즉 건축에 의한 형태의 삶이 양식의 내부에서 논리적 방식을 지니며 자신만의 규칙을 만들어 내는 것이

35　앙리 포시용, 김영주 옮김, 『형태의 삶』, 학고재, 2001, pp. 26−27.
36　앞의 책, p. 39.

다. 그가 '매체가 없는 형태는 형태가 아니며, 매체는 형태 그 자체이다.'[37] 라고 주장한 이유도 마찬가지이다.

바로크 논쟁들

'바로크'는 용어의 기원에서부터 지역, 분야, 시기 등에 관해 쟁론이 그치지 않는 개념이다. 그만큼 주목거리이기도 하다. 그것의 기원을 어디까지 소급할 수 있는지, 그것이 널리 퍼지던 시기는 언제이고 지역은 주로 어디였는지, 그리고 예술의 어떤 분야에 적용할 수 있는 개념인지에 대해서 17-18세기뿐만 아니라 (들뢰즈의 경우처럼) 오늘날까지도 논의가 이어지며 많은 이들의 견해가 다양하기 때문이다.

이를테면 바로크에 대해 누구보다 혹평한 이탈리아의 미학자 베네데토 크로체로부터 알로아 리글—1520년경의 미켈란젤로를 바로크 양식의 아버지로 간주한다—을 거쳐 바로크를 전적으로 북유럽의 현상일 뿐 알프스 남부에서는 고유한 의미의 바로크가 존재하지 않았다고 주장하는 오이게니오 도르스에 이르기까지의 견해들이 그것이다.

특히 크로체[38]는 들뢰즈와 함께 20세기 중반까지 활동한 미학자이자 철학자였음에도 바로크에 대한 시선이 들뢰즈와 정반대로 향하고 있다. 크로체의 극단적이고 적대감마저 느끼게 하는 평가는 이러한 논의의 다양성 자체마저 거부함으로써 바로크의 논쟁을 부추기는 역할을 하기까지 했다. 아

37 앞의 책, p. 40.

38 이탈리아의 베네데토 크로체(Benedetto Croce, 1866-1952)는 반역사주의적 철학자이자 미학자였다. 특히 직관주의자였던 그에게는 어떤 예술작품도 직관의 창조물이었다. 그에게 예술은 살아 있는 전체다. 그래서 그는 오로지 직관 개념에 의해서만 예술의 특성을 이해하려 했다.

주 협소한 고전성에 극단적으로 빠져 있었던 철학자 크로체가 보기엔 바로크뿐만 아니라 비고전적인 예술사의 형식들은 결코 존재하지 않았다. 중세도, 마니에리스모도, 바로크도 없었다. 예컨대,

> "바로크란 예술적 추함의 일종이고, 그 자체로서 전혀 예술적이지 않다. 오히려 정반대로 예술과는 다른 것이다. 바로크는 예술의 모습과 이름을 취하였고 예술의 영역에 들어가 예술을 대체해 버렸다. 이것은 일관성 있는 예술의 법칙에 따르지 않으며 예술에 혁명을 일으키고 예술을 왜곡시키면서 즐거움, 편리함, 변덕이라는 또 하나의 법칙을 따르고 있다.
>
> 이러한 이유로 바로크는 실용적이고 쾌락주의적이라고 할 수 있다. 또한 이러한 이유로 바로크는 다른 모든 종류의 예술적 추함과 마찬가지로, 그것이 무엇이든 그리고 어떤 방법으로 형성되었든 실용적인 필요 위에 기초한다."[39]

는 주장이 그것이다. 직관, 표현, 양식을 동일시했던 직관주의자 크로체에 의하면, "예술은 직관이요, 직관은 개별자다. 개별자는 반복되지 않는다".[40] 이처럼 그는 예술에서의 낯선 주름, 생소한 너울에 대한 경계심이 어느 누구보다 강한 미학자였던 탓이다.

39 프레데릭 다사스, 변지현 옮김, 『바로크의 꿈』, 시공사, 2000, pp. 145-146. 재인용.

40 Udo Kultermann, *Geschichte der Kunstgeschichte*, Preter-Verlag, 1996, S. 167.

⑤ 베르니니: 바로크의 미켈란젤로

한마디로 말해 바로크 건축의 특징은 공간의 '폐쇄(닫힘)에서 개방(열림)으로'라는 에피스테메의 전환이었다. 더구나 건물 자체의 폐쇄성에만 매달려 온 그 이전의 건축물들과는 달리 바로크 시대는 (성 베드로 대성당의 광장과 나보나 광장에서 보듯이) 조각을 포함한 공간의 개방성(외연적 통일성)을 강조함으로써 건축에서도 유아독존적인 교황들의 권력과 욕망의 질곡에서 미켈란젤로의 삶을 빠져나올 수 없게 한 부역의 닫힌 미학 대신 이른바 '소통의 미학', '관계의 미학'이 시대정신으로 자리 잡기 시작한 것이다.

예컨대 종합예술가 베르니니가 조각을 벗어나 건축에로 외연의 확장을 주저하지 않았던 경우가 그러하다. 들뢰즈가 그의 조각은 오히려 그것을 넘어서서 건축에서 바로크가 확립한 종합예술의 외연적(공간적) 통일성을 실현시켰다고 평가하는 까닭도 거기에 있다. 들뢰즈에 의하면,

> "건축에서는 파사드에서 그 윤곽이 발견되는데, 이 윤곽 자체는 내부로부터 분리되어 나와 건축을 도시 계획 안에서 실현하는 방식으로 주위와의 관계에 들어간다. … 여기에서 조각들은 진정한 등장인물이고, 도시는 장식이다. 이곳의 관객들은 그 자체로 색칠된 이미지이거나 조각들이다. 예술 전체는 하나의 '사회체'(socius), 즉 바로크의 무용수들로 가득한 공적인 사회적 공간이 된다."[41]

들뢰즈가 『라이프니츠와 바로크』에서 베르니니를 비롯한 예술가들이 이

41 Gilles Deleuze, *Le Pli: Leibniz et le Baroque*, Minuit, 1988, pp. 166−168.

룩한 바로크의 여섯 가지 공헌 가운데 네 번째를 접힘 작용의 연속 또는 확장, 즉 접힘이 현시되는 조건인 "펼침"으로 규정한 까닭도 거기에 있다.

개방과 포용

예컨대 1564년 미켈란젤로가 죽은 지 100년이 더 지난 1665년 이탈리아의 바로크 시대를 대표하는 종합예술가 오레스테 베르니니(Oreste Ferrari Bernini)에 의해 파노라마로 펼쳐진 성 베드로 대성당의 정면 구조와 앙상블을 이룬 바로크적 광장의 전경이 그것이다. 그는 대성당에서 광장으로 이어지는 구조를 처음에는 마름모꼴로 구상했지만 1657년 여름에 넓은 타원형의 구조로 바꿔 조성하기 시작했다.

갑자기 왜 마름모(사각형)가 아닌 원형이었을까? 베르니니에게 그것은 무엇보다도 원(圓)의 철학적 이념과 미학의 발견과 자각 때문이었을 것이다. 원은 이미 (원형의) 콩을 금식의 대상으로 간주하고 이를 교리화한 피타고라스 교단의 첫 번째 금기 사항에서도 보듯이 만물을 생성하는 원질의 형상이었다. 고대 그리스의 자연철학 이래 수(數)의 형이상학자 피타고라스에게도 원은 자연수의 시원인 1의 형상에 대한 자연의 반영물이자 우주만물의 원형이었다.

원형에 대한 사상적 내면화, 종교적 이념화는 불교에서 더욱 본질적이었다. 예컨대 대방광불(大方廣佛)의 원융무애(圓融無礙), 원융회통(圓融會通)을 강조하는 화엄사상에서 육상원융(六相圓融)의 의미가 그 대표적인 경우이다. 한편 가톨릭은 불교보다 그것의 외재화·구체화에 더 적극적이었다.

가톨릭에서 한때 숭배의 대상으로 삼았던 태양, 우주만방을 사방으로 표시하면서도 그것을 원 안에 위치시킨 십자가의 형상의 고안, 고대 로마의

판테온을 모방한 대성당이나 예배당의 원형 닫집들의 형태, 그리고 그리스식 십자가의 방을 모방한 바티칸의 '원형의 방'(Sala della Rotonda) 등에서도 보듯이 가톨릭의 이념적 원형과 가시적 외재화의 연관성은 불가분의 것이었다.

이를테면 성 베드로 대성당 앞에 자리 잡은 포용의 상징과도 같은 거대한 둥지 모양의 타원형 광장이 그것이다. 대성당 안에서 미켈란젤로의 닫집이 원형으로서 천상계(신의 세계)의 이념을 구현하고 있다면, 밖에서는 베르니니가 구상한 대규모의 타원형 광장이 구원의 섭리 안에 있는 지상세계(현상계)의 '현관'(Stoa)을 상징하고 있다.

다시 말해 성 베드로 대성당 안에서는 신과 교섭하는 통로로서 만든 미켈란젤로의 둥근 닫집이 천상의 세계를 상징한다면, 대성당의 밖에서는 무엇보다 바로크를 상징하는 베르니니의 우주를 상징하는 타원형과 웅장한 숲을 이루는 거대기둥들이 오더의 미학이 이런 것임을 보여 주고 있는 것이다. 특히 타원의 형상은 그곳(산피에트로 광장)이 구세주가 두 팔을 크게 벌려 운집한 신자들을 감싸며 지상으로 강림한 구원의 땅임을 만방에 고하고 있는 듯하다.

가로 195미터, 세로 140미터의 광장에 세워진 88개의 오더와 284개의 도리아식 원주로 구성된 4열의 오더들, 그리고 그것들을 잇는 엔타블러처(entablature: 고대 그리스, 로마 건축에서 기둥으로 떠받친 윗부분에 수평으로 가로지른 윗중방)가 광장의 위용을 더없이 압도하기 때문이다.

하지만 광장의 한가운데에 이집트의 오벨리스크(고대 이집트에서 태양숭배의 상징으로 세웠던 피라미드 형태의 기념비를 로마의 3대 황제인 칼리굴라가 자신의 원형경기장에 장식했던 것)까지 옮겨다 세운 그 복합구조물

들은 구조상 고전주의의 기념비적 건축물인 미켈란젤로의 캄피돌리오 광장과 그 한복판에 세운 마르쿠스 아울렐리우스 황제의 동상(1539-64)보다는 소통과 포용의 미학을 상징함에도 불구하고 그것 역시 시공을 초월하여 교황들의 과시욕망의 실현을 위해 고전주의에서 바로크에 이르는 양식들을 뒤섞어 장식한 거대유물 전시장이나 다름없다.

이렇듯 15세기의 르네상스에서 바로크에 이르는 두 세기(150여 년)에 걸친 성 베드로 대성당의 변화 과정이야말로 당시의 역사가 고대 인본주의의 부활이나 고전주의의 재생이라는 희망적인 이상과는 달리 지상신으로서 교황들의 절대권력으로 인해 순탄치 않은 종교적 격동기였음을 변명하고 있다.

두 가지 이상의 양식과 에피스테메들이 혼재된 채, 특히 베로니니의 바로크 양식으로 마무리된 거대구조물은 예수회의 등장으로 거듭난 이후 개방과 포용이라는 가톨릭의 신학적 정서의 반영이기도 하지만, 그 안에는 종교개혁의 트라우마와 반종교개혁의 정당화에 대한 가톨릭의 강박관념이 잠재해 있음을 간파하기 어렵지 않다.

건축가 베르니니

그 변화의 조짐은 바로크 건축의 길잡이 역할은 한 과도기의 건축가 조코모 델라 포르타(G. della Porta)가 1575년에 설계한 예수회의 〈일 제수 성당〉(Chiesa del Gesù)의 비정형화한 파사드에서 이미 드러난 바 있다. 그는 규칙적이고 기하학적인 르네상스 건축양식을 무시하고 처음으로 '정면의 현관'을 중심으로 한 파사드의 설계에 새로운 길을 모색하는 개성적인 변화를 자의적으로 시도했기 때문이다.

그것은 신이든 인간이든 거대권력의 존엄성을 기리기 위한 내부공간 중심의 화려하면서도 차분한 설계—라이프니츠의 모나드론(Monadologie)에 기초한 바로크론을 주장하는 들뢰즈는 '생명의 형이상학적 원리로서 모나드의 절대적 내부성'[42]이라고 규정한다—에서 인간의 보편적 이성과의 교섭을 의식하여 내·외부와의 소통을 위한 개방적인 형태의 건축으로 설계함으로써 건물 외부에서부터 파격의 효과를 실험하기 시작한 것이다. 예컨대 건물 파사드(정면)의 돌출된 오더들을 비롯하여 동적 조형성과 장식성을 통한 들쭉날쭉한 외부의 주름들(파동들)이 그것이다.

이렇게 시작된 건축양식의 돌연변이는 포르타를 거쳐 마데르노로 이어지며 바로크식이라는 새로운 개념을 세상에 알리기 시작했다. 그 이후 바로크양식은 반원형 구조의 산타 마리아 델라 파체 성당(1656-1657)의 개축공사로 명성을 얻은 피에트로 코르토나를 거쳐 베르니니와 보로미니 같은 건축가들이 등장하면서 내·외부를 연결하고 확장하는 건축의 구조와 공간의 개념을 바꿔 놓은 17세기의 건축미학을 이해하는 에피스테메가 되었다.

르네상스 건축의 상징적 주인

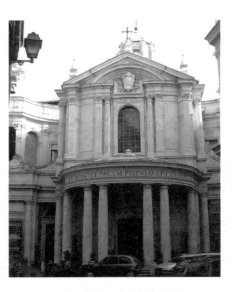

델라 포르타, 〈일 제수 성당의 파사드〉, 1575.

42　Gilles Deleuze, *Le Pli: Leibniz et le Baroque*, Minuit, 1988, p. 40.

건축을 철학한다

공이 미켈란젤로라면, 바로크 시대의 주인공은 베르니다. 그들은 자신의 시대를 대표하여 조각·회화·공예·건축 등의 하모니를 망라한 종합예술품으로서 건

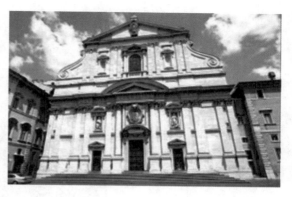

코르토나, 〈산타 마리아 델라 파체 성당〉, 1656-1657.

축물들의 공사를 지휘(설계 및 시공)한 천재적 예술가라는 점에서 오케스트라의 위대한 지휘자에 못지않은 조형미학의 마에스트로들이었다.

베르니니는 미켈란젤로처럼 조각을 본업으로 삼으면서도 권력자의 영묘건립, 성당 및 예배당의 설계와 건축, 조각분수대의 설치, 광장의 조성 등에 인류의 유산과도 같은 업적을 많이 남긴 종합예술가였다. 하지만 그는 유물 남기기를 위한 작업 동기의 자발성과 자유의지 면에서 미켈란젤로와 달랐다. 그는 성격과 인품뿐만 아니라 자신이 추구하는 미학적 이념과 이상에서도 미켈란젤로와 같지 않았다.

베르니니의 시대라고 해서 교황의 명에 따른 부역의 상황은 크게 개선되지 않았다. 이를테면 1623년 추기경 마페오 바르베리니가 우르바노 8세로 교황 자리에 오르자 베르니니에게 '당신은 복이 튼 사람이요. 추기경인 내가 교황이 된 것을 보았으니…. 그러나 더 멋진 것은 당신이 내가 교황자리에 있을 때 살아 있다는 것이요.'라고 남긴 일화가 그것이다.

하지만 내성적이고 염세적인 우울증에 시달렸던 신플라톤주의의 예술가 미켈란젤로와는 달리, 베르니니는 외향적인 성격과 사교적인 인품을 통해

사회생활을 즐기는 바로크적인 예술가였다. 그는 예술과 종교를 여러모로 종합하기 위해 가능한 모든 장르들을 넘나들며 완성도 높은 섬세함과 더불어 기발한 발상, 그리고 상상력 넘치는 비정형주의를 추구한 마술사와 같은 인물이었다.

이를테면 베르니니의 대표작 가운데 하나로 꼽히는 성 베드로 대성당의 닫집이 그것이다. 그는 1624년 새 교황의 명령에 따라 성 베드로의 유해를 안치한 주 제단 앞에 닫집을 청동 기둥으로 세우는 발다키노(baldacchino: 왕이나 신의 자리임을 상징하기 위해 네 개의 기둥을 세우고 그 위에 덮는 화려한 장식의 지

베르니니, 〈성 베드로 대성당의 발다키노〉, 1624-1633.

붕을 가리킨다. 이른바 소형의 天蓋를 뜻한다)의 제작을 시작한 데 이어서 1629년에 죽은 대성당의 책임건축가 마데르노의 자리를 이어받으면서 본격적으로 대성당의 마무리 작업에 착수했다.[43]

4년에 거쳐 그린 대성당의 천장화(1512)가 미켈란젤로가 남긴 불후의 명작이었다면 베르니니가 9년에 걸쳐 1633년에 완성한 발다키노는 그의 상상

43 Art e Dossier, *Oreste Ferrari Bernini*, Giunti Editore S.p.A. 2016, pp. 22-25.

건축을 철학한다

력과 기술의 총화로 평가되는 기념비적인 작품이다. 그는 세상에서 가장 큰 제단 앞에 놓인 만큼 발다키노의 규모와 형태도 위체(偉體)에 걸맞게 예사롭지 않게 만들어야 한다고 생각했다.

그의 발다키노에서 가장 먼저 시선을 사로잡는 부분은 네 개의 청동 기둥들이다. 교황 우르비노 8세의 문장이 새겨진 흰색 대리석 받침 위에 세워놓은 그것들의 재료는 기원전 27년에 건립된 로마의 다신전(多神殿) '판테온'의 입구를 장식했던 검은색의 청동들이다. 재료뿐만 아니라 발다키노의 뒤틀린 나선형의 기둥 모양 또한 고대 로마의 말기에 유행했던 형태의 오더들을 모방한 것이다.

오더 몸통의 (3분의 1 정도의) 하단에는 빗살무늬를 새겨 넣었고, 그 위에는 잎이 달린 월계수의 가지가 휘감고 있다. 나무 이파리들 속마다 꿀벌과 새들이 세밀하게 장식되었는가 하면 사랑의 상징인 푸토들도 그 안에 숨어 있다. 그 윗단의 엔터블러처(중방)에는 교황의 문장이 새겨진 커튼들이 장식되어 있다.

네 기둥이 떠받치고 있는 지붕에는 푸토들이 교황의 영적 권한을 상징하는 삼중관(Tiara)을 들고 있다. 박공 모양의 지붕은 기본적으로 횃불의 형상으로 디자인되어 있고, 개선문 같은 발다키노의 지붕꼭대기에는 예수의 권능을 상징하기 위해 지구본 같은 황금빛 보주(宝珠)와 황금 십자가가 반종교개혁의 승리를 지상에 과시하고 있다.

발다키노는 가톨릭과 교황의 권위에 대한 의미를 상징하기보다 보는 이들로 하여금 우선 당시 유행하던 바로크 양식답게 그것의 기발한 발상과 기교적 세밀함에 장식적 화려함까지 더해져 조형적 아름다움에 대한 눈길부터 사로잡다. 그 때문에 건축가 임석재는 베르니니가 남긴 바로크 양식의

그 기념비적인 유물을 가리켜 '비정형의 자연주의와 장경주의를 대표'[44]하는 건축물로 평한다.

하지만 이는 건축물이 얼마나 권력의 직접적인 운반체이자 매개체로서 적절한 도구인지를 역사적으로 입증하는 또 하나의 유물임에 틀림없다. 그것은 교황들의 끝없는 과시욕망을 상징하는 그 거대하고 장엄한 성 베드로 대성당만으로도 부족하여 대성당의 쿠폴라 아래에 세워진 또 하나의 하늘 지붕, 즉 이중의 천개(天蓋)이자 권력의 광기를 상징하는 옥상옥이나 다름없기 때문이다.

또한 그것은 르네상스가 훨씬 지난 뒤였음에도 재료와 형태에서 고대 로마의 모방이었고, 재생에 대한 자재의식이나 강박증이 바로크 시대에도 여전함을 보여 주는 증거물이기도 했다. 이탈리아의 예술가들에게는 예술 의지의 발현에서 자율과 자유가 허용될수록 그만큼 고대 로마의 문예를 재현하려는 르네상스의 유전인자가 대물림되고 있었다고 말해도 과언이 아닐 것이다. 15-16세기의 르네상스보다 17세기의 바로크가 도리어 인본주의적 자율과 자유의 르네상스인 것이다.

종합예술가 베르니니

베르니니가 발다키노와 더불어 성 베드로 대성당에 남긴 또 하나의 고고학적 유물은 그것과 한 짝을 이루는 상징적인 카테드라(Cathedra)인 〈성 베드로 옥좌〉(1656-1666)일 것이다. 그곳이 베드로의 순교지였다는 소문을 입증하기 위해서 주 제단만으로 부족하다고 느낀 교황 알렉산드르 7세의

44　임석재, 앞의 책, p.365.

뜻에 따라 만년의 베르니니는 대성당 밖에는 〈성 피에트로 광장〉을, 그리고 안에는 베드로가 앉는 카테드라로서 〈성 베드로 옥좌〉를 설치하는 대역사를 동시에 진행했던 것이다. 굳이 예수가 베드로에게 천국의 열쇠를 주는 장면을 옥좌의 등받이에 새긴 까닭도 다른 데 있지 않다.

베르니니, 〈성 베드로 옥좌〉, 1636-1666.

구름에 싸인 옥좌를 주름 진 옷차림을 한 고대 그리스와 라틴의 교부들이 떠받치고 있는 형상의 이 옥좌는 재료에서 대리석, 치장벽토, 청동 등 서로 다른 색의 재료들이 동원된 색의 환각 효과를 시도하고 있다. 더구나 그것의 위치도 햇볕이 잘 드는 창가에 자리 잡음으로써 더욱 신비롭게 보일뿐더러 그 위의 스테인드글라스에서 비추는 빛과 어우러질 때는 그 찬란함이 일대 장관을 연출하기까지 한다.

대성당에 들어서는 사람이면 누구나 우선 발다키노에 시선을 빼앗긴다. 그리곤 발다키노의 유혹에 붙잡혀 한 발짝 다가가노라면 이번에는 카테드라가 마음마저 순식간에 빼앗아 간다. 많은 이들이 영적 황홀감으로 인한 환시체험에 무방비 상태에 빠진다. 유혹당할 준비를 하고 찾아온 순례자나 신드롬에 잘 걸려드는 사람일수록 이내 스탕달 증후군의 환자가 되는 것이다. 발다키노의 네 기둥 사이로 보이는 베드로의 카테드라는 커다란 그림틀

속에 끼워 놓은 화려한 장식의 작품으로 하나가 되는 착시 효과를 일으키기 때문이다.

조각 · 공예 · 건축 · 회화 등의 요소가 집약된 입체적 구조의 이 카테드라는 기본적으로 독특하고 창의적인 조각품이지만 건축물의 미니어처 같기도 한 바로크 양식의 복합적인 걸작이다.[45] 하지만 당시의 교황권을 상징하던 그것은 그만큼 성속(聖俗)의 '이중상연'(la double séance)을 의미하는 증표나 다름없었다. 그 고고학적 등록물은 예수와 그의 제자 베드로에 대한 성서적 의미의 보편성을 길이 보존하는 기념비가 되었는가 하면 교황의 과시욕망이 베르니니를 통해 바티칸과 이탈리아의 후대들에게 남긴 황금거위와도 같은 값진 선물이기도 하기 때문이다.

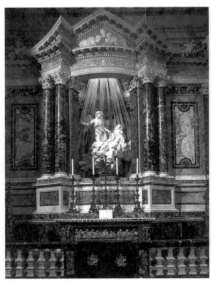 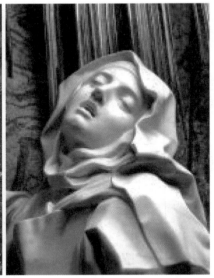

베르니니, 〈성녀 테레사의 환희〉(1645-1652)　　　　〈성녀 테레사의 얼굴 표정〉

45　　Art e Dossier, *Oreste Ferrari Bernini*, Giunti Editore S.p.A. 2016, p. 39.

　　　　　　　　　　　　　　　　　　　　　건축을 철학한다

베르니니의 작품들 가운데 스탕달이 직접 극찬한 작품은 산타 마리아 델라 비토리아 성당의 코르나로 예배당에 설치된 〈성녀 테레사의 환희〉(1645-1652)였다. 이 작품에서 유달리 죽음에 대해 제논의 스토아주의적인 이념을 드러낸 베르니니는 환희와 무아지경에 빠져 있는 성녀 테레사의 표정을 누구도 흉내 낼 수 없을 만큼 생생하고 절묘하게 표현해 냈다. 이 작품이 많은 이들에게 철학적·종교적 이념을 천재적 테크닉으로 표상해 낸 '바로크 미술의 꽃'으로 평가받는 까닭도 다른 데 있지 않다.

그것은 마치 1622년 2월 성인품에 오른 성녀 테레사가 에스파냐 남부의 아빌라에 있는 가르멜 수녀원에서 신비로운 체험을 하고 "천사가 내 가슴을 창으로 깊숙이 찔러 살 조각이 묻어 나오는 듯했다. 천사는 신의 사랑으로 불타는 나를 내버려 두고 가 버렸다. 너무 아파서 저절로 신음 소리가 났지만 지극한 평온함이 나를 감싸, 나는 그 상태에서 빠져나오고 싶지 않았다."[46]고 고백했던 그 모습 그대로였기 때문이다.

스탕달도 1817년 이탈리아를 방문하고 쓴 『이탈리아 여행』에서,

"신에 대한 지극한 사랑으로 무아지경에 빠진 성녀 테레사의 모습은 지극히 생생하고 자연스럽다. 성녀의 가슴을 찌른 화살을 손에 들고 있는 천사는 별일 없었다는 듯 얼굴에 미소를 머금고 있다. 기막힌 예술이 아닐 수 없다. 이 같은 황홀감을 어디서 맛볼 수 있겠는가?"[47]

라고 하여 귀도 레니의 〈베아트리체 첸치의 초상〉(1599)을 보고 신드롬에

46 *Encyclopédie de l'art* V-Art classique et baroque, p. 28.
47 Stendhal, *Voyage en Italie*, Gallimard, 1973, p. 807.

빠졌던 '현기증 나는 황홀감'을 이 작품 앞에서 또다시 표현한 바 있다.

바로크를 상징하는 베르니니의 〈성녀 테레사의 환희〉에 대한 극찬은 오늘날 들뢰즈에게도 마찬가지다. 하지만 그것은 신의 섭리에 대한 절대적 순종에 따른 스토아주의적 무아지경(아파테이아)의 얼굴 표정을 보는 순간 현기증을 느낄 만큼 탄복했던 스탕달의 관심과는 달리 그녀의 신체 전체를 뒤덮은(all-over) 주름에 대해, 즉 베르니니가 보여 준 '주름의 미학'에 대한 찬사였다. 이를 두고 그는 다음과 같이 평한다.

> "옷의 주름들은 자율성, 넉넉함을 획득하는데, '이는 장식에 대한 단순한 관심에 의한 것이 아니라' 신체에 작용하는 정신적 힘의 강렬함을 표현하기 위한 것이다. 신체를 뒤집기 위한 것이든지, 아니면 신체를 다시 세우거나 올리기 위한 것이든지 간에 그 힘은 언제나 신체의 방향을 틀고 그 내부의 정형을 만들어 낸다."[48]

분수미학

들뢰즈가 말하는 바로크의 공헌으로서 "펼침", 즉 개방과 포용의 특성을 가장 잘 대변하는 베르니니의 작품은 '나보나 광장'(Piazza Navona)에 설치한 〈네 강의 분수〉(1647-1652)이다. 인노첸시오 10세의 본거지였던 그 광장은 무엇보다도 개방적인 공간인 탓에 그의 기발한 발상이 가능했을 것이다. 다시 말해 분수대의 설치는 대성당이나 예배당의 발다키노나 카테드라가 갖는 원초적인 무거움에 비해 훨씬 더 가볍고 자유로운 기분으로 자신의 기교

48 Gilles Deleuze, `Le Pli: Leibniz et le Baroque`, Minuit, 1988, pp. 165-166.

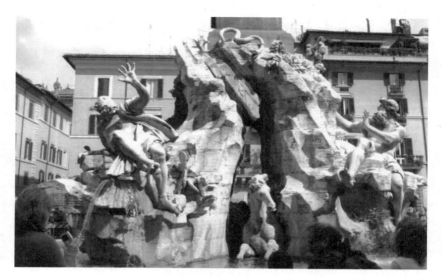

베르니니, 〈네 강의 분수〉, 1647-1652.

를 마음껏 발휘할 수 있었을 것이다.

　그것은 교황의 뜻에 따라 만들어진 분수대였음에도 바위 중앙에 세운 고대 로마 시대의 황제 막시무스의 원형경기장에서 옮겨 온 오벨리스크를 제외하고는 교황의 흔적이 별로 보이지 않는다. 오히려 그보다 당시 세계에서 가장 긴 강으로 알려진 이집트의 나일강을 비롯하여 인도의 갠지스강, 독일의 다뉴브강, 아르헨티나와 우루과이 사이를 흐르는 라플라타강 등 4대 강의 신들(거인상들)을 상징하려는 베르니니의 의도대로 만들어 나름의 독창적인 분수의 미학을 실험했기 때문이다.

　이 분수대는 바로크 양식을 상징하듯 무엇보다도 거대한 신상들의 포즈마다 역동적인 생동감을 표출함은 물론, 배경이 되는 거대한 바위들도 울퉁불퉁한 주름의 자연미를 그대로 살려 냄으로써 예측하기 어려운 다양성을 강하게 역설하고 있다. 더구나 그 분수의 위치마저 당시 누구보다도 반고전

주의적인 비정형의 건축을 추구했던 보로미니가 평범한 십자형 구도를 정팔각형의 바로크 모양으로 과감하게 바꿔 재건한 산타네제 성당을 마주함으로써 역동성을 더욱 고조시켰다.

〈넵투누스(포세이돈)의 분수〉와 〈무어인(아랍인)의 분수〉를 양쪽에 두고 중앙을 차지한 그 거대한 분수가 야외 조각전시장과도 같은 '나보나 광장'의 분위기를 생동감 넘치는 광장으로, 나아가 바로크적인 '외연적 통일성'의 특성들이 가득한 공간으로 바꿔 놓았다. 그러면서도 이곳은 인본주의의 재현을 추구한 르네상스의 현장 같은 아이러니마저 느끼게 한다.

베르니니 신드롬

베르니니의 영향력(파동과 파문)은 미켈란젤로처럼 당대는 물론 그 너머의 시공으로 이어지지는 못했지만, 적어도 17세기 중반 이후 그의 공방을 거쳐 간 이들을 중심으로 직간접의 일가를 이루면서 이탈리아의 바로크 현상 속에서 상당 기간 동안 지속되었다. 17세기 후반의 이탈리아에서는 베르니니의 공방이 바로크식 종합예술의 산실이자 관문이었을뿐더러 그곳을 통해 전국으로 퍼져 나갔다 말해도 과언이 아닐 정도였기 때문이다.

이를테면 성 베드로 대성당의 〈성녀 헬레나〉 상을 제작한 안드레아 볼기, 〈네 강의 분수〉 가운데 라플라타강의 신상을 조각한 프란체소 바라타, 성 베드로 대성당의 건축가로 임명된 베르니니의 조수였던 니콜로 멩기니, 산타네제 성당의 부조작품인 〈성녀 체칠리아의 죽음〉을 제작한 안토니오 라기, 산타네제 성당에 〈화형의 장작더미 위에 있는 성녀 아네스〉를 남긴 에르콜레 페라타, 그리고 베르니니의 제자가 아니면서도 그의 영향을 크게 받은 도메니코 귀디와 니콜로 살비 등이 대표적인 이들이다.

특히 이들 가운데 라기, 페라타와 그의 제자인 멜키오레 카파는 베르니니의 '성녀주의(聖女主義) 신드롬'을 일으킨 에피고넨이나 다름없는 인물들이었다. 가톨릭의 반종교개혁적 이념을 앞세운 철학적 · 종교적 무거움을 역동성과 생동감으로 극복하고 있는 바로크의 성향 속에서 등장한 베르니니가 선택한 제3의 길인 육신보다 '영혼의 만족'을 추구하는 스토아주의, 그리고 인류를 위한 고행의 윤리에 기초한 결단으로서의 헌신과 순교도 마다않는 '성녀주의'가 보여 준 내면적 환희와 '아파테이아'(apatheia)의 정신을 그들 역시 작품을 통해 대물림하고 있었기 때문이다.

30년 이상 베르니니 밑에서 배워 온 제자였던 라기는 산타녜제 성당의 대리석 부조에서 보듯이 베로니니의 이러한 바로크적 특징을 나름대로 재현한 인물이었다. 예컨대 그가 거기에서 소용돌이치는 복잡한 방사형의 곡선 구도를 내부로 결집시킴으로써 전체 구도를 밖으로 흩어지지 않고 안으로 모이게 한 경우가 그러하다. 그는 베르니니의 정신세계를 벗어나지 않으면서도 자신만의 구조적 일체성을 도모하려 했던 것이다.

스토아주의적 성녀주의의 대를 잇는 대표적인 작품은 32세에 요절한 천재 멜키오레 카파가 로마의 몬테 만냐나폴리 성당의 주 제단에 있는 부조작품인 〈성녀 시에나의 카테리나의 환희〉이다. 무엇보다도 카테리나 성녀상이 베르니니의 테레사 성녀상보다 더 무아지경의 표정이었기 때문이다.

여러 색깔의 대리석 벽 위에 흰색 대리석으로 조각된 부조임에도 파도의 물결처럼 굽이치는 치맛자락의 너울들은 회화적 분위기를 느낄 만큼 섬세함의 극치를 이루었다. 그뿐만 아니라 '천사 같은 동정녀'라는 별명답게 하늘로 솟아오르는 시에나의 성녀 카 테리나(Sante Caterina de Siena Vergine)의 자태도 생동감을 크게 자아내고 있다.

게다가 그녀의 승천을 떠
받치듯 요동치는 구름 사이
로 사방에서 나타난 천사들
이 그녀를 떠받들며 승천을
안내하고 있다. 카파는 마
치 연극의 클라이맥스 같은
극적 장면을 연출하고 있는
것이다. 그 때문에 이 작품
은 얼핏 보더라도 스토아주
의와 성녀주의를 주도해 온
베르니니 신드롬을 느끼게
할뿐더러 바로크 양식의 전
형임을 알아차리기에 충분
하다.

멜키오레 카파, 〈성녀 시에나의 카테리나의 환희〉,
1645-1652.

조각과 건축에서 베르니니 풍의 주름 접힘은 18세기에도 로마를 중심으
로 이탈리아 전역에 적지 않은 영향을 미쳤다. 그것은 들뢰즈의 말대로 도
시 공간 속으로 확장되면서 외연적 조화와 통일을 실현시킴으로써 바로크
의 정신적 생명력을 유지해 갔다. 성당, 궁전, 광장과 아케이드, 심지어 분
수대에 이르기까지 도시를 연출의 예술공간을 변모시켜 갔던 것이다.

특히 입상술(立像術)에서 화려함, 움직임의 과도함, 장식들의 중첩과 풍
부함이 로마를 바로크의 조형(조각과 건축의) 무대로 만들기에 충분했다.[49]

49　피에르 카반느, 정숙현 옮김, 『고전주의와 바로크』, 생각의나무, 2004, pp. 119-120.

예컨대 프란체스코 데 산티스의 트리니테-데-몽의 계단(1723-1725), 니콜로 살비가 만든 베르니니풍의 〈트레비 분수〉(1732-1762), 알렉산드르 갈릴레이가 재건한 〈산 조반니 인 라테라노 성당의 파사드〉 등이 그것이다. '물의 오페라'라고 부르는 〈트레비 분수〉는 베르니니가 제작한 〈네 강의 분수〉를 능가할 만큼 생동감 넘치는 주름조각들로 가득 찬 오페라 무대를 꾸민 듯하다.

니콜로 살비, 〈트레비 분수〉, 1732-1762.

특히 트레비 분수는 1732년 교황 클레멘스 12세가 공모한 성 요한 대성당의 파사드 재건공사에 응모한 17명 가운데 조각과 건축이 결합된 살비의 설계를 선택하면서 공사가 시작된 것이다. 대성당은 교황의 의도대로 건물의 정면 현관을 중심으로 양쪽에 코린트식 오더를 건물의 중심을 중앙에 집중시키는 바로크의 전형적 구조를 따랐고, 그 앞에 바다의 신 넵투누스(포세이돈)의 행렬이 세 갈래—나눈 갈림길(trivium)이라는 뜻에서 '트레비 분수'라 불렸다—로 마차를 타고 물속을 기세당당하게 헤쳐 나가는 분수대의 조

각상들이 배치되었다.

건물의 현관(스토아)을 중심으로 한 파사드와 더불어 변화무쌍한 생동감과 장식적 아름다움까지 뽐내는 이 분수는 베르니니의 〈네 강의 분수〉보다 고대 그리스 신화의 '넵투누스'에게 초점을 맞춤으로써 후기(쇠퇴기)에 이르기까지 바로크의 너울과 파동이 얼마나 르네상스보다 더 고대 정신의 부활과 재현에 집착했는지를 보여 주고 있다.

이처럼 18세기 중반에 이르러서도 베르니니의 영향력은 좀처럼 수그러들지 않았다. 그가 보여 준 주름의 미학은 오히려 제자들의 활동으로 인해 로마를 비롯한 다른 지역으로까지 번져 나가는 양상이었다. 당시 베르니니의 공방에서 일기 시작한 바로크의 파도(파동과 파문)는 시간이 지날수록 이탈리아뿐만 아니라 유럽 전역으로 확대되면서 그의 공방 또한 바로크 시대의 조각과 건축에서 작가 등용문이 되었다.[50] 1665년에는 프랑스의 태양왕 루이 14세가 그를 파리로 초청하기까지 할 정도였다.

⑥ 보로미니: 건축의 조각미학

보로미니의 건축은 베르니니와 반대로 이념적으로 탈르네상스를, 형태상으로는 이슬람의 식민지였던 스페인의 영향 탓에 다분히 이슬람 스타일의 비정형주의를 추구했다. 특히 후자는 그의 건축물들이 바로크의 너울 양식에서조차 '일탈'에 가까울 만큼 개성적이고 창의적이었던 까닭들 가운데 하나였다.

이처럼 보로미니가 손댄 건축물들은 그의 독특한 예술 의지로 인해 남다

50　임영방, 『바로크』, 한길아트, 2011, p. 380.

른 독창미를 발휘했다. '다름(l'autre)의 미학'을 의도적으로 실현하려 했던 그것들은 한마디로 말해 같음(l'même) 속에서조차 주름을 계속 달리 접으려 한 '차이와 반복'의 추구였다.

베르니니보다 한 살 아래인 보로미니는 1633년 바르베리니 궁전의 건축이 끝날 때까지는 베르니니의 조수로서, 그리고 그의 파트너로서 활동했음에도 그 이후부터는 베르니니보다 더 독자적인 바로크 양식의 발현에 주력했다. 그는 조각과 회화를 건축에서 분리하지 않고 가능한 한 접목하려 했던 종합예술가 베르니니와는 달리 오로지 개성 넘치는 건축에만 전념한 전문건축가였다.

그는 바로크 양식의 특성을 나름대로 실험하기 위해 건물의 구조와 외관에서부터 조각의 아름다움을 느끼게 하는 독특한 주름장식의 조형미를 선보였다. 베르니니로부터 독립한 이듬해(1634년) 그가 처음 맡은 공사는 에스파냐의 수도사들인 이른바 '맨발의 개혁자들'이라고 불리는 맨발의 삼위일체회(Discalced Trinitarins)가 주문한 〈산 카를로 알레 콰트로 폰타네 성당〉을 로마에 건립하는 것이었다.

당시로서는 보기 드물게 이 수도회가 스토아주의적 수도사들답게 성당의 건축에 어떠한 간섭이나 참견도 하지 않고 그에게 전적으로 권한을 맡긴다는 약속하에 공사가 시작되었다. 이 건물은 그만큼 오롯이 보로미니만의 창의적인 실험 공간이나 다름없었다. 그 성당이 애초부터 '맨발의 개혁자들'과 열린 사고의 건축가가 의기투합하여 잉태시키는 자유 공간답게 기존의 어떤 것들과도 다른 모습을 선보이기 시작했던 까닭도 거기에 있다.

그 성당은 무엇보다도 독특하게 주름 접힌 겉모양새부터가 예사롭지 않았다. 그곳은 건축 부지의 모서리에 이미 분수대가 설치되어 있던 탓에 직

선으로 된 사각형의 반듯
한 모형의 설계가 불가능
했을뿐더러 전체의 면적도
성당을 앉히기에 넉넉하지
않은 볼품없는 땅이었다.
보로미니는 수도회가 허용
해 준 자유 아량에도 불구
하고 현지의 이러한 불리

<산 카를로 알레 콰트로 폰타네 성당의 천장>, 1638-1641.

한 조건 때문에 안성맞춤으로 설계할
수밖에 없었다. 그것은 못생긴 땅 모양
일지라도 그 위에 가장 우아하고 아름
다운 성당을 건축하는 일이었다.

이렇게 해서 그가 선보인 설계도는
한마디로 '파문(波紋) 그 자체'였다. 타
원형의 천장 구조에서 확연히 드러나
듯 가운데 원이 들어 있는 마름모의 네
귀퉁이를 잡아당겨 일그러지게 변형시
켰을뿐더러 그 안에 있는 원도 자연히
타원형으로 바뀌었기 때문이다. 결국
그 건물은 기본적으로 표주박 모양이
되었던 것이다.

파문과 파격은 그뿐만이 아니었다.
파도가 물결치듯 들쭉날쭉한 파사드의

보로미니, <폰타네 성당의 파사드>,
1638-1641.

건축을 철학한다

주름진 곡선미는 건축물이 아닌 대형의 설치조각품과도 같았다. 바로크의 대표적인 이데올로기소(ideologram)로서의 주름들의 코드, 즉 해안가에 밀려 드는 그 너울 이미지의 코드는 움직이는 조형물의 설치기호나 다름없었다. 보로미니는 그 형태마저도 1층과 2층을 서로 다르게 하여 오목한 3분할 구 조로 보이게 만들었다.

상하층을 구별하는 엔타블러처(돌림띠)도 그 너울의 흐름에 맞춘 탓에 건 물의 율동감을 더욱 고조시켰다. 그는 니체의 말대로 고대 그리스 이래 역 사적으로 '위대한 예술이 쇠퇴할 때마다 나타나는 바로크라는 이념과 양식' 을 반영하듯, 보는 이들의 시선 또한 파도처럼 반복되는 커다란 가시적 너 울들을 선보였다. 그는 그 건물의 파사드를 곡선 따라 춤추듯 움직이며 이 동하는 이미지로 연출함으로써 건물 정면의 '현관'을 뜻하는 '스토아'(Stoa) 에 독창적인 이미지를 부여하려 했던 것이다.

또한 이를 위해 베르니니와 파카가 조각한 성녀들의 환희와 망아의 얼굴 표정에 효과를 보탠 치맛자락의 '주름효과'를 목격한 보로미니는 뫼비우스 의 띠처럼 그 건물에서 보여 준 변화무쌍한 곡선들의 연속체를 지지하는 거대한 오더들마저 조연에 불과하게 만들었다. 여기서 그것들은 존재의 기원에 대한 숭경을 상징하는 수목형의 권위를 나타내기보다 단지 곡면의 분절을 돕는 보조 수단에 불과했기 때문이다.

그것은 베르니니의 고전주의적 바로크 양식에 대한 반작용으로서 그동안 보로미니에게 내재화되어 온 동태적 바로크 정신의 발현이었다. 다시 말해 그 건물은 설계자가 불가피하게 지니고 있는 약점을 은폐하거나 관심을 다 른 데로 돌리기 위해 위장술을 동원한 것 같은 의구심마저 들게 할 만큼 '움 직임의 동태적 효과'를 통한 극적 반전에 성공한 작품이었다. 거기서는 회

남자(淮南子)가 말한 이른바 '새옹지마'(塞翁之馬)의 효과를 찾기에 부족함이 없다. 오늘날 그 성당을 가리켜 17세기 바로크 양식의 '진수'이자 바로크 건축의 '진주'라고 평하는 이유도 다른 데 있지 않다.

〈평면도〉 보로미니, 〈사피엔차 성당 돔 내부〉

하지만 그 건물은 보로미니가 바로크의 건축가답게 연속적인 너울들(주름들) 속에서 끊임없이 발산하는 '의식의 차이소들'(différentielles de la conscience)[51]에 대한 예고편에 지나지 않았다. 그것보다 (들뢰즈의 말대로) '차이적 관계'(rapport différentiel) 속에서 보로미니의 조각 작품 같은 건축미학의 특성을 더 두드러지게 나타낸 건물은 산티보 알라 사피엔차 성당이었다.

로마대학의 부속성당인 이 건물은 작은 규모였지만 보로미니가 마음먹고 자신의 구상을 실험한 야심작이었다. 그는 이 성당을 이번에도 폰타나 성당처럼 양쪽으로 건축가 델라 포르타의 열주들로 된 회랑들이 둘러싸고 있는

51 Gilles Deleuze, *Le Pli: Leibniz et le Baroque*, Minuit, 1988, p. 118.

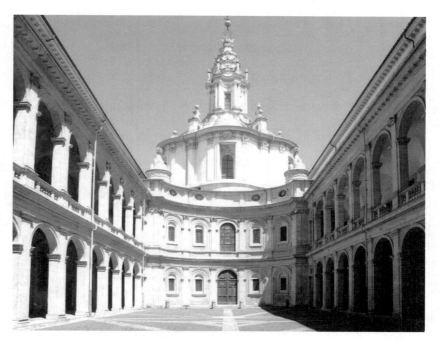

보로미니, 〈산티보 델라 사피엔차 성당〉, 1643-1660.

직사각형 뜰 안의 끝자락에 자리 잡게 해야 하는 불리한 여건에서 지어야
했다. 말하자면 기존의 건물 사이에 새 건물을 끼워 넣어 건축해야 했던 것
이다.

그 때문에 문제의 해결을 위해서 보로미니에게는 독특한 발상이 불가피
했다. 그는 그 건물을 돔의 내부에서 보듯이 구조상 정삼각형 두 개를 아래
위로 겹치게 한 여섯 개의 꽃잎 모양으로 만든 뒤, 거기에다 서로 크기가
다른 두 원들을 다시 겹치게 함으로써 외견상 두 개의 원형 구조체가 거꾸
로 얹혀 있는 것 같은 형상으로 설계했다.

그러면서도 그 건물은 (로마)대학의 성당답게 형태와 이념에서 복합적인

이데올로기소(素)를 충실히 반영했다. 특히 그것은 낯설면서도 이미 본 듯한 '기시감'(paramnesia)을 갖게 하는 공시태와 통시태로서의 기호학적 이중성을 지니고 있기 때문이다. 베르니니의 카테드라보다 이른바 '이중상연의 효과'를 시공간에서 이중으로 발현한 것이다. 바로크적인 겹주름 접기의 외형이 이슬람 사원을 연상시키면서도 내부 구조는 성서를 의식하고 설계한 탓에 중세 기독교의 건축물들을 떠올리게 하기 때문이다.

게다가 그것은 여섯 장의 꽃잎 모양으로 된 답집의 벽을 장식한 교황의 문장에서부터 환상적 분위기를 자아내고 있다. 그뿐만 아니라 그것은 성서의 금기사항과 맞서는 반고전주의의 의도도 간접적으로 드러내고 있다. 특히 스토아('현관' 또는 '주랑'이라는 어원)에 대한 잠재의식이 보로미니에게도 작용한 탓인지 '파사드와 현관의 강박증'이 돋보인다. 1·2층과 돔 사이의 상이한 엔타블러처의 처리, 그리고 그것들에서 오더들 사이의 현관문 크기와 조각적 장식 등을 각각 달리한 점은 바로크적 겹주름 효과를 기대하기에 충분하다.

답집 위에 올려놓은 채광탑은 보로미니가 줄곧 보여 온 자유발상의 백미였다. 사피엔차 성당을 상징하는 나선형의 그 첨탑은 한 마리의 뱀이 햇볕을 쬐기 위해 똬리를 틀고 곧추앉아 있는 듯한 형상으로 하늘을 향해 치솟고 있다. 특히 올록볼록하게 접힌 나선형 탑신의 정교한 주름장식들로 인해 그 첨탑 지붕은 고전주의에서 찾아볼 수 없는 더욱 강한 인상을 남겼다. 사피엔차 성당은 이렇듯 구석구석마다 바로크 이전의 양식을 답습하지 않았다는 점에서 차이와 다름을 위한 주름 접기 욕망의 총화를 이루고 있다고 말해도 지나치지 않다.

건축을 철학한다

⑦ 바로크가 르네상스다

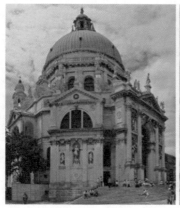

롱게나, 〈산타마리아 델라 살루테 성당〉,
1631-1687.

모네, 〈살루테 성당〉, 1908.

바로크는 그 생김새만큼이나 자유를 표상한다. 그토록 주름진 형상들은
반복해서 밀려오는 자유의 너울이나 다름없다. 접힌 주름들의 모양은 자유
의 부피에 대한 가늠자로 읽혀도 무방하다. 미켈란젤로를 위시한 르네상스
건축가들의 프로젝트에서는 느낄 수 없었던 자유발상이 '열린 공간의 해방
감이란 어떤 것이어야 하는지'를 17-18세기 건축물들이 웅변하고 있기 때
문이다.

이를테면 프란체스코 보로미니와 피에트로 코르토나, 베네치아 대운하
입구에다 그리스 십자가형의 산타 마리아 델라 살루테 성당(1681)—이 건물
은 오늘날까지 클로드 모네를 비롯한 많은 화가들의 그림 속에 등장할 만큼
베네치아의 아이콘이 되었다—을 지은 발사다레 롱게나를 거쳐 사피엔차
성당의 나선형 첨탑을 능가하는 구조를 지닌 원뿔형 돔 형태의 (토리노 대
성당 내에) 신도네 예배당(1665)과 산 로렌초 성당을 지은 구아리노 구아리

니 등에 이르는 17세기 건축가들의 조각 같은 건축물들이 그것이다.

특히 사회·경제적 침체기였음에도 당시의 사르데냐-피에몬테 공국[52]을 대표했던 건축가이자 수학자이고 철학자이기도 했던 구아리니는 필리포 유바라, 베르나르도 비토네와 더불어 공국의 수도인 토리노를 18세기 말 바로크 양식의 중심이 파리로 옮겨진 경유지[53]가 되기에 충분한 도시로 만든 인물이었다. 산 로렌초 성당에서 이른바 '부유하는 돔'의 가능성을 실증하기 위해 팔엽형의 돔을 선보인 구아리니는 자신이 쓴 『건축론』(Architettura civile, 1737)에서 돔의 구조를 '건축의 핵심'이라고까지 주장한 바 있다. 그는 자신의 주장대로 비정형화된 별난 돔의 경쟁을 통해 누구보다도 자율과 자유의 향연을 즐기며 바로크 시대를 주름 접었던 것이다.

구아리니뿐만 아니라 17세기 후반에서 18세기에 이르던 당시의 건축가들은 돔을 건축의 핵심적인 예술 공간으로 간주하는 '돔의 미학'을 추구하기 위해 저마다 파사드와 돔의 주름과 장식들로써 개성과 독창의 발휘에 주저하지 않았다. 예컨대 유바라의 수페르가 성당(1715-1718)이 그것이다. 1714년 비토리오 아메데오 2세 공작의 요청에 따라 토리노의 왕궁 전속 건축가로 발탁된 유바라가 지은 수페르가 대성당이다.

1706년 토리노가 프랑스와의 전쟁에서 승리를 기념하기 위해 지은 이 승

52 17세기의 이탈리아는 사회·경제적인 침체기 그 자체였다. 어느 곳에서나 귀족들과 성직자들이 전체 인구의 1%에 지나지 않는 소수였음에도 특히 지방들을 장악하며 직위를 상속하고 있었다. 자치왕국들은 세수입을 늘리기 위해 사회개혁을 착수하기 시작했다. 처음으로 개혁강령을 도입한 곳이 바로 피에몬테였다. 17세기 말부터 피에몬테는 모든 토지조사 사업에 착수하는가 하면 프랑스의 베네딕트 수도회 수도사이자 사학자, 고문서학자인 장 마비용(Jean Mabillon)의 계몽주의를 받아들여 역사·법·철학 등의 분야에서 지식인들의 역할이 부활되며 과학적·철학적 혁신이 일어나기 시작했다. 크리스토퍼 듀건, 김정하 옮김, 『이탈리아사』, 개마고원, 2001, pp. 115-119.

53 1798년 4월 나폴레옹 군대가 알프스를 넘어 이탈리아의 북부도시 토리노를 정복한 이후 토리노는 밀라노와 더불어 이른바 '바로크 루트'가 되었다.

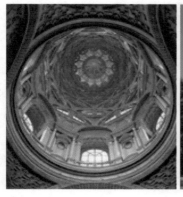

구아리니, 〈신도네 예배당 돔의 내부〉,　　　유바라, 〈수페르가 대성당〉, 1715-1718.
1665.

전기념물은 우선 그리스 십자형을 기본으로 한 팔각형의 평면 구도가 바로
크적 인상을 드러낸다. 그러면서도 이 건물에서 특히 연극 무대 같은 주랑
의 공간을 따라 깊게 들어간 현관 입구며 하늘로 치솟은 돔은 오페라에서
무대장식의 설계를 도맡아 온 무대미술가의 경력, 게다가 10여 년간 로마에
서 고대 로마의 미술과 건축을 공부한 건축가의 경력 등을 감추지 않았다.[54]

　이렇듯 17-18세기의 여러 건축가들에 의해 시도된 바로크 건물들의 특징
들—정면의 현관(스토아)과 돔, 그리고 바깥의 겹주름 형태들—가운데 두
드러진 것은 현관과 돔의 형태였다. 무엇보다도 인공하늘로서 돔(天蓋)은
그 의미와 형태가 크게 달라진 것이다. 예컨대 사피엔차 성당의 돔이 보여
준 꽃잎 모양의 육각형 구조나 엇박자로 짜맞추기 한 신도네 예배당의 돔
(1665), 피렌체에 있는 메디치 가문의 성당인 산 로렌초 성당의 팔각형 돔
이 재현된 듯 토리노의 산 로렌초 성당 내에 팔각형 평면구조로 설계된 돔

54　　임영방, 『바로크』, 한길아트, 2011, p. 404.

과 부속 사제관의 별모양으로 된 돔(1667~1679), 그리고 비토네가 네 장의 꽃잎 모양으로 된 갤러리와 복층의 돔마다 원형의 창을 뚫어 다섯 군데의 광원을 확보한 산타 키아라 성당의 돔(1742) 등이 그것이다.

다시 말해 보로미니에서 구아리니에 이르는 그들의 건축물들은 돔을 건축의 핵심으로 간주한 구아리니의 주장처럼 물결치는 너울 같은 생동감 넘치는 외형들 위에 저마다 다른 모습으로 올린 다양한 돔의 구조와 형태에서 개성 넘치는 창의성의 경연작품들 같았다. 더구나 그 돔들이 보여 주는 창의적 발상의 장식물들은 시각적으로 환상을 자아내는 거대한 조각 같은 예술품들로 변신하는 중이었다.

결국 높아진 자율의 지수만큼 늘어난 자유의 부피도 직감할 수 있게 하는 파사드와 돔들은 '다름의 미학'을 뽐내며 바로크가 곧 '자율과 자유의 르네상스'였음을 실감하게 하고 있다. 미술사학자 알로이스 리글(Alois Riegl)이 바로크를 자유로운 예술 의지(Kunstwollen)의 표현이었다고 주장하는 까닭이 거기에 있다.

또한 오늘날 데이빗 왓킨이 에르빈 파노프스키와 같이 골트슈미트 학파에서 활동하면서 헤겔의 변증법적 논리를 빌려 이탈리아의 바로크에 대해 『1600년부터 1750년까지 이탈리아의 미술과 건축』(Art and Architecture in Italy 1600~1750, 1958)을 쓴 루돌프 비트코위에 대해 다음과 같이 평가한 이유도 마찬가지이다.

　"그는 이탈리아 건축을 로마적인 테제와 북이탈리아적 안티테제라는 양대 조류로 해석했고, 이에 따라 필연적인 진테제를 카를로 라이날디의 건축에서 추구했다. 이로써 그는 이탈리아 바로크가 대단히 높

은 가치를 갖는다고 평가했다. 전쟁 이후 그의 연구의 관심사들은 유
바라, 비토네, 구아리니에 관한 탁월한 논문들, 그리고 그의 기념비적
인 저작 『1600년부터 1750년까지 이탈리아의 미술과 건축』에서 절정을
보였다."[55]

2) '위대한 양식', 프랑스의 바로크

프랑스는 17세기를 '위대한 세기'(Le grand siècle)라고 부른다. '위대한 왕',
'위대한 국가', '위대한 국민', 게다가 '위대한 양식'(grande manière)의 예술이
탄생한 위대한 시대였다. 다시 말해 태양왕 루이 14세의 통치철학이 낳은
절대왕정과 통합국가, 정신적 통합을 이룬 '오네트 옴'(honnête homme)의 국
민정신, 고전주의와 바로크가 공존하는 '위대한 양식'의 성립 등으로 프랑
스는 17세기에 이른바 '위대한 통합', '위대한 완성'을 이룩했다는 것이다.

① 위대한 속주름들
'위대함'을 자랑하는 프랑스의 17세기는 이념적으로나 실제적(형태적)으
로나 다양한 몇 겹의 속주름들로 이루어진 '거대한 바로크 형국', 그 자체였
다. 서로 다른 물결과 파도들이 있는 연못, 즉 복수의 이데올로기소, 복수
의 종교와 신앙, 복수의 문화와 예술양식 등이 길항하던 프랑스를 하나의
'새로운 길'로, 즉 '위대한 통합'의 길로 나아가 마침내 프랑스만의 총화를

55　　Udo Kultermann, *Geschichte der Kunstgeschichte*, Prestel-Verlag, 1996, p. 211.

이룩해 냈기 때문이다. 17세기의 프랑스가 '하나의 거대한 기계'(une grande machine)로 거듭난 것이다.

이를테면 일반적으로 짝짓기가 어려운 절대왕정과 국민과의 정서적 통합, (종교적) 신비주의와 (철학적) 이성주의의 하모니, (예술에서의) 고전주의와 바로크의 공존 등을 가능케 한 경우가 그러하다. 혹자(임영방)는 서로 어울리기 쉽지 않은 이와 같은 대립이항들 가운데서 적어도 '인식론적 장애'가 여전한 고전주의와 바로크의 공존이라는 고고학적 '신기함'(새롭고 기이함)만으로도 당시 프랑스의 위대함을 예찬한다. 그에 의하면,

"결코 한쪽으로만 쏠릴 수 없는 인간 성향의 양극인 고전성과 바로크가 서로 갈등하면서 대립하고, 때로는 서로 어울리며 공존하기도 하는 격전장이었던 곳이 바로 17세기 프랑스다."[56]

라는 것이다.

들뢰즈도 『주름, 라이프니츠와 바로크』에서 마찬가지 연유로 "고전주의적 이성은 발산, 공존불가능성, 불일치, 불협화음의 일격으로 끝장나 버렸다. 하지만 같은 세계 안에서 솟아오르는 불일치들은 난폭할 수 있지만, 그것은 일치로 해소된다."[57]고 주장한다. 프랑스에서는 라이프니츠보다 먼저 데카르트의 이성론이 그러했고, 바로크가 그러했다. 고전주의적 이성에서 일탈하여 과감하게 주름 접기 한 이탈리아의 바로크와는 달리, 프랑스의 바로크는 오히려 데카르트가 강조한 확실한 주름인 이성적 '방법'의 필요성에

56 임영방, 『바로크』, 한길아트, 2011, p. 606.

57 Gilles Deleuze, *Le Pli: Leibniz et le Baroque*, Minuit, 1988, p. 111.

따라 '이성의 틀'에 맞는 방식들을 창안해 냈기 때문이다.

들뢰즈에 의하면, "유기체의 주름은 언제나 다른 주름에서부터 나온다. 모든 주름은 주름에서 나온다(plica ex plica)".[58] 그러면 그에게 주름이란 무엇인가? 그것은 다름 아닌 '차이 나게 하는 것', '이전과 이후의 부분으로 나눠 새로 접는 것', '이전과는 다른 새로운 관념을 만들어 내는 것' 등을 의미한다. 다시 말해 그것은 이탈리아의 바로크 건축가들, 그리고 회의 방법을 강조한 데카르트와 라이프니츠의 단자론적 세계관에서 보았듯이 '차이 짓기', '구별 짓기', '개념 짓기'의 방법(methodos = meta+hodos: 목적을 따라가는 길)이다. 주름은 '짓기(접기)'의 목적(욕망)을 따라가는 방법이자 그 결과인 것이다.

한마디로 말해 방법(方+法)으로서의 주름은 '새로운 사유방식'의 등장을 가리킨다. 예컨대 그것은 사유의 바다(철학사)에 새롭게 밀려오는 너울과도 같은 것이다. 데카르트가 확실한 주름(차이)이라고 믿고 새롭게 제기한 이성적 방법, 즉 '방법으로서의 회의'—모든 명제에는 그것에 대해 의심할 만한 반대되는 명제가 있다. 반대되는 논거들도 마찬가지의 힘을 지니고 있다—가 그것이었고, 라이프니츠가 확실한 세계관이라고 믿고 새롭게 개념화한 이성적 원리가 그것이었다. 그것들은 모두가 '이성의 틀'에 맞는 방법으로서의 주름인 것이다.

이렇듯 데카르트의 첫 작업은 이성의 틀에 맞는 '방법'을 세우는 일이었다. 그는 맹목적으로 진리를 추구하는 사람들을 경멸하면서 그들을 이렇게 비유했다.

58 Gilles Deleuze, *Le Pli: Leibniz et le Baroque*, Minuit, 1988, pp. 15–16.

"그들은 보물을 찾으려는 비지성적인 욕망에 사로잡혀 행인이 우연히 떨어뜨릴지도 모를 무언가를 찾기 위해 계속해서 길가를 배회하는 자들이다. 다듬어지지 않은 탐구와 이러한 종류의 무질서한 사유는 자연의 빛(la lumiére naturelle)을 혼란하게 하고 우리의 정신의 힘을 무력하게 만들 뿐이다."[59]

데카르트는 이성의 틀에 맞는 새로운 주름, 즉 '새로운 사유 방식'으로서 '회의'라는 이성적 방법(方+法)을 제기한다. 그것은 다름 아닌 다듬어지지 않은 무질서한 사유에 대한 의심'이었다. 이성적 방법은 일체의 자연의 빛을 혼란시키는 무질서의 문턱을 넘어서게 하는 '회의'의 문턱값이었고, 의심을 통해 새로이 주름 접기 한 상전이(phase transition)의 대가였다.

17세기 프랑스의 위대함은 국가와 국민이 시대정신으로서 이성주의를 대체로 수용하고 적응하며 점차 체질화하려는, 즉 새로운 사유 방식(주름)에 대한 거부감을 나타내지 않았다는 데 있다. 나아가 데카르트에게서 비롯된 이성주의가 사유의 바다(철학사)에 새롭게 밀려오는 너울이 되었던 까닭도 거기에 있다.

모든 기존의 것들에 대한 회의와 의심에서 출발한 데카르트의 이성주의는 위대한 세기로 탈바꿈하려는 17세기 프랑스의 상전이 현상을 일으킨 시대정신의 대명사였다. 특히 루이 14세의 절대왕정에 이르러 거대한 유기체로서 국가의 통합, 국민국가로의 정신적 총화, 세련된 완성체로서 예술적 면모의 일신 등 공존하기 어려운 너울들 모두가 일체에 대한 회의에서 비롯

59 이광래, 『프랑스철학사』, 문예출판사, 1992, p. 37. 재인용.

된 이성적 합리주의를 새로운 질서와 법칙으로 삼으며 프랑스가 하나의 거대한 '이성적 기계'로 거듭난 것이다.

② 유혹과 야망의 거대주름들: 태양왕의 국가이성과 국민예술

'위대한 방식'은 17세기의 프랑스가 접은 거대주름들의 미사여구다. 통합·총화·완성이라는 주름값은 공존·일치·조화와는 거리가 먼 분열·분화·미완의 상태를 반대로 접을 수 있는 정신적·정치적 힘에서 얻어진 것이다. 그런 이유에서, 특히 그런 힘(또는 潮力)이 아니면 새로 접기가 불가능했던 탓에서도 프랑스 애호가일수록 그 전이된 상(相)을, 접힌 거대주름들(밀물)을 보다 멋지고 보기 좋은 포장지로 단장하고 싶어 한다.

프랑수아 1세에서 루이 14세까지

파동의 마루가 높고 험할수록 너울의 키는 그만큼 크고 그 힘도 엄청나다. 큰 파도일수록 먼바다에서부터 다가오기 때문이다. 이를테면 17세기 프랑스에 밀려든 큰 너울의 위세들이 그러했다. 프랑스의 16세기가 교황권이 절대적이었던 이탈리아와 달리 절대왕정이라는 대하드라마의 도입(exposition)이었고, 17세기 또한 그것의 전개(complication)였다면 루이 14세가 죽은 18세기 초(1715년)는 그 파동의 가장 높은 너울마루이자 결말(dénouement)이었다.

'위대한 세기', 17세기의 서막을 올린 이는 16세기의 국왕 프랑수아 1세(1515-1547 재위), 그리고 그의 진정한 계승자인 앙리 4세(1589-1610 재위)였다. 프랑수아 1세는 프랑스 절대왕정의 기틀을 마련한 군주였다. 그는 우선 프랑스 국왕의 위엄을 고양시키기 위해 1527년 파리의 센 강변에 루브

르궁부터 개축하여 국왕의 정궁으로 삼았다.

더구나 그가 앙리 2세와 4세나 루이 14세에 못지않게 프랑스인의 자긍심을 살려 준 공적은 1539년 빌레-코트레 칙령을 통해 공식문서에서 라틴어 대신 프랑스어를 사용하게 한 점이다.[60] 일상 언어에 관한 정책이야말로 자국민의 애국심을 자극하며 자긍심을 높임으로써 프랑스를 이른바 '국민국가'로 만드는 데 가장 기초가 되는 조건이었기 때문이다. 이렇듯 통합의 위대한 역사로 나아가는 초석을 놓았던 프랑수아 1세는 이탈리아 문예의 그늘에 가려 있던 프랑스에 고유의 문화를 만들어 낼 수 있는 문예정책을 펼침으로써 '문예의 아버지'라고까지 불리게 되었다.

앙리 4세는 신구교도 간—종교개혁을 일으킨 칼뱅파와 개신교도(프로테스탄트)를 '위그노'(Huguenot)라고 불렀다—의 싸움인 위그노전쟁(1562-

성 바르톨로메우스 축일의 위그노 대학살 사건

60　로저 프라이스, 김경근 · 서이자 옮김, 『프랑스사』, 개마고원, 2001, p. 67.

　　　　　　　　　　　　　　　　　　　　　　건축을 철학한다

1598)을 겪어 온 프랑스의 극단적인 국민적 분열과 대립을 종식시키기 위해 네 번이나 개종을 시도했던 군주였다. 예컨대 1572년 8월 27일 성 바르톨로메우스 축일에 일어난 신교도 대학살 사건에서만 고문, 약탈, 강간 등을 비롯하여 6천 명에 가까운 신교도가 살해당했을 정도였다.

이러한 박해는 그 이후에도 멈추지 않았다. 마침내 타협의 귀재인 앙리 4세는 1598년 4월 13일 브르타뉴의 낭트에서 공포한 칙령을 통해 그동안 박해받아 온 위그노에게 종교적·정치적 자유를 허용했다. 이를테면 신교도인 앙리 4세가 파리를 제외한 지역에서 집회의 자유를 부여했는가 하면 목사에게도 일정액의 급료를 지급함으로써 국민의 4분의 1에 가까운 신교도 ─그들 가운데 상당수는 문자해독 능력을 갖춘 전문직 종사자나 수공업자들이었다─의 저항을 누그러뜨렸다.

그런가 하면 그는 위그노를 위한 칙령으로 인해 그동안 각종 특권과 제반 권리를 누려 온 가톨릭 귀족들의 불안과 위협을 잠재우기 위해 스스로 가톨릭으로 개종하기까지 했다. 동시에 그는 위그노에 의해 가톨릭 관행이 중단되어 온 지역에 대해서도 신앙의 자유를 보장하며 신구교도 간의 화합을 설득하기도 했다.[61]

그럼에도 1610년 가톨릭 광신도인 프랑수아 라바이야크에 의한 앙리 4세의 암살은 혼돈의 프랑스가 넘어야 할 더 크고 높은 너울마루가 조류에 밀려오고 있음을 예고하는 것이나 다름없었다. 턱이 높은 문지방일수록 걸려 넘어지기 십상이듯이 17세기의 프랑스로 넘어가는 문턱값도 그와 마찬가지였다.

61　앞의 책, pp. 68-70.

이어서 아홉 살배기 루이 13세가 즉위하자 이때부터 이탈리아 메디치 가문 출신인 앙리 4세의 부인 마리아 데 메디치의 섭정이 시작되었다. 하지만 다행히도 섭정은 다이달로스의 미궁을 빠져나올 수 있는 실타래를 쥐고 있는 아리아드네처럼 영민한 추기경 리슐리외의 마술 같은 도움을 받음으로써 혼돈의 터널 통과가 가능해졌다. 마리아 데 메디치에게 발탁된 리슐리외는 18년간 국무장관, 내각총책임자, 국왕의 고문보좌관 자리를 거치면서 왕을 강력한 국왕으로 만듦으로써 '위대한 세기'의 밑그림을 그리기에 매진했다. 난세의 프랑스로서는 그를 만난 것만큼 다행스런 일도 없었던 것이다.

그의 마법은 1643년 루이 14세가 다섯 살의 어린 나이에 왕위에 오른 뒤에도 계속되었다. 1642년 사망한 재상 리슐리외에 이어서 이번에는 이탈리아 출신의 법률가이자 추기경인 카르디날 쥘 마자린(프랑스어로 마자랭)에게 요술지팡이가 넘어감으로써 프랑스는 위기 때마다 두 명의 추기경들에 의해 국난 극복의 행운을 얻을 수 있었다.

유럽의 최강국 프랑스로 만들려는 야망을 제대로 펼치기 위해 그가 우선 해결한 과제는 미성년자인 왕을 보좌하여 국민 통합과 국내 평화를 실현하는 일이었다. 예컨대 스페인과 벌여 온 30년 전쟁(1618−1648)으로 극도로 피폐해진 농촌경제의 극복, 그리고 '프롱드의 난'(la Fronde, 1648−1653)—매관매직으로 숫자가 대폭 늘어난 매관제관료들이 일으킨—으로 상징되는 귀족들의 저항을 종식시키는 일 등이 그것이었다.

국가이성과 프랑스어

1661년 마자린이 죽으면서 섭정시대도 막을 내렸다. 23세의 루이 14세가 1715년에 죽을 때까지 54년간 직접 통치하며 위대한 세기의 꽃을 피웠던 것

건축을 철학한다

이다. 그 이전의 절대왕정과 크게 달라진 점은 중앙집권의 절대적인 통치력을 발휘하기 위해 역사상 처음으로 국왕이 군사력을 독점하게 되었다는 사실이다. 군대는 더 이상 대귀족의 수족이 아니라 왕의 군대로 삼음으로써 전능한 군주의 이미지를 비로소 구축하게 되었다. 신의 축성을 받은 군주인 그는 고위 귀족을 궁정, 지방총독 그리고 각종 고위직에 임명하는 전권을 장악한 태양왕의 이미지였다.

이처럼 견고한 정치체제를 구축한 루이 14세는 이성주의 시대인 17세기 프랑스의 카리스마 넘치는 군주로서 개인보다 '국가의 이성'—절대권력을 미화하려는 차용이성이나 변이이성, 또는 사이비 이성이다—이 우선시되어야 한다는 사명의식이 투철한 통치자가 되었다. '짐이 곧 국가다'(L'Etat, c'est moi)라고 천명한 그가 귀족들의 저항을 왕권에 항복시킨 충성심의 논리도 그것이었고, 국민에게 왕권의 신성함을 인정하게 하는 논리도 그것이었다.

하지만 절대군주였던 그가 국민으로부터 위대한 통치자로서 추앙받았던 이유는 언어정책의 성공에 있었다 해도 과언이 아니다. 이미 1635년 루이 13세 때의 재상 리슐리외에 의해 '아카데미 프랑세즈'가 창설된 후 프랑스어의 본격적인 표준화 작업과 더불어 그것의 활용이 강조되어 오던 터라 더욱 그러했다. 더구나 우아한 성품의 소유자였던 루이 14세는 프랑스를 유럽의 최강국으로 부상시키기 위해 아름답고 세련되게 정화된 프랑스어—훗날 니체가 다시 태어나면 프랑스어로 글쓰기하고 싶다고 말한 까닭도 그것이었다—를 유럽사교계의 공식 언어로 채택하게 만든 장본인이었다. 그는 프랑스어의 세계화가 곧 세계국가로 나아가는 지름길임을 누구보다 잘 간파하고 있었다.

실제로 언어만큼 인간의 정신세계를 세뇌시키는 수단도 없다. 어느 민족

이나 국가이든 위기일수록 언어로써 정체성과 일체감을 지키려 하는 까닭도 거기에 있다. 프랑스 내에서도 당시 저명한 시인들의 집단인 플레이아드파(la Pléiade)의 프랑스어 예찬운동—예컨대 롱샤르와 함께 플레이아드파를 결성한 뒤 벨레가 『프랑스어의 옹호와 드높임』(Défense et illustration de la langue française)이라는 선언문을 발표한 경우가 대표적이었다—을 비롯하여 프랑스어로 글을 써야 한다는 각성이 폭넓게 일어났던 이유도 마찬가지다.[62]

아카데미즘과 국민예술

16세기 이탈리아에서는 메디치가의 로렌초가 '위대한 자'(Il Magnifico)로 칭송받았다. 그가 무엇보다도 플라톤 아카데미아를 재건할 만큼 플라톤의 철학을 통치이념으로 삼아 피렌체의 부활에 크게 공헌했기 때문이다. 예컨대 그는 어린 미켈란젤로를 입양시켜 훌륭한 조각가이자 건축가로 성장할 계기를 만들어 주었을뿐더러 피렌체를 르네상스의 메카로, 나아가 이탈리아를 16세기를 대표하는 예술 강국으로 만드는 데 적극적인 지원을 아끼지 않았다.

마찬가지 이유로 프랑스의 17세기를 '위대한 세기'로 만든 '위대한 방식'을 연상시키는 인물은 루이 14세다. 그 데자뷰 작용은 무엇보다도 그가 이탈리아에 뒤진 예술을 만회하기 위해 예술아카데미즘을 주요 정책으로 삼았던 탓이다. 이탈리아의 예술에 대한 프랑스의 열등의식이 '예술의 관제화'를 통해 국가적으로 표면화된 것이다.

62　임영방, 앞의 책, p. 612.

메디치 가문이 플라톤 철학의 부활로부터 문예의 부흥을 위한 동기부여의 동력을 제공했던 것과는 달리 루이 14세는 당시 합리적 종교와 이성적 절대왕정이란 있을 수 없다는 확신에 찬 회의주의자였던 피에르 베일—그가 쓴 방대한 책 『역사적, 비판적 사전』(1697)은 금서로 지정되었음에도 18세기 전반의 최대의 학문적 성과로 평가받는다. 이 책을 가장 잘 활용한 사람은 『백과전서』를 작성한 계몽주의자 디드로였다—을 비롯하여 그의 영향을 받은 볼테르, 디드로, 몽테스키외 등의 계몽주의자 철학자들과는 불편한 관계였음에도[63] 이탈리아에 뒤처진 예술의 발흥을 위해서 본인이 직접 동기부여를 결단하고 나섰다. 이탈리아 출신의 추기경 마자린의 제안에 따라 그는 예술 아카데미들의 설립을 결심한 것이다.

우선 뮤즈의 예술인 무용을 '명예로운 예술'이라고 추켜세웠던 그는 예술 아카데미들 가운데서도 무용아카데미의 설립을 가장 먼저 결정했다. 그것은 무엇보다도 "무용예술의 완전성을 확립하기 위해 춤의 가치를 제공하는 것이 필요하다. 무용을 발전시키기 위해서는 우리의 훌륭한 도시인 파리에 왕립무용아카데미를 세우는 것이 적절하다고 생각한다."[64]는 주장에서도 보듯이 그가 젊은 시절부터 발레광이었던 탓이다.

16세기에 들어서자 희극연기자들에 의해 귀족사회에서 익명성을 앞세운 가면희극은 가면발레로 변모하면서 유행으로 변모했고, 1554년 프랑스가 밀라노를 정복했을 때 뛰어난 춤 마스터인 체사레 네그리(Cesare Negri)를 전리품으로 프랑스에 데려온 이래 프랑스의 상류사회에도 가면발레가 널리 유행하게 된 것이다.

63　이광래, 『프랑스철학사』, 문예출판사, 1992, p. 84.

64　Walter Sorell, *Dance in Its Time*, Anchor Press, 1981, pp. 130−131.

프랑스의 '장엄한 발레'(le grand ballet)는 '춤추다'라는 뜻의 이탈리아어 ballare에서 유래한 것에서도 알 수 있듯이 건축문화보다 먼저 이탈리아에서 유입된 문화수입품이었다. 메디치 가문 출신인 카테리나 데 메디치와 결혼한 프랑수아 1세의 둘째 아들 앙리 2세가 즉위한 뒤 이탈리아 궁중에서처럼 루브르 궁전에서도 호화로운 축제가 열릴 때마다 예외 없이 가면발레를 주문했던 것이다.

특히 루이 14세는 병약한 몸을 극복하기 위해 7세부터 매일같이 두 시간씩 발레 연습을 한 것이 20년간이나 계속되었을 만큼 무도광이었다. 즉위 이후 그에게 '태양왕'이라는 별칭이 붙은 것도 발레와의 인연에서 비롯된 것이다. 그가 16세인 1653년에 〈밤〉이라는 작품에 황금빛 장식의 복장을 한 채 '태양신 아폴론'의 역으로 루브르궁의 공연에 출연했기 때문이다.[65]

이렇듯 발레마니아였던 태양왕이 왕립아카데미 설립운동 가운데 가시적 위용을 국내외에 뽐낼 수 있는 건축보다도 먼저 무용을 선택한 것은 당연한 결정이었다. 그는 1661년 왕립무용아카데미의 설립을 시작으로 1667년에는 미술아카데미를, 1669년에는 음악아카데미를, 마지막으로 1671년에는 '건축아카데미'(Académie d'Architecture)까지 설립함으로써 아카데미를 통한 관제예술을 국민예술로서 널리 보급할 수 있는 제도를 완비한 것이다.

③ 국가이성의 시그니처: 건축

어느 시대나 건축과 도시미화는 통치자를 유혹한다. 이성적 사유가 국가의 통치수단 속에서 작용할수록 권력의 절대화를 부채질하게 마련이고, 그

65 이광래, 『미술과 무용, 그리고 몸철학』, 민음사, 2020, pp. 420-422.

때마다 이성적 사유는 '사이비 이성'(pseudo-raison)으로서 국가이성으로 이념화된다. 국가이성은 절대화된 권력에 의해 프로파간다를 통한 전유화가 이뤄지는 것이다. 성 베드로 대성당이나 베르사유 궁전에서 보듯이 프로파간다로서의 건축, 즉 권력기계장치가 국가이성의 마술능력을 가늠하는 바로미터가 되어 온 까닭도 거기에 있다.

거대한 기계장치의 에너지원이자 작동 원리나 다름없는 국가이성은 예외 없이 그것의 향유 수단으로서 위엄 있는 건축과 도시의 놀라운 변신을 가시적인 시그니처(signature)로 선택한다. 건축과 도시만큼 권력의 너울 만들기에 적합한 대상도 없기 때문이다. 이를테면 전통적인 고전주의를 이용하여 국왕의 권위를 드러내기 위해 개축한 루브르궁에서 베르사유궁까지, 그리고 퐁텐블로성에서 보-르-비콩트성까지 17-18세기 동안 상징화된 절대권력의 너울마루들이 그것이다.

절대왕정의 산실: 루브르궁

권력의 크기나 위세가 그 힘의 발원지나 소재지(도시)를 상징하는 건물(궁전)에 비례한다는 고전적인 사고방식이 절대주의와 결합할수록 건축의 역사는 새 주름 접기를 한다. 15-16세기 이탈리아의 교황들의 권력이 세속화될수록 브라만테를 비롯하여 미켈란젤로, 베르니니 등 교황들이 임명한 다수의 건축가들에 의해 대성당들이 새로 등장하거나 변신했듯이 17-18세기 프랑스의 절대권력자들에 의한 '고고학적 유물 남기기' 경쟁도 그와 다르지 않았다.

예컨대 프랑수아 1세를 비롯한 앙리 4세, 루이 13세와 14세 등이 자크 르미르시에, 프랑수아 망사르, 루이 르 보 등 당대의 건축가들을 수석건축가

로 임명하며 궁정의 개축이나 신축에, 그리고 개개인의 가문을 위한 축성에 열을 올렸던 것이다. 그것은 초월적 신의 섭리에 대한 지상의 대리자인 교황들처럼 국민 통합이나 총화의 구실을 내세운 국가이성의 에이전트(실행자)들이 자신의 권위와 위엄을 거대하고 화려한 궁전건물과 성(城)이나 도시들에서부터 찾으려 했던 탓이다.

튈르리궁

루브르 궁전

리슐리외는 1624년 로마에서 유학을 마치고 돌아온 르메르시에게 루브르궁의 확장공사를 비롯하여 리슐리외성, 추기경궁, 소르본 대학 성당, 생-로슈 성당, 발-드-그라스 성당 등의 공사를 맡기면서 아이러니컬하게도 프랑스의 바로크 시대에 고전주의 유물 남기기를 주도했다. 후견인 리슐리외의 건축가나 다름없었던 르메르시에가 남긴 고고학적 유물인 루브르궁은 프랑수아 1세의 아들인 앙리 2세가 죽자 피렌체 출신의 왕비인 카테리나 데 메디치가 머물 곳으로 지은 튈르리궁과 연결하기 위해 센 강변에 긴 회랑과 남서쪽의 시계관(pavillon de l'Horloge)을 증축했다. 이어서 루이 13-14세 때 남관, 북관, 동관으로의 확장공사가 계속되었다. 현재의 모습을 갖춘 것은 1860년 나폴레옹 3세에 이르러서였다.

건축을 철학한다

하지만 1665년 루이 14세의 초청으로 파리를 방문한 베르니니는 첫눈에도 어색해 보이는 튈르리궁의 지붕을 보면서 건물 전체의 비례에 맞지 않는 높이에서의 결점이 단번에 도입된 것이 아님을 직감했다. 그는 그 결점이 고의적으로 한 번에 생긴 것이 아닌 이유를 음료를 차갑게 마시려고 시종에게 모든 신경을 쓰라는 사람의 이야기에 비유하여 다음과 같이 주장한 바 있다.

"시종은 주인에게 차가운 음료를 주어 주인의 뜻을 만족시킨다. 그리고 그다음 날 그는 음료를 더 차갑게 만들어 준다. 그다음 날은 더 차갑게 해 주고, 그다음에는 한층 더 차갑게 해 주었다. 결국 음료수는 얼음처럼 차가워졌다. 그로 인해 병이 나지 않는 이상 주인은 이러한 사실을 알아차리지 못한다.

지붕들도 마찬가지이다. 사람들은 지붕을 조금 올리고, 그다음 조금 더, 그리고 결국 너무 과도하게 올려서 지붕이 건물 나머지 부분의 높이와 거의 같아진다. 그러나 사람들은 그러한 끔찍한 기형을 알아차리지 못한다는 것이다. 나는 웃으면서, 지붕은 모자를 모방하여 높게 만든 것인데, 이제 머리가 겨우 들어갈 정도로 낮은 모자가 유행하니까 지붕도 낮추는 것이 당연하다고 그에게 대답했다."[66]

이렇듯 튈르리궁의 지붕에서만 보더라도 베르니니는 르메르시에의 능력을 의심하지 않을 수 없었다. 베르니니의 지적은 튈르리궁의 지붕에 이어서 르메르시에에 이어서 젊은 건축가 르 뒤크가 작업한 〈발–드–그라스 성당〉

66 프레데릭 다사스, 변지현 옮김, 『바로크의 꿈』, 시공사, 2000, p. 134.

(1645-1665)의 돔에 대해서도 마찬가지였다.

하지만 르메르시에가 루브르궁의 확장과 증축에만 참여했던 터라 그것을 두고 건축가로서 그의 능력이 온전히 발휘된 건축물이라고 말할 수 없다. 그것보다 오히려 이탈리아의 고전주의와 바로크가 조화를 이룬, 이른바 '프랑스 바로크'라고 할 수 있는 〈소르본 대학 성당〉(1635-1648)을 그의 대표작으로 꼽는 까닭도 거기에 있다. 이 건물의 파사드는 현관문을 중심으로 좌우에 코린트양식의 오더들이 규칙적으로 배열되어 있고, 이 층 구조 위에는 박공지붕으로 건물 전체의 모양새를 갈무리했다.

베르니니도 파리에서 본 것 중 가장 아름답다고 평한 이 성당은 파사드의 굴곡진 장식에서부터 이탈리아풍의 프랑스 바로크 양식의 전형이나 다름없다. 특히 '예수회 방식'—가톨릭의 개혁을 앞세운 예수회 수사들이 주문하여 지은 로마의 일 제수 성당 스타일에서 붙여진 별명—에서 벗어나지 않은 소르본 대학 성당의 파사드는 르메르시에가 로마에서 유학하던 중 로자토 로자티(Rosato Rosati)가 1612년에 설계한 로마의 바로크 건물 〈산 카를로 아이 카티나리 성당〉의 파사드를 모사한 듯 닮았던 탓이다.

카티나리 성당

소르본 대학 성당, 1635-1648.

건축을 철학한다

성 베드로 대성당의 쿠폴라를 축소시켜 보이는 그 건물의 쿠폴라 또한 마찬가지다. 그뿐만 아니라 그 성당은 이탈리아의 바로크 건축가 자코모 델라 포르타가 설계한 〈일 제수 성당〉의 파사드를 연상시키기에도 충분하다.[67] 하지만 이에 대해서도 베르니니는 궁륭이 너무 낮은 점, 그리고 궁륭속의 벽감뿐만 아니라 그 안에 있는 천사상도 잘못 놓여 있다는 점을 지적한다. 게다가 그는 두 개로 되어 있는 모퉁이의 벽기둥이 좀 더 단순하고 반으로 포개졌다면 좋았을 것이라는 조언도 빼놓지 않았다.[68]

르메르시에가 남긴 또 다른 프랑스 바로크의 유물은 〈발-드-그라스 성당〉(1645-1665)의 파사드다. 파리에서 가장 이탈리아적 성당인 이 건물—실제로는 망사르에 이어서 르메르시에를 거쳐 르 뒤크에 이르기까지 여러 건축가의 손을 거쳐 1665년에야 완공되었다—은 루이 13세의 왕비 안 도트리슈가 결혼한 지 23년 만에 낳은 아이(루이 14세)에 대한 탄생의 기쁨과 감사를 위해 지은 것이다. 하지만 이것에 대해서도 베르니니의 불만은 그 성당의 조잡한 장식과 결함들에 그치지 않았다. 특히 돔의 모양새가 '큰 머리에 아주 작은 반원을 올려놓은 것 같다'[69]는 것이 더 큰 불만이었다.

그럼에도 당시의 극작가 몰리에르는 「발-드-그라스 성당 돔의 영광」이라는 제목의 시로써 축하에 동참하기도 했다. 카티나리 성당과 마찬가지로 돔의 위엄에서부터 교황지상주의(Uitramontanisme)의 원칙에 따라 둥근 천장을 가장 잘 드러낸 성 베드로 대성당의 분위기의 이 건물은 그 구도, 특히 파사드에서도 일 제수 성당과 똑같이 함으로써 로마의 질서 있는 고전주

67 임영방, 앞의 책, p. 621.

68 프레데릭 다사스, 변지현 옮김, 『바로크의 꿈』, 시공사, 2000, p. 136.

69 앞의 책, p. 135.

의와 우아한 프랑스의 바로크를 연결하는 또 하나의 '징검다리'가 되었다. 파노프스키를 비롯해 로마의 게르만 연구소에서 뵐플린의 강의를 열심히 들었던 독일의 전문가들도 바로크 양식을 거의 파사드에서만 관찰되는 건축형태로 간주하며 예시한 건물이 바로 로마의 일 제수 성당이었다.

발-드-그라스 성당의 정면 설계안

권력은 절대화할수록 예술도 당연히 '프랑스의 영광을 위해 존재해야 한다'는 이념 아닌 이념을 국가이성으로서 절대화한다. 이를테면 1661년 3월 9일 마자린이 사망한 다음 날, 23세의 젊은 나이에 친정을 선언한 그가 1671년 건축아카데미의 설립에 이르기까지 10년 동안 무용아카데미를 시작으로 예술아카데미들의 설립부터 서둘러 마무리한 경우가 그것이다. 그 때문에 당시 몰리에르는 루이 14세를 가리켜 '지적이고 섬세한 미의식을 갖고 있는 고귀한 영혼의 소유자'라고까지 평한 바 있다.

건축을 철학한다

'프랑스의 세기' 만들기에 나선 그가 무엇보다도 건축이 거듭나기의 수단들 가운데 우선이 되어야 한다고 생각한 것은 당연지사였다. 이를 위해 그는 1664년 재상 콜베르—그는 그 전해에 이미 고대 건축에서 국왕을 찬미한 고증학적 자료들을 참고하여 루이 14세의 위업을 찬양할 기념비의 제작을 위해 '비문(碑文)아카데미'(Académie des inscriptions et belles-lettres)까지 설립했다—를 건축총감독에까지 임명하며 자신이 건축가들의 패트론(patron)임을 자처하고 나섰다.

예컨대 1666년에 루이 14세가 12명의 건축가와 조각가로 구성된 프랑스 아카데미를 로마에 설치하고 종합예술가 샤를 르 브렁을 책임자로 선발한 경우가 그러하다. 이들로 하여금 로마에서 보고 배운 모든 것을 프랑스에서 재현하도록 하기 위해서였다. 이번에도 로마 베끼기와 같은 이러한 비상조치를 주도한 인물은 콜베르였다.

건축총감독에 임명된 그의 첫 번째 계획은 이탈리아의 종합예술가 베르니니를 파리에 초청하는 것이었다. 루브르궁의 확장공사를 재개하기 위해서였다. 하지만 콜베르는 이듬해(1665년) 파리에 온 뒤 베르니니가 제출한 계획안을 세 번이나 거절할 수밖에 없었다. 프랑스의 분위기에 맞지 않았을뿐더러 그의 초청에 대한 여론도 좋지 않았기 때문이다.

파리에 머무는 3개월간 베르니니가 한 일은 고작해야 루이 14세의 흉상을 조각하는 일뿐이었다. 불과 십여 차례의 모습을 직접 보고 조각한 27세의 젊은 태양왕의 흉상에서도 베르니니는 〈성녀 테레사의 환희〉(1645-52)에서처럼 이탈리아 바로크의 이데올로기소(素)나 다름없는 '주름 접힘'(새로움)의 감각을 유감없이 발휘했다.

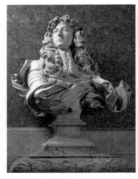
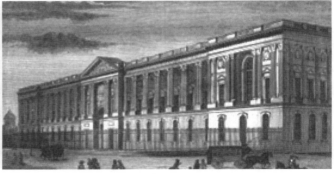

베르니니 〈루이 14세 흉상〉클로드 페로, 루브르궁의 회랑과 파사드

　절대권력의 토대로서 가문의 위용을 과시하려는 의도에서 계획된 루브르
궁의 동쪽 콜로네이드와 파사드의 설계는 결국 프랑스의 의사이자 건축가
인 클로드 페로[70]에게 돌아갔다. 로마시대 건축의 아버지라 불리는 비트루
비우스의『건축론』을 프랑스어로 번역했을 만큼 이탈리아 고전주의에 매료
되어 있던 페로는 이 기회에 고전주의 미학의 전형을 보여 주면서도 루이
14세의 통치이념을 구현하기로 마음먹었다.

　베르니니가 이탈리아 바로크식으로 시도한 감각적인 설계안을 물리치
고 선택된 페로의 설계안은 한 쌍의 코린트식 오더들의 질서정연한 회랑(la
colonnade)의 파사드였다. 그것은 베르니니의 〈루이 14세의 흉상〉과 페로의
〈루브르궁의 파사드〉에서 극명하게 드러나듯 '접힘'(conduplication) 대신 '펴
짐'(flattening)의 선택이었다. 미학적으로도 그것은 곡선(접힘)의 미에서 직
선(펴짐)의 미로의 일대 전환이었다. 그것만으로도 베르니니의 설계안이

70　페로의 본업은 의사였다. 그럼에도 그는 당대의 내로라하는 건축가들을 물리치고 루이 14
　　　세가 루브르궁의 파사드 건축 공모에 당선되었다. 아돌프 로스, 이미선 옮김,『장식과 범
　　　죄』, 민음사, 2021, p. 120.

왜 거절당할 수밖에 없었는지를 간파하기 어렵지 않다.

얼핏 보기에도 그것은 보로미니, 룽게나, 구아리니 등과 같은 이탈리아 바로크 건축가들의 너울진 전형들과는 반대로 높은 기단위에 일직선의 수평 구조로 뻗어 나간 콜로네이드가 시선을 압도하고 있다. 거기엔 바로크 건축이 경쟁했던 과도한 장식의 어떤 허상도 배제된 채 긴 수평의 위상을 단순한 수직 구조가 받쳐 주며 건물의 안정감을 과시하고 있을 뿐이다.

엔타블러처와 난간만으로 곧게 뻗은 수평 구조 위에 얹혀 있는 지붕은 이탈리아의 고전주의가 고수해 온 하늘지붕, 돔이 아니었다. 그것이야말로 시대와 이념이 바뀌었음을 웅변하는 듯하다. 그것은 교황지상주의를 상징하는 돔에서 콜로네이드로 상전이가 이뤄졌음을 천명하고 있다. 국가이성을 앞세워 온 절대왕정 체제의 이념을 상징하듯 천상의 초월적 권위 대신 등장한 지상의 절대권력에게 천국으로 통하는 하늘문은 필요불가결한 장치가 아니었다. 무엇보다도 자신이 곧 태양이었기 때문이다.

루브르궁의 공사가 끝나자 콜베르는 이내(1671년) 건축아카데미를 발족하고 초대 원장에 고전주의 건축이론에 누구보다 정통한 프랑수아 블롱델을 임명했다. 그는 『건축강의』(Cours d'Architecture, 1675)에서 건축에서도 균형·비례·절도를 미적 기준으로 하는 '이성미'를 실현하기 위해서는 '합리적 조화'를 규칙으로 삼아야 한다고 주장한 인물이었다. 그가 이끈 아카데미가 고대건축의 권위를 앞세운 고전주의를 국가적 양식으로 삼으려 한 것도 그 때문이었다.

한편 같은 해 완공한 푸케 재상의 고전주의와 바로크의 타협이 잘 이뤄진 보-르-비콩트 성의 아름다운 성채와 대정원에 매료된 루이 14세는 그 성을 건축한 루이 르 보, 르 노트르, 르 브룅 등을 불러 자신이 그동안 꿈꿔

르 보, 보-르-비콩트 성, 1656-1661. 보-르-비콩트 성의 정원

온 건축 · 정원 · 도시를 하나로 묶는 거창한 대궁전의 계획안을 만들도록 지시했다.

콜베르는 국왕의 질투와 시샘을 잠재우기 위해 르 보를 비롯하여 세 사람을 모두 불러들였다. 무엇보다도 태양왕(Le Roi Soleil)이 되려는 절대군주의 꿈과 야망의 실현을 위해서였다. 이로써 푸케의 보-르-비콩트 성과는 비교할 수 없는, 당시로서는 온갖 것이 구비된 환상적인 꿈의 궁전을 건설하려는 대역사가 시작되었다. 완성까지 근 반세기의 세월을 요구한 이른바 '베르사유 궁전'이 잉태된 것이다.

선망(羨望)의 미학: 베르사유 궁전

"전능한 군주의 이미지가 구축되었는데 그것은 화려하게 단장한 거대한 베르사유 궁전에서 눈부시게 통치하고 있는 태양왕의 이미지였다. 왕권과 영광을 상징하는 것 외에도 베르사유는 문화의 집결체이자 예절과 절제된 행동을 사회에 파급시키는 원천이 되었다. 궁정에서 왕의 옆자리에 배석하는 것은 고위 관직과 연금을 획득하고 왕의 하사금을 받을 수 있는 절호의

기회였다. 군주의 관점에서 볼 때 엄청난 건축비용은 그만한 가치가 있는 것이었다."[71]

하지만 앞서 말했듯이 그것은 '시샘의 미학'(esthétique de l'envie)이었다. 수많은 역사적 사건들이 그러했듯 그것 또한 보−르−비콩트성에 대한 찬사와 부러움 뒤에서 반작용하는 양가감정의 산물이었기 때문이다. 다시 말해 루이 14세의 질투와 시샘에서 비롯된 궁전의 탄생 배경이 그러했다.

15−16세기 최고의 너울마루인 로마의 성 베드로 대성당처럼 베르사유 궁전 또한 위대한 세기를 낳은 가장 높은 너울마루였다. 그 때문에 단일한 신앙, 단일한 법, 단일한 군주라는 통치원칙의 타당성을 확신케 하는, 다시 말해 국민총화의 구심점으로서 '위대한 방식'을 상징하는 절대주의의 역사적 등록물은 완공 이후 지금까지 구조와 규모에서 국내외의 관심과 이목을 집중시켜 오고 있다.

우선 궁전의 규모에 있어서 베르사유는 타의 추종을 허락하지 않는다. 그의 부왕인 루이 13세 때 지은 대리석 건물들을 그대로 둔 채 설계했음에도 작은 마을 베르사유를 차지한 궁전은 그 총면적만으로도 63,154평방미터로서 여의도 면적의 3배에 해당한다. 궁전을 둘러싸고 있는 크고 작은 성문만도 25개나 된다.

기본적으로 건물과 대정원(Les Jardins)으로 구성된 왕실도시의 실내외 구조, 그리고 그것들마다의 수준 또한 엄청나다. 450개 정도나 되는 방들은 저마다의 용도에 따라 특색 있는 예술적 장식들로 화려함과 우아함의 극치를 뽐내고 있다. 예컨대 태양왕의 침실과 왕후의 거처, 그리고 망사르와 르

71 로저 프라이스, 김경근 · 서이자 옮김, 『프랑스사』, 개마고원, 2001, pp. 78−79.

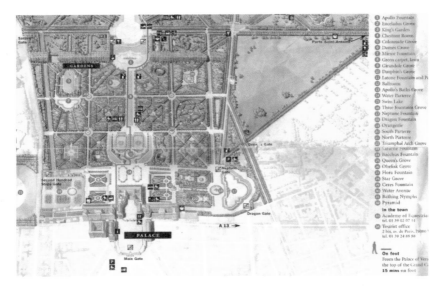

베르사유 궁전 배치도

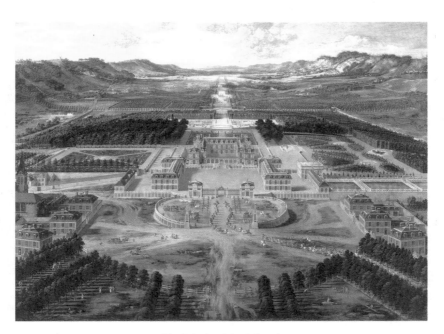

1668년의 베르사유 궁전 조감도

건축을 철학한다

브룅의 합작품인 '거울의 방'(galerie des Glaces) 등이 그러하다.

이 방은 무엇보다도 태양왕을 상징하는 태양빛을 최대한 드러나게 설계한 공간이다. 거울을 통해 정원 쪽 창문에서 들어오는 햇빛이 거울에 반사되면서 방 안에 현란한 빛의 유희가 펼쳐지게 함으로써 바로크식으로 빛의 환각 효과를 극대화하도록 디자인한 것이다. 그들은 둥근 천장 아래에 끌로 새긴 청동과 다색의 대리석으로 내부 장식을 꾸미는가 하면, 금칠한 벽토와 수많은 거울이 어우러지도록 공사를 직접 지휘하였다.

외빈을 맞이하는 용도로 마련한 거울의 방은 이름처럼 길이 73미터, 너비 10.5미터, 높이 12.3미터 크기의 커다란 방이다. 거기에는 대형거울 17개를 포함하여 무려 578개의 거울로 꾸며졌다. 그 안에 줄 지어 서 있는 로카유(로코코) 양식의 황금촛대들과 매달린 샹들리에들 등 화려한 볼거리로 꾸며진 장식물의 과시는 바로크 예술의 특징을 그대로 드러낸다. 빛의 유희와 환각성, 시선을 고정시킬 수 없는 분산 효과는 고전주의의 간결하고 질서 있는 구조, 게다가 로카유(rocaille) 장식─환상적 효과를 위해 주로 나선형의 꼬인 모양의 곡선 형태─까지 어우러진 프랑스 바로크 양식의 전형이 되게 했다.

그러면서도 피타고라스가 일체 존재의 근원을 하나(1)를 질서화한 완전한 정육면체에서 찾아냈듯이 정육면체로 된 궁전의 고전주의 건물들은 태양왕의 별명에 걸맞은 구조들이다. 태양왕답게 왕의 주거공간인 일곱 개의 방들은 아폴로 방을 중심으로 7행성의 이름을 따서 붙임으로써 그에 대한 찬양을 극대화하려 했다. 이렇듯 궁전의 내부 구조에서도 질서와 위엄의 상징인 그의 방과 침실을 중심으로 하여 왕후, 왕자들, 조신과 시종들의 거처들이 사방으로 퍼져 나가는 모양새였다.

현재의 베르사유 궁전 전경

그랑 트리아농

샤를 르 브룅이 배치를 담당한 궁전의 구조는 군주를 국가의 중추로서 신격화하기 위해 계획된 것이었다. 당시의 프랑스 고전주의를 대표하는 르브룅은 배치뿐만 아니라 그 내부의 설비와 장식 일체를 도맡아 르네상스의 로마가 그러했듯 고전주의 양식으로 기획하고 지휘함으로써 태양왕의 이미지 구축에 일등공신의 역할을 담당했다.

특히 1687년 여러 채의 부속건물 중 망사르의 설계로 만들어진 중국식 별궁인 그랑 트리아농(Le Grand Trianon)은 루이 14세가 애첩인 몽테빵(Madame de Montespan)을 위해 지은 대리석의 트리아농이다. 그가 공무에서 벗어날 때마다 즐겨 찾았던 이 건물은 장밋빛 대리석으로 꾸며진 이탈리

건축을 철학한다

아식 기둥의 회랑으로 된 단층이었지만, 빼어난 외관에 못지않게 화려한 바로크식 실내장식이 돋보이는 별궁이다. 베르사유 궁전 가운데 이 작은 건물이 1979년 유네스코 세계문화유산에 등록된 까닭도 거기에 있다.

또한 그 많은 건물들과 더불어 절대권력을 상징하고 있는 대규모의 정원도 건물에 못지않은 태양왕의 절대공간이었다. 교황들이 돔으로 권세의 경연을 펼치듯 군주와 귀족들도 성과 정원 경쟁을 벌여 온 탓에 루이 14세 또한 예외일 수 없었다. 그는 베르사유 안에 어떤 것보다도 더 훌륭한 정원을 갖추기를 원했던 것이다.

르 노트르의 안내를 받은 베르니니가 궁전을 바라보며 "우아해요. 조화미를 갖춘 하나하나가 아름다워요. 저 궁전이 가장 그렇고요." 그다음에 얼마 후 덧붙이길 "저 궁전들은 엄청난 가치를 지닌 것 같지는 않지만, 이것만은 훌륭하게 되었군요. 저기 세워진 저것이 무척 아름답군요."[72]라고 건물들에 대한 찬사를 연발했다.

하지만 그가 칭찬을 아끼지 않은 곳은 궁전의 대정원이었다. 그는 때마침 궁전에서 나오는 왕과 조우하자 그에게 '자기가 본 모든 것이 품위 있고 대단히 아름다웠으며, 어떻게 폐하께서는 이렇게 쾌적한 정원에 일주일에 한 번만 오실 수 있는지 놀랍다.'[73]고 말했다. 이렇듯 궁전의 대정원은 베르니니의 눈에도 예사롭게 보이지 않았다.

그의 찬사가 무색할 만큼 당대 최고의 정원 조경 전문가인 앙드레 르 노트르가 바로크적으로 설계한 베르사유 대정원은 프랑스 정원 최고의 걸작이었다. 예컨대 그 안에는 르 브룅이 디자인한 분수대와 조각품들만도 200

72 프레데릭 다사스, 변지현 옮김, 『바로크의 꿈』, 시공사, 2000, p. 135.
73 앞의 책, p. 135.

개가 넘는다.

이를테면 고전주의적인 궁전 정면의 테라스 앞에 있는 바로크적인 웨딩 케이크 모양의 라토나 분수대와 녹색의 융단 같은 잔디밭을 한참 지나면 나타나는 아폴로 분수대가 그것이다. 베르사유 궁전이 고전주의와 바로크의 종합예술품인 까닭도 내부의 화려한 온갖 실내장식과 더불어 예외적으로 바로크 향기를 물씬 풍기는 왕실예배당을 비롯하여 이와 같이 기이한 것들로 이뤄진 분수대와 호수 등 거대정원에 있다.

왕실 예배당

지극히 권위적인 고전주의 건물들에 주눅 든 이들이 밖으로 나와 정원 앞에 마주하면 이내 생동감과 활력이 넘치는 바로크의 세계에 시각적 착각을 느끼고 말 것이다. 특히 궁전 건물 앞에 배치된 (메인 분수대나 다름없는) 라토나 분수대가 그러하다. 그곳에는 라토나(Latona)[74] 여신의 신화를 상징하는 가스파르 마르시와 발타자르 마르시(G. & B. Marsy) 형제가 조

74 오비디우스의 변신 이야기에 따르면, 라토나 여신이 낳은 쌍둥이 남매는 사촌관계인 제우스와의 사이에서 낳은 자식들이다. 제우스가 아내로 맞이한 질투심이 많은 누나 헤라는 라토나가 제우스의 아이를 임신한 사실을 알게 되자 그녀가 낳을 자식이 자신의 자식들보다 더 훌륭하게 성장할 것을 염려한 나머지 라토나의 해산을 방해하기로 마음먹는다. 그 때문에 여기저기 떠돌아다니다 그녀는 넵튠의 도움으로 델로스섬에서 쌍둥이를 출산한다. 그후 헤라의 저주로부터 벗어나기 위해 소아시아 남쪽의 리키아 지방으로 피신한 그녀가 무더위에 갈증 해소를 위해 호숫가에서 물을 마시려 하자, 이번에는 농부들이 흙탕물을 일으키며 훼방한다. 이에 '분노'한 나머지 그녀는 농부들을 '개구리'로 변신시킨 것이다.

건축을 철학한다

각한 작품들이 분수대를 에워싸고 있다.

분수대의 맨 위에는 라토나 여신이 자신이 낳은 쌍둥이 자매 아르테미스와 아폴로를 데리고 서 있고, 그 아래에는 그녀의 '분노'가 리키아 지방의 농부들을 변신시킨 개구리들과 더불어 거북과 악어들이 배치되어 있다. 특히 궁전 앞의 한복판에 자리 잡은 이 개구리 조각들은 라토나 여신의 신화처럼 루이 14세가 어린 시절 겪었던 주변으로부터의 시기와 질투에 대한 '분노'를 연상시키는 의미심장한 작품들이다.

라토나 분수대로부터 정면을 향해 정원을 지나면 동서를 잇는 지점에 아폴로 분수대가 나온다. 길이 127미터, 너비 87미터의 아폴로 분수대는 1679년 고전주의자 르 브룅이 설계했음에도 넘치는 생동감과 활력에서 라토나 분수대보다도 더 바로크적이다.

그것은 생동감에서 로마의 바로크 분수를 상징하는 베르니니의 〈네 강의 분수〉나 살비의 〈트레비 분수〉 그 이상이다. 분수대의 중앙에 청동으로 된 아폴로와 네 마리의 말들이 바다에서 나온 태양의 전차를 이끄는 조각들이 배치되어 있다. 해돋이를 상징하는 격정적이고 역동적인 이 조각은 궁정의 정면을 향해 하루의 시작을 알리는 의미를 담고 있다.

아폴로 분수대

라토나 분수대

　이렇듯 베르사유 궁전 곳곳에 운하를 파고 만든 연못과 분수대들의 인상
은 파리가 아닌 로마를 연상시킬 만큼 고전주의와는 거리가 먼 조형양식들
이다. 그러면서도 그것들의 명칭에서는 딴판이다. 〈아폴로 신의 마차〉, 〈페
르세포네의 납치〉, 〈태양의 말을 치료해 주는 두 명의 트리톤〉 등 고대 그
리스신화의 남녀 신들이 등장하기 때문이다.

　그것들은 기본적으로 궁전 내의 물을 공급하기 위한 수로의 역할을 위한
것들임에도 프랑스의 예술가를 위해 1702년 '로마상'(Prix de Rome)—아카데
미의 입학생들 가운데 최고 성적의 학생에게는 부상으로 로마의 프랑스 아
카데미에 일 년 동안 머물며 공부하는 혜택이 주어졌다—까지 제정한 루이
14세가 이탈리아와 로마의 문화와 예술에 대한 '콤플렉스', 즉 로마와 이탈
리아의 예술과 건축에 대한 동경과 열등감, 게다가 그로 인한 '주변인' 의식
이 어느 정도였는지를 짐작하기 어렵지 않다. 예컨대 라토나(레토)를 비롯
하여 아폴로(아폴론)와 베누스(비너스), 넵튠(포세이돈) 등 그리스가 아닌

　　　　　　　　　　　　　　　　　　　　　건축을 철학한다

군이 로마신화 속의 명칭들을 고집하고 있는 경우가 그것이다.

이렇듯 국가이성의 시그니처로서 베르사유 궁전은 직접적으로는 푸케의 보-르-비콩트성에 대한 질투에서 비롯된 것이지만 실제로는 잠재의식 속에서 루이 14세를 오랫동안 괴롭혀 온 로마병이 낳은 '선망의 미학'의 결정판이었다고 말해도 과언이 아니다. 베르사유 궁전이 왕실고전주의의 권위와 위엄만을 고집하지 않고 장려함에다 이탈리아 바로크 양식의 기이함과 기발함을 더해 프랑스의 바로크를 최고조로 이른바 '그랑 마니에르'를 창출해 낸 까닭도 거기에 있다.

저무는 위대한 마술

임계점은 주름 접힘의 경계선이다. 교황지상주의에서 군주지상주의로 이행하는 역사의 너울마루를 상징하며 프랑스의 건축사를 꽃피운 베르사유 궁전의 영화가 그것이다. 하지만 '위대한 세기'를 넘어 18세기에 들어서면서 정신적으로도 데카르트 이성주의의 패배와 쇠퇴의 징후는 확실해졌다. 그 자리에는 이미 관찰과 실험을 중요시하는 계몽주의 정신이 소리 없이 들어서기 시작한 것이다. 이를테면 데카르트의 가설을 거부해 왔던 뉴턴주의와 몽테스키외의 법의 정신이 주목받으며 변화에 중요한 역할을 한 것이다.

그동안 '위대한 마술'로 여긴 '그랑 마니에르'로서 군주지상주의, 그 절대주의에 시달려 온 프랑스인들의 일반적 관심사도 샹그릴라(Shangri-La)를 기대하는 유토피아적 이상보다 현실적인 사회생활에 관한 것이었다. 절대다수의 농민들에게 '샹그릴라'는 절대군주의 건물과 대정원이나 다름없었기 때문이다.

절대왕정을 지탱시켜 준 2천만 명이 넘는 절대다수의 농민과 부르주아 계

층은 잃어버린 지평선 너머의 베르사유 궁전을 목도하며 귀족이나 교회가 갖는 봉건적 권리에 더 이상 복종하려 들지 않았다. 특히 당시 납세 의무에서 제외된 특권계급인 12만 명의 교회 성직자와 전통적인 대검(大劍) 귀족과 국가 관직의 새로운 법복(法服) 귀족―사법구조의 하부에는 영주재판소만 7만 개가 넘을 정도였다―을 망라한 4백만 명이 넘는 귀족들이 봉건적 특권을 누려 온 탓에 이러한 상황은 더욱 두드러졌다.

1715년 9월 1일 76세의 태양왕이 사망할 즈음 문명한 국민에게는 정치적 자유가 필요하며, 이를 위해서 절대주의를 앞세워 독점한 권력의 분립이 실현되어야 한다고 역설한 몽테스키외의 등장은 당연지사였다. 그는 루이 14세의 통치 말년 프랑스의 종교적 신앙과 정치제도를 조롱조로 풍자한 서한체의 소설 『페르시아의 서한』(Lettres Persanes)에서 당시의 정치와 종교 현실을 다음과 같이 꼬집어 댔다.

"루이 14세는 위대한 마술사야. 왜냐하면 그는 자신의 백성들로 하여금 종이쪽지를 돈이라고 믿게 할 수 있기 때문이지. … 그는 교황보다 훌륭한 마술사인걸. 왜냐하면 그는 사람들로 하여금 셋이 곧 하나라고 믿게 하거나 빵과 포도주를 가리키면서도 빵과 포도주가 아니라고 믿게 하기 때문이지."[75]

그는 『회화론』에서도 "당신들 예술가들은 위대하고 아름다운 행위를 찬미하고 불후의 것으로 만들며, 불행하게도 혹평받고 있는 선행에 대해서는 영

75　이광래, 『프랑스철학사』, 문예출판사, 1992, p. 91. 재인용.

광을 주고, 안락에 빠져 존경받고 있는 악덕을 혹독히 비난하며 폭군으로 하여금 공포에 떨게 만들어야 한다."[76]고 주장한 바 있다.

그는 프랑스 고전주의 전통의 타파를 부르짖는 『연극론』에서도 사회적 요구를 수용하는 사실주의를 기초로 하고 있다. 이를테면 "작품의 기초를 이루는 것은 사회적 상황이다. … 여러분은 시추에이션에 강렬해야 한다. 그것을 성격에 대립시켜라. 이해를 이해와 대립시켜라."[77]는 요구가 그것이다. 이처럼 그는 모든 건축뿐만 아니라 다른 예술 분야에서도 예술성보다 사실성을 우선시했다. 모든 예술의 중심은 무엇보다도 사회적 의의와 관련이 있기 때문이라는 것이다.

그럼에도 불구하고 17세기 말부터 이미 루이 14세의 중앙정부의 위세는 꺾여 가고 있었다. 태양왕과 그 후계자들이 장애물에 직면하는 일이 갈수록 늘어났다. 중앙정부의 관료들은 혈연과 지연관계에 따라 행동했고, 특히 관직매매가 심해 공개적인 반항보다는 암묵적인 불복종과 지시불이행이 흔한 일이었다. 심지어 군대지휘관들마저 출동을 거부하는 일까지 생길 정도였다.

결국 태양왕의 치세는 조세 부담이 야기한 심각한 사회적 위기와 함께 막을 내렸다. 그 위기는 1694년처럼 기후악화로 인한 수확의 실패가 거듭되거나 1708-1710년처럼 군사적·자연적 재난이 중첩되어 인구 파괴를 초래한 상황에서 도래했다. '짐이 곧 국가다'라고 천명하던 전성기의 패기에 비해 아이러니컬하게도 이때는 〈왕실예배당〉(1710)을 짓고 있던 시기였다.

다양한 로카유 장식들로 화려함을 뽐낸 거울의 방과 더불어 그 양옆에

76 앞의 책, p. 116. 재인용.
77 앞의 책, p. 116.

'평화의 방'(salon de la Paix)과 전쟁의 방(salon de la Guerre)을 꾸민 의도에서 알아챌 수 있듯이 그가 직접 통치해 온 거의 반세기에 걸친 영토 확장을 위한 전쟁들(네덜란드 계승전쟁, 네덜란드 침략전쟁, 대동맹전쟁 등)은 모든 것을 고갈시켰다. 예컨대 바로크적인 특징을 나타내면서도 우아하고 장엄한 모습의 왕실예배당이 1689년에 착공되었으면서도 1710년에야 완공된 것도 계속 이어지는 전쟁 탓이었다. 그는 1670년부터 7년에 걸쳐 7천 명에 달하는 상이군인을 위한 요양소를 짓는가 하면, 1679년에는 망사르를 시켜 이들을 위한 앵발리드 부속성당까지 짓기 시작하여 전쟁희생자들의 영혼을 달래 보기도 했다.

 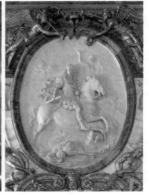

루이 14세가 숨을 거둔 침실 전쟁의 방에 있는 태양왕의 부조

그러한 사연을 배경으로 하여 탄생한 앵발리드 성당의 특징은 가운데 부분을 돌출시킨 돔의 구조에 있다. 그것은 바로크의 건축미를 돋보이게 하면서도 그것을 고전주의의 간결성과 더불어 시도한 점에서 망사르의 고뇌와 독창성이 드러난 기발한 형식의 돔 구조물이다. 특히 성 베드로 대성당의

건축을 철학한다

돔을 비롯하여 전통적인 돔들이 하늘과 통하는 천상하늘(天蓋)의 의미를 지닌 것이라면, 이 돔은 전쟁의 희생자를 위한 표면적인 건축 배경과는 달리 '위대한 마술'의 주체로서 루이 14세의 절대적 권위를 자랑하기 위해 고안된 것이었다.

전쟁이 낳은 이 돔은 본 건물에 비해 너무 높은 모습이 첫눈에 들어올 만큼 의미뿐만 아니라 그 구조에서도 이채롭다. 지나치게 평하자면, 건축가는 돔으로 바로크를 구현하고 있는 것이다. 그것은 무엇보다도 베르사유 궁전 건축을 위해 소집되었던 시기, 즉 태양왕의 위세가 충천해 있던 때에 비해 태양이 석양에 저무는 즈음이었음을 반영하듯 건축가 망사르의 개인적인 의도가 유달리 크게 작용한 탓이다.

아르두앵-망사르, 〈앵발리드 성당〉, 1679-1691.

기이하고 특이한 구조, 일반적인 돔의 구조와는 달리 두 단계로 된 3층의 구조―돔과 받침층 아래에 별도의 층을 두어 독립된 구조체로 만든―자체를 통해 망사르가 프랑스의 바로크 양식을 시도했을지는 몰라도 이 돔은 베르니니가 지적했던 발-드-그라스 성당처럼 본 건물과의 비례가 맞지 않을 뿐더러 지나치게 높이 얹힌 탓에 안정감마저 주지 못하고 있다.

하지만 수많은 상이용사와 전쟁에 희생된 군인들의 넋을 달래기 위해 시작되었음에도 이 성당의 공사가 쉽사리 끝나지 않았다. 루이 14세의 전쟁놀이가 좀처럼 멈추려 하지 않았기 때문이다. 실제로 그의 전쟁광기는 통치 말년인 1713-1714년 에스파냐, 오스트리아 등과 맺은 유트레히트와 라슈타트 조약을 통해서야 비로소 종결되었다.[78]

78 로저 프라이스, 김경근 · 서이자 옮김, 『프랑스사』, 개마고원, 2001, pp. 81-83.

고고학에서 계보학으로

어떤 시스템이든 임계점(critical point)에 이르면 그 상(相)의 전이가 일어나게 마련이다. 굳이 과학자들이 말하는 주기적인 '때'가 아니어도 매사에는 '때'가 있기 때문이다. 예컨대 들뢰즈가 '주름'이라고 부른 사회적 변혁 같은 상전이(phase transition) 현상을 일으키는 중층적(重層的) 결정 과정에서 지속적으로 작용해 온 지배적(dominante) 원인과 더불어 변혁(돌연변이)의 때를 결정하는 최종적(finale) 원인이 그것이다.

복잡계인 세상사에서 임계점에 이른 사회적 시스템이나 구조의 '때맞춤 현상', 즉 작용의 임계점에서 반작용으로서의 상전이가 일어나는 과정도 그와 다르지 않다. 그동안 구축되어 온 시스템이나 구조가 임계점에 이르자 탈구축(해체)하면서 역사에서도 '인식론적 단절'(rupture épisémologique)이 불가피한 것이다. 상전이가 역사의 불연속(단절)을 피할 수 없게 하기 때문이다.

건축철학의
변이적 상전이

1) 인식론적 단절: 고고학에서 계보학으로

인본주의의 실현 여부는 인간(개인이건 집단이건)이 저마다의 자유의지에 따라 행위할 수 있는 자율성 지수에 의해 결정된다. 지배(주인)와 예속(노예)의 상전이 현상들을 결정하는 것이 다름 아닌 자율성 지수이기 때문이다.

인간에게 주인의식을 선사하는 '인본주의'는 자율성 게임의 문턱값으로 얻어지는 것이다. 그래서 자유의지에 따른 행위가 그 상전이(탈구축)의 기준값을 넘어서지 못할 경우 누구라도 자율 대신 주체적 인본의 나락인 예속을 감내해야 한다. 인간사에서 비자발적인 종속과 식민의 역사가 그치지 않는 것도 그 때문이다.

비자발적 예속이나 종속은 어떤 경우에도 타자의 힘에 의한 자유의지나 자율성의 간섭, 침해, 박탈의 상황을 의미한다. 설사 의지결정론자들이 보여 온 존재의 기원에 대한 신탁(神託)과 같은 탁선(託宣)이 자발적이라 할지라도 자유의지나 자율성의 부재를 의미하기는 예속의 상황과 마찬가지

건축을 철학한다

이다.

신탁이나 탁선처럼 예속의 동기가 '자발적'인 경우조차도 그것은 직접적이지 않고 간접적이라는 의미일 뿐 자율의 침해나 포기에서 크게 다를 바 없다. 인간은 누구나 죽음과 같은 '참을 수 없는 무거움'에 시달리거나 그것의 두려움에 짓눌릴수록 신화적 마력이나 절대자와 같은 초인적 거대권력에 의지하기 쉽다.

하지만 인간은 그 원초적 불안을 탈출하는 대가로, 즉 그 문턱값으로서 극기의 자율권을 스스로 포기한다. 그때마다 홀로서기(단독자이기)를 포기한 자들은 자신의 의지결정권(인권)인 자유의지를 대타자(大他者)에게 위임하려는 마음가짐을 두고 '신앙'이라고 변명한다. 포기의 두려움마저 홀로 견디기 두려워 그들은 동지(형제) 찾기에 나서며 신앙을 공증받기 위해 지상의 변호인에게도 스스로 다가선다.

서양의 중세는 그와 같은 이성의 유보와 인권의 포기를 지상명법(Imperium)으로 요구하는 질곡의 장기적이고 집단적인 지속을 가리키는 역사적 시대 구분 용어일 뿐이다. 인본주의를 암흑으로 몰아넣는 이성과 욕망의 간계들에 의해 감성적이고 감각적인 표상활동인 예술은 어떤 분야보다 먼저 그것들의 희생양이 될 수밖에 없었다. 예술 가운데서도 특히 건축과 미술 같은 시각적·조형적 장르는 더욱 그러했다.

중세의 건축과 미술은 물론이고 인본주의의 부활을 부르짖던 르네상스의 시기에서도 사정은 마찬가지였다. 오히려 당시 로마와 이탈리아의 건축가와 미술가들은 지배적인 교권과 결정적 권위자로서 교황의 거대권력이라는 이중고에 시달려야 했다. 특히 미켈란젤로를 비롯한 천재적인 종합예술가들은 칼 융이 말하는 '내가 소유하지 않고 내가 행하거나 체험하지 않은 그

어떤 것들로부터 나를 해방시킬 수 없다'는 병기, 즉 '메피스토펠레스 증후군'에 걸린 교황들의 피해자인 셈이었다.

그들은 교황들의 '인정욕망'이 벌였던 성도(聖都)의 구축경쟁뿐만 아니라 더 화려하고 웅장한 궁전과 별장을 사유(private: 라틴어의 '빼앗다'를 뜻하는 'privare'에서 유래)하려는 '취득욕망', 게다가 사후의 영묘까지도 경쟁하는 '과시욕망'의 병적 광기—프로이트에 의하면 소유에 대한 지배적인 지향성이 지속되거나 소유하는 것에 전념하는 인물은 성인일지지라도 소유양식에서 황금과 오물을 구별하지 못하는 유아기의 '항문애적'(anal—erotic) 병기를 지닌 자이다. 그는 이미 소유나 취득에 대한 신경증적 병기에 시달리고 있기 때문이다—탓에 인본주의의 시간적 폐역인 고고학 시대의 터널을 통과할 수 없었던 것이다.

에라스무스가 건축가들이 '고고학적 유물 만들기'에만 급급해 온 당시 교황들의 병기에 시달리던 시기를 '치우병(痴愚病)'의 시대라고 비난했던 까닭도 마찬가지이다. 이른바 '위대한 세기'라고 자칭했던 프랑스의 바로크 시대도 크게 다르지 않았다. 교황지상주의가 군주지상주의로 건축의 지배주체가 바뀌었을 뿐 권력에 의해 굳게 '닫힌 사회'에서는 적어도 프랑스대혁명이라는 너울마루를 넘기 전까지 고고학적 유물 남기기와 같은 권력의 구축 욕망은 여전했기 때문이다.

① 탈구축의 계보학

계보학은 각 시대마다 (거대권력이든 미시권력이든) 권력과 건축가와의 관계에 관한 힘의 구조가 어떻게 만들어지는지, 특히 그러한 구조 속에서 건축가의 이념과 아이디어가 '자율적', '창조적'으로 가로지르기(횡단하며

유목)할 수 있는 열린(상전이의) 기회가 어떻게 형성되는지를 탐구한다.[1]

자본과 자유의 개방이 가능해질수록, 즉 존재의 기원에 관한 수목형의 이념이나 신앙에 대한 강박증에서 벗어날수록 건축에서도 탈구축의 상전이는 더 이상 고고학적 유물 만들기가 아니었다. 탈구축(해체)의 인식론적 단절이 '수목적 고고학'의 시대를 '유목적 계보학'의 시대로 바꿔 놓은 것이다. 폐역(clôture)의 시대에서 개방(ouvert)의 시대로 옮겨 가면서 건축가들의 주된 관심사도 존재의 '기원에서 관계에로' 옮겨 간 탓이다.

건축가들에게는 건축에 대한 본질적인 의미 전환이 이뤄지기 시작했다. 이윽고 그들에게도 건축을 더 이상 지배자의 소유욕망이나 과시욕망을 위한 상징물이 아니라 도시 속 다수 간의 '열린 관계'에 대한 상징물로서 간주하려는, 독존과 독점이 아닌 공존과 공유의 철학적 반성이 일어난 것이다. 예컨대 19세기 초에 이르러 괴테가 『파우스트』에서 '나는 알고 있노라, 내 것이라고는 아무것도 없음을 / 다만 내 영혼으로부터 거침없이 흘러나오는 / 사상만이 있음을'이라고 하여 그동안 경쟁적으로 보여 온 독점적 소유욕에 대한 인간의 어리석음을 반어법적으로 조소했던 경우가 그러하다.

② 단절장애물로서 고고학적 구축들

이미 언급했듯이 유럽의 르네상스에서 건축문화만큼은 르네상스가 아니었다. 예술과 기술의 미분화 상태에서 종교를 비롯하여 정치, 경제 분야의 권세가들이 그동안 추구해 온 삶의 목적—그들은 존재보다 소유경쟁에, 즉 물질문명에 대한 그들의 소유욕과 과시욕이 고고학적 유물 남기기와도 같

<hr />

1 앞의 책, p. 24.

은 건물들의 구축경쟁에만 몰두했다—이 달라지지 않은 탓이다.

실제로 고대의 인본주의에 대한 노스탤지어가 낳은 르네상스만으로는 존재의 기원에 대한 형이상학적 신념과 사유가 무너질 수 없었다. 기원전 7세기부터 구축하기 시작한 그 기원에 대한 신화 만들기가 아리스토텔레스를 거치면서 철학적으로 공고해지더니, 중세의 천년 세월 동안 오로지 대타자(l'Autre)인 신의 철옹성 쌓기에만 몰두한 나머지 초인간적인 존재에 대한 절대적 숭배라는 지상명법의 스트레스에 길들여진 인간의 사유는 좀처럼 그 강박증과 중압감에서 벗어나려 하지 않았다.

도리어 이른바 '이성주의 시대'라고 불리는 17세기의 절대권력도 욕망 실현을 위한 '이성의 간계'(List der Vernuft)만이 그 위력을 발휘할 뿐이었다. 당시의 이성은 개인의 것이었기보다 국가의 것이었기 때문이다. 국가의 이성은 문예후진국이었던 프랑스를 정치적으로라도 절대권력의 위용을 국내외에 과시하기 위하여 '관제 문예부흥'의 필요성을 절감했던 것이다.[2]

이를테면 15세기 피렌체의 시민적 휴머니즘의 진작을 위해 코시모 데 메디치가 부활시켰던 '플라톤 아카데미아'의 정신'이 그 이후 프랑스에서는 예술의 관제화를 통한 통치의 수단으로 오용된 사례들이 그것이다. 다시 말해 가톨릭 주도의 재생운동으로 인해 일찍이 성체현시의 건축물 전시장이 된 이탈리아에 대한 프랑스의 열등의식이 태양왕 루이 14세에 의해 국가적으로 표면화된 것이다.

결국 이탈리아의 메디치 가문이 문예부흥의 지렛대였듯이 프랑스에서는 루이 14세가 그 역할을 자처하고 나섰다. 메디치 가문이 플라톤 철학의 부

2 이광래, 『미술과 무용, 그리고 몸철학』, 민음사, 2020, p. 420.

활로부터 문예의 부흥을 위한 동기부여의 동력을 제공했던 것과는 달리, 태양왕은 당시의 몽테스키외를 비롯하여 인식론적 단절을 계몽하던 철학자들과는 적대적 관계였음에도 이탈리아에 뒤처진 예술의 발흥을 위해서만큼은 본인이 직접 동기부여를 결단하고 나선 것이다.

그는 건축아카데미의 설립을 순서상 마지막으로 했으면서도 그것의 설립을 어느 것보다 중요한 우선 과제로 삼았다. '짐이 곧 국가다'라고 호언하는 절대군주로서 즉위한 이후, 그는 개인이 어린 시절부터 추구해 온 미적·예술적 관심사보다 자신의 권력을 국가이성으로서 상징화할 수 있는 건축물의 출현에 더 관심을 가져온 탓이다.

그 역시 고고학적 망령의 유혹을 피해 갈 수 없었다. 교황이건 군주이건 권력의 너울마루가 높고 클수록 과시욕망은 건축의 크기로 그것을 실현시키려 하기 때문이다. 한마디로 말해 절대권력자일수록 고고학적(구축의) 유물 남기기로 인정욕망의 흔적을 역사에 남기려 하는 것이다. 건축에서도 인식론적 장애물로 대물림되어 온 고고학의 망령이 시공의 떠나 절대권력과 공생할 수밖에 없었던 까닭도 거기에 있다.

'이성과 합리의 복을 퍼뜨려라. 그러면 덕과 행복이 손에 잡힐 것이다.'라는 구호를 외치던 이성주의에 힘입어 기존의 절대적 권력과 권위에 대항하는 계몽주의가 도래한 18세기의 신고전주의에 이르러서도 건축의 주요 의뢰인인 지배계층에게는 과거지향적인 '구축의 고고학'(archéologie de construction)에 대한 동경과 미련이 여전했다.

그 때문에 20세기 초에 이르기까지 프랑스의 건축을 주도하던 에콜 데 보자르(Ecole des Beaux-Arts) 출신의 건축가들에게도 건축은 여전히 창의적 자율성이 보장될 리 없는 '닫힌 예술'에 불과했다. 그것은 무엇보다도 고전주

의자들인 그 구성원들에게는 세상을 바꿀 생각이 없었을뿐더러 바뀌는 세상에 적응할 생각도 전혀 없었기 때문이다.

이렇듯 왕정과 공화정을 거듭하며 시대가 바뀌었어도 여전히 고고학적 에피고넨들(epigones)이었던 당시의 프랑스를 비롯한 유럽의 건축가들은 고작해야 '구축의 고고학'과 '탈구축의 계보학'(généalogie de déconstruction) 사이의 경계지대에서 인간이 겪는 경계성 인격장애처럼 일종의 '경계성 특성장애'(Borderline unique disorder)에 시달리고 있는 모습을 보여 주고 있을 뿐이었다.

상류사회가 권력과 더불어 독점해 온 자본을 앞세워 온 탓에 건축문화는 아래로부터의 대변혁인 18세기의 프랑스대혁명이나 19세기의 사회주의 혁명들 이후에도 상당 기간 동안 수목형의 존재론을 부정하는 상전이는 좀 더 기다려야 했다. 19세기 중반에 이르기까지 혁명의 무대가 되었던 프랑스와 유럽 국가들에서조차 예술가에게 자유와 자율의 양이 늘어났다 하더라도 건축에서의 '인식론적 단절'과 같은 철학적 반성과 변이는 시기상조였던 것이다. 상류사회(닫힌사회)일수록 고고학적 유물에 대한 집착과 향수로 인한 '인식론적 장애'가 너무 오랫동안 고질화되어 온 탓이다.

③ 탈구축의 전위시대

19세기 중반에 이르러 사회적 틈을 보다 넓게 벌리며 일반인이 넘나들기에는 너무나 높은 문지방의 턱을 낮추거나 없애기를 요구한 사회주의 혁명들은 탈구축의 조짐이었다. 이를테면 1831년 헤겔이 죽은 뒤 횡적 관계를 무시하는, 수직형의 닫힌사회의 해체를 선동하며 사회의 전복에 나선 헤겔 좌파들의 사회주의적 프로파간다가 그것이었다.

건축을 철학한다

『기독교의 본질』에서 '인간은 인간의 신이다'(Homo homini Deus est)[3], 즉 '신은 인간의 자기소외의 산물'이라고 외친 반헤겔적 사회주의자 루드비히 포이엘바흐의 선언처럼 서구인들은 그 전위적 사상가들에 의해 역사라는 연극에서 드디어 '관객이 참여'하는 상전이의 가능성을 깨닫기 시작했다. 대중은 그동안 고고학의 최면에 걸려들었던 '인간학적 잠'(le sommeil anthropologique)[4]에서 깨어나게 된 것이다. 맑시즘이 프랑스대혁명 이래 그러한 국면 전환의 '중층적 결정' 과정에서 적어도 지배적 원인으로 작용한 까닭도 거기에 있다.

벨 에포크(Belle Époque: 베르사유에서 독일제국의 성립과 보불전쟁의 종전을 알리는 1871년 5월 10일부터 1914년 제1차 세계대전이 일어나기 직전까지 '아르 누보'를 꽃피웠던 평화롭고 아름다운 시기를 이른바 '아름다운 시절'이라고 부른다)와 데카당스(Décadence: 19세기 말 프랑스의 퇴폐적인 문예현상)로 대변되는 19세기 말에서 20세기 초의 낭만적인 전위시대를 거치면서 대중에게도 고고학적 폐역의 해체를 주장하는 인권의 해빙기가, 그리고 그 문턱 너머로부터 예술의 봄이 찾아온 것이다.

당시 탈구축(déconstruction)의 전위를 이끈 인물은 디오니소스의 화신과도 같았던 철학자 니체였다. '신은 죽었다'고 외친 그는 『비극의 탄생』(1887)에서 다음과 같이 반문한다.

"이제는 인간에게서도 초자연적인 것이 울려온다. 인간은 자신을 신

3 Feuerbach L. *Das Wesen des Christentums*, in Samtliche Werke, VI, 1903, s.326.

4 Michel Foucault, *Les mots et les choses*, Gallimard, 이광래 옮김, 『말과 사물』, 민음사, 1986, p. 389.

이라고 생각한다. … 그리고 디오니소스작인 우주예술가의 끌 소리 (Meißelschlägen)에 맞춰 엘레시우스(고대 그리스의 풍요의 여신)의 불가사의한 부르짖음이 들려올 것이다. '수백만의 사람들이여! 너희는 무릎을 꿇는가? 너는 창조주를 예감하는가?'라고."[5]

이에 응수하듯 1870년대의 '물랭 드 라 갈레트 증후군'—프랑스에서는 사회의 주류가 소수의 '거물'(Gros)에서 다수의 '작은 사람들'(Petits)로 바뀌는 번영기였다. 1871년의 선거에서 공화파가 승리하면서 1898년까지 보수적인 공화파의 장기적인 지배가 계속되었기 때문이다. 작은 사람들로 이뤄진 '새로운 계층'(couches nouvelles)이 상당한 정치의식을 가지고 자신들의 물질적·사회적 열망을 보장해 줄 정치형태로서 공화정을 지지하고 나섰던 것이다[6]—에 빠진 '우리'라는 사회적 주체의식으로 무장하기 시작한 대중은 축제적 신체의 퍼포먼스로 풍요의 여신 엘레시우스의 부르짖음에 화답했던 것이다.

물랭 드 라 갈레트 증후군은 대중이 일으킨 일종의 반란의 퍼포먼스나 다름없었다. 20세기 스페인의 대표적인 철학자 오르테가 이 가세트가 『대중의 반란』(La rebelion de las masas, 1930)에서,

"19세기에 조직된 세계가 자동적으로 '새로운 인간'(un hombre nuevo)을 생산함에 있어서 그의 몸속에 무시무시한 욕망을 집어넣었다. 그리고 이 인간들이 그 욕망들을 충족시킬 수 있게끔 모든 분양에

5 Friedrich Nietzsche, *Die Geburt der Tragödie*, Wilhelm Goldmann Verlag, 1895, S. 30.

6 이광래, 『미술과 무용, 그리고 몸철학』, 민음사, 2020, p. 220.

서 강력한 수단을 동원할 수 있는 힘도 같이 집어넣어 주었다. ⋯ 19세기는 인간의 체내에 그러한 욕망과 힘을 집어넣은 후에, 그들을 자기 자신으로부터 밖으로 밀어내 쫓고 말았다. ⋯ 여기서 나는 평균인(대중)의 영혼이 밀폐되어 있었다는 그 점에 '대중의 반역'의 근거가 되었다는 점을 강조하고 싶다. ⋯ 바야흐로 유럽은 대중의 반역이 급진적으로 퍼짐에 따라 '도시야만의 시대'를 맞게 될 것이다."[7]

라고 주장한 까닭도 거기에 있다.

당시에는 니체의 영감대로 철학과 심리학을 비롯하여 문학·미술·음악·무용·건축 등의 예술가들에게도 고고학적 전형을 '무화'(無化), 또는 '순수화'하려는 탈구축을 위한 변화의 전위(Avant-garde)에 나설 더없는 기회가 찾아왔다. 미술에서 탈정형의 기치를 들고 인상주의, 야수파, 입체파, 표현주의, 유겐트슈틸 등이 재현의 이단처럼 등장했다. 오스트리아의 작곡가 아르놀트 쇤베르크가 12음 기법으로 조성음악의 해체를 위한 '무조음악'(Atonal)을 창안한 것, 그리고 프로이트가 『꿈의 해석』(Die Traumdeuting, 1899)을 발표하며 '무의식의 인간관'을 주장한 것도 이때였다.

무용에서 이사도라 던컨이 보여 준 맨발의 '무정형무용', 즉 자유무용이 파리와 베를린 등지의 공연에서 루이 14세 이래 아카데미즘을 상징하는, 궁중무용의 전형이나 다름없는 고전발레에 도전한 것도 그 즈음이었다. '춤추는 니체'인 이사도라 던컨은 자신을 고전무용, '발레의 파괴자'이자 '발레의 적'이 되길 자청하며 자신의 춤을 '미래의 춤'이라고 천명하기까지 했다. 훗

7 Ortega Y Gasset, La *rebelion de las masas*, Alianza Editorial, S.A., 1979, pp. 92-97.

날 그녀는 『자서전』(My Life, 1927)에서 "나는 발레의 적이었다. 나는 발레를 거짓되고 터무니없는 예술로 간주했고, 예술의 범주에 넣을 수 없는 것으로 단정했다."[8]고 회고한 까닭도 거기에 있다.

건축에서 탈구축(해체)의 전위는 오스트리아의 '무장식주의' 건축가 아돌 프 로스(Adolf Loos)였다. 고전무용인 발레의 상징처럼 신체를 옥죄던 장식 품들인 코르셋과 토슈즈 등을 모두 벗어던지며 자유무용을 선보인 이사도 라의 맨몸의 춤과 마찬가지로, 그는 1908년의 강의록을 출판한 『장식과 범 죄』(Ornament und Verbrechen)[9]에서 장식주의 건축에 대한 거부를 천명하며 역사의 새로운 주름 접기를 과감히 시도한 것이다.

20세기 초에 지은 〈로스하우스〉에서 보듯이 그는 당시 벨 에포크의 중심 도시인 빈에서 누구보다 먼저 고고학적 문턱 너머의 전위에 나서며 본질을 외면한 채 겉치장에만 몰두하는 요란한 장식을 '노동의 낭비'이자 '건축의 범죄'로 단죄한 탓이다. 그 역시 셸링의 말처럼 '새로운 시대에는 새로운 영 감이 있다'고 믿기 때문이다.

건축에서 이른바 '새로운 정신'(Esprit Nouveau)과 새로운 예술의 추구를 모색하던 프랑스 현대건축의 아버지 샤를-에두아르 르 코르뷔지에(C-E. Le Corbusier)가 새로운 시대로 건너가야 할 징검다리를 찾아 1908년 무장식 의 건축가 로스의 도시 빈을 찾은 까닭도 거기에 있다. 그해에 로스가 이미 '장식과 범죄'라는 제목의 강연으로 건축에서의 장식을 고질적인 전염병이 라고 신랄하게 비판하고 있던 터라 빈의 조짐을 감지한 코르뷔지에도 로스

8　　Isadora Duncan, *My Life*, Liverright Pub. 1927. p. 164.

9　　『장식과 범죄』라는 제목의 강연 내용은 5년 뒤인 1913년 『현대수첩』이라는 잡지에 프랑스어 로 실렸다. 아돌프 로스, 이미선 옮김, 『장식과 범죄』, 민음사, 2021. p. 101.

건축을 철학한다

의 텍스트를 접하기 전임에도 장식의 시대가 저물기 시작했다는 점을 직감했다.

더구나 그해 5월 구스타프 클림트가 기획한 제1회 쿤스트샤우(Kunstschau) 전시회에서 〈키스〉(1907-08)를 비롯하여 전시된 9백 점의 작품들에 대해 분노를 느꼈던 까닭도 마찬가지였다. 탈근대의 문턱에서 예술에서의 새로운 정신을 갈구하는 젊은 건축 지망생인 코르뷔지에가 보기에 '정작 예술의 본질에는 관심도 없으면서 화려한 치장에만 목숨 거는 태도가 이 도시의 슬픈 현실을 그대로 드러내고 있다.'[10]고 느꼈던 것이다.

이렇듯 빈은 그를 '건축이란 무엇인가?'에 대해 스스로 반문하게 했다. 그로 하여금 변화의 새로운 문턱 앞에 서 있음을 확인시켜 주는 도시가 바로 빈이었다. 그는 그곳에서 '건축의 가치란 틀에 박힌 권위적 장식을 구축하는 데 있는 게 아니라 건축의 합리적 구조뿐만 아니라 그것과 자연, 특히 도시공간과 어떻게 관계할 것인가에 응답하는 데에도 있다.'는 사실을 깨달았던 것이다. 어떤 건축물이라도 그것은 르네상스의 시대의 대성당이나 절대군주의 대궁전처럼 권력이나 종교적 이념의 산물이기보다도 근본적으로 현재가 제공하는 자연과 환경에 세 들어 있는 구조물이어야 하기 때문이다.

이미 소수의 '거물'에서 다수의 '작은 사람들'로 사회의 주류가 바뀐 새로운 세상에서는 더욱 그러하다. 르 코르뷔지에처럼 새로운 정신을 지향하는 건축가일수록 이른바 '위대한 세기', '위대한 방식'과 같은 '통합적 세계관'을 요구하는 장식주의의 목적론적 이데올로기로부터 벗어나 도시공간 속에서

10 신승철, 『르코르뷔지에』, 아르테, 2020, p. 66.

파편화의 자유를 만끽할 것이다.

심지어 포스트모더니즘의 시대를 강조한 철학자 장-프랑수아 리오타르의 주장도 '탈구축의 전위'를 모색하던 벨 에포크의 건축에서 만큼은 새롭지 않았다. 오히려 르 코르뷔지에 당시였다면 "포스트모던 건축은 모더니티로부터 계승된 일련의 작은 변화의 연속체를 생산할 것과 인류가 거주해 온 공간의 통합적인 재건축을 포기할 것을 강요한다."[11]는 리오타르의 언설마저도 데자뷰(기시감)를 느끼게 했을 것이기 때문이다.

2) 탈구축의 문턱과 문턱값

아돌프 로스가 장식중독에 빠진 '황제의 미움'을 무릅쓰고 권력과 힘겨루기하며 값비싼 문턱값을 치러 낸 뒤 달라진 것은 계보학적 '관계 사회'(열린 사회)로의 변화였다. 그것은 '태양왕의 시샘'이 누구도 넘을 수 없는 문턱이었던 것과 비교하자면 권력의 문턱 높이가 그만큼 달라진 탓일 수도 있다.

르 코르뷔지에가 피렌체를 비롯하여 베를린, 빈, 파리 등지를 돌며 자유(liberté)·평등(egalité)·연대(fraternité)라는 빼앗긴 혁명정신이 새롭게 발현되는 탈구축의 징후를 찾아 나설 만큼 당시의 세상은 실제로 달라지고 있었다. 그것은 나폴레옹 몰락 이후 시작된 자유주의 너울이 1830년 7월 혁명과 1848년 2월 혁명으로 인해, 게다가 그 혁명의 마루들을 넘어선 뒤 1870년대부터 찾아온 세기 말의 벨 에포크 증후군과 데카당스 효과가 '지배적 원인'

11 Jean-François Lyotard, *Le Postmodernisme eexpliqué aux enfants*, Poche-Biblio, p. 108.

으로 작용해 온 탓이다.

하지만 건축의 역사에서 '사회적 관계의 계보학'(généalogie des relations sociales) 시대로 국면 전환이 본격적으로 이뤄지게 된 '최종적 원인'은 최초의 세계적인 전쟁놀이였다. 그로 인해 이전에 미처 경험해 보지 못한 문턱 값을 치른 유럽인들에게, 특히 유럽의 건축가들에게 전쟁은 '집'(Haus)에 대한 탈구축적 주름 접기의 벡터양을 제공한 '중층적 결정'의 직접적인 원인이 되었기 때문이다. 이를테면 그 계기에 발맞춰 발터 그로피우스의 바우하우스가 출현한 경우가 그러하다.

① 장식논쟁의 계보

건축의 역사에서 장식주의에 대한 비판의 선두에 로스가 있었던 것은 아니다. 그의 수사적 주장에 따르면 장식의 원형(archetype)인

> "문신은 조형예술의 발단이다. 그것은 회화의 옹알이다. 모든 예술은 관능적이다.
>
> 최초의 장식은 십자가다. 그것의 근원은 에로틱하다. 최초의 예술작품, 최초의 예술가적 행위 … 그것을 최초의 예술가는 자신의 잉여물을 없애기 위해 벽에 문질렀던 것이다.
>
> (십자가에서) 수평의 선, 이는 누워 있는 여성이다. 수직의 선, 이는 그녀를 꿰뚫는 남성이다."[12]

12 아돌프 로스, 이미선 옮김 『장식과 범죄』, 민음사, 2021, p. 102.

이렇듯 당시(19세기 전반) 장식으로서의 십자가는 에로티시즘의 상징이었고 기호였다. '십자가를 창조한 남자는 베토벤과 같은 충동을 느꼈다. 그는 베토벤이 교향곡 9번을 창작했을 때(1824)와 같은 하늘 아래 있었다.'고 하여 로스는 특히 그것을 19세기 전반 오스트리아의 빈에서 창조된 장식현상이라고 진단한다.

하지만 그는 매 시대마다 그들이 양식으로 간주한 장식이 있는데 "우리 시대만 이를 포기해야 한단 말인가?!"[13]라는 명제에 이중부호(?!)를 붙인다. 그의 진의는 당연히 이중부호의 순서였을 것이다. 그가 물음표보다 느낌표를 뒤에 둔 까닭은 질문에 대한 그 나름의 답을 드러내기 위한 의도였을 것이다. 그는 단지 양가적(ambivalent) 이중부호로 경제적 수사를 실험했을 뿐이다. 실제로 그의 비판적 속내는 다음의 문장에 표현한 그대로였다.

"사람들이 양식을 장식으로 이해할 때면 나는 이렇게 말했다. 울지 마, 봐, 그게 우리 시대의 위대함이야. 우리는 장식을 극복했고, 고심 끝에 장식을 없앨 결단을 내린 거야, 봐. 그 시대가 가까워졌어. 그것의 실현이 우리를 기다리고 있어. 곧 도시의 거리는 하얀 벽처럼 반짝일 거야! 시온, 성스러운 도시, 하늘의 수도처럼 말이야. 비로소 실현된 거야."[14]

그로테스크 장식 비판

하지만 건축양식에서 장식적 요소에 대한 최초의 비판은 적어도 기원전

13 앞의 책, p. 103.
14 앞의 책, p. 103.

1세기 로마의 건축가인 비트루비우스에게까지 거슬러 올라가야 한다. 오늘날 프레데릭 다사스도 "비트루비우스가 말한 것처럼 사실성이나 비율의 규칙들에 대항하는 장식의 초연함은 이미 고대 시대부터 사람들을 화나게 했다."[15]고 지적한다.

비트루비우스가 비판하는 대상은 당시의 건축물에도 변함없이 전해지던 '그로테스크(grotesque) 양식의 장식들'이었다. '그로테스크'는 문자 그대로 '기묘하고' '우스꽝스러운' 장식의 모양들을 가리킨다. 본래 'grotesque'는 '동굴'을 뜻하는 프랑스어 grotte와 이탈리아어 grotto에다 이탈리아어 어미 esque가 결합된 단어다. 또한 소아시아 지역에서 활동하던 고대 그리스 공예가들이 아라비아에 전해 생겨난 아라비아의 장식으로 정형화된 것을 'arabesque'라고 부르는 까닭도 마찬가지이다.

어쨌든 그것들은 인간이나 동물들의 형상들에다 풀이나 꽃잎 모양들을 더해 우스꽝스럽지만 섬세하고 화려하게 장식한 건축물의 문양들이었다.

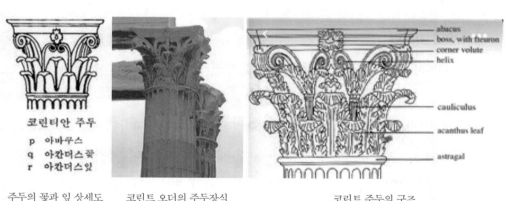

주두의 꽃과 잎 상세도 　　　코린트 오더의 주두장식 　　　　　코린트 주두의 구조

15　　프레데릭 다사스, 변지현 옮김, 『바로크의 꿈』, 시공사, 2000, p. 138.

아칸서스 몰리스의 잎 팔메트 장식의 세부도 아칸서스 장식의 주두

이를테면 코린트 오더의 머리들마다 주판(abacus) 밑에 지중해가 원산지인 아칸더스 몰리스(Acanthus molis, 도깨비 망초)의 꽃과 잎의 모양이나 부채꼴로 퍼진 야자나무 팔메트(Palmette)의 잎 모양으로 꾸민 장식들이 그것이 코린트다.

이처럼 아칸서스나 팔메트의 꽃과 잎으로 장식된 오더들의 머리모양들에 대해 비판적이었던 비트루비우스는 아무도 그러한 양식(장식)을 비난하지 않으며, 그것이 가능한 것인지를 생각해 보지도 않고 좋아한다는 것이다. 그는 당시의 사람들에게는 그것이 칭찬받을 만한 것이지 아닌지를 분간할 능력조차 없기 때문이라고 생각했다. 그의 『건축십서』에 의하면,

"요사이 사람들은 사실적이고 정상적인 것들 대신에 괴상한 괴물들만 벽에 그린다. 사람들은 원기둥을 갈대로 장식하고, 그 갈대는 나선형으로 꼬인 잎사귀들로 물결치는 식물 줄기가 받쳐 준다. … 다른 곳에서는 이 가지의 끝에는 꽃이 있고, 그 꽃에서 사람들의 얼굴이 있거나 짐승들의 모습이 있는 반신상이 나온다. 이것은 존재하지 않는 것

건축을 철학한다

들이거나 존재할 수 없는 것들이다. 새로운 환상은 너무나 지배적이어서 올바른 예술을 발견하고 판단할 수 있는 사람들을 찾아보기 힘들다."[16]

그로테스크 장식

하지만 기괴한 모습의 인간이나 동물의 형상으로 보는 이의 상상력을 자극하는 그로테스크 장식물들에 대한 비트루비우스의 이러한 비판을 두고 루브르궁을 설계한 17세기의 건축가 클로드 페로는 1673년 『건축십서』를 프랑스어로 처음 번역하면서 비트루비우스의 주장에 대해 다음과 같이 비판한 바 있다.

"그로테스크 양식에 대한 비트루비우스의 비판은 신뢰를 받지 못했다. 그는 그러한 우스꽝스러운 것을 거부해야 한다고 후세의 사람들을 설득시키지는 더더욱 못하였다. 나는 그의 비판이 오히려 그로테스크 양식의 엉뚱함만을 사람들에게 전해 주었을 뿐이라고 생각한다. 그

16 앞의 책, p. 138. 재인용.

의 그러한 비판에는 그로테스크 회화의 특성이 매우 잘 묘사되어 있다. 시간의 파괴에 의한 고대 그림들의 손실이 잘 복원되었기 때문이다. 그러므로 비트루비우스는 건축가들이 아닌 화가들이 그러한 종류의 작품들을 거부하기보다는 모방하도록 가르쳐 주었다."[17]

존재하지 않는 상상 속의 기괴하거나 환상적인 동물을 등장시킨 이러한 기괴주의적 발상에 대한 비판은 오늘날에도 미셸 푸코의 『말과 사물: 인문과학의 고고학』에 관한 사유의 단서가 되었을 정도로 오랜 역사를 지니고 있다. 푸코는 이 책의 서론 첫머리에서부터,

"이 책의 발상은 보르헤스[18]에 나오는 한 원문 텍스트로부터, 그 원문을 읽었을 때 지금까지 간직해 온 나의 사고의 전 지평을 산산이 부숴 버린 웃음으로부터 연유한다. 그 웃음과 더불어 우리가 현존하는 사물들의 자연적인 번성을 통제하는 데 상용해 온 모든 정렬된 표층과 모든 평면이 해체되었는가 하면 오래전부터 용인되어 온 동일자(le même)와 타자(l'autre) 간의 관행적인 구별은 계속 혼란에 빠지고 붕괴의 위협을 받았다."[19]

고 지적하는가 하면, "이와 같은 우화를 통해 우리에게 또 다른 사고체계

17 앞의 책, p. 139. 재인용.

18 보르헤스(Jorge Luis Borges, 1899-1986)는 아르헨티나의 시인이자 소설가다. 그는 비유와 상징을 통해 독특한 환상세계를 그려 낸 이른바 환상문학의 대가였다.

19 Michel Foucault, *Les Mots et les Choses: une archéologie des sciences humaines*, Gallimard, 1966. 이광래 옮김, 『말과 사물』, 민음사, 1986, p. 11.

의 이국적인 매력으로 보이는 것은 우리의 사고의 한계, 즉 '그것'에 대해 사고의 절대적인 불가능성이다."[20]라고도 주장한다. 그는 "보르헤스가 열거하는 이 기괴한 동물들을 그 열거의 페이지들을 제외한다면 어디에서 조우할 수 있었을까?"라며 반문한다.

그는 언어가 우리의 면전에서 전설상의 동물들을 전시할 수 있다고 해도 그것은 단지 사고가 가능하지 않은 공간에서나 가능하다고 주장한다. 이렇듯 푸코가 보르헤스의 환상적인 동물의 분류를 인용한 것은 비트루비우스가 『건축십서』에서 보여 준 그로테스크 양식의 기괴주의에 의한 예술적 폐해뿐만 아니라 말과 사물 간의 상사(相似)에 관한 인식론적 분류의 문제까지도 제기하기 위한 것이었다.

로카유 장식 비판

하지만 17세기의 건축가 페로의 비평 이후에도 환상적인 장식들에 대해 그에 못지않게 열을 올린 비판은 프랑스의 '루이 15세 양식'이라고도 불리는 '로카유(또는 로코코) 장식'에 대한 것이었다. 루이 14세 때의 건축물들을 화려하게 장식했던 바로크 양식에 대한 반작용으로 생겨난 로카유(rocaille) 장식은 천장이나 벽면, 또는 실내장식품들을 만들 때 자갈·조약돌·조가비 따위의 자연물의 형상에서 아이디어를 가져다 S자나 C자형의 곡선이나 역곡선의 비대칭형으로 만든 양식을 가리킨다.

프랑스어의 'rocaille'는 본래 자갈이나 조가비를 의미하지만 후기 르네상스 시대의 궁이나 성 등에서 정원 조성을 하면서 만든 작은 인공동굴(grotte)

20 앞의 책, p. 11.

에서 직접 유래했다. 그것은 궁전이나 귀족들의 성과 저택의 벽면을 목재나 회반죽을 이용하여 처리할 때 비대칭으로 한두 줄의 곡선을 강조하기 위해 꽃과 잎, 또는 산호나 이끼 무늬까지 장식에 동원했던 양식이었다.

퐁텐블루 궁전의 내부 장식 퐁텐블루 궁전의 로카유 장식의
문양

이를테면 1725년 루이 15세의 결혼식이 열렸던 퐁텐블루 궁전 내부의 벽면뿐만 아니라 각종 실내장식품까지도 정교하면서도 우아한 곡선미를 돋보이게 하기 위해 잎이나 꽃등 자연물을 형상화한 것이 그 대표적인 경우들이다. 이렇듯 프랑스에서 시작된 이러한 양식의 장식들은 그 이후(1730년대) 독일어권의 가톨릭 국가들로 빠르게 전파되었고, 특히 1760년 신고전주의 운동이 시작되기 전까지 독일의 바이에른 대성당을 비롯한 가톨릭의 건축물에 활용되었다.

하지만 1754년 12월 샤를 니콜라 코신은 「장식세공사에게 보내는 청원」에서 이미 로카유 장식에 대한 비판은 신랄했다. 그에 의하면,

"방을 조각하는 사람들의 천재성을 이러한 단순한 비율의 법칙에 한 정시킬 수밖에 없는 것은 유감스러운 일이다. … 우리는 비명을 지르기 전에 가능한 한 인내를 하였다. 그럼에도 우리는 조잡한 장식들이 우스꽝스럽게 생각되었다.

우리는 적어도 사물들이 사각형일 때 거기에 기교를 부리지 않기를 바라고, 꼭대기 장식이 반원형일 때 그것이 건물 도면에서 유행하는 S 자 곡선으로 변형되지 않기를 바란다. … 우리는 외국에 직선적인 목재품을 공급하기를 요청한다. 우리는 그들에게 구불구불한 형태로 일을 하여 많은 비용을 소비하게 한다.

그들은 침실을 만드는 현대건축가의 취향에 맞도록 문을 곡선으로 만듦으로써 목재를 더 많이 낭비하게 한다. 우리는 직선의 문과 곡선의 문을 모두 겪어 보았으므로 곡선의 문이 아무런 이점도 없다는 사실을 잘 알고 있다. 방의 곡면에서는 의자와 가구를 어떻게 배치해야 할지 모른다는 점 이외에는 편리함이 없다."[21]

하지만 내부에서의 이러한 비판에도 불구하고 로카유 장식은 18세기 중반 이후에도 유행의 발원지인 프랑스로부터 전염병처럼 독일의 여러 도시들을 거쳐 이탈리

아칸서스 문양의 가구

21 프레데릭 다사스, 변지현 옮김, 『바로크의 꿈』, 시공사, 2000, p. 139. 재인용.

〈도시궁전〉의 대연회장 모습

아의 베네치아, 리히텐슈타인, 스위스, 그리고 오스트리아 등지로 퍼져 나갔다. 이를테면 오스트리아 빈의 중심지인 은행거리(방크가세)에 있는 〈도시궁전〉이 대표적인 경우이다.

1702년에 완공된 이 궁전을 장식애호가인 리히텐슈타인의 제12대 대공 알로이스 2세는 1838년 (이미 유행을 벗어난 구식이었음에도) 비대칭의 조가비, 아칸서스 잎과 꽃, 과일, 악기 등을 동원하여 그로테스크 양식에 못지않게 곡선, 역곡선, 굴곡 등으로 치장한 로카유 양식으로 전면적으로 개조했기 때문이다.

〈도시궁전〉의 대연회장과 그 안에 배치된 자연을 본뜬 각종 가구들의 로카유 장식은 보로미니나 구아리니가 보여 준 외부의 굴곡이 심한 바로크 건물의 양식과는 사뭇 다르다. 실내의 타원형 문들과 벽면의 장식 문양들은 비교적 단순한 건물의 외부에 비해 지나칠 만큼 복잡하고 화려하다.

건축을 철학한다

② 장식주의와 그 문턱들

건축의 역사에서 19세기에 이르기까지 장식주의는 현대로 넘어가는 문턱의 마루터기였다. 19세기 중반의 장식주의가 그 마루 앞에서 만난 역사주의도 현대로 넘어가는 문턱에 지나지 않았다. 민간건축의 수요가 증가하면서 새 시대에 적합한 모델을 발견하기에 몰두해 온 역사주의 건축이론가 고트프리트 젬퍼(Gottfried Semper, 1803-1879)가 고대건축에서 그 출발점을 찾아야 한다고 주장하면서 동시에 장식주의를 유용한 파트너로 삼았기 때문이다.

바그너와 절친이었던 젬퍼의 주장에 따르면 민간건축은 군주나 귀족의 거대건축물이 매료되었던 그로테스크 양식이나 로카유 장식 같은 자연 속에서 모델을 찾을 수 없기 때문에 역사의 연구에로 관심을 돌려야 한다는 것이다. 그가 『건축과 문명』(Architecture and Civilization, 1853)을 저술한 까닭도 거기에 있다. 여기에서 그의 첫마디는 '우리가 오랫동안 온갖 건축양식들 하나하나의 특성을 알지 못하고 지냈으며, 그 양식들이 속해 있는 시대와 민족의 사회적 · 종교적 관계를 어느 정도 알지 않으면 안 된다'는 것이다.

이를 위해 그가 『기술적, 건축구조적 예술의 양식』(Der Stil in den technischen und tektonischen Künsten, 1861)에서 무엇보다 장식미술 작품들을 위한 박물관의 건립을 강조했던 이유도 그와 다르지 않다. 결국 그의 주장들은 런던의 사우스켄싱턴 박물관을 비롯해 유럽 각국에 장식미술 박물관들이 생겨나는 계기가 되기도 했다.[22]

이렇듯 장식주의는 역사주의를 징검다리로 파리에서 도버해협을 쉽게 건널 수 있었을뿐더러 빈을 비롯한 유럽의 다른 도시로도 확대되는 기회를 맞

[22] Udo Kultermann, *Geschichte der Kunstgeschichte*, Prestel-Verlag, 1996, S. 105.

을 수 있었다. 심지어 직관주의자 크로체의 반역사주의조차 자연을 재현한 역사적 양식들을 강조한 역사주의의 쿠션(등받침) 작용에 따른 것일 수 있다.

전위도시 빈과 빈 학파들

미술과 조각, 그리고 건축 등의 조형예술은 다른 문화와 마찬가지로 사람의 욕망을 따라 이동하며 유목하게 마련이다. 인간은 본디 타자의 욕망을 욕망하기—'타인이 욕망하는 대상을 욕망하고, 타인이 욕망하는 방식을 욕망한다'—때문이다. 문화뿐만 아니라 예술에서도 순종을 기대할 수 없는 까닭이 거기에 있다.

욕망을 쫓아 시공을 유목하는 종합예술로서의 건축도 다른 조형예술과 마찬가지로 16세기에는 피렌체와 로마를, 17-18세기에는 파리를, 19세기 초반에는 베를린을, 그리고 그 이후 상당 기간 동안은 빈을 중심지로 삼으며 이동과 유목을 거듭해 왔다. 이른바 "중심은 어디에도 없고 어디에도 있다."[23]는 현상학자 메를로-뽕티의 말 그대로였다. 최소한 제1차 세계대전이 일어나기 이전까지, 일부나마 오늘날까지도 이탈리아를 떠나 오스트리아의 빈이 문화와 예술의 새로운 중심지가 되었던 것이다.

이를테면 『빈 창세기』(Wiener Genesis, 1895)의 저자로서 빈 학파의 창시자로 간주되는 프란츠 비크호프(Franz Wickhoff, 1853-1909)를 비롯하여 '모든 것은 우리에게 내재되어 있는 형식충동에서 출발한다. 건축도 용도, 재료, 기법과의 투쟁에서 관철되는 일정한 목적의식적 예술의욕이 낳은 결과'라고 주장하는 반자연주의적 생기론자였던 알로이스 리글, 혁명기의 건축

23 Maurice Merleau-Ponty, *Signes*, Gallimard, 1960, p. 169.

을 연구하며 『이성시대의 건축』을 쓴 에밀 카우프만, 『중심의 상실』—19세기 들어서 장식주의의 사멸과 도상해석학(Ikonologie)의 죽음보다 건축양식에서 교회나 궁전 같은 '중심의 상실'을 지적하는—과 『대성당의 기원』으로 유명해진 바로크 건축 전문가 한스 제들마이어, 그리고 런던에서 바르부르크 연구소(The Warburg Institute)[24]를 이끌어 온 에른스트 곰브리치 등이 모두 빈 학파 출신인 점에서 그러하다.

건축 이외에서도 지그문트 프로이트, 아르놀트 쇤베르크, 카를 크라우스, 구스타브 클림트의 도시이자 전통과 역사에 대한 문제의식을 지닌 도시 빈은 그들에 대한 대명사처럼 저마다의 학문과 예술에서 혁신을 이루어 내기에 적합한 공간이었다. 그곳은 과거의 피렌체나 파리와는 달리 미술·조각·음악·건축 등의 예술에서뿐만 아니라 철학·경제학·수학·과학에 이르기까지 여러 분야에서 반발과 개혁의 문턱값을 치르면서 현대로의 문지방을 넘어가는 '빈 학파'의 산실이자 학예의 엘도라도가 되었던 것이다.

예컨대 루트비히 볼츠만, 에른스트 마흐, 모리츠 슐리크, 프리드리히 바이즈만, 오토 라이트 등의 철학자·수학자·과학자들로 이뤄진 '빈 서클'(Wiener Kreis)이 그 대표적인 사례이다. 빈 태생의 논리실증주의 철학자 루드비히 비트겐슈타인(1889–1951)도 그 서클의 공식회원은 아니었지만 자신의 저서 『논리철학 논고』(1919)를 통해 슐리크, 바이즈만과 비공식의 회합과 친밀한 교류를 나눔으로써 간접적으로 활동한 바 있다. 그 서클에는

24 이 연구소는 에른스트 카시러의 상징형식의 철학, 프로이트와 융의 정신분석학에 힘입어 도상해석학의 지평을 확대시킨 독일 함부르크 대학의 미술사학자이자 도서수집광이었던 아비 바르부르크가 1929년에 죽자, 런던대학이 6만 5천 권의 문고를 소장할 연구소를 설립하면서 탄생했다. 현재는 약 15만 권의 장서를 소장하고 있다. 곰브리치는 1964년부터 1976년까지 이 연구소의 소장 자리를 맡았다.

빈 대학에서 기호논리학을 강의하기 위해 루돌프 카르납까지 합류할 정도로 논리실증주의와 언어철학의 메카나 다름없었다.

아리스토텔레스 이래의 형이상학적 전통을 거부하는 반형이상학자들인 그 철학자들은 분석명제로서 검증 가능하지 않은 형이상학의 명제들을 무의미한 명제로 간주하는 20세기 철학의 새바람을 일으킨 인물들임에 틀림없다. 특히 비트겐슈타인은 '우리가 말할 수 없는 것에 관해서는 침묵해야 한다'든지 '쓸모없는 문제에 관여하지 마라'와 같이 사유의 단순성과 언어의 명료성을 강조하며 누구보다 '철학하기의 순수성'을 지향하는 철학자였다는 점에서 더욱 그러하다.

빈 학파의 순수지향성

하지만 순수지향성은 철학자들만의 전유물이 아니었다. 오히려 그러한 '인식론적 단절'의 시도는 프로이트의 무의식에서 쇤베르크의 무조성, 로스의 무장식, 제들마이어의 무경계 등에 이르는 모든 빈 학파가 대체로 추구하는 무정형의 정신적 지향성이자 모토였다고 말해도 지나치지 않다.

19세기 전반에 빈에서는 무엇보다도 프로이트의 무의식과 같은 의식의 순수지향성에 대한 정신분석학적·철학적 분위기가 고조되면서 특히 건축에서도 '즉물성'의 철학이 등장하기 시작했다. 빈의 건축가들은 '쓸모없는 문제에 관여하지 마라'는 비트겐슈타인의 사고방식보다 먼저 문턱 너머의 가치를 순수지향성에서 발견했던 것이다.

빈에서는 제정시대의 권력을 상징물로 다시 대두된 장식에 대한 진저리와 반발, 그에 따른 건축에서 자율성의 문제가 대두되면서 20세기의 문턱에서 『대중의 반역』을 쓴 철학자 오르테가의 말대로 소수자만의 사회인, 이른

바 '우아한 세계'(mundo elegante)[25]가 무너지면서 절대권력이 아닌 대중을 위해 건축예술의 본질에 대한 건축가들의 반성이 본격적으로 표출되기 시작했다.

1848년 혁명의 여파로 일어난 대중의 정신적 반역의 징표와도 같은 현상이 건축가들에 의해 나타난 것이다. 그것은 제국주의의 절정기였지만 정치적 중립으로 자유로웠던 전위의 건축가들이 보여 준 아방가르드 운동이었다. 그 선두에 나선 빈의 건축가들에게는 그곳이 아니더라도 주변(런던과 파리)에서 건축의 즉물성에 눈뜨게 하는 재료와 기술로 순수를 지향하려는 '중층적(重層的) 결정'의 계기들이 진행되어 온 탓이다.

다시 말해 한편으로는 대공 알로이스 2세의 도시궁전과 마찬가지로 로카유 양식이 돋보이는 황제 프란츠 요제프 1세 쇤브룬 궁전에 대한 반작용이 의식의 저변을 오랫동안 지배해 온 것이다. 그런가 하면 다른 한편에서는 에릭 홉스 봄이 말하는 이른바 '제국의 시대'의 장물수확들[26]로 벌인 이벤트, 즉 19세기 오리엔탈리즘의 낙수(落穗) 효과로서 열린 영국과 프랑스의 박람회(Expo) 경연들이 그것이다.

다시 말해 1851년 타원형의 유리건물로 수정궁(crystal palace) 박람회라 불리는 런던의 국제박람회와 그에 뒤질세라 철근 및 토목 엔지니어였던 구스

25 Ortega Y Gasset, *La Rebelion de las Masas*, Alianza ed. 1979, p. 54.

26 라울 지라르데에 따르면 1880년과 1895년 사이 프랑스가 지배한 식민지는 1백만에서 9백5십만 평방킬로미터로 확장되었고, 토착민 인구도 5백만에서 5천만 명으로 늘어났다. 블라디미르 레닌의 조사에 따르면 1900년 영국과 프랑스는 아프리카의 90.4%, 폴리네시아의 98.9%, 아시아의 56.6%, 오스트렐리아의 100%, 그리고 아메리카의 27.2%를 식민지로 보유하고 있었다. 더구나 에드워드 사이드는 『문화와 제국주의』에서 "위대한 서구 제국들의 확장에서, 식민지에서 수탈해 온 양념, 설탕, 노예, 고무, 면화, 아편, 양철, 금, 은 같은 것들이 수세기 동안 증명하고 있듯이 이익과 이익에 대한 희망은 언제나 대단히 중요한 위치를 차지하고 있었다."고 비판한다. 에드워드 사이드, 김성곤 · 정정호 옮김, 『문화와 제국주의』, 도서출판 창, 1995, p. 57.

타브 에펠을 동원하여 아치형 철조 건축의 신건축 양식을 선보인 1867년과 프랑스 대혁명 100주년을 기념하기 위해 에펠탑을 세운 1889년 파리 만국 박람회가 건축의 즉물성 경쟁의 결정적 계기가 되었던 것이다.

에펠의 가라비 철교, 1879-1888.

런던의 수정궁, 1855.

빈 학파의 실질적 창시자나 다름없는 프란츠 비크호프가 새로운 엔지니어 건축에 주목하며 소수자를 위한 정치적 이념에 얽매이기보다 오로지 다수(대중)를 위해 기술공학적 건축법의 예술적 가치만을 인정했던 까닭도 거기에 있다. 그 역시 이같이 말할 정도였다.

"우리는 기차역, 거대한 교량, 거창한 철제 구조물 등 현대의 공업이 낳은 천박한 물건들이 현대적인 의미에서 본래 건축물들보다 대단히 강한 인상을 준다는 사실을 관찰할 수 있다. 우리가 건축에서 늘 추구해 왔던 새로운 양식이 이제 드디어 발견되었다. 이제는 건축가가 아니라 엔지니어에게 건물을 짓도록 맡기는 게 더 낫다."[27]

27 Udo Kultermann, *Geschichte der Kunstgeschichte*, S. 152.

건축을 철학한다

③ 로스의 장식비판과 무장식의 문턱값

무장식의 무정형은 건축가 아돌프 로스(1870-1933)에게도 넘어야 할 문턱이자 너울마루였다. 헬레니즘 문명 이래 고질병과도 같았던 장식중독증이 빈과 로스에 이르기까지 건축가들에게 무의식적으로 대물림되어 온 탓이다. 로스가 장식을 인류가 그 안에서 허덕여 온 '노예제도', 또는 '전염병'이라고 비판한 까닭도 거기에 있다.

그는 1898년 6월 '우아한 양식은 물 건너갔다'고 천명한 바 있다. 그는 철학자 오르테가와 마찬가지로 소수자들의 '우아한 세계'가 무너졌기 때문이라고 생각했기 때문이다. 오늘날 오르테가는 대중의 반란이 시작되던 당시를 가리켜 개인들의 욕망, 사상, 생활양식 등이 거의 다르지 않은 '평균인의 시대'가 도래했다고 주장한다. 오르테가에 의하면,

"대중이란 좋든 나쁘든 간에 무슨 특별한 이유에서 자기 자신을 평가하지 않는다. 그들은 오히려 자신이 다른 사람들과 똑같다고 느낀다. 그리고 그렇게 느끼는 것을 고민하지도 않는다. 오히려 다른 사람들과 똑같다는 느낌 자체에 만족해한다. 대중은 그런 바로 사람들을 가리킨다."[28]

특히 당시 순수를 지향하려는 빈의 예술 분위기가 그러했다. 작곡가 쇤베르크, 미술가 코코슈카, 또는 건축가 로스 같은 예술가들은 오르테가의 지적처럼 소수자에게 더 이상 고분고분하지 않으려는 대중의 변심과 반의를

28　Ortega Y Gasset, *La Rebelion de las Masas*, p. 49.

눈치챈 아방가르드들이었다. 그 가운데서도 빈 학파의 건축가 로스의 시대 진단은 그 이상이었다. 그에 의하면,

> "우아한 소수자 대신 어리석은 농부, 가난한 노동자, 또는 독신여성은 얼마나 편안한가. 그들은 우아한 양식에 대한 걱정이 없다. 그들은 방을 양식 있게 꾸미지 않았다. … 그들은 우아한 집의 헛됨, 교만, 낯섦, 부조화를 항상 알고 있었다. 인간들은 이런 방들에 어울리지 않고, 방들은 이런 인간들에게 어울리지 않는다."[29]

이렇듯 그는 순수를 지향하는 건축가답게 장식의 거추장스러움뿐만 아니라 소수자의 권력을 상징하는 장식의 부질없음을 질타하며 그 교만함까지 힐난한다. 무장식이 '얼마나 편안한가?'하고 반문하며 알로이스 2세나 프란츠 요제프 1세의 장식욕망이 곧 태생적 과시욕망의 발로이자 선민적(選民的) 허세의 강박 징후였음을 꼬집는다. 평균인의 시대에 소수자의 그와 같은 징후는 이미 체화된 폐역성(廢域性)의 후유증이자 경계선인식장애의 발로나 다름없다.

하지만 어떤 꾸밈도, 그것은 순수에 대한 위장과 다르지 않다. 꾸며진(표피적) 우아함이 본연(민낯)에 대한 포장이거나 위장인 까닭도 마찬가지이다. 우아함이나 세련됨은 장식의 변명이다. 장식전염병의 합리화일 뿐이다. 그것들은 모두 '정체성 장애'에서 비롯된 것이기 때문이다. 로스가 '가학적(sadique) 행위'[30]나 다름없는 장식욕망을 병적 징후로 간주하는 까닭도 마

29　아돌프 로스, 이미선 옮김, 『장식과 범죄』, 민음사, 2021, p. 61.
30　그는 특히 18세기 소수자의 장식욕망을 이웃에 대한 '세기적 사디즘'이었다고 비판한다. 앞

찬가지이다. 그의 주장에 따르면 "장식을 지난 세기의 예술적 잉여의 징후로 여겨 신성시하는 현대인은 현대장식품의 불안한 특성, 힘겹게 쟁취된 특성, 병적인 특성을 곧바로 인식할 것이다".[31]

로스에게 비쳐진 도시궁전이나 쇤브룬 궁전의 교만, 헛됨, 부조화의 모습들이 바로 그런 것들이었다. 그는 순수의 반정립으로서 꾸밈(장식)을 반어법적 수사로 조롱하기까지 했다. 그에 의하면,

> "매 시대마다 양식이 있는데, 우리 시대만이 이를 포기해야 한단 말이냐?! 사람들이 양식을 장식으로 이해할 때면 나는 이렇게 말했다. … 그게 우리 시대의 위대함을 만드는 거야, 새로운 장식을 만들어 낼 능력이 없다는 게 우리 시대의 위대함이야. 우리는 장식을 극복했고, 고심 끝에 장식을 없앨 결단을 내린 거야. 봐, 그 시대가 가까워졌어. 그것의 실현이 우리를 기다리고 있어. 곧 도시의 거리는 하얀 벽처럼 반짝일 거야!"[32]

그가 건축의 고고학 시대의 끝자락에서 건축의 역사에도 드디어 '계보학의 시대'가 도래하고 있음을 천명하려 했던 까닭도 그것이었다. 그는 유물로서의 가치만을 상징할 뿐인 쇤브룬 궁전이 있는 호프부르크 왕궁 바로 앞의 미카엘러프라츠에다 굳이 황제가 미워하고 저주했을 만큼 군더더기의 장식이 없는 〈로스하우스〉를 보란 듯 세워 놓은 것이다. 이처럼 그는 권력

　　　의 책, p. 117.
31　　앞의 책, pp. 110-111.
32　　앞의 책, p. 103.

로스하우스

의 미움과 반감을 문턱값으로 치르면서도 그곳을 두 시대가 교차하는 갈등의 현장으로 만들고자 했다. 국면 전환의 문턱에서 그의 〈로스하우스〉는 빈이 건축사에서 상전이의 현장임을 웅변하고 있는 것이다.

그 때문에 로스의 말대로 거리의 한복판을 차지한 채 그곳을 하얗게 비추고 있는 그 하우스의 벽들은 전위의 현장을, 나아가 '열린사회'를 용기 있게—'용감한 예술가만이 위대함으로 향하는 여행을 떠날 수 있다'[33]는 월터 소렐의 주장처럼—비추는 반사경이다. 그런가 하면 거리를 향해 있는 그 많은 창문들은 '닫힌 사회'를 상징하는 소수자의 궁전에 대해 항의하는 군중의 수많은 입들과도 같다.

로스가 생각하기에 장식은 경제적으로도 무가치하다. 그것은 경제

33 Walter Sorell, *Dance in Its Time*, Anchor Press, 1981, p. 356.

(economia), 즉 절약의 반대 개념이다. '장식은 곧 낭비'라는 것이다. 그는 과잉 작업이나 다름없는 장식이야말로 노동력의 낭비일 뿐만 아니라 그로 인해 건강의 낭비까지도 초래한다고 생각했다. 더구나 장식은 재료의 낭비는 물론 노동력과 자본도 낭비하게 한다는 것이다.

또한 그는 장식이 곧 구식이고 '시대착오적'이라고도 비난한다. 그에 의하면 "장식이 더는 우리 문화와 유기적으로 연결되지 않는다. 따라서 장식은 이제 우리 문화의 표현이 아니다. 오늘날 만들어진 장식은 우리와 아무 관계도 없고, 어떤 인간적 관계도 없으며, 세계질서와 어떤 연관도 없다. 장식은 발전 가능성이 없다."[34]는 것이다.

심지어 그는 권력자의 교만과 허세 부리기의 장식욕망을 정체성 장애를 넘어 범죄이기까지 하다고 질타한다. 예컨대 파푸아인의 문신은 '회화의 옹알이'와도 같은 것이지만 "우리 시대의 인간이 내적 충동 때문에 에로틱한 상징으로 벽을 더럽힌다면 그는 범죄자이거나 퇴폐한 인간"[35]이라고 단정하는 것이다.

그는 장식욕망에 대해 인류의 고질병이나 다름없다고 주장한다. 인류가 겪어 온 질곡과도 같은 장식욕망이 우리를 앞으로도 계속 장식이라는 노예제도 안에서 허덕이게 할 것이기 때문이다. 그가 생각하기에 장식은 한마디로 말해 주인의식이 아닌 노예근성의 발로인 셈이다.

④ 제들마이어의 장식의 사멸: 원통형 기둥의 종말

빈 학파의 2세대에 해당하는 한스 제들마이어(Hans Sedlmayr, 1896-1984)

34 아돌프 로스, 이미선 옮김, 『장식과 범죄』, 민음사, 2021, pp. 107-108.
35 앞의 책, p. 102.

클로드 니콜라 르두, 〈온천감독관 주택〉

가 보기에 순수한 건축예술의 혁명적 상전이는 로스가 말하는 장식의 종말이기보다 '원통형 기둥시대의 종말'에서 비롯되었다. 그는 1900년 전후 무렵을 〈메트로 교회〉와 〈온천 감독관 주택〉 등의 구형(球形)건축에서 보듯이 에티엔 루이 불레와 클로드 리콜라 르두가 주도한 1770년부터 1780년경의 첫 번째 시기 다음에 찾아온 '자율적 순수성'을 지향한 두 번째 건축혁명의 시기라고 말한다. 그에 의하면,

　"건축예술은 '순수하고' '자율적으로' 되기 위해서 바로크와 로코코 시대가 끝날 때까지 (그리고 그 이후까지) 건축에 연결되어 있던 모든 요소들을 배제해야 한다. 그 요소들이란 첫째로 무대미술과 회화적이며 조각적이고 장식적인 요소들이며, 둘째로는 상징적이고 우의적이며 위엄을 자랑하는 요소들이며, 셋째로는 의인적인 요소다.

건축을 철학한다

그리고 건축예술에 버려야 했던 네 번째 요소는 '대상적인' 요소인데, 그렇지만 그것이―사람들은 그 사실을 알아차리지 못했다―원래 건축예술에게 '목적'이요, '임무'였던 것이다. 목적이 없고 임무에 얽매여 있지 않은 건축예술이어야만 완전히 '순수한', 즉 건축예술을 위한 건축예술인 것이다."[36]

이렇듯 제들마이어에게도 건축혁명은 '순수지향'을 의미한다. 하지만 그것은 '건축예술을 위한 건축예술'이라는 모토에서 보듯이 로스의 무장식주의를 넘어 건축의 본질 그 자체로의 회귀였다. 그동안 건축예술은 '목적인'(causa finalis)의 왜곡으로 인해 건축의 목적과 방향을 잃은 채 표류해 왔다는 것이다. 목적인의 지배력이 '형상인'(causa formalis)은 물론 '동력인'(causa efficiens)[37]에까지 미쳐 온 탓이다. 예컨대 소수자들만의 이기적인 산물인 바로크 양식과 로카유 장식처럼 본말을 전도시킨 전염병들이 그것이었다.

하지만 그가 생각한 건축혁명은 바로크 양식과 로카유 장식이 보여 준 단지 조각적인 형상화의 포기만을 의미하지는 않는다. 혁명적 건축예술이란 파르테논 신전(기원전 447년부터 432년까지 건설)과 같은 고대 그리스의 신전들에서 보듯이 건축에서 오랫동안 '인간의 직립'을 상징해 온 '원통형 기둥(오더)'을 아예 추방하는 것이었다. 그것은 그야말로 건축사에서 가장 혁

36 한스 제들마이어, 남상식 옮김, 『현대예술의 혁명』, 한길사, 2004, pp. 46-47.

37 아리스토텔레스는 『형이상학』에서 자연적이든 인위적이든 운동, 생성, 소멸, 발생, 변조 등의 변화과정을 네 가지 원인으로 설명한다. 'a) 그것은 무엇인가?(형상인), b) 그것은 무엇으로 만들어지는가?(질료인), c) 그것은 무엇에 의해 만들어지는가?(동력인), d) 그것은 어떤 목적을 위해 만들어지는가?(목적인)' 등의 질문이 그것이다.

명적인 '상전이'이자 극명한 '인식론적 단절'(rupture épistémologique)을 의미
했다. 그의 말대로 그 '단절의 골은 훨씬 깊다'는 것이다. 그에 의하면,

> "원래 원통형 기둥은—이것은 인간의 정신사에 있어서 가장 위대한
> 발견 가운데 하나다—건축적인 동시에 조각적인 형상물이다. 기둥이
> 곧바로 서 있는 모습이 건축적이며, 기둥이 서 있는 면과 그것이 받치
> 고 있는 면이 건축적인 성격을 띠며, 기둥의 위쪽 들보가 건축의 구조
> 를 하고 있다.
>
> 그런데 그 기둥은 절대로—19세기의 합리주의적이고 기능주의적인
> 오해를 마치 진실인 것처럼 믿으려 했듯이—그 자체의 물리적 기능,
> 즉 무게를 받치며 버티는 기능을 가진 것이 아니다. 그것은 처음부터
> 세계를 향한 정신적 태도, 즉 인간은 똑바로 직립함으로써 동물보다
> 뛰어나다는 고상한 자존심을 나타내는 형태며 진정한 상징이었다. …
> 순수하게 서있는 원형기둥은—그것은 그리스 정신의 창작품이다—건
> 축적 가치와 조각적 가치의, 정신과 육체의, 그리고 이성적 세계와 신
> 화세계의, 생각할 수 있는 최상의 만남이다."[38]

하지만 20세기 이전까지의 건축사는 돔보다 오더의 중압감에서 벗어날
수 없었던 게 사실이다. 실제로 인간의 선입견 속에 신전의 상징물로 자리
잡아 온 오더는 일반인은 물론 건축가들에게도 가장 넘기 힘든 높은 마루였
다. 그것은 그 간의 중압감 때문에 모두에게 그 너머를 볼 수 없게 하는 가

38　한스 제들마이어, 남상식 옮김, 『현대예술의 혁명』, 한길사, 2004, pp. 48–49.

장 큰 '인식론적 장애물'(obstacle épistémologique)이었다.

이를테면 "18세기 말까지 거의 모든 높은 건축물은 이 원통형 기둥이나 거기에서 파생되어 나온 형태의 기둥, 예컨대 벽에 부착된 기둥, 주두(柱頭)에 장식을 한 둥근 기둥, 그리고 중세시대 건축예술이 보여 주는 고딕식 '벽기둥' 같은 형태를 중심으로 지어졌다."[39]는 제들마이어의 말 그대로인 것이다.

그는 순수한 건축예술을 지향하기 위해 기존의 건축에서 배제해야 할 것 가운데 회화적 요소보다 훨씬 더 심각한 것은 조각적 요소라고 생각했다. 단순한 조각적 장식의 제거만으로 건축의 순수성이 회복되었다고 판단하지 않는다는 것이다. 그 때문에 그에게 순수를 위한 배제는 수천 년 된 전통과의 단절을 의미한다. 그가 건축예술에서 원통형 기둥의 추방을 '혁명적 사건'으로 규정하는 까닭도 거기에 있다. 그에 의하면,

> "원통형 기둥의 자리에는 이제 그야말로 '순수하게' 건축적인 사각진 기둥이 들어섰다. 거기엔 장식을 한 기둥머리가 없었으므로 아래와 위가 동일했고, 그러므로 그 기둥을 어떻게 세우든지 우리는 차이를 인식하지 못하게 된다."[40]

이를테면 1908년 미카엘러프랏츠에 들어선 〈로스하우스〉가 그것이다. 제들마이어가 20세기 초반에 '과거와의 단절'이 완전하게 이루어졌다고 주장하는 것도 그 때문이다. 거기에는 둥근 기둥과 함께 인간적인 것, 직립 형태와

39　앞의 책, p. 49.
40　앞의 책, p. 50.

관련된 주요 상징도 더 이상 보이지 않는다. 어떤 조각 장식도 보이지 않는다. 건물의 역사에서 전통에 대한 반역을 선언하는 상징물이 나타난 것이다.

하지만 제들마이어는 그것으로 과거와의 단절이 이루어졌다고 생각하지 않는다. 철근과 콘크리트 같은 재료가 원통형의 기둥을 대신할 수 있었기 때문이 아니다. 그의 주장에 따르면 "새로운 재료가 새로운 발상을 불러온 것이 아니라 먼저 '새로운 아이디어'가 있었다. 콘크리트가 있기 훨씬 이전에 콘크리트 형식이 등장했다."[41]는 것이다.

이렇듯 단지 건축 재료의 변화만으로 그 기둥이 사라진 것이 아니다. 그가 생각하는 과거와의 단절은 설사 모양새가 없더라도 어떤 조작적 장식도 없는 순수한 평면만으로 건축예술이 이뤄지는 사고의 전환, 즉 '새로운 아이디어' 때문이었다. 그가 말하는 이른바 '실용건축'이 그것이다. 그에 의하면,

"순수건축은 '모양새가 없다.' 순수건축은 건물을 마감할 때까지도 벽에 돌출된 장식이나 측면 장식을 허용하지 않았다. 순수건축은 완전히 각진 모퉁이로 끝맺음을 한다."[42]

건축에서의 순수란 바로 그런 것이다. 민중의 반역과도 같은 사회주의 혁명의 물결이 거세게 몰아치면 다수의 군중을 '인간학적 잠'에서 깨어나게 했던 19세기 후반 이래 건축예술에서도 교황이나 절대군주 같은 소수자에 대한 존엄의 표시와 상징들이 사라지는 대신, 순수를 상징하는 '즉물성'(卽物性)이 그 자리를 차지하기 시작했다. 다시 말해 위계제도를 거부하는 양

41　한스 제들마이아, 박래경 옮김, 『중심의 상실』, 문예출판사, 2001, p.181.
42　한스 제들마이어, 남상식 옮김, 『현대예술의 혁명』, 한길사, 2004, p. 51.

건축을 철학한다

식에서의 균등화 현상과 더불어 즉물주의 시대가 도래한 것이다.

3) 탈구축의 경계인들

'경계'(margo)는 일정한 기준에 따라 분간되는 테두리 밖(marge)의 '한계'(Grenze)를 의미한다. 나아가 정신의학자이자 실존철학자인 칼 야스퍼스는 『세계관의 심리학』(Psychologie der Weltanschauungen, 1919)에서 실존의 자각을 일으키는 동기로서 죽음, 고뇌, 투쟁, 죄책감 등 동요를 일으키는 네가지 개별적 상황을 가리켜 한계상황(Grenzsituation)이라고 규정한다. 그는 여기서 각자가 자기 형성이나 자기 극복을 위한 에너지를 통해 실존을 획득하는 길이 만들어진다고도 주장한다. 그와 같은 한계상황에서 탈구축을 위한 이른바 '경계인'이 탄생하는 것이다.

① 전쟁의 문턱값과 바우하우스
임계압력의 경계점에 이른 한계상황은 주름의 접힘점이자 너울의 마루다. 이를테면 20세기의 문턱에서 치른 제1차 세계대전이 그것이었다. 특히 1918년 11월 11일 연합군에게 패전을 선언한 독일에게 전쟁은 변화의 문턱값이었다고 말해도 과언이 아니다. 전쟁이라는 거대 폭력의 공포를 체험해야 했던 독일인들은 누구보다도 실존의 자각을 일으키는 동기로서 죽음, 고뇌, 투쟁, 죄책감 등 동요를 일으키는 '한계상황'에 그대로 직면하게 되었기 때문이다.

이런 사정은 독일을 비롯하여 전쟁당사국의 화가나 조각가, 또는 무용가

나 건축가와 같은 예술가들에게도 마찬가지였다. 이를테면 1916년 3월 4일과 11일의 전투에서 절친한 동료 아우구스트 마케와 프란츠 마르크를 잃은 표현주의 화가 클레에게 그들의 전사는 감당하기 힘든 충격이었고 트라우마였던 경우가 그러하다. 실제로 전쟁은 그 이후 수많은 젊은이들을 무언증, 감각상실, 운동성 마비 등과 같은 '전쟁히스테리 장애'—1918년 영국의 정신의학자 루이스 일랜드가 이러한 증상을 'Hysterical Disorder of Warfare'라고 명명했다—에 빠뜨렸다.

정신의학자 주디스 허먼(Judith Herman)도,

> "이 학살이 끝나자 네 개의 유럽 왕국이 파괴되었고, 서구 문명을 지탱하던 소중한 신념들이 무너져 내렸다. 참호 속에서 공포에 시달린 남성들은 수없이 무너지기 시작했다. 무력감에 사로잡히고, 전멸될지도 모른다는 끊임없는 위험에 억눌렸다."[43]

고 적고 있다. 이렇듯 인간에게는 전쟁으로 인한 광기와 죽음의 체험보다 생명의 소중함을 다시 생각하게 하는 실존의 너울도 없다. 전쟁보다 더 삶의 의미와 개인의 운명에 대해 사색하게 하는 실존의 계기가 또 있을 수 있을까?

공존의 예술로서 건축

전쟁의 처참한 상처인 도시의 폐허도 개인의 지워지지 않는 심상인 죽음

43　주디스 허먼, 최현정 옮김, 『트라우마』, 열린책들, 2012, p. 46.

의 기억과 더불어 절대공포의 현장이기는 마찬가지이다. 그 때문에 건축의 역사에서도 제1차 세계대전은 획기적인 변화의 너울마루이자 경계를 가르는 역사적 주름의 접힘점이나 다름없었다. 그것은 특히 독일인들에게 실존적 자각의 계기, 즉 '관계적 존재'로서 나의 주체에 대한 존재의미를 확인시켜 주는 계기가 되었기 때문이다.

전쟁에서 살아남은 그들에게 '너'와의 관계가 전제되지 않은 단독자로서 '나'의 존재에 대한 개념은 무의미한 것이었다. 제1차 세계대전 직후, 신학자이자 철학자인 마르틴 부버(Martin Buber)가 『나와 너』(Ich und Du, 1923)를 주장했던 이유도 그와 다르지 않았다. 그의 주장에 따르면 '나'의 존재에 대한 재발견은 실존하는 상대방과의 관계에서뿐만 아니라 폐허가 된 지금, 여기에 있는 '사물들과의 관계'에서도 마찬가지다. 일상에서 현존재(Dasein)로서 개인의 주체적 삶은 '나와 너'의 대인관계뿐만 아니라 '나와 그것'의 대물관계로서도 이뤄지기 때문이다.

'나'의 존재는 '너'뿐만 아니라 '그것'(사물)의 전제에 의해서도 성립한다. 대인이건 대물이건 관계의 이중성과 상호성이 곧 주체의 존재조건인 것이다. 이렇듯 전쟁과 같은 한계상황에서 '나'의 재발견은 주체가 곧 관계적 존재임을 확인시켜 주는 계기였다. 이렇듯 관계의 목적은 실존에의 관여이고 참여다. 실존은 작용이므로, 즉 주체는 실존적 공존의 현실에 참여하여 작용하기 때문이다.

공존적이고 상생적인 관계에의 참여와 작용이 없는 현실은 있을 수 없을 뿐더러 있다 할지라도 무의미하다. 실제로 1919년 4월 아직도 전투복을 입은 채 바이마르의 미술학교에 돌아온 귀환병들에게 관계적 삶보다 더 절실한 현실은 없었다. 그들의 손마다 이제부터 힘을 합쳐 도시를 재건하자는 4

쪽짜리 팸플릿인 이른바 '그로피우스의 선언문'이 쥐여 있었던 까닭도 거기에 있다.

비정상이 정상의 가치를 가늠케 하듯, 나아가 병리학을 통해 생리학이 발전하듯 전쟁으로 인한 한계상황에서 살아남은 건축가들에게는 파괴와 폐허만큼 재건을 넘어 변혁의 욕구를 자극하는 현장도 없다. 다시 말해 건축예술에서 (야스퍼스가 말하는 네 가지 동기들이 빚어낸) 당시의 한계상황만큼 건축가들에게 공존적·관계적 예술의 중요성과 가치를 일깨워 주는 계기도 없었던 것이다.

발터 그로피우스(Walter Gropius, 1883-1969)를 비롯한 관계주의의 최전선에 나선 건축가들이 전후의 새로운 사회체(socius) 안에서 시공의 경계 너머의 새로운 미래 건축을 상상하며 전체를 위한 관계적 소영토(micro-territoires)의 구축 운동에 나서기 시작한 것도 바로 이때부터였다. 그로피우스의 선언문과 함께 설립된 이른바 '바우하우스'(Bauhaus)의 출현이 그것이었다. 오늘날 독일의 미술사학자 하요 뒤히팅(Hajo Düchting)도 『바우하우스의 예술, 어떻게 이해할까?』(Wie erkenne ich? Die Kunst des Bauhaus, 2006)에서 바우하우스가 탄생하던 당시의 상황을 두고 다음과 같이 회고하고 있다.

"국립 바이마르 바우하우스는 1919년 정치적·사회적·문화적인 변혁으로 세워졌다. 예술가와 건축가, 사회개혁자들은 제1차 세계대전 패전 후 혁명적인 분위기 속에서 하나의 정신적인 새로운 방향을 제시하고자 했다. 그들은 발터 그로피우스가 베를린에서 예술노동위원회에서 했던 것처럼 건축의 통합 속에서 예술의 공동 해결을 원했다. 건

건축을 철학한다

축의 조건과 틀 속에서 공동 작업의 목표를 가진, 그러면서 동시에 새롭고, 확고한 공예적인 기초를 갖게 하는, 예술교육의 단호한 조처를 요구하는 개혁이 가장 중요한 목적이었다.”[44]

전쟁과 그로피우스

광기의 전쟁을 문턱값으로 치르고 탄생한 바우하우스는 그 참혹함의 반작용이었다. 그것은 마치 독일에서 제1차 세계대전에 희생된 전몰장병을 위해 '살아 있는 기념비를 만들려 했던 무용가 마리 비그만(Mary Wigman)에 의해 '표현무용'—〈생의 일곱 개의 춤〉(1918)을 비롯하여 죽음의 춤이라고 불리는 〈토텐말〉(Totenmal)에서 그녀는 춤을 종합예술작품으로 거듭나게 했다[45]—이라는 신무용이 출현한 것과도 같다. 당시 비그만의 춤동작에서 영감을 받은 덴마크 출신의 표현주의 화가 에밀 놀데(Emil Nolde)가 훗날 그의 저서 『투쟁의 날들』(1932)에서 아래와 같이 토로한 까닭도 거기에 있다.

“진정으로 내적이며, 가슴적시는 예술은 게르만 민족의 나라, 독일에서만 있어 왔고, 지금도 그러하다. 그저 두루뭉술한 형식미에만 사로잡혀 있는, 게르만이 아닌 다른 민족들은 이런 예술을 이해하지 못한 채 그저 벙어리처럼 바라만 보고 있을 뿐이다.”[46]

본래 전쟁은 모든 것의 중단을, 나아가 모든 것의 종언을 의미한다. 전쟁

44 하요 뒤히팅, 윤희수 옮김, 『바우하우스』, 미술문화, 2007, p. 8.
45 이광래, 『미술과 무용, 그리고 몸철학』, 민음사, 2020, pp. 204−206.
46 김혜련, 『에밀 놀데』, 열화당, 2002, p. 24. 재인용.

은 무엇보다도 영속적으로 여겨 온 제도나 일(일상)의 영속성을 빼앗아 가기 때문이다. 특히 디오니소스적인 광기의 전쟁일수록 그것은 인간의 아폴론적인 삶(문화)과 일상(문명)을 중단시킨다. 그 때문에 프랑스의 철학자 엠마뉴엘 레비나스도『전체성과 무한』(1961)의 서문에서 전쟁과 전체성의 체험은 도덕적 문화의 부정뿐만 아니라 평화를 가장한 문명의 위선과도 명증적으로 합치한다고 주장한다.

이렇듯 레비나스에게 전쟁이 나타내는 것은 존재의 양상을 규정하는 '전체성'의 개념이다. 또한 전쟁은 외부성이나 예외성 같은 타자성보다 '같음'이라는 '자기동일성'의 파괴를 의심할 여지없이 체험하게도 한다. 전쟁은 전체의 외부에 있는 어떤 다른 것으로 현시되지 않는다. 전쟁 상황에서는 누구도 그 질서의 외부에 서 있을 수 없기 때문이다. 전쟁은 그만큼 전체성을 확인시킬뿐더러 주체의 실존을 체험시킨다. 이를테면 제1차 세계대전을 주도한 독일에서 특히 전쟁과 전체성의 가혹함을 떠안은 독일의 문호 실러와 괴테의 도시이자 게르만의 심장, '바이마르'가 바로 그런 곳이었다.

그로피우스는 1918년 전쟁이 끝나자마자 카오스 같은 상흔의 치유를 도맡게 된 바이마르 공국의 수상인 아우구스트 바우데르트에게 '오랫동안 나는 바이마르에 새로운 예술적 생명을 불어넣고자 하는 생각에 골몰해 왔으며 이를 실행하기 위한 구체적인 계획들을 갖고 있다.'는 내용의 편지를 보냈다. 다른 한편, 그는 우선 새로운 사회질서를 세우기 위한 창조적인 개혁가들을 모으려고 건축가와 미술가, 그리고 지식인들의 모임인 '예술을 위해 일하는 협회'(Arbeitstrat für Kunst)에 가담했다. 그리고 이듬해(1919년) 초 그는 협회장이 되기도 했다.

1919년 2월 그로피우스는 바이마르 수상을 설득하기 위해 그곳으로 갔

건축을 철학한다

다. 그는 전쟁으로 입은 정신적 · 육체적 상처 때문에 확고한 정치적 사명감을 띠고 바이마르로 간 것이다. 그곳에서 그가 꿈꾸던 것은 (아래의 선언문에서도 보듯이) 관계적 장치로서 건축을 '통합적 관계'의 새로운 형태로 구축하는 것이었다. 다시 말해 그를 비롯하여 종전 직후 바이마르에 다시 모인 이들은 부버가 말하는 '나와 너'의 정신으로 총체예술로서 건축의 면모를 일신하고자 했기 때문이었다.

특히 그로피우스가 아래의 '바우하우스 선언문'(Bauhaus Manifesto)에서 '위대한 건축'을 향한 목표의 공유를 명시적으로 천명하며 건축가들을 독려했던 정신도 바로 그것이었다.

> "모든 조형 활동의 궁극 목표는 건축이다! 건축가와 화가, 조각가는 건축이 전체와 부분을 포함해서 총체적인 조형을 띠고 있다는 사실을 새롭게 인식해야 한다. 그렇게 해서 그들 스스로 살롱 예술 속에서 잃어버린 건축의 정신을 그들의 작업에서 되살려야 한다. 공예가와 예술가 사이에 높은 장벽을 세워 계층을 분리하는 차별 없이 공예의 새로운 미래를 세우자! 우리는 모든 것이 하나의 형태로 통합되는, 미래의 새로운 건축을 요구하고 생각해 내고 창출해 내자."

〈바우하우스 선언문〉은 독일의 건축가들이 경계를 넘기 위해 그 문턱값을 스스로 치르자는 결연한 의지의 표명이었다. 그 당시 독일의 판화가였던 리오넬 파이닝거(Lyonel Feininger)가 〈바우하우스 선언문〉과 함께 13세기 건축을 상징하는 거대한 고딕 대성당의 뾰족한 합각머리 첨탑 위에다 건축가를 중심으로 조각가와 화가의 상호 협력 관계를 상징하는 세 개의 별들이

리오넬 파이닝거, 〈대성당〉 판화와 선언문, 1919.

빛나는 목판화를 새겨 놓은 까닭도 마찬가지였다.

　그로피우스는 1919년 4월 베를린에서 개최된 유토피아적 건축물 전시회에도 참가하여 미래의 성당에 대한 창조적 개념, 즉 건축과 조각 그리고 회화 등 모든 것을 다시 하나로 통합시키자는 주장을 피력했다. 다시 말해 쾰른대성당—157미터의 첨탑을 지닌 서유럽을 대표하는 고딕양식의 건축물로서 1996년 유네스코 세계문화유산에 등재됐다—을 비롯하여 독일의 중세 후기(13-14세기)를 대표하는 전형적인 건축물인 고딕 대성당들의 기적이 상징하는 '정신적 통합'을 재현하자[47]는 것이었다.

47　프랭크 휘트포드, 이대일 옮김, 『바우하우스』, 시공아트, 2000, p. 39.

그로피우스에게는 무엇보다도 패전의 상흔인 국민들의 좌절감과 상실감을 치유하고 극복하기 위해서라도 조형예술의 통합정신을 통한 게르만 민족의 통일정신인 '전체성'(Ganzheit)에 호소해 보려는 애국심과 건축철학이 복합적으로 작용한 탓이다. 1919년 2월 바이마르 정부가 헌법—이때 소집된 국민의회는 베르사유조약을 승인하고 8월에 공화국 헌법으로서 그 유명한 '바이마르 헌법'을 제정했다—제정을 서둘렀다면 같은 시기에 그로피우스를 비롯한 개혁적인 건축예술가들은 '전체는 부분의 합 그 이상'이라는 전체성의 신념으로 바우하우스에 모여든 것이다.

그것은 마치 훗날 독일 민족주의의 아버지로 불리게 된 철학자 피히테(J. G. Fichte)가 백여 년 전인 1807년 나폴레옹 군대에게 짓밟혀 패망의 무기력과 좌절감에 빠진 국민들에게 애국심을 불러일으키기 위해 그해 12월부터 이듬해 3월까지 매주 일요일 저녁마다 프러시아의 학사원 강당에서 나폴레옹에 대항하여 게르만 민족의 '전체성'을 앞세워 "독일 국민에게 고함"(Reden an die deutsche Nation)을 외쳤던 의도와도 크게 다르지 않았다.

그로피우스의 바우하우스

1919년에서 1933년까지 이어진 바우하우스의 역사에서 그로피우스가 변수(變數)였다면 건축가 발터 그로피우스(1883-1969)에게 바우하우스는 1934년(51세) 황급히 영국으로 망명길을 떠나기 전까지 그의 삶을 지배한 상수(常數)나 다름없었다. 그로피우스가 바우하우스의 초대 교장을 지낸 것은 36세 때인 1919부터 1928년(45세)까지 불과 9년간이었지만 히틀러를 피해 독일을 떠나기 전까지 그의 삶은 14년간 거대권력과의 길항 속에서 파이닝거의 판화가 상징하는 '선언문 효과'로만 버텨 온 바우하우스의 운명과

함께했기 때문이다.

하지만 (아래의 하요 뒤히팅의 연표에 따르면) 바우하우스의 창립단계에서 정착 단계(1923-1925/1925-1928)를 거쳐 분산 단계(1928-1930/1930-1933)에 이르기까지 안다미로한 예술지상주의자의 열정이 아무리 헌신적이고 선구적일지라도 국가주의의 광기 앞에서는 속수무책이었다.

바우하우스의 연표[48]

▶ 창립 단계(1919-1923, 발터 그로피우스, 바이마르)

– 후기 표현주의 경향

– 인정받은 전위적 예술가(파이닝거, 마르크스, 이텐, 무헤, 슐레머, 클레, 칸딘스키) 초빙

– 옛 학문적 수업과 전위예술 사이의 긴장

– 이원적인 작업장 시스템

– 그로피우스와의 갈등으로 이텐의 퇴임

▶ 정착 단계(1923-1925/ 1925-1928, 그로피우스)

– 이텐의 후임: 모홀리 나기

– 이원적인 작업장 시스템 폐지

– 서서히 예술가에 대한 제한(직무상실)

– 1925, 데사우로 이주, 새로운 바우하우스 건물과 교수 주택

– 1928, 그로피우스, 바우하우스를 떠나다

[48] 하요 뒤히팅, 윤희수 옮김, 『바우하우스』, 미술문화, 2007, p. 20.

▶ 분산 단계(1928-1930 한네스 마이어, 1930-1933 루드비히 미스 반 데 어 로에)

 – '국민에 대한 봉사 속에서'의 조형, 학습과 작업장 재배치

 – 건축에 대한 집중적 강화

 – 실내건축 작업장에서 성공적인 생산품 제작

 – 1932, 베를린으로 이사, 개인연구소로서 지속

 – 1933, 나치에 의해 폐교

파이닝거의 목판화로 새겨진 '선언문'은 첫머리에서부터 '모든 조형 활동의 궁극 목표는 건축이다!'(Das Endziel aller bildnerischen Tätigkeit ist der Bau!)라고 천명했다. 하지만 조형예술의 '통합정신'과 전후 국가의 재건을 목전에 두고 있는 한계상황에서 전체성을 강조해야 하는 '시대정신'은 건축예술에게는 시작부터가 부담스런 짐이었다. 다시 말해 '바이마르 국립바우하우스'(Staatliches Bauhaus-Weimar)라는 공식명칭 자체가 공공의 명예라기보다 태생적 멍에일 수 있었다는 것이다.

'건축의 집'이라는 뜻으로 그로피우스가 조어(造語)한 '바우+하우스'라는 명칭과는 달리 창립 단계부터 주어진 활동과 역할에서 건축예술(Baukunst)—그로피우스는 선언문의 두 번째 문장에서부터 건축(Bau)과 예술(Kunst)을 합쳐 사용했다—은 선언문의 '궁극 목표'(Endziel)라는 표현에서도 눈치챌 수 있듯이 바우하우스의 당면 목표가 아니었다.

개척기 | 정착 단계에 들어선 1923년은 바우하우스의 짧은 역사에서도 중요한 의미를 지닌 해였다. '예술과 기술-새로운 통일'이라는 교육이 제정

되면서 바우하우스의 이념이 구체화되었기 때문이다. 이를테면 그로피우스가 1923년 8월 15일에 열린 바우하우스 전시회의 개막연설에서 아래와 같이 천명한 경우가 그것이다.

> "예술과 기술의 새로운 통일! 기술은 예술을 필요로 하지 않지만 예술은 기술을 크게 필요로 한다. 새로운 건축이념을 수립하고자 노력하는 사람들은 이것들에서 공통된 창조적 원천을 탐구하고 재발견해야 한다. 그 방법은 기능과 기술의 예비훈련을 통해서 이룩된다. … 우리는 물건을 정확하게 기능하도록 설계하기 위해서 우선 그 성질을 연구해야 한다. 기계역학, 정력학, 광학, 음향학의 법칙뿐만 아니라 비례의 법칙도 물건의 성질을 연구하는 데 도움이 되는 요소이다. 그것들은 지성세계의 문제이다."[49]

창립 단계에서 그로피우스가 초대한 오스카 슐레머도 이미 한 해전에 기계적 조형으로 방향 전환하려는 그로피우스의 의도를 눈치채고 이를 가리켜 '유토피아로의 전향!'이라고 찬양한 바 있다. 대성당의 건축을 대신하여 생동하는 기계를 창조해야 한다는 것이다. 그는 1922년 10월 5일 아내에게 보낸 편지에서도 기계시대에 대비하여 건축도 "앞으로 대량생산이 진행되어야 한다. 나는 새로운 그로피우스를 보았다."고 적어 보내기까지 했다.

이렇듯 그로피우스가 강조하려는 것은 '거주를 위한 기계'였고, 그것도 '건축의 공업화'였다. 실제로 그는 이미 전시회 개막일에 준공을 목표로 4개

49 권명광 엮음, 『바우하우스』, 미진사, 2005, p. 79.

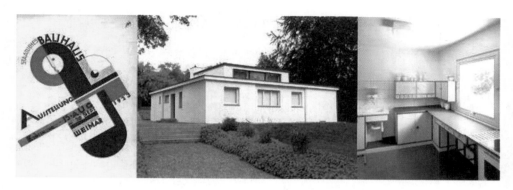

전시회 포스터(좌), 〈호른 주택〉의 전경(중앙), 〈호른 주택〉의 내부(우)

월 전부터 게오르크 무헤에 의해 괴테의 정원에서 멀지 않은 바우하우스 부지 안에 실험주택인 〈호른주택〉을 공사하고 있었다. 하지만 건축에 관한 바우하우스의 실험은 비난의 계기였고 탄압의 빌미였다. 이듬해 봄 튀링겐 연방의회 선거에서 다수당이 된 우파정당 인민당은 바우하우스를 '사회주의 집단'으로 간주하며 '국립 쓰레기통'이라는 비난성명과 동시에 탄압을 시작했다.

"그로피우스는 새롭지도 현실적이지도 않다. 이것은 구체적인 현실에 추상적이고 거의 신비적인 예술 개념을 침투시킨 데서 오는 잘못으로서, 이러한 예술 개념을 철학이라고 부르기에 적당치 않다. 이러한 추상적 예술 활동의 결과는 개탄할 만하다. … 우리는 지난 10년 동안 미래파 등의 전시회를 보고 경멸해 왔다. 바우하우스의 전시회에서 제시된 것들은 예술이 아니라 병적인 것으로 평가할 수밖에 없다."[50]

50 앞의 책, pp. 103−104. 재인용.

이에 맞서기 위해 그로피우스를 지지하는 시민들이 〈바우하우스 동우회〉를 결성하였고, 그 모임에 아인슈타인을 비롯하여 건축가 페터 베렌스와 요제프 호프만, 화가 샤갈과 코코슈카, 작곡가 쇤베르크 등 당대의 많은 저명인사들이 가담했다. 하지만 거대권력 앞에서는 모두가 허사였다. 1925년 4월, 바우하우스에게 날아온 것은 계약 해지의 통보에 이은 해산명령이었기 때문이다. 결국 개척과 정착을 모색하던 바이마르에서의 그로피우스와 바우하우스의 운명은 거기까지였다.

전성기 | 그로피우스의 바우하우스는 바이마르에서 보낸 6년의 세월을 뒤로하고 1925년 10월 데사우(Dessau)에 새 둥지를 틀었다. 바우하우스의 전성기인 이른바 '데사우 시대'가 시작된 것이다. 바우하우스의 교육 계획에도 처음으로 건축 과정이 개설되었을뿐더러 새 교사의 신축과 더불어 마이스터들을 위한 주택까지 세워졌다.

교사의 준공식이 열린 1926년 12월 4일은 바우하우스의 전성기를 상징하는 날이나 마찬가지가 되었다. 천여 명이 넘는 각계의 인사들이 참석하였고, 그들 앞에서 개관을 기념하는 그로피우스의 연설도 열정적이었다. 미술평론가 막스 오스본도 12월 14일자 베를린의 한 신문에 아래와 같이 바우하우스와 그로피우스를 격찬하는 글을 기고한 바 있다.

"앞으로 바우하우스의 새로운 건물이 보여 준 현대예술 개념의 위풍당당한 기념물을 보기 위해 독일뿐만 아니라 전 세계에서 예술에 관심을 갖고 있는 인사들이 이 쾌적한 데사우를 순례할 것이다. 이 성과는 에너지의 놀라운 기념비이기도 하다. 이 에너지를 갖은 한 남자가

자기의 예술적 신념의 정당성을 인식하고, 또한 자신감을 갖고 엄청난
반대 세력에 대항하여 투쟁한 것이다."[51]

준공식을 기념하여 옥상에서 촬영한 데사우의 교수진
(왼쪽부터, 알베르스, 셰퍼, 무헤, 모홀리 나기, 바이어, 슈미트, 그로피우스,
브로이어, 칸딘스키, 클레, 파이닝거, 스텔츨, 슐레머)

〈데사우의 바우하우스〉 전경

쇠퇴기 | 하지만 모든 전성기는 너울의 마루다. 거기가 바로 너울의 임계

51 앞의 책, p. 125. 재인용.

점임을 의미한다. 그로피우스에게도 데사우가 그런 곳이었다. 데사우 시정부에다 성공적인 문턱값을 치르며 마루를 넘어서게 한 경계인간 그로피우스의 통찰력(판단력과 예지력)은 1928년 2월 시장 앞으로 보낸 편지 한통에서 더욱 두드러졌다.

예컨대 '본인은 지금의 바우하우스가 개인적으로나 공적으로나 본인과 대단히 친밀했던 협력자들에게 아무런 손해도 끼치지 않고 그 미래의 지도권을 위임할 수 있는 때가 왔다고 확신합니다.'라는 사연이 그것이었다. 3월 17일자 프랑크푸르트의 한 신문도 「왜 그로피우스는 떠나는가?」라는 제하에 '위대한 양식의 조직자 그로피우스는 이제 지쳐 버렸다.'고 판단했던 것이다.

3월 25일 그로피우스의 송별회가 끝나자 그는 한네스 마이어(Hannes Meyer)에게 리더의 자리를 넘기고 베를린으로 향했다. 1919년이 상전이의 임계점(한계상황)임을 간파하고 시작한 명민한 건축가의 야심 찬 자기 실험은 10년을 넘기지 못한 채 그렇게 끝난 것이다. 하지만 그로피우스가 건축의 야망마저 접은 아니었다.

절반의 성공으로 데사우를 떠난 뒤에도 그로피우스는 바우하우스와 절연하지는 않았다. 예컨대 1930년 여름, 마이어의 후임으로 미스 반 데어 로에를 그가 직접 추천한 것 경우가 그러하다. 더구나 1932년 국가사회주의 독일 노동자당(나치스)이 점령한 시의회가 바우하우스를 국제주의의 아성, 유태인의 소굴로 간주하여 해산명령에 이어 이듬해 비밀경찰국에 의해 강제 폐쇄 조치당할 때(7월 20일자로)에도 그로피우스를 비롯하여 루드비히 미스 반 데오 로에(Ludwig Mies Van der Rohe) 등이 주요 대상자들이었기 때문이다.

결국 독일에서 쫓겨난 초대 교장 그로피우스를 비롯하여 마지막 교장이

었던 미스 반 데어 로에 등 대부분의 유태인 멤버들은 황급히 엑소더스를 선택해야 했다. 하지만 그들의 독일탈출은 미국의 시카고를 바우하우스의 제2의 엘도라도로 만듦으로써 바우하우스의 이념이 '세계화'하는 계기되기도 했다.

특히 철강건축의 상징인 미스 반 데어 로에의 미국 진출은 이미 1918년 오스발트 슈펭글러가 예언한 『서구의 몰락』(Untergang des Abendlandes)을 입증이라도 하듯 콘크리트 건축의 르 코르뷔지에의 미국진출과 더불어 유럽(서구)의 시대가 저물고 있음을 알리는 신호나 다름없었다. 구마 겐고가 이를 두고 "근대와 미국이라는 두 가지 이질적인 세계를 연결하는 '경첩' 같은 역할을 완수했다."[52]고 평하는 까닭도 거기에 있다.

이를테면 1937년 시카고에 모홀리 나기를 교장으로 한 〈뉴 바우하우스〉가 설립된 것이나 이듬해 12월 그로피우스의 지도하에 〈바우하우스 회고전〉이 열린 경우가 그것이다. 이렇듯 미국을 감염시킨 그로피우스의 바우

미스 반 데어 로에, 〈판스워스 하우스〉, 1945-51.

52 구마 겐고, 이정환 옮김, 『건축을 말하다』, 나무생각, 2021, p. 242.

하우스 이념은 미스 반 데어 로에의 설계로 시카고에 지어진 스틸 하우스인 판스워스 하우스(Farnsworth House)에서 보듯이 그것을 잠재태(또는 리좀)로 한 현실태들을 곳곳에 줄지어 출현시킴으로써 20세기의 건축에서 또 하나의 유목 현상이 되었다고 말해도 과언이 아니다.

② 건축예술의 경계인, 르 코르뷔지에(1): 그가 넘은 문지방들

20세기의 문턱에서 태어난 르 코르뷔지에(Le Corbusier, 1887-1965)는 시공적인 경계지대에서 누구보다 '임계압력'(critical pressure)을 많이 받은 건축가였다. 건축예술에 관심이 쏠린 10대 후반부터 그가 건축의 역사적 흔적들을 찾아 피렌체를 비롯하여 유럽의 각 도시를 여행했던 까닭도 거기에 있다.

건축예술은 더 이상 고고학적 유물 남기기를 위한 닫힌 예술도, 과시욕망의 노예인 소수자의 전유물도 아니다. 교황이나 군주 등 절대권력자들의 '욕망의 차고(車庫)'와 같은 기념비적 건축 대신 20세기 들어서 예술 전반에 걸쳐 이른바 '체계화', '집적화', '보편화', '통합화', '거대화'의 이념을 지향하는 모더니즘 운동이 활발해지면서 건축도 예외일 수 없었다.

특히 빈 학파를 중심으로 제2세대들이 주도해 온 주택·극장·교회·공장 등 '실용건축' 시대'에 걸맞게 아파트의 창시자인 르 코르뷔지에의 '주거의 통일'이라는 위니테 다비타시옹(Unité d'Habitation)—알제리 수도 알지에 시민을 위해 산기슭에 세운 '차양 있는 마천루'(1933)나 '마르세유 아파트'(1947-1952)가 그 상징이다. 특히 길이 135미터, 높이 52미터에 18층의 수직 공동체를 6미터의 필로티들이 떠받치고 있는 수평줄무늬의 건물인 마르세유 아파트에는 독신 가정부터 대가족에 이르는 337세대의 1,800명에 이르는 각양각색의 거주자를 위한 주거 형태를 고려해 개별 빌라처럼 느껴지

건축을 철학한다

도록 23개의 복충(스플릿 레벨) 유닛을 직육면체 형태의 건물에 채워 넣었다—[53] 활동 역시 전통의 문지방을 넘은 혁신적인 주류의 일원이 된 것이다.

르 코르뷔지에, 〈마르세유 아파트〉, 1947-1952.

　제2세대들이 장식, 오더 등의 제거와 거부를 주도하는 모더니즘의 새로운 건축 운동은 고고학적 유물들보다 가볍고 튼튼하며, 원하는 모습으로 형태를 빚어낼 수 있다. 공사 기간을 단축시켜 비용 절감에도 한몫했다. 무거운 돌덩어리를 쌓아 올리고, 그것을 치장하며 시간을 보내던 시대는 이제 지나갔다.[54] 대중화 · 대량화 · 도시집중화 시대에 접어들자 그들은 과학과 기계의 힘을 빌려 저마다 거주의 혁신을 감행하는 '벌집 시스템'의 이념을

53　인체를 기초로 하여 표준화 · 규격화하여 대량공급이 가능해진 건축이다. 예컨대 마르세유의 아파트가 그것이다. '주거의 통일성'을 지향하고 있는 이 아파트는 한 척의 크루즈선처럼 도시 기능이 집약되었다. 그곳에서는 학교와 어린이를 위한 수영장이 구비되었고, 어른들도 옥상의 수영장 옆에서 바닷바람을 맞으며 일광욕을 즐길 수 있게 했다. 신승철, 『르코르뷔지에』, 아르테, 2020, pp. 200-201.

54　신승철, 『르코르뷔지에』, 아르테, 2020, p. 75.

구현하기 시작한 것이다. 이를테면 르 코르뷔지에가 '인민을 위한 베르사유'의 꿈을 실현시키기 위해 대중을 위한 '관계의 건축론'인 '돔 이노(Domino) 이론'과 '돔 이노 하우스'(1914)가 그것이었다.

과학의 진보와 기계의 침입

"단 하나의 신앙이 이 폐허를 지배하고 있다. 그것은 과학에 대한 믿음이다. 더 정확히 말하면 과학이라는 종교이다. 미래에 대한 신념, 역사가 기록하고 있는 인간 정신의 무한한 진보에 대한 신념은 그 마지막의 성공적인 결과로서 신의 출현을 맞을 것이다."[55]

이것은 19세기 말의 지적 분위기를 가리켜 프랑스의 종교학자인 에르네스트 르낭(Ernest J. Renan)이 『과학의 장래』(L'Avenir de la science, 1890)에서 한 말이다. 이렇듯 그는 과학을 인간의 가장 뛰어난 천재성이 남긴 성과 중하나로 간주하고 과학을 종교라고까지 찬미했다. 종교학자의 눈에도 과학과 기술은 20세기의 문턱값을 어느 분야보다 더 당당히 치르고 문지방을 넘고 있었기 때문이다.

그 문턱을 전후하여 프랑스를 비롯한 유럽의 지식인들은 과학과 기술에 사로잡혀 그것들을 통한 천년왕국의 꿈을 실현시키려 애쓰고 있었다. 과학의 중요성을 누구보다 깊이 인식하고 있었던 베르그송조차 스펜서의 진화론을 수없이 읽은 후에야 비로소 거기에서 빠져나올 수 있었다고 고백할 정

55 이광래, 『프랑스철학사』, 문예출판사, 1992, p. 310.

도였다.

이렇듯 당시의 과학과 기술은 이미 새로운 시대정신이나 다름없었다. 프랑스의 정신분석학자 펠릭스 가타리(Félix Guattari)도 「기계의 시대와 무의식의 문제」(1981)라는 제목의 강연에서 새로운 과학과 기술이 다양한 사회의 시스템이나 물질적 흐름을 작동시키며 기존의 그 영토들을 빠르게 해체시키는 탈영토화를 진행시켰다고 주장한다. 집합적 장비와 기술자부대에 의해 이른바 '기계의 시대'가 도래했다는 것이다.

신기술들이 인간을 기술의 질서로부터 피할 수 없게 하면서 기술과 기계로부터 소외당하지 않기 위해서 인간은 기꺼이 기술과 기계에 적응하거나 기계화된 노동 조건에 어쩔 수 없이 빠르게 적응해야만 했다. 특히 19세기 후반부터 영국과 프랑스가 만국박람회를 신기술과 기계의 경연장으로 활용하며 기계화를 더욱 부추겼다. 시간이 지날수록 인간은 어떠한 것도 기계의 영향으로부터 제외되지 않는 환경 속으로 내몰리게 된 것이다.

기계의 침입이 심화되는 만큼 인간은 기계화되고 기계와 통합되어갔다. 프랑스의 사회철학자 자크 엘륄(Jacques Ellul)의 말대로 "기계가 더욱 비중 있게 되고 정확해질수록 복잡한 '인간기계'(L'homme—machine) 현상이 더욱 두드러져 갔다".[56] 기계의 침입은 건축뿐만 아니라 미술을 포함한 조형예술에도 빠르게 스며들며 이른바 '의식의 지진현상'까지 일으키기에 이른 것이다.

20세기 들어서 기계주의는 건축뿐만 아니라 미술도 '의식의 지진기록계'를 장식하는 단골고객으로 관측되기 시작했다. 시대 변화에 민감한 미술가들일수록 기계미학시대가 도래했음을 알리는 징표들을 쏟아 냈기 때문이다. 특

56 자크 엘륄, 박광덕 옮김, 『기술의 역사』, 한울, 2011, p. 415.

히 러시아의 구성주의와 이탈리아의 미래주의 조형기계들을 선두로 키리코, 레제, 들로네, 피카비아, 뒤샹, 만레이 등이 보여 준 수많은 기계주의 작품들이 폭발의 응력도(stress intensity)가 높은 활성단층을 형성한 것이다.

예컨대 기계미술 양식을 개발한 페르낭 레제에게 제1차 세계대전이 끝나면서 빠르게 변모하는 현대의 산업사회와 도시공학적 현상들이 마치 거대한 〈건축하는 기계〉의 현장처럼 비쳐진 경우들이 그것이다. 피카소의 큐비즘이 상대성 이론이나 양자역학 같은 새로운 과학이론을 자랑하며 그것으로부터의 영향을 주저하지 않았다면 마르셀 뒤샹의 〈계단을 내려오는 누드 Ⅱ〉(1912), 〈그녀의 독신자들에 의해 발가벗겨진 신부, 조차도〉(1915-1923)나 프란시스 피카비아의 〈봄날의 춤〉(1912), 〈사랑의 퍼레이드〉(1917), 그리고 레제의 튜비즘(Tubism) 작품들인 〈기계인간〉(1916), 〈카드놀이하는 사람들〉(1917), 〈도시: 기계시대의 인간〉(1919) 등은 산업의 현대화와 도시화를 주도한 고도의 건축기술과 기계상(機械狀)을 다양한 작품

페르낭 레제, 〈도시: 기계시대의 인간〉, 1919.　　　페르낭 레제, 〈기계인간〉, 1916.

　　　　　　　　　　　　　　　　　건축을 철학한다

들로 조형화한 것이다.[57]

이렇듯 그들에게는 도시와 기계소음, 그 속에서 적응하는 레제의 〈기계
인간〉에서 보듯이 원통·원구·철판 등으로 된 기계인간마저도 미학적 주
제가 되었다. 그들의 작품은 이미 기계와 인간의 무의식적 결합을 보여 주
고 있는 것이나 다름없다.

예술건축에서 기계건축으로

기계의 침입과 기계주의 신드롬은 미술뿐만 아니라 건축에서도 그 이
상이었다. 그에 대해 가장 민감한 반응을 보인 무명의 젊은 건축가 르 코
르뷔지에가 순수성과 즉물성을 앞세우며 '새로운 건축을 향하여'(vers une
architecture)라는 혁명적 지남(指南)을 선언한 까닭도 거기에 있다.

오늘날 제들마이어는 르 코르뷔지에의 '순수한' 건축과 카우프만의 '자율
적인' 건축을 모두 '혁명건축'이라고 부른다. 그는 그것들이 가능한 한 이질
적인 혼합물을 제거한 '순수하고' '절대적이고' '자유로운' 건축, 다시 말해
르네상스에 비해서 비인간적인 건축 이외의 것—순수 기하학의 법칙—의
지배하에 있기 때문[58]이라고 생각한다.

하지만 20세기 초 20대의 르 코르뷔지에에게 혁명건축은 절대적 순수와
자유의 실현이라는 건축의 본질적 이념인 즉물성의 회복을 위한 것만이 아
니었다. 그가 생각하기에 그것은 무엇보다도 '살기 위한 기계'로서의 건축
이었다. 제우스의 아들 프로메테우스가 아테나(미네르바)의 도움으로 하늘
에서 불을 훔쳐 인간에게 선물한 이래 세상은 인간들의 것으로 놀랍도록 변

57　이광래, 『미술철학사 2』, 미메시스, 2016, p. 327.
58　한스 제들마이아, 박래경 옮김, 『중심의 상실』, 문예출판사, 2001, p. 182.

해 왔듯이, 그리고 일찍이 구스타브 에펠이 파리 시민에게 보여 준 미증유의 선물처럼 건축예술 또한 '기계'를 통한 프로메테우스적 혁신이 또 한 번 가능해진 탓이다. 그는 기하학적·기계적·구조적 관계의 구성 등으로 인간이 살기에 최적화된 합리적 건축의 가능성이 눈앞에서 실제로 실현되고 있다고 생각했던 것이다.

특히 '장식에서 구조로'의 상전이를 빠르게 촉진시킨 '기계화'를 목도한 젊은 건축학도 르 코르뷔지에는 레제나 피카비아, 뒤샹이나 들로네와 같은 당시(1910년대)의 기계주의 미술가들에 못지않은 기계예찬론자였다. 그에 의하면,

"새로운 근대의 현상인 기계는 세상에 정신적인 개혁을 이루었다. 수세기 이래로 우리는 기계를 볼 수 있는 최초의 세대라는 것을 깊이 생각해야 한다. 기계는 … 자연이 우리에게 한 번도 제시해 주지 못했던 면밀함으로 절단되고 연마된 철강으로 만든 판이며, 원구며, 원통이 우리 앞에 빛을 발하게 한다. 기계는 완전히 기하학적이고, 기하학은 우리의 위대한 창조이며, 그것은 우리를 매료시키고 있다. (기계를 만든) 인간은 완벽성이라는 점에서 신과 같이 행동하는 것이다."[59]

이미 페레와 베렌스를 통해 기하학적인 기계건축을 체험한 바 있는 그는 38세에 쓴 『현대 장식미술』(1925)에서도 '기계의 아름다움'을 다음과 같이 강조했다.

59　앞의 책, p. 102. 재인용.

"기하학은 우리의 것, 사건과 사물을 평가할 수 있는 유일하고도 소중한 수단이다. 기계는 기하학의 소산이다. 기하학은 인간을 매료시키는, 인간의 위대한 창조물이다. 진실로 기계는 조각품을 만드는 기술보다 훨씬 더 풍부하고 질서정연한 감각의 생리학을 실험할 수 있는 멋진 무대이다."[60]

이른바 '새로운 건축을 향하여' 누구보다 새로운 방법을 갈구해 온 청년 르 코르뷔지에를 매료시킨 기계공학적 건물들은 오귀스트 페레가 파리에 철근 콘크리트로 세운 아파트(1903)와 페터 베렌스가 디자인한 베를린의 AEG터빈공장 등이었다. 약관 20세를 겨우 넘긴 르 코르뷔지에가 찾은 당시 (1908년)의 페레는 철근콘크리트를 이용한 혁신적인 건축물인 프랭클린가 25번지의 아파트를 세워 이미 널리 알려진 인물이었다.

특히 르 코르뷔지에의 눈을 사로잡은 건물은 AEG터빈공장이었다. 새로운 산업재료로 간결하게 디자인된 베렌스의 공장은 당시로서는 구조와 디자인에서 혁신적인 기계건축물이었기 때문이다. 경량의 철골구조와 유리벽만으로 지은 그 기계적이고 기하학적인 공장은 일체의 장식이 배제되어 세련된 외관미뿐만 아니라 단순한 구성미에서도 혁신적이었다.

적어도 건물의 모서리마다 찾아볼 수 없는, 기둥이 과감히 제거된 순수한 건축구조의 현대적 건물이라는 점만으로도 그러했다. 르 코르뷔지에에게 그 건물은 견학한 날 밤 자신의 소감을 장문의 편지로 써서 베렌스에게 보낼 만큼 감명 깊은 것이었다. 그 건물에 사로잡힌 그는 결국 1910년 11월부

60 앞의 책, p. 126. 재인용.

터 5개월간 베렌스의 사무실에서 신입사원으로 근무하기까지 했다.

페터 베렌스, 〈AEG터빈공장〉, 1908.

페레 〈프랭클린가 아파트〉, 1903.

돔-이노 이론: 건축에서의 실존주의

제1차 세계대전(1914-1918)은 미술·무용·문학 등의 순수예술뿐만 아니라 건축예술에서도 상전이의 결정적인 계기였다. 전쟁은 특히 건축의 형태보다 구조에서의 혁신을 추구해 오던 르 코르뷔지에의 생각에도 국면 전환을 불가피하게 했다. 파괴와 재건이라는 전쟁의 야누스적인 결과가 새로운 건축을 지향해 오던 그에게 건축의 실존적 의미(이상에서 실존으로)를 거듭 되새기게 했기 때문이다.

전쟁을 치르는 유럽의 각 도시는 폐허로 변해 갔다. 헤아릴 수 없이 많은 주택이 파괴되었고, 그에 따라 도시들은 흉물이 되어 갔다. 집을 잃은 이들이 속출하며 거리로 쏟아져 나온 난민들의 숫자도 급증했다. 건축지망생에게도 뜻하지 않은 시대의 참상은 '건축이란 무엇인가?'와 '건축가란 누구인

건축을 철학한다

가?'에 관한 질문을 외면할 수 없게 했다. 그는 기차 안에서 피해 복구 비용을 마련하기 위해 매번 장미꽃을 사는 것만으로 스스로에게 던진 철학적인 질문들에 답할 수 없었다. 그는 자신만이라도 건축으로 세상을 위로하고 치유해 보기로 마음먹었다.[61] 문자의 의미대로 그는 '돔-이노'(Dom-ino)의 각오를 결심한 것이다.

집의 혁신이나 혁신적인 주택을 의미하는 '돔-이노'는 '집'이라는 뜻의 라틴어 domus와 '혁신'을 뜻하는 innovation을 조합한 것의 약자이다. 세계대전이 발발하면서 '혁신적인 집'의 건축을 착안한 르 코르뷔지에는 간결한 구조와 효율적인 공법의 창의적 개발에 몰두했다. 예컨대 기존의 주택과는 다른 재료와 구조의 이른바 '돔-이노 하우스'의 탄생이 그것이었다.

그는 건축의 규격화와 표준화를 통한 대량생산이 목표였다. 이를 위해 그가 고안해 낸 것은 벌집구조의 건축이었다. 그는 가로 6m, 세로 9m의 바닥에 4m 간격으로 6개의 강화콘크리트 기둥을 세우고, 그 위에 세 개의 수평 슬래브를 얹어 건물의 한 층을 완성했다. 이러한 모듈 작업을 위로 반복하면 건물의 층수가 늘어나고, 구두 상자 모양의 모듈을 옆으로 붙이면 건물의 면적이 확장되어 전체적으로 마치 벌집과 같은 구조가 된다. 그는 건물의 내벽도 강화 콘크리트로 자유롭게 배치하여 개방적이면서도 독립적인 구조로 설계했다.

건축예술에서 상전이가 요구되는 비상 상황이 낳은 '창조적 진화'[62]의 일

61 신승철, 『르코르뷔지에』, 아르테, 2020, p. 126.

62 '창조적 진화'(L'Évolution créatrice)는 베르그송이 1907년에 출판한 책의 제목이다. 베르그송은 정신적 주체의 자유에 관한 탐구로서 생명의 약진력(élan vital)에 의한 창조적 진화를 강조한다. 약동하는 생명의 힘은 기계론적이고 결정론적인 물질의 진화에 반대하여 물질의 저항을 극복하고 잠식하며 자유의 실현을 지속시켜 나간다는 것이다. 이와 같은 그의 창조적 진화론이 20세기 초반 철학과 예술 분야를 망라하여 서구의 지성계 전반에 미친 영향력

환이었던 돔-이노 이론
은 '도미노'처럼 부품을 조
립하듯 끝없이 이어질 수
있고, 어디에나 세워질 수
있는 건축의 대량생산을
위해 새롭게 고안된 유기
적 기계공법이었다. 그는
이러한 집을 '살기 위한

르 코르뷔지에, 〈돔-이노 구조 모형도〉

기계'라고 불렀다. 그에게 주택은 폐허 속에 놓인 '현존재(Dasein)의 생존을
위한 실존 공간'이었기 때문이다.

누구보다 전후시대의 '새로운 정신'(Esprit Nouveau)을 강조하고 나선 르
코르뷔지에게 돔-이노는 건축이론 너머의 휴머니즘이었다. 벌집구조는 실
존적 휴머니즘의 구현이었다. '돔-이노 이론'이 건축의 실존주의였다면 간
결한 공간구조의 '거주기계'(machine de demeure: 훗날 들뢰즈와 가타리가 말
하는 '욕망하는 기계'63로서 '전쟁기계'의 모델이기도 하다)인 '돔-이노 하우
스'는 그가 제시한 구조주의 모델이었다.

이렇듯 르 코르뷔지에는 1918년 전쟁이 끝난 뒤 빠른 전후 복구를 위해
대량생산이 가능한 '돔-이노 하우스'를 주택의 기본 구조로 삼았다. 1920년
대의 '돔-이노 하우스'는 간결한 공간 구조, 아래층 주방과 위쪽 식사 공간

은 실로 지대한 것이었다.

63 들뢰즈는 『앙띠-오이디푸스』(1972)에서 '욕망이란 서로 얽혀 새로운 질서를 성형하는 기계'
라고 규정한다. 그것은 욕망을 항상 이동시키며 탈속령화의 운동을 계속하는 기계라는 것
이다. 그에 의하면 "그것은 도처에서 작동하고 있다. … 그리고 먹는다. 그것은 언제나 제
반 기계이다. 결코 은유적으로 기계라는 말이 아니다." Deleuze, Guattari, L'Anti-Oedipe,
Minuit, 1972, p. 7.

건축을 철학한다

의 구분, 넓은 창문과 나선형 계단 등은 전후 복구에 나선 그가 창조한 새로운 '거주기계'를 대표했다. 그는 표준화된 철근콘크리트 모듈을 쌓아 올린 구두 상자 모양의 주택이 당시로서는 가장 합리적이고 기능적인 삶의 공간을 제공함으로써 그 시대의 주택 문제를 해결해 줄 것[64]이라고 믿었던 것이다. 『건축을 향하여』(1923)에 의하면,

　　"주택의 대량생산, 그 위대한 시대가 이제 막 시작되었다. 세상에는 새로운 정신이라는 것이 있다. 공업은 물결처럼 밀려와 새로운 정신으로 활기가 가득 찬 새 시대에 멋게 제작된 새 도구들을 선사하고 있다. … 주택 문제는 그 시대의 문제이다. 오늘날 사회의 평등은 이것에 달려 있다. 변혁의 시대에 건축의 첫째 의무는 가치의 재검토, 주택 구성 요소의 재검토에 있다. 대규모 공업이 건축을 책임져야 하며, 주택에 소요되는 부품의 대량생산 방식을 정립해야 한다.

　　대량생산 정신을 창조해야 한다. 대량생산 방식으로 집을 짓는 정신, 대량생산된 주택에 사는 정신, 대량생산 주택을 구상하는 정신, 우리의 머리와 가슴으로부터 주택에 관한 고정관념을 털어 버리고 비판적이고 객관적인 관점으로 문제를 바라볼 때, 비로소 도구로서의 집, 대량생산하는 집, 우리의 삶에 동반된 도구로서의 미학에 맞는 건강하고 아름다운 집의 개념을 갖게 될 것이다."[65]

　　이렇듯 그가 건축을 통해 보여 준 실존적 휴머니즘의 정신은 전후복구의

64　　신승철, 『르코르뷔지에』, 아르테, 2020, p. 142.

65　　장 장제르, 김교신 옮김, 『르 코르부지에: 인간을 위한 건축』, 시공사, 1997, p. 126. 재인용.

현장 참여로만 끝난 것이 아니었다. 그는 건축에서 '새로운 정신'의 중요성을 세상에 보다 적극적으로 계몽하기 위해 1920년 10월 큐비즘 이후 처음으로 순수주의의 기계미학을 표방해 온 화가 아메데 오장팡(Amédée Ozenfant)과 새로운 예술잡지인 『에스프리 누보』—이 제호는 1917년 11월 기욤 아폴리네르가 개최한 강연의 제목이었던 '에스프리 누보와 시

『에스프리 누보』 창간호 표지

인들'에서 빌려 온 것인 듯하다—를 창간했다. 그들에게 이 잡지는 진보적인 엘리트들을 향해 '새로운 정신'을 외치기 위한 프로파간다의 도구나 다름없었다.

이 잡지는 창간호부터 '예술은 새로운 미학을 지향해야 한다'는 급진적인 내용으로 채워졌다. 그가 무엇보다 강조하려 했던 것은 산업화 시대에 걸맞도록 건축에 대한 고정관념과 기존의 양식에서 과감히 탈피해야 한다는 점이었다. 이를테면,

> "건축은 양식과 아무런 상관도 없다. 루이 14·15·16세 때의 양식이나 고딕양식은 여성용 모자의 깃털 장식이나 마찬가지이므로 간혹 예뻐 보일지라도 그 자체로는 아무런 기능이나 의미가 없는 것이다."[66]

[66] 이건섭, 『20세기 건축의 모험』, 수류산방, 2000, p. 132. 재인용.

라는 주장이 그것이다.

그가 '에콜 데 보자르는 건축에 해악만 끼친다'고 하여 기존의 건축계를 신랄하게 비판하고 나선 까닭도 마찬가지이다. 그 때문에 그는 '우수한 학생들을 고작해야 로마로 보내는 짓거리를 때려치워야 한다.'고도 일갈했다. 그가 역설하는 것은 건축예술도 기계주의 미학이 갖는 아름다움에서 새로운 감각과 예술정신을 배워야 한다는 점이었다.

그는 누구보다도 기계의 단순한 형태들이 우리에게 새로운 미적 감각을 제공해 준다고 생각했다. 그는 이러한 '새로운 미학정신'을 토대로 하여 그동안 『에스프리 누보』—1925년 28호를 끝으로 폐간되기까지 이 잡지에는 아돌프 로스, 아라공, 장 콕토 등이 기고했다. 여기에는 기계를 창조의 표본이라고 찬양하는 기계건축 옹호자들이나 선동자들의 주장이 대부분이었다—에 발표했던 진보적이고 도발적이기까지 한 생각을 담은 글들을 모아 1923년에 『건축을 향하여』(Vers Une Architecture)라는 제목의 저서를 서둘러 출간했다.

20세기 건축의 지남(指南)을 상징하는 기념비적인 저서가 된 이 책은 그가 오장팡과 더불어 기계주의시대에 기술공학을 찬양하고 강조하는 기계미학의 대표적인 저서였다. 특히 그가 이 책에서 아래와 같이 제시한 철근콘크리트 주택에 최적화된 디자인과 양식에 따른 〈현대주택을 위한 5원칙〉은 당시의 건축가들에게 열광적으로 받아들여졌다.

첫째, 필로티 기둥구조다. 필로티는 건물을 지열과 습기로부터 보호한다. 커다란 건축물의 경우, 필로티는 건물의 앞과 뒤 사이의 단절을 막아 주고, 넓은 정원 공간을 확보할 수 있게 한다.

둘째, 옥상정원이다. 옛 주택의 다락방은 하녀들의 차지였다. 르 코르뷔지에는 경사지붕과 다락방을 없애고, 평평한 옥상에 정원을 만들었다. 옥상정원은 추위와 더위를 막아 주고, 가벼운 신체 활동을 할 수 있는 공간을 제공해 준다.

셋째, 개방된 평면이다. 르 코르뷔지에가 선보인 철근콘크리트 구조는 벽이 아니라 기둥에 하중을 전달한다. 그 덕분에 원하는 곳에 벽을 자유롭게 세울 수 있고, 유연한 공간 활용이 가능해졌다.

넷째, 수평창이다. 르 코르뷔지에는 가로로 긴 수평창을 선호했다. 수평창은 집 안을 밝게 만들고 외부의 풍경을 끌어들여 파노라마처럼 집 안에 펼쳐 놓는다.

다섯째, 자유로운 파사드다. 벽이 아닌 기둥에 하중이 전달되는 그의 주택에서는 외벽을 자유롭게 디자인할 수 있다. 수평창을 비롯해 어떠한 형태의 개구부 디자인도 가능했으나 그는 '조정선'을 이용해 파사드의 조화를 유지했다.[67]

③ 건축예술의 경계인, 르 코르뷔지에(2): 모더니즘 너머로

하지만 르 코르뷔지에는 5가지 원칙에 의해 짓는 돔-이노 하우스의 공법을 제안하면서도 위생, 난방, 조명, 주차 공간 등 주택의 각종 편의 시설의 개선에도 고민하지 않을 수 없었다. 특히 빠르게 발전하는 자동차 시대의 요구에 부합하기 위해서 그는 주택으로 자동차의 진입을 유도할뿐더러 그 안에 주차할 수 있는 공간을 확보해 주어야 했다. 이를 위해 1925년 그

67 신승철, 『르코르뷔지에』, 아르테, 2020, p. 171.

건축을 철학한다

가 파리의 도심지에 필로티 구조로 설계하여 선보인 주택이 바로 '빌라 라로슈'(Villa La Roche)였다.

거대구조에서 미시구조로

빌라 라로슈 내부의 경사로 빌라 라로슈 외부의 전경

빌라 라로슈는 내부 구조에 있어서도 이전의 벌집주택들과는 사뭇 달랐다. 지속적이면서도 이질적이었다. 순수주의에 충실한 구두상자 모양의 '살기 위한 기계'로서의 거대주택에서 미시구조에로 '새로운 미학정신'의 창조적 진화가 시도된 것이다. 그것은 거대화·총체화·집적화에서 이제까지는 '미지의 차원'이었던 미시화·단편화·분산화로의 일대 전환이었다. 그는 죽음을 앞에 둔 즈음에 인생을 돌아보며 남긴 글의 첫 문장을 '전할 수 있는 것은 사유뿐이다'(Rien n'est transmissible que la pensée)라고 시작한다. 그에 의하면 "노력의 고결한 결실인 사유, 사유는 죽음을 넘어 운명에 승리를 거두고, 다른 미지의 차원으로 이끈다."[68]는 것이다.

68 르 코르뷔지에, 정진국 옮김, 『르 코르뷔지에의 사유』, 열화당, 2013, p. 57.

그림에서 보듯이 그것은 무엇보다도 베르그송의 생철학이 모든 분야에 걸친 새로운 사유와 정신의 변화를 요구하는 촉매제 역할을 하던 시기에 오로지 '새로운 정신'만을 추구해 온 르 코르뷔지에의 건축에 대한 직관과 통찰력, 즉 그의 건축의 미학과 철학에 베르그송의 아래와 같은 사유가 직·간접적으로 삼투된 것임을 부인하기 어렵다. 베르그송에 의하면,

"사유는 보통 새로운 것을 기존 요소들의 새로운 배치로 여긴다. … 지적 작용이건 직관이건 사유는 언제나 개념들에 의거하게 된다. 예를 들어 지속, 질적 다양성, 또는 이질적 다양성 및 무의식에—심지어는 처음 착안했을 당시의 것 그대로 이해되는 한에서의 미분법에도—의거하는 것이다."[69]

곡선이 도입된 빌라 라로슈는 구조·디자인·형태·기능 등에서 이전의 돔-이노 하우스와는 다르다. 그것은 더 이상 부동경직의 단순한 사각형 형태의 기계건축이 아니다. 그것의 설계와 디자인에는 5원칙에서 제시되지 않았던 '유율법'(流率法)[70]—모든 곡선에서 변동율, 즉 접선의 기울기를 구하는 방법론—이 크게 작용했기 때문이다.

동일한 형태의 표준형 기계건물의 안팎과 상하의 디자인과 구조가 특히 베르그송의 '지속과 변화' 이론을 반영하듯 뉴튼의 미분법인 유율법—베르그송에 의하면 "물질적 세계는 직관, 다시 말해 물질계가 포함하고 있는 실

69 앙리 베르그송, 이광래 옮김, 『사유와 운동』, 문예출판사, 1993, p. 39.

70 움직이는 도형의 한 순간의 부피가 증가하거나 감소하는 값이 미분이라면 적분(integral)은 수많은 미분값의 합이다. 유율법은 순간변화율인 미분과 전체변화율인 적분에 대한 통칭이다.

재적인 모든 변화와 운동을 꿰뚫는 직관과 관계한다. 사실 나로서는 '미분법'(différentielle)이라는 개념, 더 정확히 말해 유율법(fluxion)도 이러한 통찰에 의해 제시한 것이라고 생각한다."[71]—에 따라 유기적인 건축기계로 변화된 것이다.

이를테면 실내에 계단 대신 이 층의 갤러리로 통하는 곡선의 경사로를 만듦으로써 창조적 진화에서의 작지 않은 일보를 내디딘 점이 그것이다. 계단은 그 기능과 의미에 대한 선입견과 무의식에서 깨어나는 데 그토록 짧지 않은 세월을 기다려야 했기 때문이다. 관습에 저항하며 고정관념에서 해방된 그의 신사고는 경사로를 통해 지각에 있어서 시간적 지속과 공간적 변화의 질적 다양성을 창조적으로 실현시키려 했던 것이다.

복층건물의 지상에서 옥상까지 이어지는 경사로의 유기적 연결성은 공간에 대한 지각뿐만 아니라 베르그송의 주장—"시간은 지각이다. 시간은 작용한다. 시간은 지연한다. 시간이란 지연이다. 따라서 시간은 제작이어야 한다. 그렇다면 시간은 창조와 선택의 수송체가 아닐까?"[72]—처럼 시간의 지각작용에도 획기적이었다.

그것은 위아래를 오가며 다양한 공간 변화를 경험하게 할 뿐만 아니라 지속되고 있는 시간의 차이와 지연도 실감하게 해 주었다. 르 코르뷔지에가 이를 두고 '건축적 산책'(promenade architecturale)이라고 부른 까닭도 다른 데 있지 않다. 그것은 훗날(1968년) 자크 데리다가 해체주의의 키워드로 변용하여 주목받은 '차연'(différance)[73]—차이의 흔적들을 시공간적으로 상호 연

71 앙리 베르그송, 이광래 옮김, 『사유와 운동』, 문예출판사, 1993, p. 37.

72 앞의 책, p. 113.

73 프랑스어에 이전에는 없었던 이 단어는 데리다가 라틴어 differre를 어원으로 하는 프랑스어 différer의 명사형인 différence(차이)와 의미를 구별하기 위해 발음상 차이가 없는

관시켜 주는 개념—에 대한 기시감마저 들게 하기에 충분했다.

하지만 '빌라 라로슈'의 경험을 토대로 하여 다섯 가지 원칙을 모두 적용하면서도 실내 경사로의 장점을 더욱 살려 설계한 필로티 공법의 전형적인 건축물은 '빌라 사보아'였다. 그는 건물의 안팎을 경사로와 나선형 계단을 따라 옥상까지 올라가면서 내외 공간의 유기적 변화를 지속적으로 체감하는 파노라마 효과를 위해 스토리 보드를 설계했다. 이렇듯 르 코르뷔지에는 (의도적이든 아니든) '빌라 사보아'를 통해서 데리다보다 먼저 해체주의의 선구적 아이디어인 '차연의 의미'를 재실험했던 것이다.

롱샹성당, 건축의 시학이 되다

 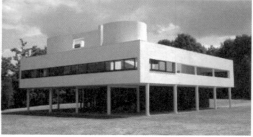

빌라 사보아의 내부 빌라 사보아 전경

제1차 세계대전이 젊은 건축가에게 폐허로부터 비상 재건을 위해 아파트 같은 벌집 구조의 거대주택인 '살기 위한 기계들'을 양산하게 했다면 역사

différance(차연)로 변형시킨 것이다. 본래 différer는 영어로 '구별하다'를 뜻하는 to differ와 '연기하다'의 뜻인 to defer 등 두 개의 의미를 가지고 있다. 따라서 데리다는 *Positions*(1972)에서 이 두 개의 뜻을 모두 함의한 '차연'을 명시하기 위해 différance를 별도로 만들었다. 이광래, 『해체주의란 무엇인가』, 교보문고, 1989. p. 23. 데리다에 의하면 "différance는 현전/부재라는 대립에 입각해서 생각될 수 없는 하나의 구조이자 운동이다. 차연은 차이의 흔적들을 상호 연관시켜 주는 거리 두기(espacement)의 체계적인 활동이다." J. Derrida, *Positions*, Minuit, pp. 38-39.

건축을 철학한다

상 초유의 희생자(853만 명이 희생된 제1차 대전의 일곱배의 사망자)를 낸 제2차 세계대전(1939-1945)은 메시아로서의 신과 실존하는 주체와의 관계에 대한 반성과 원망마저 낳게 했다.

20세기 전반에 연이어 일어난 세계대전들은 사르트르로 하여금 '실존주의는 휴머니즘이다'라는 무신론적 실존주의를 선언하게도 했지만 유일신에 대한 신앙을 굳게 지켜 온, 즉 죽음 앞에서 현전/부재에 대한 실존을 체험한 더 많은 개인(주체)들에게는 (3대 비극시인들을 낳은 고대 그리스인들에 못지않게) 구원자로서의 유일신에 대한 노스탤지어를 불러왔다.

이를테면 4세기 로마시대 이래 가톨릭의 성지로서 많은 순례자를 찾게 했던 프랑스의 동부 지역의 한 시골 마을인 롱샹의 유서 깊은 노트르담-뒤-오(Notre-Dam-du-Haut) 성당이 1944년 독일군에 의해 파괴되자 성당의 개축을 갈망해 온 가톨릭 수사 루시앙 르뙤르와 신자들의 소망이 그것이었다.

1950년 르뙤르 신부가 르 코르뷔지에를 찾아가 "우리는 가진 것이 많지 않아 흡족한 대접은 해 드릴 수 없지만, 이것만은 약속할 수 있소. 멋진 부지와 당신 마음대로 할 수 있는 가능성이오."라고 간청하자 신에 대한 불가지론자였던 그였지만 '종교가 없는 예술가에게도 신을 위해 봉사할 기회를 주어야 한다'고 화답했다. 결국 그는 종교예술잡지 『신성한 예술』(L'Art Sacré)을 창간하여 가톨릭의 현대화에 앞장서 온 도미니쿠스 수도회의 마리 알랭 쿠튀리에 신부의 적극적인 추천과 브장송 교구 종교예술위원회의 요구를 받아들였다.

르 코르뷔지에도 건축가들의 이상향으로서 아테네의 아크로폴리스 언덕 위에 우뚝 서 있는 파르테논 신전에 대한 노스탤지어를 이곳 롱샹의 언덕에

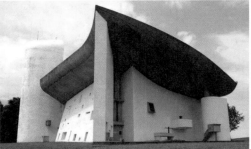

르 코르뷔지에, 〈롱샹성당 모형〉　　　　　르 코르뷔지에, 〈롱샹성당〉, 1950-1955.

서 재현시켜 보기로 마음먹고 1950년 공사를 시작했다. 그는 무엇보다도 롱샹의 역사적 가치에 주목했다. 특히 3만 5천 명의 순례자가 운집했던 1873년 9월 8일의 미사를 가벼이 여기지 않고 설계와 디자인에 세심하게 공들였다. 마침내 1955년 6월 26일 흰색 페인트로 마감된 새로운 성당에서 입당예배가 열렸다.[74]

　롱샹마을 언덕 위의 초원에 하늘로 금방이라도 날아오를 듯한 자태로 올라앉은 이 성당의 모습은 당시로서는 아크로폴리스의 파르테논 신전만큼이나 보는 이들의 시선을 압도할 정도로 인상적이었다. 오늘날 스타니슬라우스 폰 모스(Stanislaus von Moos)가 『르 코르뷔제의 생애』에서 "롱샹의 교회설계는 환상의 왕국으로 가려던 여행으로부터 현실로의 일종의 귀환처럼 보인다."고 평한 까닭도 그 때문이다.

　조그마한 그 건물의 압권은 무엇보다도 조가비의 형상에서 영감을 받은 지붕이었다. 르 코르뷔지에의 표현대로 '날아가는 새처럼 벽 위에' 타고 앉

74　신승철, 『르코르뷔지에』, 아르테, 2020, p. 210.

아 '눈을 뜬 듯'한 성당의 유율법이 이번에는 그 지붕에서 유감없이 발휘되어 유려한 곡선지붕을 탄생시킨 것이다.

그 지붕은 마치 신의 구원을 염원하는 이들을 위해 하늘에서 언덕 위에 막 내려앉은 비행기를 연상시킨다. 그런가 하면 위로 솟아오른 그 곡선의 지붕은 그의 말처럼 양력(揚力)을 받아 금세 하늘로 치고 오를 듯한 모양새이기도 하다. 그 자신도,

> "나는 비행기 발명가의 정신을 건축에 접목시키려 한다. 비행기에서 배울 점은 그 형태에 있지 않다. 우리는 비행기가 날아다니는 기계라는 걸 깨달아야 한다. 비행기에서 배울 점은 문제 제기를 주도하고 그것의 실현을 성공으로 이끈 논리적 필연에 있다."[75]

고 주장할 정도로 비행기의 영감에 도취되었던 것이다.

아마도 르 코르뷔지에는 뉴튼의 제3법칙—날개의 각도, 모양, 공기의 흐름에 의해 양력이 발생한다는—에서 영감을 받았을 법하다. 그것은 오늘날 미국의 꼬리 없는 최첨단 B-2 스텔스 전폭기의 모양새까지도 연상시킨다. 미국의 비행기 기술자가 롱샹성당의 지붕에서 영감을 받지 않았을까 하는 의구심이 들 정도로 닮았기 때문이다.

이렇듯 비대칭의 멋진 지붕을 얻은 성당의 아름다운 자태를 두고 르 코르뷔지에는 게 껍질의 형상에서 영감을 받은 '시적 반응'이라고 주장한다. 그것은 만년에도 '나는 언제나 인간의 가슴속에 있는 시정(詩情)으로 행했다.'

75　장 장제르, 김교신 옮김, 『르 코르부지에: 인간을 위한 건축』, 시공사, 1997, p. 125. 재인용.

고 고백한 그가 애초부터 건축의 시학을 꿈꾸며 설계하고 디자인했음을 의미한다. 아테네 언덕 위의 신전에 대한 인상과 기억을 잊지 못하는 르 코르뷔지에게 신성하면서도 아름답고 시적이기까지 한 그 건축예술의 이상향이 언제나 뇌리 속에 자리 잡아 온 탓이다.

롱상성당의 내부 창문들

롱상성당의 외부 모습

롱상성당의 스테인드글라스

롱상성당의 내부 채광

건축예술의 모더니즘을 상징하는 대단위 거주기계의 휴머니스트가 이윽고 시골 마을 롱샹의 아름다운 언덕에서 포스트 모더니즘(또는 해제주의)

건축을 철학한다

시대의 도래가 머지않았음을 예감케 하는 시적 반응을 유감없이 발휘하고 말았다. 그것은 그림에서 보듯 튜브에서 영감받아 기계주의 미학의 회화화를 추구한 평생 그의 절친이었던 페르낭 레제의 튜비즘(Tubisme)을 연상시키기에 충분하다. 롱샹성당은 곳곳에 '기계주의 미술의 건축화'라고 할 만큼 튜비즘의 요소가 농후하기 때문이다.

롱샹성당은 특히 외부의 곡면 디자인과 내부의 채광을 위해 창문의 유난히 많은 숫자와 위치, 그리고 이를 위한 콘크리트 벽의 두께 등에서 예사롭지 않았다. 한마디로 말해 그것은 실험적인 설계로 건축시인이 드디어 등단했음을 알리는 이벤트였다. 이를 두고 르 코르뷔지에 자신도 '시적 반응'이라고 주장한다. 그것은 그가 애초부터 건축의 시학을 꿈꾸며 설계하고 영혼의 지도에 따라 디자인했음을 의미한다.

그뿐만 아니라 건축예술의 모더니즘을 상징하는 거주기계의 휴머니스트는 이윽고 롱샹에서 건축사의 변곡점, 즉 포스트모더니즘 건축의 길라잡이가 되기도 했다. 오늘날 많은 이들이 롱샹성당을 가리켜 '20세기의 기념비적 건축물', '20세기 최고의 걸작'이라는 찬사를 아끼지 않는 이유, 나아가 '현대건축의 창세기'라고까지 극찬하는 까닭도 거기에 있다.

포스트모더니즘 건축의 신기원이 되다

20세기 건축예술의 이정표가 된 롱샹성당은 상전이의 임계점(critical point) 너머를 지남하는 새 주름이자 너울마루나 다름없다. 곡선의 발견을 웅변하듯 그것이 상징하는 '곡선의 미학'은 일찍이 과거의 그 많은 돔들의 곡선이 그랬듯이 여기서도 곡선이 단지 물리적인 선만이 아니라 형이상학적이고 초월적인 선이기도 함을 함의하고 있다. 이른바 일체 존재의 잠재적 내속

(inhérence)과 내유(inhésion)를 상징하는 신의 포락선(包絡線, enveloppante)임을 묵시하는 그 곡선의 날갯짓은 작지만 신전답게 무한히 많은 점에서 지상의 형이상학적 시선들과 접촉하고 있는 '영혼의 변곡'을 의미한다.

들뢰즈도 『주름』에서 '영혼은 무한히 많은 점에서 무한히 많은 곡선과 접하는 무한한 곡선들을 수렴한다.'는 변곡의 철학을 논의한다. 이를테면 다음과 같은 주장이 그것이다.

> "자신의 관점으로부터 붙잡는 것, 다시 말해 변곡을 포함하는 것은 언제나 영혼이다. 변곡은 자신을 포괄하는 영혼 안에서만 현실적으로 실존하는 이상성(idéalité)이거나 잠재성(virtualité)이다."[76]

한마디로 말해, 롱샹성당은 건축혼의 변곡점(inflection point)이다. 영원으로 향하는 건축가는 너울마루를 향해 오목에서 볼록으로 바뀌는 너울의 만곡점(彎曲点)에 영혼으로 자신의 신전을 빚어내려 했기 때문이다. 일찍이 『현대건축 연감』(1925)에서 "아름다움을 느끼는 영혼, 그곳을 지배하는 질서와 관련된 이 모든 것, 그것이 건축이다."[77]라고 했던 말처럼 그는 살기 위한 기계건축에서 아름다운 건축의 시학으로, 나아가 영혼의 집으로 너울이 마루를 향해 진화해 온 것이다.

롱샹성당은 '위니테 다비타시옹'의 상징으로 불리는 '마르세유 아파트'(1947–1952)—규모에서는 적분적(integral)이고 모더니즘적이지만 구조와 기능에서는 미분적(différentielle)이고 포스트모더니즘적인—처럼 직선의 미

76 Gilles Deleuze, *Le Pli: Leibniz et le Baroque*, Minuit, 1988, p. 31.

77 장 장제르, 김교신 옮김, 『르 코르뷔지에: 인간을 위한 건축』, 시공사, 1997, p. 129, 재인용.

학인 모더니즘 건축과 더불어 선보인 자기혁신의 실험장이었다. 그것은 다름 아닌 '곡선의 미학'을 통해 건축예술에서도 포스트모더니즘이 도래할 것임을 예고하는 시그널이었다.

1950년대 이래 롱샹성당을 기점으로 건축의 피카소였던 그가 쏟아 낸 그의 열정과 건축혼은 1965년 8월 27일 그가 즐겨 찾던 지중해에서 수영 도중 갑자기 심장마비로 죽기까지 10여 년간 멈추지를 않았다. 예컨대 프랑스 파르미니 문화센터(1953)를 비롯하여 1951년부터 인도 편잡 주정부의 수도 찬디가르의 건축고문으로 임명된 뒤 그곳에 거대한 조각건물처럼 설계한 국무부·대법원·국회의사당으로 구성된 복합건물(1952–1965), 도쿄의 국립서양미술관(1955–1957), 스위스 취리히의 하이디 베버 박물관(1961), 프랑크푸르트 예술관(1963), 밀라노의 올리베티 컴퓨터 센터(1963), 하버드 대학의 카펜터 시각예술센터(1964), 스트라스부르 의회의사당(1964), 브라질리아의 프랑스대사관(1964) 등이 그것이다.

롱샹성당보다 더 곡선미를 뽐내고 있는 파르미니 문화센터의 날렵한 지붕 모양은 곡선의 미학에 대한 그의 집념을 확인시켜 주기에 충분하다. 롱샹성당이 페르낭 레제의 튜비즘을 연상시킨다면, 파르미니 문화센터는 그

르 코르뷔지에

파르미니 문화센터, 1953.

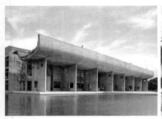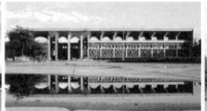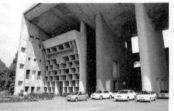

르 코르뷔지에, 찬디가르 콤플렉스 찬디가르 콤플렉스 전경

다자인의 이미지에서부터 로베르 들로네의 오르피즘 작품들과 인터페이스하고 있는 인상이었다.

　건축기술에서도 마감하지 않은 외부(노출) 콘크리트 벽면은 향후 건축물의 외모를 예감케 하는 신호등과도 같은 것이었다. 더구나 그 즈음부터 특히 전 세계가 그를 주목하게 한 것은 1947년 인도의 네루수상의 요청으로 1950년부터 찬디가르에 펀자브 정부를 위해 짓게 된 대형 콤플렉스였다. 우선 이 복합건물은 전 세계 어디에 있어도 무방할 만큼 기존의 인도 건물답지 않다.

　그것은 콤플렉스의 특성상 규모에서 적분적(모더니즘적)이지만 구조와 기능, 외모와 디자인에서는 미분적(포스트모더니즘)인 건축요소에서 획기적으로 설계된 대형의 조각건축이었다. (굳이 평가하자면) 그가 실험한 이 콤플렉스는 프레드릭 제임슨(Fredric Jameson)의 말대로 '혼성모방'(pastishe) 그 자체인 셈이다. 리오타르와는 달리 제임슨은 포스트모더니즘을 모더니즘의 극복이나 대안이 아니라 사회현상을 반영하는 문화적 징후로 진단하여 포스트모더니즘에는 모더니즘의 요소가 혼재해 있다[78]고 주장하기 때문

78　프레드릭 제임슨, 윤난지 옮김, 『포스트모더니즘과 소비사회』, 눈빛, 2007, pp. 68-75.

이다.

혼성모방의 이 거대 콤플렉스에서도 역시 눈에 띄는 것은 곡면지붕의 입체감과 더불어 거대구조의 필로티다. 근대적이면서도 탈근대적인 대담한 사고와 기획이 고스란히 드러나는 그것들만으로도 르 코르뷔지에의 기발하고 창의적인 상상력을 가늠하기에 충분하다. 그것들이 모더니즘에서 포스트모더니즘으로 국면 전환하기 위해 경쟁 중[79]인 당시(1950년대 중반) 조형예술 전반의 몸부림을 이끌고 있음을 직감하기에 부족함이 없기 때문이다.

이렇듯 그가 눈감기까지 멈추지 않은 천재적인 사고실험은 신기원적이면서도 주름의 변곡점에 위치한 탓에 야누스의 특성을 지니고 있다. 혼성의 경계지대에서 일종의 '이미지 비빔'(images salad)을 발휘한 그의 천재성은 미켈란젤로나 베르니니의 그것과도 견줄 만큼 세기적인 것이었다.

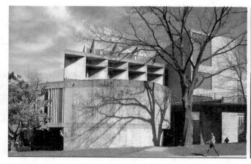

르 코르뷔지에, 하버드대 카펜터 시각예술센터, 1964.

르 코르뷔지에, 하이디 베버 박물관, 1961.

79 제임슨이 진단하는 포스트모더니즘은 인식론적 단절을 강조하는 해체주의적 포스트모더니즘과 다르다. 그것은 모더니즘의 종언이나 미완의 폐기품이 아니라 새로운 이미지의 '생성상태'(nascent state)에 있는 모더니즘이다. 그것은 오히려 지속적으로 섞이며 미메시스의 원리에 따라 원본-모방에 대한 이분법적 구분마저 무의미하게 여김으로써 근대성과의 단절을 강조하는 반근대적 포스트모더니즘과는 다른 포스트모더니즘의 징후일 뿐이다. 이광래, 『미술철학사 3』, 미메시스, 2016, p. 44.

④ 20세기 종합예술가, 르 코르뷔지에

예술가에게 '종합'은 상상하는 이미지들의 비빔에서 비롯된 것이지만 그들의 천재성이 빚어낸 '장르의 샐러드'(salade des genres) 현상을 의미하기도 한다. 그 점에서 그것은 단순한 통합적 적분법(積分法)과는 다르다. 그것은 레오나르도 다비치나 라파엘로, 미켈란젤로나 베르니니, 또는 피카소나 르 코르뷔지에 같은 천재적 예술가들에게서 흔하게 나타나는, 즉 다기능적 천재성이 발휘하는 특별한 능력인 것이다. 르 코르뷔지에 자신도 1946년 4월에 출간한 『오늘의 건축』에서,

> "일생을 예술에, 특히 조화의 추구에 바친 덕에 나는 세 가지 예술, 즉 건축, 조각, 회화를 실천하면서 현상을 관찰할 수 있었다. … 따라서 우리는 시대의 분기점을 만드는 중대한 변화가 한동안 순환한 다음에야 진실을 발견하게 된다. 그 변화란 공간의 지배하에 놓인 건축, 조각, 회화와 같은 주요 예술의 종합이다. … 이제 우리는 건축과 연관된 예술들을 어떤 식으로 결합해야 좋을지를 알았다. … 건축은 만들고, 조각과 회화는 그들이 선택한 말을 건넬 것이다. 그것이 그들의 존재 이유이기도 하다."[80]

라고 하여 아무리 천재적 예술가일지라도 이른바 그가 평생 추구하던 '펼친 손'(La main ouverte)의 이념처럼 예술의 장르들을 가능한 한 수렴하는 '주요 예술의 종합'(Synthèse des Arts Majeurs)이 그의 예술에서 얼마나 중요한

80 장 장제르, 김교신 옮김, 『르 코르부지에: 인간을 위한 건축』, 시공사, 1997, p. 139. 재인용.

르 코르뷔지에, 〈찬디가르의 펼친 손〉

요소인지를 강조한 바 있다. 그가 아래와 같이 주위에 간청했던 까닭도 다른 데 있지 않다. 그에 의하면,

"펼친 손은 정치적 상징도 아니고 정치인의 창조물도 아니다. 그것은 건축가의 창조물이며 건축이 거둔 결실이다. 펼친 손에는 특별한 인간애가 깃들어 있다. 창조를 위해서는 물리학·화학·생물학·윤리학·미학의 법칙들이 필요하고, 이 모두는 한곳에 모인다. 바로 집과 마을이다. … 신념을 가지고 문제를 탐구하면서, 모든 물질·기술·생각을 향해 손을 열어야 한다. … 찬디가르의 열린 손은 평화와 화합의 상징이다.

이것은 오래전부터 나의 잠재의식 속에 자리 잡고 있었고, 이제 조화의 증거로서 실현되어야 할 때가 되었다. … 히말라야를 배경 삼아 찬디가르의 지평선 위로 우뚝 선 채로, 나의 긴 여정을 통해 이루어진 하나의 사실로서 기록될 '펼친 손'을 내 눈으로 직접 보게 된다면 그보다 더 큰 행복이 있을까. 앙드레 말로 장관님, 동료 및 친구 여러분께

20세기의 미켈란젤로

17세기의 천재적인 조각가 베르니니가 1665년 루이 14세의 초청으로 베르사유를 방문했을 때, 그의 자격은 탁월한 건축가이자 종합예술가였지 단지 당대만을 대표하는 이탈리아의 조각가가 아니었다. 그렇다 하더라도 베르니니의 천재성은 조각과 건축예술에 국한된 것이었을 뿐 그 이상이 아니었다. 베르니니는 미켈란젤로나 라파엘로에 비하면 종합예술가로서 예술의 장르를 망라할 만큼 충분한 조건을 갖춘 인물은 아니었기 때문이다.

하지만 20세기가 낳은 불세출의 건축가 르 코르뷔지에는 베르니니와 달랐다. 그는 미켈란젤로에 견주는 것이 더 타당한 천재적인 종합예술가다. 세계 각지에 있는 건축물들뿐만 아니라 그가 상당기간 동안 화가나 조

르 코르뷔지에, 〈소나무 연구〉, 1906. 르 코르뷔지에, 〈그리스 여행 스케치〉, 1911.

[81] 르 코르뷔지에, 정진국 옮김, 『르 코르뷔지에의 사유』, 열화당, 2013, pp. 49-51.

각가로서도 활동하며 남긴 회화, 목조각, 태피스트리 등의 작품들도 적지 않기 때문이다.

르 코르뷔지에는 본래 화가 지망생이었다. 어린 시절부터 그림그리기를 좋아했던 그는 화가의 꿈을 실현하기 위해 1900년(13살)에 고향인 라쇼드퐁의 데자르 데코라티브(장식미술학교)에 입학했다. 여기서 그는 미술사를 비롯하여 소묘, 수채화, 판화, 그리고 아르 누보의 자연주의 미학을 배웠다.

하지만 이 학교에서 3년 과정을 마친 뒤 화가의 길이 아닌 건축가의 길을 걷게 된 것은 그의 스승 샤를 레플라트니에(C. l'Eplattenier)의 권유 때문이었다. 특히 소년의 그림 〈소나무 연구〉(1906)를 비롯하여 여러 점의 스케치와 수채화 등을 살펴본 그의 스승은 건축에 대한 그의 남다른 관찰력과 잠재력을 눈치채고 그에게 화가보다 건축가의 길을 추천했다.

1908년 11월 22일 르 코르뷔지에는 스승에게 장문의 감사와 각오의 편지를 이렇게 적어 보냈다.

"…제게 조각이 아닌 다른 일을 하라고 하신 것은 옳은 판단이셨던 것 같습니다. 왜냐하면 제겐 힘이 느껴지니까요. … 아직은 분명치 않은 저의 미래에 막연한 그 어떤 꿈을 이루기 위해 40년이라는 기간이 저에게 주어져 있습니다. 건축예술에 대한 저만의 개념이 이제 막 희미하게 잡혀 가는 중입니다.

순수하게 조형적인 저의 건축개념을 일격에 무너뜨린 빈을 떠나 파리에 도착한 뒤로 저는 제게서 엄청난 공허감을 느끼고 이렇게 혼잣말을 합니다. '불쌍한 친구!' 너는 아직 아무것도 몰라. 게다가 더욱 한심한 건 네가 뭘 모르는지도 모른다는 거야. … 저는 기본이 되는 것들을

공부하고 있습니다. 수학이란 과목은 어렵기는 하지만 아름답습니다. 너무나 논리적이고 너무나 완벽합니다.

　페레의 작업장에서 저는 콘크리트라고 하는 것, 그것이 주장하는 혁명적인 형태를 보았습니다. 8개월간 머문 파리가 제게 외칩니다. 과거의 예술에 대한 꿈을 버리고 논리, 진실, 정직을 향해 가라고 말입니다. 높은 곳을 쳐다보고 앞으로 가라고 말입니다! 한마디 한마디에 힘을 주고 의미를 실어 파리는 내게 이렇게 말합니다. '네가 사랑한 것을 불태워라. 그리고 네가 불태운 것을 사랑하라.'"[82]

　그는 자신의 각오와 인내로 본격적인 건축가가 되었지만 만년에도 "1919년부터 건축과 회화(조각도 포함되는데, 이들 모두가 새로운 윤리에 기초한 공간과 광선의 문제였기 때문이다)를 동일선상에서 연구하기 시작했다."[83]고 회고한 바 있다. 이처럼 그는 건축예술과 조각, 회화, 가구디자인 등의 조형예술을 다른 것으로 구분하려 하지 않았던 탓에 한시도 미술과 조각 작업을 멀리하지 않았다.

　예컨대 1925년 오장팡과 헤어진 뒤부터 1930년대 중반까지 그는 매일같이 오전에는 집에서 주로 수채화와 유화로 수많은 정물화들을 그리기에 몰두한 경우가 그러하다. 오종과 위뷔 연작을 비롯하여 황소 연작들에서도 보듯이 1940년부터 그는 더욱 강렬한 색으로 시적 회화작품들을 그리며 순수주의 정신을 더 치밀하게 구축해 나갔다.

　그가 관심 가져온 목조각에 손대기 시작한 것도 이 무렵부터였다. 1946

82　앞의 책. pp. 114-115. 재인용.

83　르 코르뷔지에, 정진국 옮김, 『르 코르뷔지에의 사유』, 열화당, 2013, p. 22.

년부터 조제프 사비나(Joseph Savina)와 협력하며 공동서명한 목조각 작품만도 〈토템〉(1950)을 비롯하여 무려 44점이나 되었다. 또한 그가 이른바 '이동식 벽'이라고 부른 태피스트리 작품을 시작한 것도 이때였다. 그는 1948년부터 마리 퀴톨리의 요청으로 붉은색의 강렬함을 강조한 만년의 작품인 〈붉은 바닥 위의 여인들〉(1965)을 비롯하여 28개의 태피스트리 작품을 남겼다.

그 가운데 규모가 큰 것 중 몇 개는 찬디가르 의회와 법원에 걸었다. 특히 그는 찬디가르 법원 하나를 위해 64제곱미터짜리 태피스트리 8장과 144제곱미터짜리를 만들어 표면이 거친 콘크리트의 대안으로 사용하길 제안하기까지 했다. 이처럼 건축예술가인 그에게 태피스트리까지도 단순한 섬유 장식품이 아니라 건축예술의 요소로서 회화·조각과 더불어 '새로운 정신'을 종합적으로 구현해 주는 또 다른 도구였다. 그 때문에 만년에 쓴 글에서 그는 건축예술의 토대가 넓은 의미의 그림 그리기였음을 다음과 같이 강조한 바 있다.

> "내 예술적 창조의 비결은 1918년부터 날마다 그린 회화작품에 있다. 내 연구와 지적 산물의 배경에도 역시 끊임없는 그림 그리기가 있었다. 따라서 내 정신의 자유로움, 독립성, 성실함, 내 작품에서 이 모든 것을 찾을 수 있다."

이렇듯 건축가로서 그의 정신세계를 구축해 준 것도 그림 그리기였고, 그의 천재성을 발휘하게 해 준 것도 미켈란젤로의 인내심(끈기)에 못지않게 평생 동안 그림 그리기를 끊임없이 지속해 온 그의 인내심이었다. 폴 발레

리가 "천재가 어떤 사람인지를 모르는 사람은 미켈란젤로를 보라!"고 외쳤지만, 그림 그리기에 쉼 없이 매진한 항상성에서는 종합예술가 르 코르뷔지에도 그에 뒤지지 않는다. 그 자신도,

> "예술창조에 필요한 것은 규칙성, 절제, 지속성, 그리고 인내(persévérance)이다. 이미 나는 다른 글에서 인생의 정의는 항상성(끈기)이라고 말한 바 있다. 항상성(constance)은 자연스럽고 생산적이다. 항상성이 있으려면 겸손해야 하고 인내가 있어야 한다. 그것은 용기, 내면의 힘의 증거이고, 삶의 본질을 지칭하는 것이기도 하다."[84]

고 하여 천재에게도 '인내의 항상성'이 곧 삶의 본질임을 강조한 바 있다.

특히 그는 피카소의 큐비즘을 비롯하여 평생 동안 절친한 친구였던 페르낭 레제와 오장팡의 튜비즘과 순수주의, 그리고 오르피즘을 창안한 로베르 들로네의 기계미학 작품들에서도 직·간접으로 크게 영향을 받았다. 이를테면 〈난로〉(1918)를 비롯하여 〈흰 사발〉(1919), 〈주전자가 있는 정물〉(1919), 〈푸른 배경에 흰 주전자 정물〉(1919), 〈수직의 기타〉(1920), 〈바이올린이 있는 적색 정물〉(1920), 〈접시 더미가 있는 정물〉(1920), 〈병, 유리컵, 책이 있는 정물〉(1921), 〈수직의 순수주의적 정물〉(1922), 〈앙데팡당전의 큰 정물〉(1922), 레제와 함께 그린 〈에스프리 누보표지 디자인〉(1922), 〈다수의 오브제가 있는 정물〉(1923), 〈에스프리 누보관 정물〉(1924), 〈카리프와 유리컵—공간의 세계〉(1926), 〈등대 옆의 점심식사〉(1928), 〈서커스 여자와

84 장 장제르, 김교신 옮김, 『르 코르부지에: 인간을 위한 건축』, 시공사, 1997, p. 150. 재인용.

말〉(1929), 〈탁자에의 여성〉(1929), 〈목걸이를 한 앉아 있는 두 여인〉(1930), 〈레아〉(1931), 〈이본느 코르뷔지에의 초상화〉(1932), 〈책을 읽는 누드 여인〉 (1932), 〈인물이 있는 정물〉(1944), 〈흰 바탕 위의 세여인〉(1950), 〈아리안과 파시파에〉(1961) 등 무려 7천 점이 넘는 데생, 4백여 점의 회화(주로 정물화) 작품들이 그것이다.

르 코르뷔지에, 〈난로〉, 1918.

르 코르뷔지에,
〈바이올린이 있는 적색 정물〉,
1920.

르낭 레제, 르 코르뷔지에,
〈에스프리 누보 표지디자인〉,
1922.

르 코르뷔지에, 〈부조〉, 1946

르 코르뷔지에, 〈바다〉, 1964

르 코르뷔지에, 〈춤추는 여인〉, 1954　　　　　　르 코르뷔지에, 〈손들〉, 1957

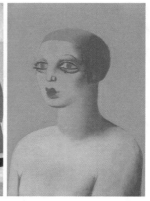

르 코르뷔지에,　　　　　　　　르 코르뷔지에,　　　　　　　　르 코르뷔지에,
〈수직의 순수주의적 정물〉,　　　　〈등대옆의 점심식사〉, 1928　　　〈이본느 르코르뷔지에〉, 1932
1922

　　1952년부터 그가 피카소와 친밀하게 지내며 큐비즘의 영향을 받거나 그
것에 저항적이었던 그의 순수주의 회화 작품들, 즉 동물을 주제로 한 황소
시리즈 〈토르소 Ⅰ · Ⅱ〉(1953)뿐만 아니라 인류의 화합과 평화를 상징하는
목조각 〈열린 손〉(1963)—'펼친 손'은 찬디가르의 건설을 기념하는 조형물이

되길 바랐지만 그가 죽은 지 15년이 지난 1980년부터 세계적인 모금운동을 거쳐 1985년에나 설치되었다—등 목조각 작품들도 다수에 이른다.

본래 목조각에 대한 관심은 브르타뉴의 목공예가 조제프 사비나에게서 배운 것이었다. 르 코르뷔지에의 목조각품들은 1946년 사비나에게 롱샹성당의 십자가와 실내가구의 목공예 작업을 맡긴 이래 20년간 그와 협동 작업을 하면서 그에게 배운 결과물들이었다. 예컨대 〈부조〉(1946), 〈롱샹성당〉(1955) 등을 비롯하여 피카소의 영향을 받은 〈춤추는 여인〉(1954), 〈손들〉(1957), 〈바다〉(1964) 등 다수의 작품들이 그것이다.

르 코르뷔지에의 후렴

4평짜리 오두막을 '나의 궁전'이라고 부르며 살던 르 코르뷔지에가 1965년 8월 27일 갑자기 사망하자, 프랑스 정부는 9월 1일 그의 장례를 루브르 궁의 쿠르 카레(Cour Carré) 광장에 수만 명의 인파가 모인 가운데 문화부 장관 앙드레 말로의 주관 아래 국가장으로 치르면서 세기적인 천재의 죽음을 애도했다.

그 뒤로 반세기(2016년) 만에 미국의 주간지 『타임』(TIME)은 르 코르뷔지에를 헨리 포드, 빌 게이츠와 더불어 20세기의 세상을 바꾼 3대 혁신가 가운데 한 사람으로 추앙하며 '20세를 빛낸 100인'에 선정했다. 그런가 하면 유네스코도 2016년 르 코르뷔지에가 설계한 7개국의 17개 건축물 모두를 세계문화유산으로 지정했다.

그럼에도 생전에 그는 '건축가는 겸손해야 한다.'는 평소의 소신대로 자신의 '인생은 바람과 햇빛을 통해 나의 보잘것없는 놀이를 하는 것이었다.'고 회고한 바 있다. 다시 말해 그는 77세의 그가 죽기 몇 주 전에 자서전 격으

로 펴낸 『조정』이라는 제목의 작은 책에서도,

"젊었을 때부터 나는 사물의 무게와 건조한 접촉을 해 왔다. 재료의 무거움, 저항과 접촉했다. 그다음에는 인간과 접촉했다. 인간의 다양한 자질, 저항, 인간에 대한 저항과 접촉했다. 나의 인생은 그들과 더불어 사는 것이었다. 또한 재료의 무게에 대해 무모한 해답을 제시하는 것이었다.

그런데 그것이 먹혀들었다. 또한 나의 인생은 이런저런 사람이 있다는 것을 알아내는 과정이었다. 때로는 그로 인해 놀라기도 하고 때로는 아직까지도 경악하는 것이 내 인생이었다. 또한 나의 인생은 그것을 인정하는 것, 용인하는 것, 본 것, 그리고 지금도 보고 있는 것이었다. 또 나의 인생은 바람과 햇빛을 통해 나의 보잘것없는 놀이를 하는 것이었다."[85]

고 갈무리했다.

그러나 과연 그의 인생은 그의 말처럼 '보잘것없는 놀이였을까?' 그렇다. 그는 세상을 놀이터로 삼아 가로지르기 했다. 그렇게 놀다 간 그의 놀이터는 세계문화유산이 되었다.

하지만 이제까지 '보잘것없는 놀이'로서 인류에게 그보다 더 큰 유형의 유산을 물려준 이는 찾기 힘들다. 지울 수 없는 유산의 흔적들 때문에 유엔이 그의 인생과 그가 즐기던 주거놀이들을 주목하고 나선 것이 아닌가?

85 장 장제르, 김교신 옮김, 『르 코르부지에: 인간을 위한 건축』, 시공사, 1997, p. 150. 재인용.

건축을 철학한다

많은 나라들은 (한국처럼) 한국처럼 강산을 가리지 않고 틈입한 거대주택 (아파트)의 경연장이자 위니테 다비타시옹의 전시장이 되고 있다. 그가 파리시에 제안했지만 거절당해 뜻을 이루지 못했던 도시재건계획인 '부아쟁 플랜'―60층 높이의 고층아파트단지로 주택 문제를 해결하려는―이 이제는 한국을 비롯하여 각국에서 꽃피우고 있다.

인도의 찬디가르 콤플렉스(1955)에서 취리히의 하이디 베버 박물관(1963)에 이르기까지, 그가 제시한 필로티 공법을 비롯하여 5원칙에 따른 미시주택도 지금은 우리의 주변에서도 흔하디흔한 건물 풍경이 되었다. 건물 내외의 계단을 대신한 경사로, 스플릿 레벨(또는 스플릿 플로어)의 단차공법, 옥상정원, 수평창, 자유로운 파사드, 곡선지붕이나 곡면내외벽, 마감하지 않는(노출) 콘크리트공법 등의 아이디어 등도 국내에서조차 이미 일반화된 지 오래다.

르 코르뷔지에의 4평짜리 오두막

미스 반 데어 로에, 〈시그램 빌딩〉, 1956.　　　　　　　　르 코르뷔지에, 〈유엔본부 빌딩〉, 1950.

　　이렇듯 르 코르뷔지에의 5원칙에 따른 거주기계는 지금 세계의 각 도시를 횡단하며 유목하고 있다. '집은 살기 위한 기계다'(La maison est une machine à habiter)라는 슬로건을 앞세웠던 그의 건축철학이 이제는 시대를 앞서간 한 사람의 천재건축가의 외침이 아니다. 마지막까지 중단 없이 보여 준 그의 끊임없는 '인내'와 '용기'에 대한 메아리가 세계 곳곳에서 울려오고 있기 때문이다.

　　그가 제기한 '살기 위한 기계'라는 유기적 생명체로서 투쟁기계는 세계를 전방위로 가로지르는 횡단적 거주기계가 되었다. 그것은 기술적 기계만이 아니라 이론적·사회적·심미적 등등의 기계로서 도시를 유목하는 리좀이 되어 탈영토화를 감행하고 있다. 세상은 오늘날 미국을 비롯한 세계 각지에서 벌이고 있는 초고층 빌딩의 경쟁을 촉발시킨 르 코르뷔지에와 미스 반 데어 로에라는 '리좀'에 의해 혁신적인 변화와 과정의 예술을 실현하고 있는 것이다. 이를테면 르 코르뷔지에가 제자들과 함께 1950년 초고층 빌딩의 원조인 뉴욕의 유엔본부를 설계한 반면, 미스 반 데어 로에는 1956년 시카

고에 시그램 빌딩을 설계한 경우가 그것이다.

'모든 예술가는 여권을 가질 수 있다. 하지만 용기 있는 예술가만이 여행을 떠날 수 있다.'는 무용평론가 월터 소렐의 말 그대로 새로운 건축예술의 구축을 위해 떠난 르 코르뷔지에의 투쟁적 탐험이 바로 그것이었다. '우리는 언제나 투쟁하면서 산다.'[86]는 말대로 그는 살기 위한 기계로서 집을 '투쟁기계'로 간주했지만 그의 삶 자체가 '투쟁기계를 위한 투쟁기계'였다.

이미 『건축을 향하여』에서 '건축이냐, 혁명이냐'라고 외칠 만큼 그는 건축에 대한 절박한 투쟁심을 토로했다. 혁명의 주체가 될 프롤레타리아에게 쾌적한 주택을 제공함으로써 사회주의 혁명의 우려를 감소시킬 수 있다는 것이다. 건축이야말로 그의 〈펼친 손〉이 상징하듯 사회의 평화와 공존의 이상실현을 위한 안성맞춤의 수단이라는 것이다.

인도의 람 브하로자(Ram Bharosa)가 당시 르 코르뷔지에에게 보낸 편지에서 "우리들의 철학은 〈펼친 손〉의 철학입니다. 찬디가르는 아마도 그 사상의 중심지가 되라는 운명을 지니게 될 것입니다."라고 응수했던 까닭도 마찬가지이다. 그런가 하면 그는 거대한 거주기계뿐만 아니라 〈롱샹성당〉을 통해서 이번에는 건축의 합리성의 철저한 포기, 나아가 근대적 건축의 이상에 대한 배반까지도 주저하지 않았다.

거주기계를 통해 복지사회 이데올로기의 실현이라는 인도주의적, 낭만주의적, 사회주의와 공리주의의 철학에 충실해 온 그가 롱샹에서는 니콜라우스 페브스(Nikolaus Pevsner)의 말대로 '신비합리주의의 기념비[87]'를 세우려는 용기를 발휘했던 것이다.

86　　르 코르뷔지에, 정진국 옮김, 『르 코르뷔지에의 사유』, 열화당, 2013, p. 53.

87　　장 장제르, 김교신 옮김, 『르 코르부지에: 인간을 위한 건축』, 시공사, 1997, P. 113. 재인용.

이렇듯 그는 "모든 것은 인내, 노동, 용기에 달려 있다. 하늘이 내려 준 영광의 표시 같은 것은 없다. 용기는 내적인 힘이다. 그것만이 인간의 존재를 규정할 수 있다."는 믿음에서 자기 역설도 마다하지 않았다. 그는 부단한 인내와 용기가 어떤 상황에서도 투쟁적 삶의 동력인이자 철학적 작용인이었음을 실증하고자 했던 것이다.

결 론

◆

　건축은 '권력적'이다. 크고 작은 정치권력이든 금권(자본)이든 권력에 의한 건축, 권력을 위한 건축, 권력의 건축이 아닌 것을 찾기 힘들기 때문이다. 실제로 건축만큼 권력과 밀착된 예술도 없다. 권력은 건축으로 그 힘을 배설하며 소비한다. 권력은 건축으로 실력을 측정하며 과시하려 한다. 그래서 건축도 늘 권력에 봉사하며 공생한다. 건축이 곧 권력지수가 되는 까닭도 거기에 있다.

　건축은 인간의 욕망을 표상한다. 건축물은 권력의 담지체이자 운반체다. 그것은 거대권력이든 미시권력이든 욕망의 그릇이자 운반 수단인 것이다. 그래서 건축 자체가 욕망을 상징한다. 건축은 인간의 존재방식을 넘어 욕망을 비추는 반사경인 셈이다. 각종 기념비적 건축물들이 수목(arbre)형이든 리좀(rhizome)형이든 욕망의 고고학적 · 계보학적 아카이브가 되고 역사책이 되는 까닭도 거기에 있다.

　예컨대 기원전 5세기에 익티노스와 칼리크라테스에 의해 지어진 '파르테논 신전'에서 로마의 초대 황제 아우구스투스 시대 때 파눔(지금의 파노)에 비트루비우스가 인체 비례에 따라 지었다고 전해지는 바실리카, 15-16세기 교황권의 전성시대를 상징하는 '성 베드로 대성당'과 태양왕 루이 14세

의 '베르사유 궁전' 등의 권위적인 수목형의 '고고학적 유물들', 그리고 1909년 아돌프 로스가 의뢰받아 무장식으로 설계한 오스트리아 빈의 '로스하우스', 1926년 독일의 데사우에서 선보인 그로피우스의 '바우하우스', 1920년대에 르 코르뷔지에가 콘크리트주택의 대량생산을 위해 고안해 낸 거주기계로서의 필로티식의 '돔—이노 하우스', 그리고 1940년대 이후 미국을 시작으로 전 세계를 감염시킨 미스 반 데어 로에의 철강주택에 이르는, 즉 모더니즘의 후렴이나 다름없는 이른바 '레이트 모더니즘'(late-modernism)에 이르기까지 리좀형의 '계보학적 실용건축들'이 그것이다.

건축의 역사만큼 '과시욕망의 이동'과 밀접한 예술의 역사도 없다. 신에서부터 절대권력의 통치자에게로, 이어서 자본가에게로 권력을 상징하는 중심축이 이동할 때마다, 즉 파르테논의 오더 양식에서부터 오더를 배제하는 르 코르뷔지에의 콘크리트 필로티—흙에 비해 콘크리트를 전체주의적 · 반민주적 양식이라고 주장하는 일본의 목조건축 권위자인 구마 겐고는 필로티조차 흙을 싫어하는 서구인들의 기단양식의 결과[1]라고 평하지만—양식에 이르기까지 건축예술은 그 표현양식을 달리해 왔다.

본래 어떤 건축가에게도 건축은 즉자적(卽自的) 예술일 수 없다. 건축의 동기 자체가 자의적이고 자발적이기보다 의타적이고 대자적(對自的)이기 때문이다. 건축가에게는 양식의 즉물성마저도 즉자적(en soi)이기보다 대자적(pour soi)이다. 건축의 동기가 타의적 · 의타적이고, 특히 권력의존적일수

1 구마 겐고(隈 研吾)는 "유럽인들은 지면을, 흙을 그다지 사랑하지 않기 때문에 흙 위에 기단이라는 인공적 받침대를 만들고 그 위에 신전을 건축했다. … 그리스의 파르테논신전을 떠올리면 알 수 있지만 고전주의 양식은 기본적으로 기단 건축이다. … 유럽의 광장도 마찬가지다. 그 사고방식의 종착지가 20세기 모더니즘 건축의 필로티다."라고 주장한다. 구마 겐고, 이정환 옮김, 『건축을 말하다』, 나무생각, 2021, p. 61.

건축을 철학한다

록 그 양식 또한 그만큼 상징적이고 기념비적이어야 한다.

교황들을 위한 부역의 사슬에서 죽을 때까지 풀려날 수 없었던 불세출의 건축가 미켈란젤로에게서도, 네루의 간청에 따라 찬디가르를 설계한 르 코르뷔지에에게서도 보듯이 건축가가 태생적으로 양식을 생산하는 주체이기 이전에 일방적인 부역자이거나 합의적인 동의자일 수밖에 없는 까닭도 거기에 있다.

그러면 '건축이란 무엇'인가? 건축은 기술인가, 예술인가? 건축은 왜 기술(문명)과 예술(문화) 사이의 경계지대인 이른바 '사이공간'(Zwischenraum)을 넘나들 수밖에 없을까? 부역의 미학이자 대자의 예술로서 건축은 왜 이성 · 감성 · 신념의 예술적 종합에서 기계와 재료의 기술적 종합으로, 즉 예술 영역에서 이탈하여 건축기술의 세계로 변이와 변성에 박차를 가해 왔을까?

그것은 무엇보다도 통치권을 능가하는 리좀적 자본에 의한 금권이 대지를 자본의 유목 공간으로 바꿔 놓으면서 수목적 통치권력의 중심이 붕괴된 탓일 것이다. '중심은 어디에도 없지만 어디에도 있다.'고 주장한 메를로-뽕티의 말처럼 권력의 탈중심화 · 탈영토화와 더불어 자본에 의한 건축기술의 재영토화가 세계적 규모로 이뤄지고 있는 까닭도 거기에 있다. 1960년대 이후 수목적 거대권력에서 리좀적 미시권력으로의 전환은 권력의 집이자 운송체로서 건축의 본질에 대해서도 그 변이와 변성을 재촉해 온 것이다.

다시 말해 "유목민이 사막에 의해 만들어지듯 사막 또한 이들에 의해 만들어진다. 유목민은 탈영토화의 벡터이다."[2]라는 들뢰즈/가타리의 주장처

2　Gilles Deleuze, Félix Guattari, Mille Plateaux, Minuit, 1980, p. 473.

럼 바깥으로의 유목적 사유를 지향하는 건축가들, 즉 신유목민들이 가는 곳이면 어디서나 유목적 전쟁기계로서 건축기술의 탈영토화와 재영토화가 빠르게 진행되고 있다.

자본주의의 스키조적 현상이 전방위로 나타나고 있는 오늘날은 누구라도 "유목민은 탈영토화 그 자체에 의해 재영토화된다."[3]든지 "유목민의 실존(L'existence nomade)은 필연적으로 전쟁기계의 조건들을 공간 속에서 실현시킨다."[4]는 들뢰즈/가타리의 주장을 실감하고도 남을 정도다. 기술행위의 자율지수를 결정하는 유목적 사유가 건축을 예술문화의 권위주의적 유산에서 기술문명의 자본주의적 유물로 바꿔 놓으면서 건축예술 또한 어느 때보다도 열린사회가 추구하는 자유주의적 시민권을 부여받고 있기 때문이다.

하지만 자기 확대의 욕망과 자유를 상징하는 초고층 건물 시대의 건축은 기념비적인 탑도 아니고 체험의 연쇄로서의 굴도 아니다. 그것은 하이데거가 말하는 다리도 아니고 맑스주의자 만프레도 타푸리(Manfredo Tafuri)의 유토피아적인 거대건축도 아니다.

오만해진 인간의 심상이 인공하늘인 돔을 경계로 삼아 하늘 침범을 자제해 왔다면 로켓과 미사일로 그것을 무력화시킨 경험을 토대로 르 코르뷔지에 이후의 건축가들도 하늘 침범과 조감(鳥瞰) 체험의 경쟁에 뛰어들었다. 지상에서 벌인 광장경쟁 대신 키 높이 경쟁을 새롭게 시작한 건축가들에게는 하늘의 의미가 달라진 탓이다. 그들에게 롱샹성당의 지붕이 보여 주는 겸손미를 더 이상 찾아보기 어렵다. 권력을 시위하듯 과시하는 건축물들의 키 높이 경쟁은 돔 경쟁에 못지않은 경쟁욕망의 부활을 표상한다. 그것들은

3 앞의 책. p. 473.
4 앞의 책. p. 471.

건축을 철학한다

부역에서 해방된 자율의 양만큼 과시욕망과 우월강박증의 부활이고 권력의 대리보충물이다.

르 코르뷔지에 이후 해체주의의 물결과 더불어 빠르게 변화하는, 즉 포스트모더니즘과 탈구축을 상징하는 건축은 '사각형 건축'의 배신이자 종언이다. 무장식으로 권력에 대한 내재적 배신을 경험한 뒤 조소적이고 회화적인 의인화의 과정에서 특히 들뢰즈의 이접(disjonction)과 주름(pli)의 개념과 같은 새로운 철학정신과 조우하고 있는 건축물들은 융합이라는 또 다른 거대권력의 신화가 낳을 종합예술품들의 출현을 예고하는 것이나 다름없다.

찰스 젱크스(Charles Jencks)가 1977년『포스트모던 건축의 언어』에서 '근대건축의 죽음'을 선언한 이후 푸코, 데리다, 들뢰즈 등이 야기한 이른 바 해체주의 신드롬에 가장 민감하게 반응한 건축예술에 대해 할 포스터 (Hal Poster)가 건축에서의 '현대성의 위기'라고 진단한 까닭도 거기에 있다.

결국 그는 2005년 프랭크 게리의 빌바오 구겐하임 미술관을 가리켜 '이미지-빌딩'(Image-Building), 또는 '매체화된 외피'(mediated envelope) 라고 혹평하기에 이르렀다. 한 세기 이전에 아돌프 로스가『장식과 범죄』(Ornament und Verbrechen, 1909)에서 장식주의를 범죄로 규탄했듯 할 포스터 또한 그와 같은 이미지-빌딩을 두고『디자인과 범죄 그리고 덧붙여진 혹평들』(Design and Crime and Other Diatribes)에서 그와 같은 거대한 주름의 디자인을 '범죄'라고까지 힐난하고 있다.

하지만 이렇게 해서 권력의 또 다른 이미지로 외피를 바꿔 입은 해체주의 빌딩들은 자하 하디드(Zaha Hadid)의 〈동대문 디자인 플라자〉(DDP)에서도 보듯이 오늘날 여기저기서 건축의 역사 속으로 틈입하고 말았다. 이윽고 '신바로크시대'가 도래한 것이다.

참고문헌

◆

1. 국내

― 권명광, 『바우하우스』, 미진사, 2005.

― 구마 겐고, 이정환 옮김, 『건축을 말하다』, 나무생각, 2021.

― 김상근, 『사람의 마음을 여는 법』, 21세기북스, 2011.

― 노은주, 임형남, 『도시인문학』, 인물과 사상사, 2020.

― 단테 알리기예리, 김운찬 옮김, 『신곡, 지옥』, 열린책들, 2007.

― 로맹 롤랑, 이정림 옮김, 『미켈란젤로의 생애』, 범우사, 2007.

― 로스 킹, 신영화 옮김, 『미켈란젤로와 교황의 천장』, 2020.

― 로저 스크루톤, 김경수 옮김, 『건축미학』, 서광사, 1989.

― 로저 프라이스, 김경근 옮김, 『프랑스사』, 개마고원, 2001.

― 르 코르뷔지에, 정진국 옮김, 『르 코르뷔지에의 사유』, 열화당, 2013.

― 리오넬로 벤투리, 김기주 옮김, 『미술비평사』, 문예출판사, 1988.

― 리처드 도킨스, 김명주 옮김, 『신, 만들어진 위험』, 김영사, 2021.

― 리처드 세 넷, 임동근 옮김, 『살과 돌』, 문학동네, 2021.

건축을 철학한다

– 만프레도 타푸리, 김일현 옮김, 『건축의 이론과 역사』, 동녘, 2009.

　　――――――――, 김원갑 옮김, 『건축과 유토피아』, 기문당, 1991.

– 미르챠 엘리아데, 이은봉 옮김, 『성과 속』, 한길사, 1998.

– 미르챠 엘리아데, 이재실 옮김, 『종교사개론』, 까치, 1993.

– 미셸 푸코, 이상길 옮김, 『헤테로토피아』, 문학과 지성사, 2009.

– 밀란 쿤데라, 이재룡 옮김, 『참을 수 없는 존재의 가벼움』, 민음사, 2020.

– 베르길리우스, 김남우 옮김, 『아이네이스 1』, 열린책들, 2013.

– 서현, 『건축을 묻다』, 효형출판사, 2009.

– 스기모토 도시마사, 최재석 옮김, 『건축의 현대사상: 포스트모던 이후의 패러다임』, 발언, 1998.

– 신승철, 『르 코르뷔지에』, 아르테, 2020.

– 아놀드 루드비히, 김정휘 옮김, 『천재인가 광인인가』, 이화여대출판부, 2005.

– 아돌프 로스, 이미선, 『장식과 범죄』, 민음사, 2021.

– 아리스토텔레스, 오지은 옮김, 『영혼에 관하여』, 아카넷, 2018.

– 알랭 바디우, 서용순 옮김, 『철학과 사건』, 오월의 봄, 2015.

– 앙리 베르그송, 이광래 옮김, 『사유와 운동』, 문예출판사, 1993.

– 앙리 포시용, 강영주 옮김, 『형태의 삶』, 학고재, 2001.

– 앙리 포스용, 정진국 옮김, 『로마네스크와 고딕』, 까치, 2004.

— 에라스무스, 김남우 옮김, 『우신예찬』, 열린책들, 2011.

— 엔리카 크리스피노, 정숙현 옮김, 『미켈란젤로: 인간의 열정으로 신을 빚다』, 마로니에북스, 2007.

— 이건섭, 『20세기 건축의 모험』, 수류산방, 2000.

— 이관석, 『역사와 현대건축의 만남』, 경희대출판문화원, 2022.

— 이광래, 『해체주의와 그 이후』, 열린책들, 2007.

———, 『미술철학사 1,2,3』, 미메시스, 2016.

———, 『미술과 무용, 그리고 몸철학』, 민음사, 2020.

———, 『프랑스철학사』, 문예출판사, 1992.

— 임석재, 『서양건축사』, 북하우스, 2011.

— 임영방, 『바로크』, 한길아트, 2011.

— 자크 엘륄, 박광덕 옮김, 『기술의 역사』, 한울, 1996.

— 장용순, 『현대건축의 철학적 모험』, 미메시스, 2010.

— 장 장제르, 김교신 옮김, 『르 코르뷔지에: 인간을 위한 건축』, 시공사, 1997.

— 새뮤얼 스텀프, 제임스 피저, 이광래 옮김, 『소크라테스에서 포스트모더니즘까지』, 열린책들, 2004.

— 찰스 나우어트, 진원숙 옮김, 『휴머니즘과 르네상스 유럽문화』, 혜안, 2002.

— 찰스 젠크스, 백석종 외, 『현대포스트모더니즘과 건축의 언어』, 태림문

건축을 철학한다

화사, 1987.

- 최의영, 우광호, 『성당평전』, 시공사, 2020.

- 카를 로젠그란츠, 조정식 옮김, 『추의 미학』, 나남, 2008.

- 크리스토퍼 듀건, 김정하 옮김, 『이탈리아사』, 개마고원, 2003.

- 프랭크 휘트포드, 이대일 옮김, 『바우하우스』, 시공아트, 2000.

- 프레데릭 다사스, 변지현 옮김, 『바로크의 꿈』, 시공사, 2000.

- 피에르 카반느, 정숙현 옮김, 『고전주의와 바로크』, 생각의 나무, 2004.

- 탈 카미너, 조순익 옮김, 『현대성의 위기와 건축의 파노라마』, 2014.

- 톨스토이, 이강은 옮김, 『이반 일리치의 죽음』, 창비, 2012.

- 하요 뒤히팅, 윤희수 옮김, 『바우하우스』, 미술문화, 2007.

- 한스 제들마이어, 남상식 옮김, 『현대예술의 혁명』, 한길사, 2004.

 ——————————, 남상식 옮김, 『중심의 상실』, 문예출판사, 2001.

2. 국외

- Alain Badiou, Manifeste pour la philosophie, 1989.

- Alois Riegl, Die Entstehung der Barockkunst in Rom, Verlag von Anton Schroll, 1908.

- A. W. Lawrence, Greek Architecture, Penguin Books, 1983.

- Art e Dossier, Oreste Ferrari Bernini, Giunini, 2016.

- C. Plinii Secundi, Naturalis Historia, Berolini, 1956.

- Cristina Acidini, Michelangelo, Giunti, 2016.

- Donald Weinstein, Savonarola and Florence, Princeton University Press, 1970.

- D.S.Robertson, Greek and Roman Architecture, Cambridge University Press, 1977.

- Eugenio Battisti, Rinascimento e Barocco, Giulio Einaudi, 1960.

- Friedrich Nietzsche, Also sprach Zarathustra, Wilhelm Goldmann Verlag, 1891.

　　　　　　　　　, Die Geburt der Tragödie, Wilhelm Goldmann Verlag, 1895.

- Gilles Deleuze, Félix Guattari, Mille Plateaux, Minuit, 1980.

- Gilles Deleuze, Nietzsche et la philosophie, P.U.F. 1962.

　　　　　　　, Le Pli, Minuit, 1988.

- Heinrich Wölfflin, Principes fondamentaux de l'histoire de l'art, Plin, 1952.

- Henry–Russell Hitchcock, Architecture, Nineteenth and Twentieth Centuries, Penguin Books, 1983.

- Isadora Duncan, My Life, Liverright Pub., 1927.

- Jacob Burckhardt, The Architecture of the Italian Renaissance, University of Chicago Press, 1985.

- Jacques Derrida, L'écriture et la différence, Seuil, 1967.

　　　　　　　, Positions, Minuit, 1972.

- Jean Brun, Le Stoïcisme, P.U.F. 1951.

- Jean-François Lyotard, Le Postmodernisme expliqué aux enfants, Poche-Biblio.

- John Murry, Raphael: His Life and Works, London, 1885.

- Leon Battista Alberti, On the Art of Building, MIT, 1991.

- Louis Althusser, Pour Marx, Maspero, 1965.

- Ludwig Feuerbach, Das Wesen des Chritentums, Samtlich Werke, VI, 1993.

- Martin Heidegger, Der Ursprung des Kunstwerkes, Klostermann, 1950.

- Maurice Merleau-Ponty, Signes, Gallimard, 1960.

- M. Eliade, Die Religionen und das Heilige, Salzburz, 1954.

- Michel Foucault, Les mots et les choses, Gallimard, 1966.

- Niccolo Machiavelli, The Chief Works and Others, Duke University Press, 1965.

- Ortega Y Gasset, La rebelion de las masas, Alianza Editorial, 1979.

- Owen Hopkins, Postmodern Architecture: Less is a Bore, Phaidon, 2020.

- Peter Murray, Renaissance Architecture, Rizzoli, 1978.

- Philippe Brenot, Le Génie et la folie, Odie Jacob, 2007.

- Rudolf Wittkower, Art and Architecture in Italy 1600-1750, Penguin Books, 1986.

- Stendhal, Voyage en Italie, Gallimard, 1973.

- Stephen F. Eisenman, Nineteenth Century Art, A Critical History, Thames & Hudson, 1995.

- Udo Kultermann, Geschichte der Kunstgeschichte, Preter Verlag, 1996.

- Victor I. Tapié, Baroque et Classicisme, Hachette, 1980.

- Walter Sorell, Dance in it's Time, Anchor Press, 1981.

- William L. MacDonald, The Architecture of Roman Empire, Yale University Press, 1982.

건축을 철학한다

찾아보기

◆

1. 인명

건축을 철학한다

건축을 철학한다

건축을 철학한다

2. 용어

건축을 철학한다

건축을 철학한다

건축을 철학한다

건축을 철학한다

건축을 철학한다

건축을 철학한다